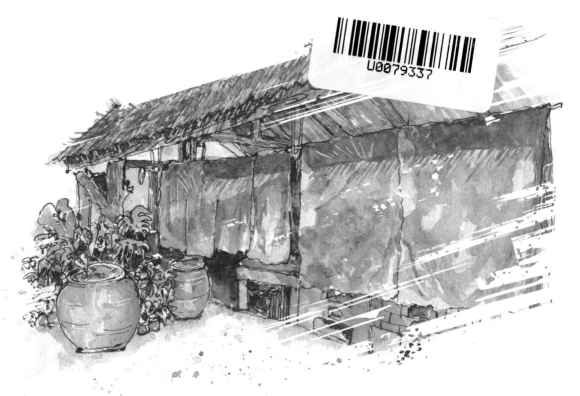

農村廚房
旅行中

農村廚房
FARM KITCHEN

陳志東・許瓊文・游　喆・游文宏／著

農村廚房，獨特而美好的「真食」體驗之旅

以介紹休閒農場為主的《農村廚房，旅行中》一書，打破人們對傳統農場的固有印象，看到農場新的生命力。讀者不僅能透過書本遊歷台灣各地風土與自然美景，還可以循線前往，實際品嚐原汁原味的地方特色美食；書中介紹的每一道菜餚，都代表著農場主人對大自然與創作的熱情，享當地、食當季、原食材，確實實踐「從產地到餐桌」。

此外，透過本書還可以發現，台灣雖然地狹人稠，但山上有有機農場、平原有田園農場，農場主人依風土氣候條件，選擇與土地相連、用心耕種，處處芳草。一如書中提到：距離內湖捷運站十五分鐘車程，就能抵達台北碧山採草莓，而且還是台灣第二大的草莓園。內湖近年已被「科學園區」印象覆蓋，然而撇開人工科技的印記，還有一座由一對銀髮夫妻守護著的「白石森活有機農場」，讓人驚覺：原來近在咫尺，就有隱身在都會裡的大自然。

又如宜蘭「頭城休閒農場」，是同時擁有菜園、果園、酒莊的農場，農場主人堅持不施農藥，吸引無數昆蟲、鳥類停駐，形成生態多樣性與完整的生態環境。又如桃園中庄「香草野園」有機農場，是許多米其林入選餐廳的食材供應者——美好滋味的背後，必然有好的食材支撐；也唯有健康的大自然，才能孕育出好的食材。因為食材很真實，騙不了人。

透過作者們深入探索，得知每座休閒農場各具特色，並且細膩描繪出農場主人們的辛勞和創造力。也就是說，如今呈現在眼前的完整生態環境，就代表著農場主人對自己、對人、對農作物、對環境的關愛。

「開平餐飲學校」不定期會舉行「修學旅行」課程，是非常重要的教育活動。旅行的前面加了「修學」二字，代表不只是純粹觀光行程，還在行程中促使學生更加深入的了解食材、鄉土、文化、特色等相關內容，藉此加深對餐飲產業的認識與了解，在旅行中得到「寓教於樂」的目的。我們也希望將來在課程安排中加入休閒農場，與守護土地的農場主人們更深入交流與學習，相信讀者們也會想親自感受休閒農場的獨特魅力。

開平餐旅學校創辦人　夏惠汶

農村廚房，從食材到土地的近距離走讀

　　細細拜讀《農村廚房，旅行中》一書，會發現裡面除了介紹台灣從北到南十七家農場最新的「農村廚房」精采體驗，還能從每位農場主人的故事中看見臥虎藏龍的「傳奇」；他們不但擁有高學歷、高知識、高智慧，而且深富專業素養、非常懂得善用現代科技去創新、去傳承，在「永續經營」的理念下，為台灣休閒農業注入更豐富的生命力。尤其動人的是，他們用自己生產的食材、在自己的場域銷售，不僅製作出充滿地方特色的美食，同時融入異國料理的烹調手法，創造出具有多樣性的「農村廚房」佳餚。而在餐食之外，甚至還有純釀的美酒飲品、自製的乳酪起司，充滿理想卻又腳踏實地的發展歷程，讓人真心佩服台灣農漁牧場主人的用心與創意。

　　特別值得一提的是，書中提到的每家農場都採取「善待土地」的方式進行生產，不用化肥、不施農藥，在保護環境的前提下去打造自己理想中的農、漁、牧場，讓遊客們能在各具特色的農遊場域中，去領略農產生態、去接觸農事技藝、去感受農家生活、去尊重萬物生命——透過「農村廚房」，帶給我們的不僅是採摘食材的樂趣、烹調料理的技術，更能從中洞悉「土地與人」的關係，進而在無形中感念農人的付出，深切領悟到「一粥一飯，當思來處不易」的意義，由衷對「惜食惜福」產生共鳴，並內化成為一種對於食物的尊重、對於耕耘者的感謝、對於大自然的崇敬之心。

　　此外，這本書也讓我陷入自己在「國立高雄餐旅大學」任教時的海外教學回憶。我曾多次帶領學生前往歐洲十幾個國家參訪，這樣的行程不僅算學分、必須寫報告，而且我也規定學生都要穿著學校制服前往，因為除了象徵團隊精神，同時也代表著我們對於當地業者的尊重；包括拜會巴黎的米其林餐廳、體驗各國風味餐，還有參觀酒廠、義大利麵工廠，以及品油、品醋、觀摩烹調示範等等，由於在旅途中抱持著學習的心態，所以總是收穫滿滿、回憶無窮——這不正與「農村廚房」的精神相近？而既然在寶島就有那麼多優質的農、漁、牧場，那我們又怎麼能錯過就近前去一探的機會？

　　身為一個料理人、一個餐飲教育工作者、一個對食物充滿感情的美食愛好者，在這裡，我要鄭重推薦《農村廚房，旅行中》，因為這不僅是一本近距離帶你認識食材與料理的書，更是一本近距離帶你看見農場、走讀台灣的書。只要翻開它，相信你將對孕育我們的農業大地有更深刻的了解，更將對「舌尖上的日常」有全然不同的體會。

前國立高雄餐旅大學西餐廚藝系主任　陳寬定

農場上的餐桌，豐饒的台灣飲食風景

　　台灣人經常笑說，最普遍的日常煩惱大概就是：「今天要吃什麼？」一語道出我們嗜吃美食的天性。這個生活裡最大的學問三不五時就在你我的對話裡兜轉，多國料理文化匯集在這座島嶼上的幸福重量，也讓不少人患得選擇困難症候群。

　　有選擇的人生都是幸福的。這讓人們不僅能吃飽，還能吃巧。人們不僅肆意大啖餐桌上的珍饌，開始擁有食品安全的意識，注重食材的種植過程，講究烹製的多變，甚至連背後那些全天候與土壤和水源打交道的農人們，也逐漸在我們腦海裡清晰起來。

　　筷箸之間的貪慾，怎可能只滿足於蔬菜水果？畜牧場、水產養殖與田野休閒的創新，全都成為台灣人飲食風景的藍圖共同體。這本書精選全台各地的農場，透過地方風土的描繪，立體化農場主人的理念容顏，接著再細數農家的食材、製品，最後至「農村廚房」示範的創意菜餚，從客家菜、原民料理到台洋合併，篇篇色香味俱全。看似是單點的風土滋養，連起來都是這片土地善待每個人口腹之欲的包容與期待。

　　在這飲食書寫百花齊放的時代，這本書絕對不是作者群單方面的食物追憶，而是希望能作為群眾的走訪指引，章節之間細列遊程方案，等待人們從餐食走進生產源頭。翻閱農場間的點點滴滴，最後腦中浮現馬諦斯的畫作〈紅色的和諧〉，畫作裡是一張鮮紅色的餐桌，上頭散落著黃黃綠綠的果實，鮮明大膽是野獸派的象徵，但馬諦斯張狂的塗色風格，背後其實是反覆考究色彩堆疊的技法，畫面裡的繽紛豐滿都是一筆一畫的嚴謹付出。

　　說到這裡，是不是跟農場主人們的堅持很像呢？他們得機靈應付環境多變的因子、判斷最佳採收的時候、照顧畜隻的健康，還得將生產端與服務端無縫接軌，思忖農場周邊商品的開發、料理示範與遊程設計。那些豐收果實的背後，都是一場場的好不容易。

下港女子粉專創辦人、《裏嘉義》作者　楊甯凱

名為「Formosa」的餐廳，島嶼餐桌上的豐盛Menu

當我接下這本書的推薦序邀稿時，第一時間想到的就是「該如何不爆雷的在序文中書寫出我的感受？」畢竟我可不希望當讀者滿懷期待、想慢慢翻閱進入狀況時，卻已經在我的序文上看見太多重點。而為了能寫出真正的感覺又不「劇透」，唯一的方式就是好好內化，於是我花了幾天認真體會《農村廚房，旅行中》一書，細細領略作者群當下在土地上的感受。

台灣的美麗，從葡萄牙人初次到來時喊出「Formosa」就受到肯定，而從海底岩礁到三千公尺高山的複雜地形，也讓這片島嶼有著豐盛的產物——有來自海洋的饋贈，有來自山林的禮物，有來自平原的恩賜；食材的多樣化，也讓來自各地不同的族群在這片島上變起了餐桌上的魔術，從而衍生出許多我們熟悉的家鄉味，我們引以為傲的台灣味。

我從小在台南長大，對於農村的生活體驗相當多，而這樣的經歷至今仍是影響我最重要的一環。雖然現在是快速的數位時代，什麼都要有效率的產出，但是，農漁村可不吃這一套，慢工細活加上正宗傳統才能體驗到其中的精髓。常常在旅行時聽人說：「想體驗到一個國家的文化，從吃開始；想體驗到一個區域的生活，從鄉村開始。」而這本書中的「食材旅行」與「農村廚房」的概念，我想正好符合這段話。台灣有越來越多的人，每到假日總是遠離城市喧囂前往體驗鄉村，更有許多外國朋友飛了幾千、幾萬公里特地來到台灣農場享受生活，甚至還有越來越多的區域小旅行也油然而生，因為這原本就是我們的日常，只是等著我們去重新拾回記憶——藉由農場體驗，找回那最純粹的味道。

這本書裡也有好幾個我自己非常熟悉的農漁場，甚至還有認識多年的好朋友被記錄在其中。看著熟悉的友人們，搭配上作者的看法，讓我又好像重新認識他們一次！我很敬佩他們在鄉村的堅持與努力，讓更多人了解何謂台灣在地的好食材、何謂台灣豐富的食文化；能認識這些職人們，真的由衷感到與有榮焉。

而除了介紹農、漁、牧場的在地食材以外，作者群還整理出各地休閒農場的遊程與停留時間，甚至還有料理食譜，這真是讓我相當驚喜，也是對讀者們的一種貼心，因為在跟著書本前去當地體驗台灣味之外，回到城市還可以照本宣科在家料理、好好回味一番，多麼美好？

如果把台灣想像成是一個擁有豐盛菜餚與精采體驗的餐廳，想不想知道該從何點起？——那就請好好翻一下Menu吧，一本名為《農村廚房，旅行中》的秘典，等你來探尋。

旅遊作家　阿春爸

農村廚房，另一種時尚之旅

很多年前採訪過一位留德鋼琴家，她說：「德國比法國更浪漫。」

這話乍聽讓人很難認同，但解釋過後就能理解那思維。從音樂角度來看，德國人的嚴謹不只造就硬底子的工業基礎，更誕生了巴哈、貝多芬、舒曼、華格納、布拉姆斯、理察史特勞斯這眾多古典音樂家；德國看似嚴謹的背後，是一種對生命深沉探索後產生的浪漫，而法國的浪漫，是建立在時尚、品牌、衣著、餐飲、葡萄酒等方面，若要從古典音樂中去找，大概只能找到德布西。

那是第一次意識到，嚴謹與浪漫間可以畫上等號。而這些年，台灣休閒農業想要傳遞的觀念則是「農業與時尚之間，可以畫上等號」。

傳統農業給人的印象就是「鋤禾日當午」、「粒粒皆辛苦」，那種錢賺少少又汗流浹背的勞苦印象，雖然教會小朋友要懂得惜福與感恩，但也讓許多孩子懼怕自己以後變成農民。《國語日報》在二○二二年針對台灣小朋友做過一個「最嚮往與最不喜歡職業問卷調查」，其中「農夫」就被選為「未來最不想從事的職業」第一名。

事實上，現代農業在機械與技術支持下，雖然仍舊辛苦，但要年收破百萬並不困難，特別是很多農夫已經不再把自己當作「種活一畝田、養活一尾魚」的農漁民，而是努力成為「種好一畝田、養好一尾魚」的「食材生產者」。農漁民的社會地位與職業印象正在改變，而農村生活中伴隨的花開、結果、收成，以及夕陽、微風、鴨鵝悠游或鷺鷥群飛的優美畫面，更是專屬農村裡的「農舞台」自然之美與生活詩意。

「農村廚房」要扮演的，就是帶領大家看見這改變的窗口——農場主人透過「農村廚房」活動，帶領遊客走進魚塭或農地，仔細解說作物生產過程的知識，解說農舞台自然之美，帶大家看見農村生活的美好與食材的價值，並現場傳遞料理手法，這樣的餐飲，不是「米其林餐廳」的那種品牌時尚，而是從土地與生活中散發出的生活品味。

台灣要比大山大水，比不過非洲美洲，要比歷史文化比不過中東歐洲；然而，台灣農耕技術精良，小農眾多，一年四季都有不同作物衍生的農舞台之美：或許割稻採果，或許烏魚豐收，或許山中炊煙柴焙桂圓，或許彩竹變色、或許藍染優雅，這些正是台灣最具競爭力的觀光資源，是很能吸引國外旅客的特殊旅遊方式——「農村廚房」，正是這一扇窗。

陳志東

農場，幸福感的守護者

在台灣錢淹腳目的年代，北上闖蕩的遊子多如繁星，我的父母是其中兩顆星，而我則是在都市長大的孩子。即便如此，父母在台北的落腳處是內湖——當時的內湖僅是台北郊區，水田環繞，夜晚爸爸總會牽著我和妹妹，帶上漁網去聽蛙鳴、撈大肚魚——其實很鄉下。

台北捷運「西湖站」現址，在孩提時是傳統菜場，從我家到菜市場的路上，盡是小販的舞台。我小手勾著媽媽的衣角、踮著腳尖逛菜場，聽著此起彼落的叫賣聲、聞著混雜的青菜泥土雞毛豬肉味，看著媽媽挑菜、殺價，再要把「Sābisu」的蔥，滿手魚肉菜提回家，接著就是廚房裡的活兒，以及餐桌上那些柴米油鹽的香氣和記憶。

老媽的規矩很多，除夕要炊發糕、吃甜甜；冬至得先喝碗酒釀蛋湯圓暖身才可出門抵擋刺骨寒風；端午節飄粽葉香；清明節要包潤餅；七夕得備麻油雞拜；吃不完的根莖類和肉品還得醃漬保存——不同節氣、季節的「得食」菜，我媽一點也不馬虎，邊吃還邊聽這些食物背後的故事，兒時難免覺得麻煩，心想「難道不能吃就對了嗎？」直到長大才知道，這些儀式感，堆疊出我人生幸福感，「如果沒有這種小確幸，人生只不過是個乾巴巴沙漠而已。」村上春樹的話如此貼切。

若無家母這般賢妻，恐怕難有我充滿聲響和氣味的記憶；而且現在也才知道，原來我家這麼早就貫徹「食農教育」，在心中扎下厚實的根，奠下對台灣這片豐饒土地與文化的熱愛——用台灣土、吃台灣水、被台灣故事餵養大的我，深深感恩著。然而，現代人生活緊湊，簡化了生活中的儀式感，各種節日大多敷衍了事，傳統市場被翻新、農田移平蓋高樓，我其實很恐懼台灣的農業、土地、氣味、文化會逐漸消失。

還好，台灣的休閒農場還堅持著，努力守護泥土和農業；那些當季食材怎麼栽植、如何烹調和背後的故事還在；那些創造幸福感的儀式，還被小心翼翼地守護著。我經常帶著妹妹的孩子去農場玩，一起親手做農村料理，總是玩得不亦樂乎、吃得飽飽呆呆，最後再拎著滿手伴手禮滿足回家——循著我媽的路，我相信在這樣的玩樂中，也讓孩子留下幸福回憶、扎下台灣農情。

我慶幸台灣的土地、故事、味道、儀式，還被一群農場職人守護著，這是何等令人珍惜和知足的事？誠摯邀請大家一起走進農場，重新打造平淡生活中的幸福感。「儀式是一件很重要的事。它讓我們對在意的事情心懷敬畏，讓我們對生活更加銘記和珍惜。」村上春樹這麼說。

許瓊文

踏上「農村廚房」之旅，一輩子都難以忘記！

　　我喜歡美食，所以高中前往「開平餐飲學校」探索美食的秘密，儘管已獲得中餐和西餐烹調乙級證照，但在浩瀚的食材與料理中，也只是一個入門學習者。現在我是一個還在就學的大學生，但我的廚藝之旅一直充滿驚喜和挑戰；這次有幸參與《農村廚房，旅行中》一書創作，對我來說，實在是一段不可思議的旅程。

　　二〇一九年「農村廚房」誕生前，我跟著「台灣休閒農業發展協會」前往泰國和新加坡考察「世界廚房計畫」、體驗七家廚藝教室，對於前往市場採買、置身農場採收的行程特別有感。過程中，資深記者志東叔叔提及：說到壽司就想到日本、說到 Pizza 就想到義大利，但「台灣味」究竟是什麼？……於是我想到了「第五味覺」，那就是「酸甜苦鹹鮮」的「鮮」。因為台灣多樣化的食材可謂世界之冠，而地產地銷的特色就是「新鮮」；「新鮮」代表「鮮味」、「原味」、「美味」，在農村更代表「在地味」和「人情味」，所以在我心中，這五種味道就是最具代表性的台灣滋味。

　　「農村廚房」不只是到餐廳吃個飯，更是一趟難忘的旅行。舉例來說，我愛吃烏魚子，卻從來不知它是怎麼來的。有一次參加「農村廚房」遊程，天還沒亮，我就搭車前往竹北拔子窟烏魚養殖區，這是我第一次看到成千上萬隻烏魚被「大網」從魚池吊起放進卡車，而捕魚作業不超過兩小時，因為要確保烏魚在最新鮮時就能完成宰殺。這些烏魚在被運送到工作場後傾倒而出，成千上萬隻烏魚如海嘯般淹沒地面，實在壯觀。隨後，只要隨手挑起一尾，就能開始幫牠做「腹部手術取卵」，從動脈排血、卵膜打結、到壓鹽……，種種步驟充滿知識性、技術性與趣味性——我在「藍鯨魚寮」單元示範馬賽魚湯所使用的烏魚子，就是自己做的！此外，對比以兩計價的烏魚子，市價一斤不到百元的烏魚肉簡直難登大雅之堂，漁民們甚至稱之為「烏魚殼」，但離開水面不久的烏魚殼，無論用煎的、烤的、還是熬湯都極鮮美，而這樣新鮮又難得的食材，也正是「農村廚房」的一大特色。

　　這次在《農村廚房，旅行中》，我擔任的是「食材創新應用」的角色，負責書中每家農場「農村廚房新滋味」單元。身為學生，我的視角可能與專業廚師不同，但也因為沒有包袱，讓我更加大膽，在創作菜餚時，都抱持將中式料理手法與西式烹調技巧加以結合的企圖心，希望能為大家帶來既在地又新穎的美食體驗；從農場到餐桌，每道菜都是我對台灣食材的致敬。

　　透過《農村廚房，旅行中》，我不僅學會如何尊重每種食材的獨特，更深切體悟到讓傳統與創新和諧共融的重要。也正因為這本書不僅記錄台灣農村的風土人情與食材源起，更是一本教會我們如何用味蕾體驗生活的手記，所以我真心希望它能啟發更多人對於美食的熱愛，並讓大家對台灣的「農村廚房」更加了解——無論烹飪愛好者，還是尋味旅行者，相信它都將成為你探索台灣美食的伙伴。現在，就讓我們啟程，踏上「農村廚房」美妙味覺之旅吧！

<div style="text-align: right;">游　喆</div>

台灣味・農村廚房

　　從二〇一一年「食材旅行」到二〇一九年「農村廚房」，都是實踐休閒農業樂活價值的行動方案，很開心看到後續「客家廚房」、「原民廚房」及「生態廚房」如雨後春筍般百花齊放，而隨著二〇二二年「食農教育法」通過，這樣系統性的發展讓「農村廚房」與世界交朋友的夢想又更進一步。

　　理想很美好，現實卻很殘酷。從二〇一九年籌備，到二〇二〇年推出，不料遇上疫情來攪局；而打造「農村廚房」品牌也遠比想像中難，因為農場業者要能提供到位服務、消費者要能接受新商品，無論品牌個性、價值主張、服務美學，種種要件缺一不可。台灣之所以擁有多樣化的食材，與環境條件息息相關，也因此，在地飲食文化常常能夠成為故事主角；此外，台灣飲食以中式料理為主，若能結合西式技法，應當更能突破傳統格局、以創新思維突顯食材價值。然而，「怎麼做？」卻是業者最常問我的問題。也正因為既有農場容易陷在原有框架，廚師們亦常糾結其中，所以「樹立典範」提供參考學習是一件必須且重要的工作。

　　疫情三年，個人向游喆請教廚藝，並利用時間前往「高雄餐旅大學」向陳寬定主廚學習西餐廚藝，並於二〇二三年通過勞動部西餐烹調乙級檢定；同時，也在「冬山良食農創園區」設立「冬山農村廚房」，主打冬山河旅「魚米之香」的飲食生活體驗，期待透過宜蘭特有的地理環境與氣候條件展現「水」的魅力——從冬山河域的森林、丘陵、平原到濕地，串聯雨水、伏流水、湧泉水、地下水、河川水到海洋水的特質，展現素馨茶、文旦柚、香魚、櫻桃鴨、良食米、海鮮的美味。而「魚米之香」體驗活動在推出後也成果豐碩，不但好評不斷，成為媒體爭相報導的題材，更在二〇二三年獲得農業部農糧署「雜糧創意料理特優獎」、交通部觀光署「觀光亮點獎」的肯定。

　　隨著時代變遷，人與土地之間的關係也越發疏離。有鑑於時下年輕人對農村陌生、與農業脫節，因此深感「落實食農教育」對於網路世代來說格外重要，並在籌劃「農村廚房」的過程中暗自期許：希望讓每個體驗過的人都能在心中種下一顆農業的種子。帶著這樣的心念，個人試著將「食農教育法」的「三面六項」轉譯為容易理解的「享在地、食當季、玩中學」，並落實在「農村廚房」的體驗經濟中，一路走到現在。

　　歷經五年淬鍊，「農村廚房」以最新面貌出現在大家眼前，每家業者的體驗商品服務也更具特色。於是，透過志東細膩的筆觸、瓊文優雅的畫風、游喆叛逆的創意，展現出台灣農村風土的味道——期望這本書能夠扮演領頭羊、帶路雞的角色，組成「台灣味國家隊」與國際接軌，「用四季好食材為世界上菜」，分享台灣道地的農村幸福滋味。

<div align="right">游文宏</div>

目次 | CONTENTS

推薦序一 | 農村廚房，獨特而美好的「真食」體驗之旅　　　　夏惠汶　002

推薦序二 | 農村廚房，從食材到土地的近距離走讀　　　　　　陳寬定　003

推薦序三 | 農場上的餐桌，豐饒的台灣飲食風景　　　　　　　楊甯凱　004

推薦序四 | 名為「Formosa」的餐廳，島嶼餐桌上的豐盛Menu　阿春爸　005

作者序一 | 農村廚房，另一種時尚之旅　　　　　　　　　　　陳志東　006

作者序二 | 農場，幸福感的守護者　　　　　　　　　　　　　許瓊文　007

作者序三 | 踏上「農村廚房」之旅，一輩子都難以忘記！　　　游　喆　008

作者序四 | 台灣味‧農村廚房　　　　　　　　　　　　　　　　游文宏　009

北部 1　【陽明山秘境的隱味蔬食】　　　　　　　　　　　　　　012
從一片荒蕪的橘子園，
到一座花木扶疏、蔬果蓬勃的生機農場……

北部 2　【有機田園裡的七彩食光】　　　　　　　　　　　　　　026
很難想像，這樣一個花木扶疏、綠草如茵的地方，
距離內湖捷運站只有十五分鐘車程……

北部 3　【花香弄草影的味覺饗宴】　　　　　　　　　　　　　　040
每年初秋，韭菜花開，大溪中庄處處潔白花海。
這裡曾是「霄裡社」原住民活動區域，是「石門水庫」建築工人居所……

北部 4　【四季更迭的大地系餐桌】　　　　　　　　　　　　　　054
一個廢棄車廠，遇上有機蔬菜專家，土地面貌從此轉了樣。
金黃的稻米、紅艷的洛神、翠綠的青蔥，還有生氣勃勃的雞、鴨、鵝、與羊……

北部 5　【九降風吹拂的漁人料理】　　　　　　　　　　　　　　068
海天之間，隱約傳來陣陣歡笑與空氣幫浦激起的水花聲——
在養魚人家廚房中，醞釀出讓人滿足上揚的嘴角……

北部 6　【美麗酪農村的香草乳香】　　　　　　　　　　　　　　082
四點半，天未亮。牧場氣息乘著霧，迷漫在草原。
棚舍內，有牛群，等待卸除分泌整夜的乳汁……

北部 7　【天然植物染的繽紛食藝】　　　　　　　　　　　　　　096
桐花白紛落，青黛藍翻飛；
一座客家山村裡的農莊，曖曖內含光……

北部 8　【雲深之處的香薑客家菜】　　　　　　　　　　　　　　110
在那曾經人煙罕至的荒山野嶺，
春有桃李與竹筍，夏有南瓜百香果，秋有水柿及老薑，冬有草莓福菜香……

中部
9 【森林院落裡的鮮香饗宴】 124
一座綠意滿佈、高樹參天的院落，讓人入了眼，就不想離開。
尤其出人意料之外的是⋯⋯

南部
10 【海盜故鄉的尚青海產桌】 138
生態豐富、具有台灣鳥類保育重要地位的鰲鼓濕地，
曾是海上大盜的根據地⋯⋯

南部
11 【龍眼樹下的老灶寮滋味】 152
很久很久以前，有一群人來到這裡，向山討生活。
他們「我幫你，你幫我」，在墾荒的歲月中，互為依伴⋯⋯

南部
12 【野地竹林的鮮筍農家宴】 166
當山上農家的小伙子遇見城鎮裡的菜市場女王，
兩個人的世界，從此就變了樣⋯⋯

東部
13 【龜山島對岸的山海食堂】 180
在這可眺望太平洋與龜山島的山海交會之地，
不僅種著金棗、稻米，還能吃到鬼頭刀、透抽，以及成群游來的白帶魚⋯⋯

東部
14 【隱身山林間的微酵廚房】 194
「醉翁之意不在酒，在乎山水之間也」。
一個座落在海拔六百公尺山林間的酒莊，引用雪山山脈甘泉，釀造出美酒佳釀⋯⋯

東部
15 【少年阿公的復古農村菜】 208
一個擁有企管碩士學位的讀書人，為何選擇穿梭在市場當導遊？
從二〇一八年到現在，這個傳奇人物已帶領三十國旅人走進宜蘭百年老市場⋯⋯

東部
16 【幽靜鄉間的噶瑪蘭之味】 222
遠處有山有海，近處有草有樹。
因緣際會，讓前半生是飯店經理人的兩夫婦，停駐在這梅花湖畔⋯⋯

東部
17 【魚米茶鄉的飲食美學賞】 236
曾是惡水的冬山河，已蛻變為「人與環境共榮」的希望之河。
有一群人孜孜矻矻，從「糧食」出發，將老舊穀倉翻新⋯⋯

農村廚房大事記 250
【附錄】農村廚房「奉茶有禮」兌換券 252

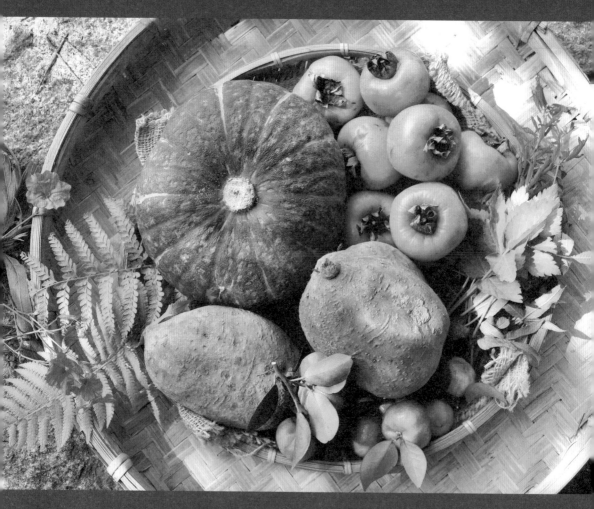

陽明山秘境的隱味蔬食

台北士林。梅居休閒農場

從一片荒蕪的橘子園，
到一座花木扶疏、蔬果蓬勃的生機農場。
隱身陽明山羊腸曲徑的「梅居」，自成風景。
在山林不語的靜謐中，蘊含著一股令人安然傾心的氛圍；
在菜飯飄香的氤氳中，暈染出一道秀雅質樸的野蔬食光。

花果蔬菜一應俱全，無所不種的都市山林蔬食農園

　　「梅居休閒農場」座落在陽明山區「鵝尾山」的鵝頭上，附近有一條從清朝年間就已建立的「坪頂古圳」，歷史超過百年。前來此處最佳交通方式是開車從外雙溪的平菁街蜿蜒而上，這也是花季時老台北人上陽明山的「不塞車」秘密小徑。從故宮博物院起算，大約二十五分鐘左右就能抵達這片佔地近兩萬坪、海拔高五百公尺的秘境農場。這裡有著森林綠意與遼闊視野，不僅可以俯瞰台北一〇一矗立的繁華市景，還能仰望無垠藍天星空。

　　「梅居」深藏在容易錯過的小巷弄，但每逢花季，卻總是充滿蜂湧而至的遊客。隨著時序變遷，入口交界的平菁街從年初櫻花盛開便吸引川流不息的賞花人潮；而踏入農場，除了櫻花，更有梅花、紫藤、芳香萬壽菊、金針花……在不同季節交替盛開，呈現出一幅「花若盛開，蝴蝶自來」的悠然景致。之所以叫做「梅居」，創辦人郭秀光與楊安心夫婦說明，這片土地是父母留下的家業，因此取母親朱梅名中的「梅」以及父親郭石居名中的「居」來為農場命名。而入口兩旁的梅樹、以石塊堆砌的護坡，也象徵著父親「石」背負著母親「梅」、父母相互扶持；此外，包括園中的庭院居所、四季蔬果花卉，也都源起於對父母的思念而展開。

　　民國五十年代，這裡曾遍植柑桔，因為陽明山橘子是當年外銷日本的重要產業，為當地人帶來很好的收益。但隨著市場消失，許多柑桔園陸續廢耕，許多人也忘了這裡有過的輝煌。自從二十多年前接手這片果園，郭秀光夫妻就不曾在這片土地上施灑過任何化肥農藥，兩人領著工人與志工，一點一點慢慢把這裡變成一座全方位的環保農場與有機友善基地。如今，不僅能在園區看到具有六十年歷史的橘子樹，甚至還有在低海拔地區相當罕見的孟宗竹，以及楓葉、梅花、香草與形形色色的蔬果，各種植物專區錯落有致，也從而孕育出台北市唯一一家「田媽媽」創意蔬食餐廳，並結合綠建築建材，於二〇二三年獲得「小農種碳」國際認證以及「綠色餐廳」認證。

　　到訪「梅居」的最佳時間是上午十點前後，因為剛剛開門營業，園區還留有些許前一晚飄下的落葉，格外詩意。而當那穿過樹林的縷縷陽光灑在身上，站在平台展望，你會發現：映入眼中的是翁鬱山景、是台北盆地天際線，還有那穿梭在蟲鳴鳥叫、花香草影間的主人微笑。

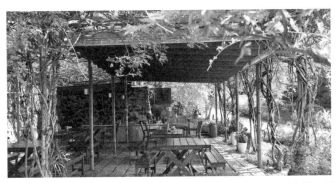

深藏於陽明山上巷弄內的「梅居」，是台北市極為難得的休閒農場，氣息靜謐，景致優雅。

因為感恩所以耕耘，讓土地充滿善意交流的老夫妻

從「職場」轉身到「農場」，郭秀光與楊安心沒有選擇清閒的退休生活，反而走上一條辛苦的從農之路，一心把「梅居」打造成「傳遞有機與友善基地」。

　　儘管「梅居」是私人農場，但郭秀光與楊安心夫婦更希望這塊土地能成為「傳遞有機與友善的基地」，因此開啟一種新的營運合作模式，那就是「把土地開放給自然農法認同者一起耕種」，也讓這座農場充滿許多善意與交流。

　　打從七十多年前郭秀光的父母買下這片土地，這裡就被開闢成橘子園。回憶兒時，現年八十三歲的郭秀光說：「那時爸媽覺得種田的小孩不會變壞，所以我們三兄弟從國小開始，每逢假日都被要求來幫忙整地、施肥、抓蟲，當然也要採收水果。」那時山上沒有馬路，無論進出果園還是在裡面農忙，都靠爬坡步行。「所以果然大家都沒變壞，只是都被農事辛勞給嚇壞！」郭秀光笑道，於是兄弟三人都很努力讀書、選擇離鄉唸大學，就怕被抓回家幫忙。後來，也因為他讀的是東海大學化學系，所以自行創辦化工廠。至於太太楊安心，則是台南柳營人，從小就很會唸書，在民國五十年代，一路從台南女中唸到成功大學會計系，隨後進入國營事業服務，是台灣剛邁出農業時代相當罕見的女性知識分子。出社會後，兩夫妻一直在職場上班，直到二十多年前父母陸續離開，一方面基於思念，再方面也不捨得這片爸媽留下的田園成為荒地，於是兩人決定投入農場的開路與建設工作，把曾經一度沒有道路、長滿芒草的橘子園，一步步變成如今處處花卉、蔬果與美景的休閒農場。

　　「梅居」從最早的慣行農法橘子園，到陸續獲得「MOA 有機」、「慈心友善」、「穆斯林友善場域與餐廳」、「特色農業旅遊場域」等認證，如今更已是連有機肥幾乎都不施的自然農法農場。然而，因為需要較多人工照顧，加上郭秀光與楊安心夫婦年事已高，所以邀請認同自然農法理念的親友一起來耕種。透過這種方式，除了員工努力建設之外，來參與的有牧師、慈濟志工、退休教師、年輕農友，合計約十來位，大家各依專業與興趣，在這裡照顧孟宗竹、種植蔬菜、香草，還協助安裝滴灌系統、維護綠建築、利用枯葉與廚餘堆肥。也因此，有機會來到「梅居」，千萬不要錯過這裡的蔬食午餐，因為不管是涼拌綠竹筍、福圓苦瓜、豆皮堅果，還是起司焗烤天貝，都是當季地產且充滿友善滋味的自然農法蔬果。

生命強韌山中之寶，城區市場裡罕見的陽明山野蔬

勤勤懇懇養地種出來的野菜瓜果

「梅居」是一個充滿各種蔬菜作物與香草的山頭，但這樣的精采豐富，其實曾歷經不少辛苦與「糗事」。

沒有務農過的人都會把農業想得很簡單，覺得農業就是「挖個洞把種子埋進去，認真澆水，然後就可以等收割了。」一開始郭秀光夫婦也是這樣想，特別是當時這片土地已經二十多年沒有用農藥與化肥了，感覺「土地應該很乾淨、很肥沃」，於是，他們把高麗菜種下去，照書本上寫的等了三個月後去收成，結果高麗菜只有巴掌大，切開來還是空心的。

後來經過專家指點去驗土質，才發現原來這裡的泥土帶著酸性，也才知道原來早年種植許多柑桔以及所採用的農法已對土質造成嚴重影響，因此只好認認真真收購馬糞、木屑，經過兩年時間養土，並持續以四季落葉、果皮廚餘滋養大地，如此慢慢引來蚯蚓和昆蟲一起幫忙耕地，讓酸土逐步有了生機，然後又再經過四、五年的循環與操作，終於才讓「梅居」的土壤恢復活力。

又例如當初剛上山接手這片果園時，原本滿園的橘子樹已被芒草與爬藤植物掩蓋，為了改善這「雜草叢生」的景象，第一件事就是「把野草除光」。起初，還因為「場地變乾淨了」贏得大家讚賞，但後來才發現，原來這個動作把許多珍貴的陽明山特色野菜都除光了，直到工作人員學習了各種野菜相關知識、並加以應用之後，才意識到「梅居」整片山頭都是珍寶。

如今，「梅居」已有二十多種野菜蓬勃生長，包括昭和草、山芹菜、紅鳳菜、川七、龍葵、銅錢草、車前草、苦苣菜……等，不僅種類多到令人叫不出名字，而且這些不太常見的山蔬也成為餐廳裡讓人最驚艷的美食，無論是夏天的涼拌時蔬，還是冬天的野菜火鍋，都是山下城裡人有錢也吃不到的珍饈。

「梅居」從改造荒地土質開始，不僅種植蔬菜、香草、瓜果等種種可以吃的植物，還很重視兼具景觀效果，具體落實「可食地景」的作為。

距離台北都會最近的的孟宗竹林

世界上的竹子約有一千兩百多種，八成以上在亞洲，其中台灣可見竹子就有近百種，常見的可食品種也有十多種——我們這座島嶼可說是竹子與筍子的天堂，台灣人的一生也幾乎都會跟「竹」與「筍」產生關聯，但也因品種多樣，我們常常搞不清楚它們的分類與關係。

如果以「價格」來看我們常吃的竹筍種類，從最貴到最便宜的排行大概是：箭竹筍（去殼後一斤可達四～五百元）＞孟宗竹的冬筍（零售價每斤三～四百元）＞綠竹筍（零售價每斤兩～三百元）≧孟宗竹的春筍≧轎篙筍＞桂竹筍（零售價每斤約一百元）≧甜龍筍≧烏殼綠竹筍＞麻竹筍（批發價每斤約五十元）。

如果以「季節」來看我們常吃的竹筍種類，則每年最早出現的是二月箭竹筍（到四月，或八月到九月，一年兩收）、三月烏殼綠竹筍（到十月）、四月桂竹筍（到五月）、四月轎篙筍（到六月）、五月甜龍筍（到十月）、五月綠竹筍（到八月）、五月麻竹筍（到十月），以及壓軸的十一月孟宗竹冬筍（到隔年二月；三月到四月冒出的是孟宗竹春筍）。

竹子又可區分為「叢生」與「散生」，叢生的像是綠竹筍、麻竹筍，一叢一叢密密麻麻，再生力強；散生的則如孟宗竹、桂竹、箭竹，它們通常一根一根筆直獨立生長，非常好看。而散生竹中的孟宗竹又可說是台灣最美的竹子，也由於怕熱，所以通常只分佈在海拔五百到兩千公尺的山區，像我們印象中的優美竹林如溪頭、草嶺、日本京都嵐山，或是電影《臥虎藏龍》裡的那片竹林場景，都是孟宗竹。令人驚喜的是，就在海拔五百公尺的「梅居」，裡面也有一小片孟宗竹林，可說是距離大台北都會最近、海拔也最低的孟宗竹林，對於北部人來說，想要欣賞竹林之美不必大老遠跑到溪頭，陽明山上就有。

此外，每年十一月過後，孟宗竹就會開始冒出冬筍，但不像一般「雨後春筍」一晚可以長高好幾吋，冬筍它通常冒出土面一點點之後就不再長大，收割下來頂多也只有一個巴掌左右，雖然個頭小小的，但卻非常清香嫩脆。

冬筍很貴，通常一斤要三、四百元，所以小小一支砍下來往往就超過兩百塊錢。之所以這麼貴，除了產量少，最主要的原因就是「它很香」，而最適合的料理方式則是拿來熬湯，等水滾之後再下筍片，然後至少熬四十分鐘，甚至兩、三小時，期間不要開鍋蓋，等熬好之後，掀開鍋蓋瞬間就會聞到筍香撲鼻而來，讓人驚覺冬筍魅力之所在。像台灣名菜「魷魚螺肉蒜」，最精華的食材除了螺肉罐頭，更在於它以冬筍熬湯，這樣才能熬出那股底蘊香氣。

孟宗竹一過清明，產出的筍就改稱春筍，而且體型往往能比冬筍大上十幾倍。有趣的是它上面長滿了細細絨毛，摸竹筍跟摸貓一樣，觸感很特別。也因為孟宗竹本身都帶著這樣的細毛，所以又被稱為「貓兒竹」，是不是很可愛？

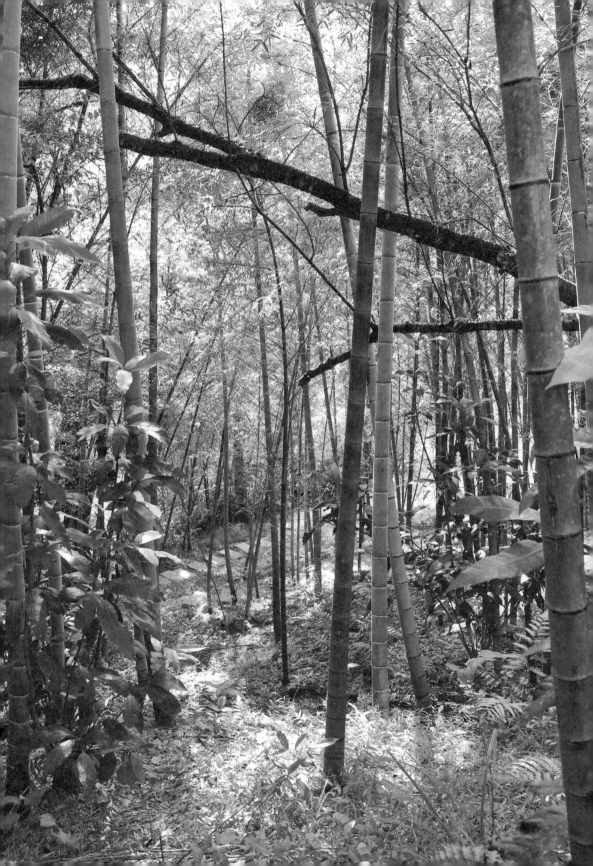

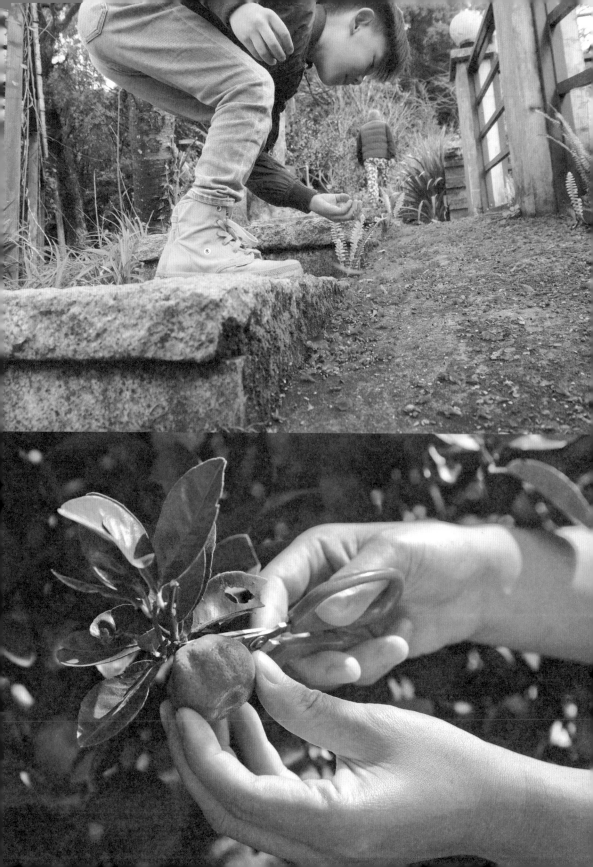

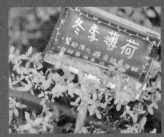

辨識香草、採摘蔬果，想要識得食物的真味，就要走進生產的原鄉。

| PART 4　田間美味膳學堂 |

從知味賞味到品味，參透之後才懂珍視的箇中三味

　　「梅居」以蔬食為主，野菜種類繁多，但該怎麼將野菜轉變成與眾不同的創意料理？主人說：最佳方式就是「知味、賞味、品味」三大準則。

　　所謂「知味」就是要知道食材本質的味道；「賞味」，就是善用各種味道的食材加以混搭烹調，進而創造出好吃的料理；「品味」則是在品嚐食物的美味之外，還要能為整體呈現加分——換句話說，就是從視覺到味覺徹底提升烹飪層次，為每道菜注入靈魂。

第一課・學知味，從下田認識野菜開始

　　「梅居」四季皆有新鮮當令的食材，因此，跟著解說員走進各種作物專區，一邊認識長在土裡的蔬菜瓜果樣貌，一邊學習分辨成熟作物及採摘收成的技巧，就是「學知味」的開始。

　　例如農場裡滿山遍野的旱金蓮，不但花型可愛、色澤妍麗，摘下一片入口，還會嚐到猶如芥末的微辣滋味。「但當它與其他食材搭配，卻會提升食物的甘甜，甚至產生回甘、在喉頭縈繞不去。所以，我們都喊它『蠟燭』，因為它根本就是一種燃燒自己、照亮別人的野菜！」

　　而在各種蔬果之外，「梅居」最具特色是還有不少歷史悠久的老柑桔樹，包括椪柑、小橘子、檸檬、金棗……等芸香科果樹，就是這塊土地最早的滋味。同時，無論南瓜、絲瓜、芥菜，還是紫蘇、薄荷、迷迭香，甚至是花卉，所有作物都天然無毒，因此在農場解說員帶領下，無一不可放入口中品嚐，練習「知味」。

第二課‧學賞味，進廚房動手料理蔬食

把原味不同、各具特色的食材，加以融合搭配、協調組合，靠的就是運用「切剁削刨、煎煮炒炸」各種烹調技法所展現的「賞味」本事。走進「梅居」的「農村廚房」，所能學到的不僅是料理步驟，更是活用食材與廚藝的觀念及技術。

野菜時蔬沙拉

透過採集各種當季野菜與香草，可以練習記住它們不同的味道，然後，再到料理台上加以搭配──一盤看似簡單的沙拉，裡面可能有熟悉的番茄、生菜、玉米，也可能有陌生的醡漿草、黃鵪菜、銅錢草、旱金蓮，滋味或酸澀或甘甜，口感或柔軟或清脆，當季有什麼就用什麼，每一次都充滿新鮮與驚喜。

香椿炒飯

在華人習俗中，代表母親的植物是「金針」（萱草），代表父親的植物就是「香椿」，成語「椿萱並茂」就是指父母均健在之意。香椿一直被視為養生植物，號稱「長在樹上的蔬菜」，花型特別，葉片則有獨特香氣，也因此會被用來提昇食物香氣。每年早春會有許多人採集其嫩芽食用，又名香椿頭、香椿芽。但研究指出，香椿含有微量毒素，所以食用前必須煮熟，並注意不要過量。「梅居」會在不同季節帶領學員前往觀察香椿的花與葉，再利用盛產時採下的香椿芽製作香椿醬，教大家製作炒飯，過程中不但能體會香椿飄溢的氣息，還能學到如何把米飯炒到粒粒分明的秘訣

滑蛋橘子

這是「梅居」獨創菜色，靠的是農場關建之初留下的老橘子樹，作法則是將不同時節採集的成熟柑桔品種，結合雞蛋與時蔬，再加以快炒，成品口感滑潤、滋味酸甜，是絕對在別處吃不到的招牌料理。

彩色草仔粿

草仔粿又稱青草粿、鼠麴粿、青粄、艾糍粑等，是台灣清明節、中元節的傳統米食，因為外皮使用青草汁液，所以色澤多呈青綠色，並可分為甜鹹兩種口味。「梅居」以紅龍果、艾草等天然染色食材製作外皮，再包進甜的綠豆或紅豆餡，不僅善用在地食材，也傳授這項「古早味」的配料調製、壓模成型等製作技巧。

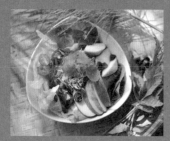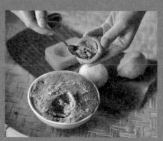

自成一格的蔬食菜餚，儼然已是「梅居」的味自慢料理。

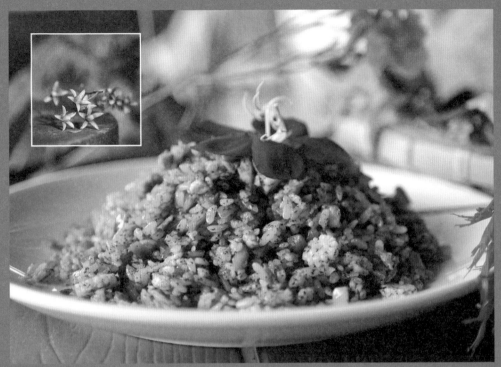

香椿花以及用香椿芽醬做的炒飯。所謂「品味」，就是從入眼到入口都令人酣暢滿足。

第三課‧學品味，自大地取材融入盤飾

　　進入「品味」的階段，要傳遞的理念是：所謂美好的食物，除了用舌頭領略，還要能從其他感官覺察到它的吸引力。而餐食端上桌的瞬間，第一眼的美感，自然也就成為「品味」的要件；換成廚師的行話，也就是「擺盤」藝術。但，除了採用大地花葉等自然素材，更強調「不接受廢物般的美感！」意思是只要是放進食器的東西，就不能只具備裝飾作用，而是在賞心悅目之餘，還要能夠品嚐，吃進肚裡。也因此，「梅居」的餐桌料理，無論是盤中的一朵花，還是碗裡的一片葉，在優雅芬芳之餘，更是可以入口的食材，不僅好看，而且好吃——色香味俱全，才是「品味」的最高級。

香氣四溢口感豐滿，炙燒山藥串佐手打薑黃美乃滋

全世界的山藥品種約有六百多種，光是台灣的山藥也有十幾種，而我們拿來食用的部位，其實是山藥的地下塊莖，依品種不同，塊莖外形也不一樣，一般有圓形、塊狀及長形，肉色則可分為白色、黃色及紫紅色。

很多人都知道山藥黏滑的質地對腸胃有保健作用，卻不知道若是經高溫烹調，其營養價值就會大打折扣，所以山藥究竟該怎麼吃最好？──以市面上最常見的四種山藥來說，由於特色各不相同，所以也各有不同的最佳料理方式：市面上最容易買到的「白肉山藥」體積最大，產區多位於基隆，故又稱「基隆山藥」，由於黏液豐富、脆度足，拿來做點心或各式料理都很適合。「紫山藥」外皮呈深褐色，肉色紫紅，口感最脆、顏色美又蘊含獨特香氣，但不能生食，所以常被用來磨泥做成煎餅、點心餡料，或是煮湯、蒸熟之後吃。「日本山藥」體型比土山藥細長，外皮為淺褐色，水分多、帶甘甜味，吃起來質地細緻，所以適合生食。至於「紅皮白肉山藥」多產自陽明山，故又稱為「陽明山山藥」，脆度適中、滋味甘甜、口感鬆軟，生熟食皆可，像山藥排骨湯、蘆筍炒山藥、涼拌秋葵山藥等，都是坊間常見料理。

日式半生熟料理手法，彰顯陽明山山藥美味

由於生吃清脆，熟食軟滑，所以新世代料理師游喆以陽明山在地所產山藥，結合西式美乃滋（即蛋黃醬，mayonnaise）調味，以及日式半生熟料理手法「炙燒」（あぶり，aburi），讓鮮甜爽脆的山藥在用噴槍灼燒表面至微焦之後，呈現出更豐富的氣味與口感；若嗜辛辣，也可再撒上七味粉，增添不同的風味層次。

另外，不少人在削完山藥皮後，都會有手癢的情況發生，這是因為山藥黏液含有植物鹼的緣故，所以只要在處理前戴上手套，就能避免刺癢感產生。而削皮洗淨之後的山藥，可依照用途切成塊狀、片狀或條狀，再按每次用量分裝成小袋、放入冰箱冷凍，可保存三個月。料理前，若要用於「煮湯」，取出後不必解凍即可直接燉煮；若要「煎」或「炒」，則建議先以滾水汆燙後再料理為佳。

| 材料 |

山藥	1 根
蛋黃	1 顆
橄欖油	70ml
檸檬汁	10ml
薑黃粉	5g
竹籤	數支

| 作法 |

1. 山藥以滾水汆燙 5 分鐘，再切成厚約 0.5 公分的薄片、以竹籤串起備用。
2. 將蛋黃打入攪拌碗中，一邊緩慢倒入橄欖油，一邊攪打至稠狀。
3. 加入薑黃粉和檸檬汁調味，即為薑黃美乃滋（蛋黃醬）。
4. 在山藥片上塗上一層薑黃美乃滋，再用噴槍炙燒至表皮微焦，即完成。

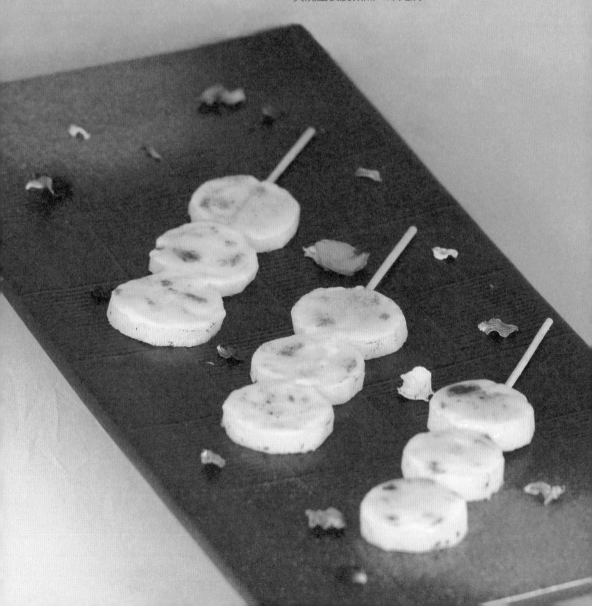

特色小農風味物產，季節限定產地純釀好物與特產

紫蘇醋

每年約莫四月左右，紫蘇可開始採收。「梅居」只挑選顏色深紫的紫蘇嫩葉來進行醃漬釀醋。紫蘇葉含有紫蘇醛及黃酮類，成品帶有夢幻紫色及濃郁的紫蘇香氣，極受歡迎。

水果酵素

採取自家及鄰近農場的有機水果釀造，除了鳳梨，還有檸檬酵素，無論用來調製飲料、做成沙拉醬汁，都是健康又美味的天然食品。

絲瓜絡

這是自家農場栽種的絲瓜在籐蔓上乾燥而成的產品，可洗滌碗盤，也可用來洗澡去角質，甚至當成居家擺設裝飾品，既環保又實用。

絲瓜水

採用自家農場栽種的無毒絲瓜製作而成，無添加防腐劑，成分單純，質地溫和，具有鎖水保濕、舒緩鎮定的功能，能減緩肌膚乾燥緊繃，是相當受歡迎的長銷商品。

使用後感到舒緩、清爽不緊繃！

梅居休閒農場
Chiungwen 克

| 遊程方案 |
陽明山秘境蔬食廚房

| 遊程時間 |（4.5hr，可配合遊客時間客製化）

60min　農事體驗探索孟宗竹林或走訪柑桔園聽故事

60min　園區導覽，食材採集或購買／深度認識農場食材滋味

60min　廚藝教室料理體驗
　　　　（野菜時蔬鹽沙拉、香椿炒飯、滑蛋橘子、彩色草仔粿）

60min　創意蔬食料理品嚐，搭配香草茶

30min　草仔粿與飲料品飲，和梅居主人聊聊山居歲月

| 開團資訊 |
特定開團日：週二至週日（成行人數：2～8人）

（上述遊程相關資訊如有變動，依店家公告為準）

梅居休閒農場
地址：台北市士林區平等里平菁街43巷99號。電話：+886-905-169176

有機田園裡的七彩食光

台北內湖 。 白石森活有機農場

很難想像，這樣一個花木扶疏、綠草如茵的地方，
距離內湖捷運站只有十五分鐘車程。
這個生意盎然的城市田園，
是一對年已七旬的銀髮夫妻投入大半生、致力有機耕耘的結果。
原來，「結廬在人間」可以這樣仙氣；
原來，「心遠地自偏」不是神話——用愛灌溉，就能成全。

| PART 1　原味農場新風貌|

世外桃源，隱身都會半山腰的有機農場

　　曾經，內湖是台北市的邊陲地帶，清朝先民務農維生。但隨著時代轉變，近二十年來內湖務農人口已餘不到兩百人，特別是在「內湖科學園區」進駐後，整個內湖「水牛變滑鼠」的歷程一覽無遺，主要農產作物也從原本的多樣性，轉而聚焦在碧山一帶的香菇與草莓，甚至還成為台北市唯一可以採草莓的地方，也是台灣僅次於苗栗大湖的最大草莓聚落。

　　「白石森活有機農場」即位於觀光草莓園最為密集的「白石湖休閒農業區」——這是距離市中心最近的休閒農業區，也是內湖海拔最高的社區，不僅保有都市中少見的農村風貌，而且離捷運站僅十五分鐘車程。農場以「白石」為名，因當地自古即多產白色沈積砂岩；至今駐足在山腰上，仍可見到錯落山林中的岩塊在太陽照射下閃耀白砂金光。有趣的是，「白石湖」並不是湖，乃是先民將山中相對低點處稱為「湖」，所以才有這樣的地名。而「白石森活有機農場」也因地處山坳，四周被碧山、大崙頭尾山、白石湖山、五指山、圓覺山等群山環繞，所以彷若山林中的世外桃源。

　　農場目前區分兩大區塊，第一區塊位於「碧山路五十八號」，此處原為「白石森活『休閒』農場」範圍，有著寬廣草皮、落羽松與優美房舍，也是原本「農村廚房」的活動所在地，但二〇二三年底開始交由「薰衣草森林」管理營運，將成為優美的景觀咖啡庭園。

　　全新第二區塊位於「碧山路五十號」，此處為「白石森活『有機』農場」，原本為有機蔬菜種植區，目前則在一旁另外規劃「農村廚房」空間，讓有機農業、土地、採集、餐桌、廚藝等流程變得更加緊密順暢。

　　這裡有著寬廣的天際線與藍天白雲，半露天廚房旁就是蓮花池與休閒座椅，周邊還有幾棟溫室草莓園，種植著金針花、芳香萬壽菊、高麗菜、蘿蔓等蔬菜，不僅可遠眺像積木堆疊高樓的台北盆地，連地標「台北一〇一」也清晰可見。由於環境寧靜自然，天空中常見大冠鷲盤旋，枝頭間更有藍鵲跳躍，從荷花池到森林步道，處處都是逗留賞景所在。

退而不休,從配眼鏡到種蔬果的夫妻檔

當年因為離開這片土地才認識「有機」的劉昭賢與黃明瑩,也在回來後把「有機」帶到這片土地。

「因為喜歡喝牛奶,所以買下一頭牛!」站在農場裡,年過七十卻仍充滿活力的黃明瑩,笑談起自己與老公劉昭賢「從商人變農夫」的歷程。三十多年前,夫妻倆原本在內湖市區經營眼鏡行,生意好到曾經同時開立四家門市。也由於經商有成,一九八八年,喜歡打網球的劉昭賢來到山區買地,除了想為日後退休做準備,也想擁有一座自己的網球場,此時他們才不過年近四十。但沒想到計劃趕不上變化:「我們在這裡動土整地,蓋了住家、種了滿山的菜,結果,網球場建好的隔年就移民加拿大了……」

出國之後,由於太想念台灣的高麗菜和芥菜,於是黃明瑩興起「自己種菜」的念頭。他們所居住的「英屬哥倫比亞大學」學區,恰好透過該校農業系劃農地供居民認養,也因此,黃明瑩決定加入,並就此一腳踏進有機世界。

二〇〇四年,年過五十的夫妻倆決定返台展開人生下半場,並打算把待在加拿大十年所學到的自然生態維護及有機栽植經驗都帶回家鄉,在當初這片「養老用」的土地上重新開始。於是,他們不僅大費周章復育林相,就連當初特別蓋的網球場都覆蓋土壤、遍植多樣蔬果花草,並規劃多條森林步道,逐步構建心目中的「生態療癒園區」樣貌。

除了建設自家土地,黃明瑩更積極投入社區營造,致力將「有機耕作」、「友善環境」等思維帶入白石湖社區。也因此,不但協助當地農民朝有機栽種邁進,更集結地方有力人士修繕吊橋、進行淨山、改變鐵皮屋景觀,並運用自家農場資源不定期舉辦親子採摘蔬果、農食DIY、銀髮關懷等活動,甚至積極對外爭取認同,讓白石湖社區從一百二十個國際競爭單位中脫穎而出,在二〇一二年獲得「LivCom國際最適宜居住社區銅牌獎」。

原本以為回台灣就是好好享受退休生活,結果反而比以前都忙。朋友們都力勸黃明瑩輕輕鬆鬆當個貴婦就好,但她說:「這麼好的地方,不能獨樂樂,必須要分享!更何況,人生就是以服務為目的啊!」抱著這樣的心情,從埋首室內、製作手工鏡片,到捲起衣袖、腳踩泥土種蔬菜水果,被劉昭賢與小朋友暱稱「奶咪」(比媽咪高一級)的黃明瑩,依然在「白石森活」孜孜矻矻辛勤耕耘,並且,還跟老公約定,要帶著不老的燦爛笑容,繼續為「眾樂樂」的明天揮灑更多的愛與熱情。

藏山絕品，現採有機蔬果與純手工醬醋

純淨天然，有蟲為證的健康食材

　　打從接觸有機栽種二十多年來，劉昭賢與黃明瑩最欣喜的，莫過於能在自家農場落實這樣的理念。「這裡從有農作以來，就是有機栽植，農會甚至還說我們是唯一沒有買過化肥和農藥的農場！」從這樣的描述，不難聽出兩人的驕傲。而走進菜園，還會看到無論是高麗菜、白蘿蔔，還是芥藍菜、蘿蔓葉，都被蟲咬得坑坑巴巴的模樣，就連栽種在溫室高架上的嬌貴草梅，也掛著晶瑩的蜘蛛網。

　　「看得到蟲，就表示作物很健康、沒有農藥。因為萬物共生，所以我們要吃，也要留些給蟲子吃！」黃明瑩一邊翻出高麗菜葉裡的昆蟲排泄物，一邊認真的解釋。也因為完全不施用化學肥料及農藥，所以「白石森活」的蔬菜和水果都純淨無汙染，儘管不夠「漂亮」，但卻是最天然的食材、吃得出最原始的滋味，也是現代社會中最難得、最健康的食物。

家傳手藝，百年醬缸釀出的珍寶

　　除了菜園、果園裡的新鮮有機蔬果，在「白石森活」的農產品陳列區，還會看到大大的甕、上面貼著「百年醬缸」紅紙，甕口雖被嚴嚴實實密封，卻不斷散發出豆醬香，讓人忍不住口水直冒。

　　「我爸爸是討海人，媽媽卻很會做醬瓜——蚵仔配醬瓜，真是天底下最美味的食物！」黃明瑩長在養蚵歷史長達三百年的彰化鹿港海邊，家中有八個兄弟姊妹，在物質缺乏的年代，餐桌上最常見的蛋白質就是蚵仔，而醬瓜更是大部分家庭的「常備菜」，簡直一日三餐都有它。

　　務農之後，黃明瑩除了用天然有機黃豆、黑豆釀造豆醬及醬油，也把農場大量收成的瓜果，以老祖先留下來的醬缸技術製作「蔭冬瓜」、「醃醬瓜」；而這些帶有「媽媽的味道」的醃漬物，也不再只是「為了配飯」的醬菜，更是可以拿來讓料理更加升級的調味良伴。此外，她還會釀柚子醋、草莓醋、熬煮果醬，不僅延長蔬果賞味壽命，更讓有機作物透過加工，變身成為另外一種具兼具品牌形象與附加價值的代表商品，讓農場的好味道可以持續更久、也傳得更遠。

蟲子咬過的菜葉、貼上紅紙的醬缸、手工醃漬的發酵食品，「白石森活」在天然質樸中傳遞真淳滋味。

親山縱走，認識地景風土與生態

　　台北市政府從二〇一八年開始推廣「台北大縱走（Taipei Grand Trail）」，這是將盆地周邊郊山加以整體規劃，成為全長九十二公里、分為八段、且每段路程均可當日來回的健行路線。北起關渡捷運站，南至貓空政大後山，有三分之一路徑會經過「陽明山國家公園」，並串聯台北各大名山及風景勝地，包含大屯山、七星山、竹子湖、內湖碧山巖、大崙頭山、圓山、貓空、四獸山……等地，沿途可以眺望火山地景、台北最高峰，可以觀賞海芋田、繡球花海，也可以採草莓、吃蜂蜜，或是欣賞「台北一〇一」百萬夜景，所以自從推出以來，一直深受好評。

　　白石湖位於其中第五段，而「白石森活有機農場」旁邊更有可以連結大縱走路線的「大崙頭尾山親山步道」。這條步道是由「大崙尾山步道」、「大崙頭山步道」、「碧溪步道」以及「翠山步道」組合而成的環狀親山步道，從「白石森活」出發大約三十秒就可接上「大崙頭山步道」，慢慢爬坡走上山頂觀景台，大約三十分鐘，海拔四百七十五公尺，不算高，但卻是內湖最高山岳，放眼望去可將整個台北盆地盡收眼底，加上芒草迎風搖曳如浪，景致很是宜人。步道沿途還有多樣樹木、花卉與竹林，景觀優美，加上腳底下踩著的都是「白石湖之所以稱為白石湖」的白色沈積砂岩打造的白石階梯，漫步其間，可謂充滿歷史幽情。

　　這個步道路程，通常會由男主人劉昭賢帶領，沿途可聽他解說早年內湖地景與開發歷史，包括「甜水鴛鴦湖」的由來——根據當地耆老描述，這個已超過百年的灌溉埤塘，上游湧泉水質甘甜，向來為居民接取家庭飲水之用，並溢出流入埤塘。在台灣已經開始富裕的年代，政府預算頗多，但觀念卻很落伍，曾經花下大錢說要整治漏水、鋪上水泥，結果卻造成埤塘不再出水，沒幾年就整個乾涸。直到二十多年後，在當地鄉親、民代與市府單位共同努力下，這才把水泥拆除清走，並重新以生態工法打造，恢復了埤塘景觀；於是雁鴨、鴛鴦等水鳥重新出現造訪，居民也得以重享灌溉水源便利，因此，命名為「甜水鴛鴦湖」。

　　透過這像這樣的遊程與解說，不僅讓大家更能理解自然生態與友善農業之間的關係，也更加明白除了「熱情」之外，具備專業知識與技術是有多麼重要；而這也是「白石森活」在「農村廚房」活動中，最希望傳遞給眾人的觀念與精神。

走入「大崙頭尾山親山步道」不僅能將台北盆地風光盡收眼底，還能在劉昭賢的解說下，認識沿途的風土人文。

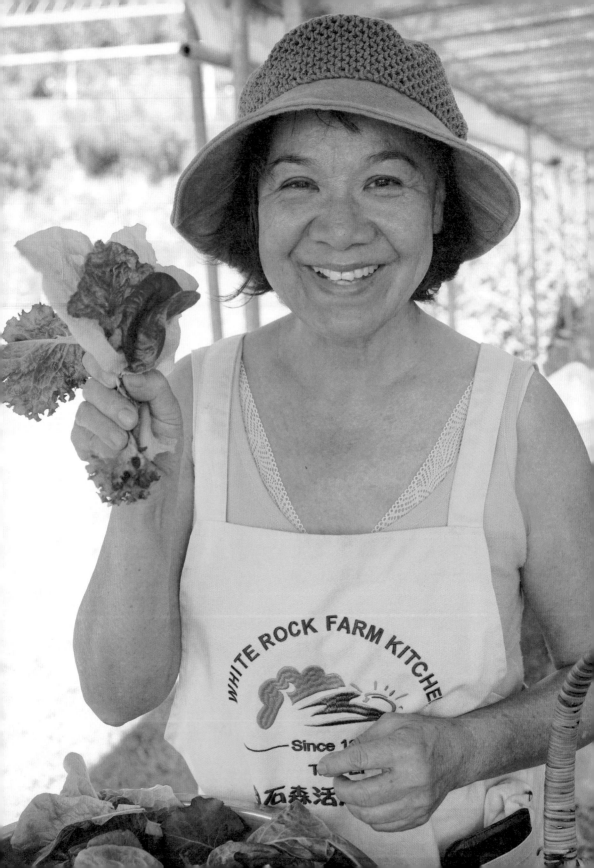

愛物惜食，讓「白石森活」所栽種的柚子樹從花朵、葉子、果實到果皮都各有用途。

| PART 4 　田間美味膳學堂 |

師法自然，探尋森林深處老灶腳的滋味

第一課・走進菜園搞懂有機與自然農法

　　來到以「有機栽植」著稱的「白石森活有機農場」，當然要跟著主人走一趟菜園！由於把「生產、體驗、休閒、教育」當作經營宗旨，所以在參訪過程中，不但可以親手採果摘菜，黃明瑩更會進行機會教育，藉由講解及現場觀察，釐清一般人容易混淆的農業知識與觀念。例如：「有機農業」與「自然農法」有什麼差別？「慣性農法」又是什麼意思？超市裡標示「無毒」或「產銷履歷」的食材就代表「有機」嗎？……凡此種種出現在日常生活、卻又總是讓人感到「霧沙沙」的名詞與概念，都能在「一邊逛菜園、一邊拔菜吃」的過程中，得到清楚的解答。此外，「奶咪」也會帶大家去看她的發酵桶，進而了解：利用廚餘與落葉發酵之後不只帶來香氣與健康，更帶來最好的農業經濟循環。

　　也正因為很擅長把「從產地到餐桌」的理念生活化，所以「白石森活」不但是大人休閒舒壓的療癒秘境，更成為許多幼兒園與中小學推行「食農教育」的絕佳場域，不時可見成群小朋友圍繞著黃明瑩在菜園張大眼睛看毛毛蟲、伸出小手拔青菜的動人風景。

第二課・要吃全食物還要懂得一物全食

　　至於為什麼要專程到農場做料理？下廚之前，黃明瑩也會闡述「農村廚房」在「白石森活」的獨到之處。首先，是對於「全食物」的講究；簡單來說，就是吃食物的原型，藉由食材最原始天然的狀態，獲取最多的養分。其次，則是「一物全食」的應用，意思是不僅把能吃的部分都吃掉，能用的部分也毫不浪費。而這樣的觀點，不僅出自「惜食」的心情，更來自對「環保」的珍視。

　　「要能一物全食，選物很重要。採用有機方式所生產出來的食材，自然相對讓人安心。」黃明瑩以農場裡所栽植的文旦柚、紅柚、白柚、金棗等芸香科植物為例，由於品種多元，所以從每年九月到翌年二月均為產季。而除了果肉可食用，柚花可泡茶、插花，柚子葉則能拿來做滷味，柚子皮還能用以做酵素、洗手乳。而這樣「物盡其用」的觀念，不正是沒有化肥農藥汙染的「古早時代」的人類日常？

第三課・運用當令蔬果來做新鮮好味道

在全新的「農村廚房」場地，黃明瑩計畫以蔬食為主、葷食為輔，並大量運用自家農場生產的蔬菜做為料理主題，菜色則依四季盛產作物加以彈性變動。

彩虹沙拉

結合在農場新鮮現採的柚子、草莓、蘿蔓生菜等當季蔬果，佐以自製「洛神花醬汁」調味，並搭配滷鴨蛋來豐富口感、增添飽足感，最後再用現場採摘的金針花、野薑花來裝飾。這道前菜料理不但充分展現有機農產的自然健康，也融入「全食物」的精神，每一口都吃得到天然食材的甘美與芬芳。

蔬食西班牙燉飯

燉飯是歐洲家常料理，但西班牙燉飯粒粒分明，和義大利燉飯吃起來充滿澱粉的口感大不相同。儘管兩者都強調米心不能熟透，但主要差別在於西班牙燉飯一開始用薑黃、生米等食材炒過並加入高湯之後，就不再攪拌；而義大利燉飯則是會邊加高湯、邊不停攪拌，目的就是要讓澱粉糊化，因此形成兩種截然不同的風味。「白石森活」以彩椒等當季蔬果為主要配料，並採用西班牙燉飯的作法，讓這道「中西合璧」的米食呈現出特別清甜爽口的滋味。

蔬食三杯

低熱量食材「蒟蒻」通常顏色灰灰的，而利用紅蘿蔔、綠色蔬菜等富含天然色素的食材，就能將它染出多種顏色，然後再與帶有鄉野氣息的的猴頭菇、杏鮑菇、香菇、菱角等材料一起清炒，並加入麻油、酒、以及自家釀造醬油調味，就能讓這道「高纖低卡」的健康料理色香味俱全。

草莓珍珠奶茶

揚名全世界的珍珠奶茶可謂「台灣之光」。而這一杯則結合農場自種的有機草莓，除了粉圓Q軟、鮮奶濃醇，還多了撲鼻的莓果甜香，喝一口就讓人傾倒，堪稱「絕品好茶」。如非草莓季節來訪，也有當令香草植物可採、調製清新芳美的新鮮香草茶。

將自家生產的有機作物，做出具台灣特色的餐飲，就是「白石森活」農村廚房想傳達的料理精神。

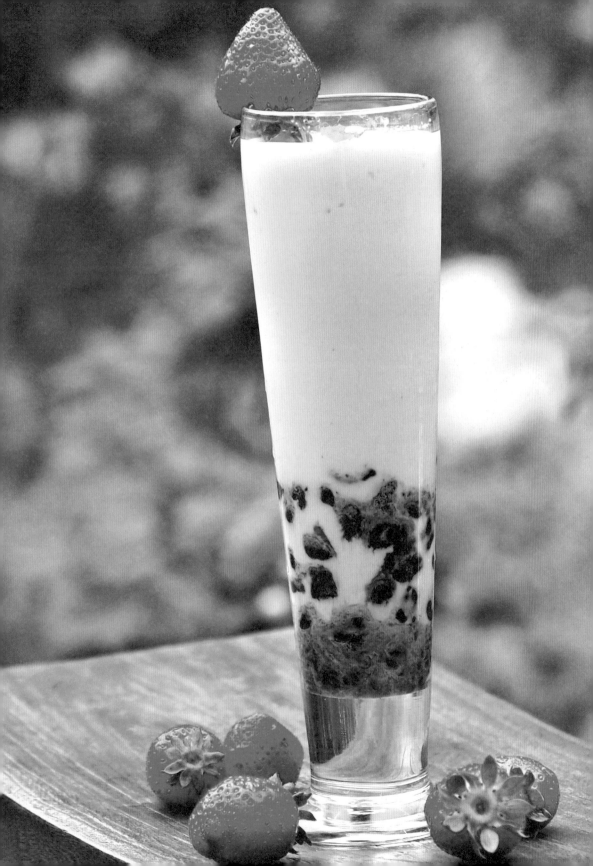

外酥內嫩，超乎想像的酸甜草莓炸鮮奶

外表紅艷欲滴、入口酸甜芳美的草莓，是許多人都難以抗拒的美味水果，無論直接鮮食，還是拿來做沙拉、甜點、飲料、冰品，都是大受歡迎的品項。這種多年生的草本溫帶水果，不僅廣受喜愛，而且在世界各地都有分布。在台灣，每逢十二月～四月盛產時期，更有許多商家會推出「草莓季」限定商品，包括草莓千層、草莓可頌、草莓生乳捲、草莓刨冰……等等，種類玲瑯滿目，而且往往供不應求。

台灣的草莓，最早是由日本人於一九三四年引進，並於陽明山上試種，但因抗病性及適應問題，後來並沒有種植成功。經過二十多年，隨著蘆洲農民從美國引進草莓品種，不但連五股、金山一帶都有人種植，甚至還傳到苗栗地區。也因為草莓對天氣的條件要求較高，適合生長的氣溫約為攝氏十八度到二十二度，而大湖四季均溫就落在這個區間，加上四面環山，可減少降雨對草莓的影響，而日照充足又有助於草莓轉色飽滿漂亮，所以這裡的草莓產量才會佔居全台第一、達到市佔率八成的龍頭地位。但事實上，全台各縣市幾乎都有草莓生產，而內湖的「白石湖休閒農業區」就是台北種植草莓最多的地方。

草莓果醬與粵式甜點的美妙碰撞

「白石森活」以有機農法種植紅白草莓，不但無化肥、無農藥，而且採用高架栽植的方式有助病蟲害管理，能避免土壤傳播性危害的發生。也因此，所出產的草莓不但品質穩定，安全無虞，而且除了鮮果，還製成方便保存的果醬，讓大家全年都能享受到草莓的美味。而新生代料理師游喆突破「果醬用來塗麵包」的常見做法，將它運用在源自廣東、在香港爆紅之後流傳至各地的「港式炸鮮奶」之中，讓這道原本只由牛奶、糖、玉米粉製成的粵菜甜點，在外層酥脆、內裡綿密的「油炸奶凍」口感之外，更增添草莓的芳香與酸甜滋味。

| 材料 |

牛奶	500ml
白糖	50g
玉米粉	75g
草莓果醬	100g

| 作法 |

1. 將糖加入牛奶中，以隔水加熱的方式煮至糖融化。
2. 把玉米粉、草莓果醬徐徐倒入牛奶中，繼續加熱攪拌，煮至濃稠後熄火。
3. 將牛奶糊倒入準備好的容器或模具，再蒸熟凝固，並且放冷。
4. 取出定型的鮮奶塊、切成想要的大小。
5. 放入油溫 180 度的油鍋中，炸至外皮金黃，即可起鍋。

調味良伴，健康廚房不能少的瓶瓶罐罐

百年醬缸醬油／百年醬缸黑豆豉

特選有機黑豆以古法釀造，純天然無添加，沾煎炒滷都好用，只要一點點，就能帶出整道料理的醍醐味。

有機草莓香醋／有機草莓醬

採用產自農場自種「內湖一號」品種有機草莓製作。草莓香醋可以加水稀釋當飲料，也可以拿來拌涼菜、做沙拉；草莓醬除了塗麵包，也能用來泡茶、做甜點餡料。氣息香甜迷人，風味絕佳。

手釀有機柚子醋／柚香夏豆 Q 糖

以農場栽種的柚子為原料所釀造的柚子醋，夏天冰鎮飲用最為爽口，也可以拿來調製成沙拉淋醬，清香味美。另外，「同場加映」的「柚香夏豆 Q 糖」，則是吃得到柚子果肉和夏威夷豆的軟糖，大人小孩都會愛上。

白石森活休閒農場
ChiungWen

| 遊程方案 |
森林深處的老灶腳

| 遊程時間 |（4.5hr，活動內容會依季節與客製需求而有差異）
30min 　　園區友善環境導覽，採摘當季蔬果及香草
50min 　　台北大縱走，大崙頭尾山親山步道巡禮（可自行選擇或路線調整）
60min 　　料理烹調及認識老祖先的智慧
60min 　　全食物概念品嚐「產地到餐桌」的自然美味
60min 　　草莓盆栽 DIY、草莓果醬 DIY、熬煮百年醬缸醬油 DIY（三擇一）

| 開團資訊 |
特定開團日：週三至週日（成行人數：10～30 人）

（上述遊程相關資訊如有變動，依店家公告為準）

白石森活有機農場
地址：台北市內湖區碧山路 50 號。電話：+886-2-27931633、+886-981-992688

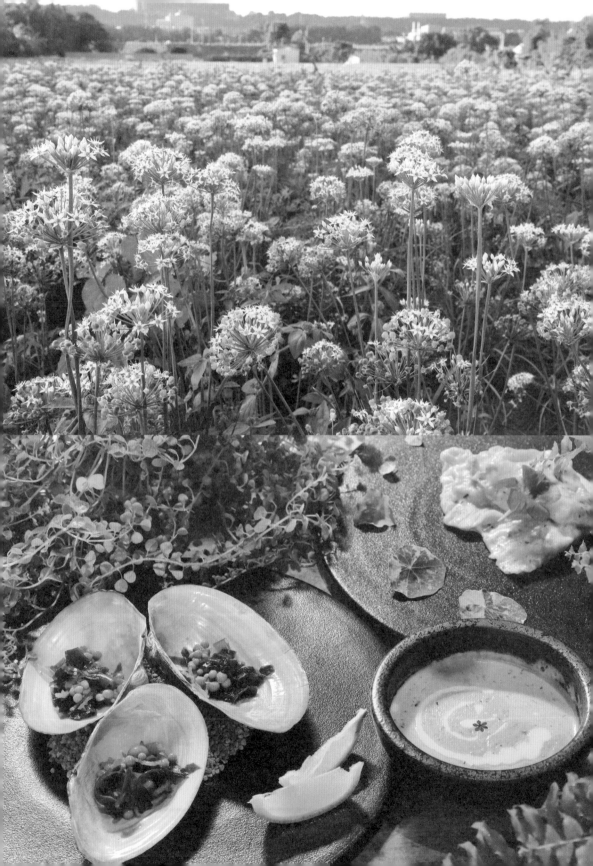

花香弄草影的味覺饗宴

桃園大溪。香草野園

每年初秋，韭菜花開，大溪中庄處處潔白花海。
這裡曾是「霄裡社」原住民活動區域，是「石門水庫」建築工人居所，
是泰雅部落的遷徙之處，是為「反攻大陸」做準備的「人民公社」模擬地。
而在此生長的林家三兄弟，經過遠走異國的歲月之後，選擇歸鄉。
他們同心協力，在阿公留下的土地上種起韭菜、櫛瓜、朝鮮薊，
讓這片野園不但成為星級餐廳的主要蔬菜供應地，
更成為一處見證「有機」美好的香草天堂。

| PART 1　原味農場新風貌 |

中庄傳奇，米其林餐廳指名合作的有機農園

提到「大溪」，許多人會閃現「老街」、「慈湖」等印象。而就在「大漢溪」對岸偏北靠鶯歌處，有一個名為「中庄」的聚落，不僅是北台灣韭菜的最重要產地，也是「香草野園」所在的地方。Google 輸入「大溪中庄」，一定會出現「中庄調整池」這個詞條。這是一座總面積達八十公頃的大水池，也是國內第一座大型備援水池，主要作為「石門水庫」的備用水庫。每逢颱風期間水庫混濁、水庫需要排沙，或是北北桃地區需進行供水調節，這項重要的水利工程設施就會扮演重要角色，並曾獲得「公共工程建築金質獎」最高榮譽。中庄原本是「霄裡社」原住民的活動區域，清朝期間漢人進入開墾，加上有河運之便，所以逐漸繁榮。日據初期，這裡曾是抗日基地；「石門水庫」興建時，這裡也曾是工人居所。隨後由於水庫一度淹沒復興鄉，所以泰雅部落的居民遷居至此；後來，政府又將這裡模擬為「人民公社」、為反攻大陸做準備，甚至也曾將澳門與大陳義胞都放在這裡安置。

這樣一個充滿歷史軌跡與故事的地方，卻多數人都沒有聽過，直到一九八〇年代成為北台灣最主要的韭菜專區，後來又因為韭菜花海美景闖出名號，再加上「香草野園」一起推動休閒農業，以及二〇二三年全國最長懸索式吊橋「大溪中庄吊橋」落成，這才讓中庄逐漸被大家所認識。

「香草野園」林家是中庄老住戶，二〇〇九年第三代三兄弟決定共同創業，因此一起回鄉投入有機蔬菜耕種，並致力推動食農教育。有別於傳統農場，走進「香草野園」看不到大片的草皮、森林景觀，而是一棟棟生產用的溫室，裡面種植著有機蔬菜，養著雞鴨鵝魚，還有一個冷鏈專區，處理著每天收割回來的有機作物。這裡的最大價值，是經過十多年來努力，已成為台北都會「米其林餐廳」的最主要有機蔬菜供應者，許多主廚只要需要什麼特殊食材，就會想請「香草野園」幫忙研發種植。而林家三兄弟也與周邊青農合作、組織生產合作社，並進行友善種植，讓這裡就像是美味米其林餐廳的軍火庫，不時供應著新鮮、稀有的蔬果食材，同時傳遞著有機業的價值，讓人們看見青農回鄉創業的典範。

回鄉從農，齊心協力打造夢想農園的三兄弟

「香草野園」林家三兄弟，從右至左分別為專精栽種技術的大哥林詹翊，
擅長產品研發的二哥林詹崙，以及負責營運規劃的三弟林詹梃。

　　林家從先祖時代就住在中庄，傳到父親時已不務農，三兄弟也各自外出求學就業。轉機發生在二〇〇九年。當時先後在「桃園農工」與「屏科大」就學、有農業底子的大哥林詹翊，已待過澳洲與印尼，正想在印尼創業開輕食餐廳，因此邀請有餐飲經驗、人在澳洲工作的二弟林詹崙，以及也在澳洲打工遊學的小弟林詹梃一起加入。經過討論之後，儘管三兄弟都有意願，但原訂的印尼創業計畫因故生變，經過再三研商，他們想到台灣老家還有農地，因此決定一起返鄉。回到中庄，林家三兄弟發現當時台灣高端餐飲正在快速發展中，但料理所需要的櫛瓜、朝鮮薊、法國龍艾、檸檬馬鞭草等食材卻相當缺乏，主要都靠進口，於是他們鎖定廚師最需要的歐陸料理食材，並且開始種植櫛瓜。

　　現在市面上已隨處可見的櫛瓜，在十多年前非常稀缺，因為光是要如何把它種活就是一個難題。由於櫛瓜的莖部中空，不僅易倒，還容易生蟲害，加上還要採取有機種植、不能用農藥，真的是難關重重。而且，就算種出來了，未來要如何在既無知名度、又無銷售基礎的狀況下把它賣出去？……所幸，三兄弟靠著不斷學習與努力精進，加上父母從旁支持，還有來自農業與餐飲方面的同學與友人協助，讓「香草野園」後來不但順利成為台灣各米其林餐廳的蔬菜供應商，也一步步站穩了市場。老三林詹梃說：「目前幾乎所有米其林餐廳都跟我們合作過了，許多廚師也常造訪我們農場、一起討論食材。」

　　除了「香草野園」，他們甚至還創了另一個品牌「原川水產」，並在大溪中庄基地之外，在台南學甲、嘉義布袋、高屏溪旁有四公頃魚塭，飼養鱸魚、草魚、珍珠石斑、虱目等魚種；也在桃園復興的「雪霧鬧」部落山區有十二公頃土地，種植多樣四季蔬果。至於三兄弟的分工，則充分發揮各人專長——農業生產一律交給老大，餐飲研發一律交給老二，老三則負責對外的統籌、行銷、創意開發等事宜。而在生產與營運穩定之後，林家三兄弟更希望傳遞「友善種植」、「土地與人」的關係，因此，每逢假日都會開放園區讓遊客參觀，並安排食農教育活動，甚至開辦「農村廚房」遊程，希望能讓更多人走進農場，進而從休閒中感受到農業的價值與美好。

外來櫛瓜，以及辛苦收割才能吃得到的韭菜

飛機餐也愛用的櫛瓜，曾經台灣沒人會種

「櫛瓜」原產於墨西哥，又稱「夏南瓜」或「西葫蘆」，如今菜市場售價大概三條一百元，很容易買到，但不過短短十年前，一條櫛瓜動輒一、兩百塊錢，而且有錢還沒地方買，因為當時台灣根本沒人種、不會種，也不知道要怎麼吃。

對歐陸料理來說，櫛瓜是相當普遍且重要的食材，它爽口、清脆、高纖、低卡又富含維生素。隨著台灣高端餐飲的興起，對於這項蔬菜的需求也愈來愈強，所以「香草野園」創業之初就以它為主要生產品項，不過，也經歷「怎麼種都種不好」的辛苦階段，並在過程中歸納出在台灣種櫛瓜的五大難題。

首先，櫛瓜雖有「夏南瓜」之稱，但因台灣氣溫高，適合種植的季節反而是秋天到初春，所以需要克服溫度問題，才能一年四季不間斷供貨。其次，櫛瓜怕水，但台灣多雨。第三，櫛瓜皮太細、怕蟲害，但台灣昆蟲生態豐富。第四，櫛瓜的莖部中空、風吹易倒，要有能夠穩固植株的裝置。最後，則是有機種植困難，因為「香草野園」周邊鄰田大多實施慣行農法，噴藥期很容易受波及污染。

而為了解決這五大困難，「香草野園」也一一做到「怕風就增加防風設施，怕水就改善土壤結構與堆高，怕鄰田污染及怕熱就往高海拔地區租地耕種」等種種措施，唯獨在病蟲害這一塊，由於櫛瓜皮真的太細，只要昆蟲稍微爬過、咬過，就會成為難以銷售的「格外品」，於是最後只好前往農改場求助。而當時農改場也沒有接觸過櫛瓜的經驗，就只能依照「櫛瓜又名夏南瓜」的邏輯，建議採用跟有機南瓜病蟲害防治同樣的作法，再加上架設溫室，這才終於解決所有問題。

「香草野園」可以說是台灣最早突破櫛瓜生產困境，並可一年四季不間斷供應高品質櫛瓜的有機農場，後來不僅打開各大米其林餐廳通路，更成為「華膳空廚」的櫛瓜供應商。也由於「華膳空廚」不只供應華航，也為許多國外航空公司提供飛機餐，因此我們搭飛機吃到的櫛瓜，有很大機率都是出自「香草野園」。

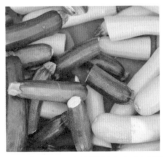

櫛瓜皮細，昆蟲爬過就會留下痕跡成為「格外品」，而植株莖部中空，又容易倒伏折斷。「香草野園」突破種種困難，如今一年四季都可供應有機栽植的櫛瓜。

美味韭菜有三種型態，種植面積正減少中

　　韭菜有三個別名，一是「洗腸草」，意指它充滿纖維有助清腸；二是「起陽草」，無論真假，男人一聽就心甘情願掏錢買單；三是「懶人菜」，這個詞就是專騙農夫的說法，因為種韭菜其實很辛苦——通常韭菜只要把苗插進土中，等八個月後就能收割，而割的時候只要注意不傷及根部，兩個月後它又會重新長出來，也就是只要插一次苗，就能連續收成大約兩年，這也正是它之所以有「懶人菜」之稱的原因。但事實上，種韭菜最難的地方就在收割，因為無論是綠韭菜、韭黃，還是韭菜花，任何一種型態的「割韭菜」都會讓人累到想哭。

綠韭菜

　　韭菜只要在陽光下過度曝曬，光合作用就會導致其發苦且纖維變粗。為了避開太陽、還要趕上市場的集貨時間，韭菜農都是半夜兩、三點就摸黑下田、彎腰蹲跪在田間小心翼翼從根部以上割下韭菜，而且就算碰到雨天或冬季寒流，也一樣要下田割韭菜，真是非常辛苦。

韭黃

　　韭黃種植原理跟高貴的日本「玉露茶」一樣，就是阻斷其光合作用。所以在韭菜幼時就要用三層遮光網把它罩住，讓它在曬不到陽光的環境下冒出新芽，如此大約二十一到二十八天後，這些冒出來的新芽就會變成白皙金黃、嬌嫩多汁的韭黃，但跟種綠韭菜一樣，都得半夜開工，而且蹲到腰痠背痛。

韭菜花

　　一般蔬菜比較少吃花，是因為一旦花開，所有養分就會從葉片往花朵與果實跑，因此我們比較少機會看到蔬菜開花。其實蔬菜花都很美，例如韭菜花就像滿天星，由一小朵一小朵潔白小花組合成一個花球，非常好看。不過，我們吃的韭菜花是它還在含苞待放時，因為這些食花植物一旦花開就風味消逝，只剩觀賞作用。而韭菜花海的誕生，也是因為採韭菜花真的很累——韭菜花莖的根部藏在葉叢中，一定要將手指伸入韭菜叢中，順著往下滑到根部，之後才能將刀子伸入將其割下。儘管花莖細緻，但一個清晨千枝韭菜花割來，還是容易把手指磨破，加上還要一直蹲跪在田間，這樣的過度勞作讓越來越多人乾脆選擇放著不採收。

　　也因為韭菜收割太辛苦，所以台灣韭菜種植面積正快速減少中。目前產量最高是彰化，其次是桃園大溪；而最好的綠韭菜多出自花蓮吉安，其「白頭韭菜」與宜蘭「三星蔥」齊名，而最出名的韭黃則出自台中清水。「香草野園」是少數仍由青農種植韭菜並採收韭菜花的農家，每年九到十月韭菜花綻放，還會推出各種相關食農教育遊程與餐飲活動，此時前往桃園，就能看見「香草野園」及其周邊田區處處純淨潔白的韭菜花海美景。

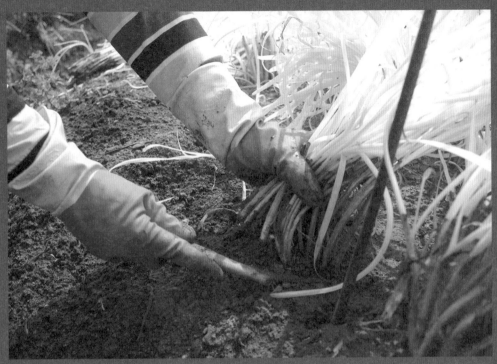

不論綠韭菜、韭黃或韭菜花，都得跪趴在泥地上、把刀壓得很低來收割。目前桃園大溪的韭菜產量佔全台第二，而花蓮吉安的「白頭韭菜」則最為知名。

「香草野園」以溫室生產有機食材，它同時也是「農村廚房」與假日食農教育的空間，牆上掛滿與在地合作的青農介紹看板。

| PART 4　田間美味膳學堂 |

主廚出馬，帶你認識中庄韭菜島與有機農業

第一課・走進溫室，看見台灣農業精緻化的功臣

　　「香草野園」場域面積不大，主體就是幾棟溫室，包括食農教育與「農村廚房」活動，也都在裡面進行。「溫室」起源於歐美等溫帶地區，由於秋冬太冷無法栽培作物，因此發明這種「Green House」建築以保持溫度。但在台灣要的不是溫度，而是它能遮掉過多的雨水、強風，並且防蟲，還能方便吊掛植物燈來控制植物接受光線照射的時間長短，進而控制開花結果的期程，並藉以調節產季或改變風味。所以儘管當初被譯為「溫室」，但中國大多稱其為「大棚」，台灣農民則喜歡叫它「設施」或「溫網室」。

　　溫室是台灣這些年之所以能夠種植眾多溫帶蔬果的重要關鍵，它造價平均一坪四千元，一分地三百坪約一百萬元，一甲地就要一千萬元，對農民來說是不小的負擔。台灣開始大力搭建溫室，是在「雲林六輕」成立那段時間。由於空污、危害環境等問題，政府提撥預算，再加上六輕提供的基金，不少中南部農民因此有了經費可以搭建溫室，並且慢慢拓展到各地，現在台灣各地溫室已超過一萬公頃（一公頃約三千坪）。

　　由於溫室不怕風雨，雨天也能工作，加上建設費用不低，所以如果還把它拿來種植低價的蔬菜水果，那就顯得太浪費，於是台灣農業開始走向精緻化、差異化、獨特化，奇奇怪怪的蔬菜水果都開始有農民願意嘗試，包含櫛瓜，還有冰菜、芝麻葉、菊苣、無花果……，這些近年來出現的溫帶水果蔬菜，其實背後都是因為有溫室的加持。

　　「香草野園」的溫室是三十二目網，可防治大多數農業菜蟲，例如：菜青蟲、小菜蛾、甘藍夜蛾、猿葉蟲、斜紋夜蛾、黃曲跳甲、蚜蟲等，有效防治率超過九成。溫室中除了有排風扇可將聚集於溫室頂部的熱氣排出，並設有滴灌系統，可以精準把每一滴水與養分都送往植物根部，並讓一旁滴不到水的地方也難以長出雜草。這個由以色列在沙漠地形發展出來的高科技農法，目前已在全球各地被大量運用。

　　透過高海拔、溫室、有機農法等作法，「香草野園」突破生產困境，成為一年四季都能不間斷供應高品質櫛瓜的農場，並在創業初期就站穩腳步。也因此，來到這裡的「農村廚房」第一課，就是要進入這看似普通、實際上卻是台灣邁向精緻農業重要推手的溫室，除了實地了解它的強大功能，認識在其中生長的櫛瓜、韭菜等作物，並且也在主廚的解說下，能對整個中庄島的發展歷史、景觀與人文有進一步的認知。

第二課・體驗農事，認識農業格外品順便撿雞蛋

　　有機種植的一大特色，就是非常容易產出「格外品」。所謂「格外品」就是指「規格之外」的產品，意思是指種出來的蔬果可能體積太小、顏色不均勻，或是有裂開、蟲蛀等狀況。而這些狀況並不會影響食用，只是不好看，但進入市場後，它們通常會是被挑剩的那一個。也因此，格外品會是農業生產過程中很大的消耗，狀況不太差的，還有機會被做成果乾、洋芋片、果醬等加工品；若狀況不好，則通常就會被拿去做成動物飼料，甚至棄置田裡，因為有時連做動物飼料的價格都不敷人力採收與運輸所要支出的成本。

　　若非務農者，多半不會知道：通常一塊土地種出來的蔬菜水果，最後能順利進到市場銷售的，大概只有三分之二、甚至不到一半，因為其他都是格外品；如果採行友善或有機耕作，比例還會更低。以「香草野園」為例，即便有機種植已長達十年，但格外品仍高達四成。有鑑於此，近年來他們將農作、養殖、產品包裝加以結合，利用養魚肥水培養益生菌，再將肥水灌溉於農作物，更在園區後方養雞，把格外品中的的剩餘菜葉拿來餵雞，希望可以形成一個完整的循環鏈，達到「零廢棄物」的目標。也因此，來到這裡參加「農村廚房」活動，除了可以動手親自採摘新鮮有機蔬果，還能前往雞舍體驗撿拾雞蛋的樂趣。

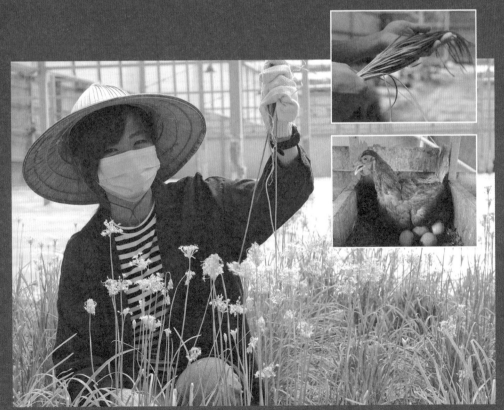

在「香草野園」可以動手採摘有機蔬菜、了解農業生產過程中的「格外品」，還能到雞舍撿蛋、與雞親近互動。

第三課 · 動手做菜，用台灣蔬果做精彩歐陸料理

在對溫室與格外品有所認識，並且親手採櫛瓜、割韭菜、撿雞蛋之後，接下來就會進到「農村廚房」展開料理課程，除了清洗食材、切割備料，還會在主廚的講解與示範帶領下，運用專業職人技巧動手製作具有歐陸風格的菜餚。

野季濃郁櫛瓜濃湯

這是「香草野園」的招牌菜。目前台灣種植的櫛瓜主要包含台南一號、二號、三號、四號等四大類，顏色則有深綠色、深綠帶白色細點、黃色等不同，另有一些品種也許偏橘色或乳白色，但多年下來，銷路最好、且大家接受度最高也最常見的，就是深綠色與黃色的櫛瓜。所以這道料理也以這兩種櫛瓜為主角，切片之後先下鍋煎熟再加入鮮奶，接著放進調理機充分攪打到細緻綿密，然後放回鍋中、以大火煮開，並加入適量的鹽與胡椒調味。離火後，倒入鮮奶油，再加以攪拌，即完成這道喝起來充滿奶香與蔬果口感的濃郁湯品。

花草香影義大利餃

中筋麵粉加入蛋黃和水揉成麵糰，再以機器壓成餃皮薄片，然後將農場現採的香草植物與食用花卉壓在餃皮上備用。起油鍋，將蛋白與櫛瓜炒成餡料，再包入餃皮中並以叉子按壓成型。煮熟後撈起，再放進平底鍋，加入櫛瓜濃湯及鮮奶油煮至濃稠，即可盛盤。

香野溪畔之音豆漿晶球

將新鮮香草、海草一起煮滾後盛入杯中，並置於冰塊盆迅速降溫。將降溫後的香草海草水與豆漿、海藻酸鈉混合均勻，並備妥乳酸鈣溶液於玻璃容器中。接著將豆漿混合液用滴管滴入乳酸鈣溶液中，即完成珍珠狀的的豆漿晶球。最後將海草放到貝殼容器上，再放入豆漿晶球，即完成這道具有分子料理特色的創意料理。

「香草野園」種植大量歐陸食材，所示範菜色及手法也充滿歐式料理色彩。

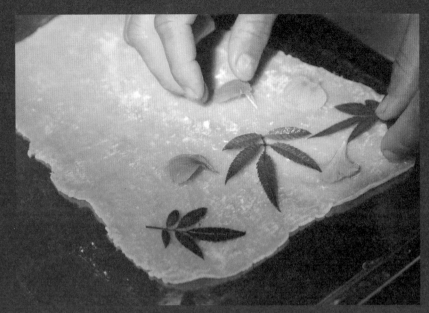

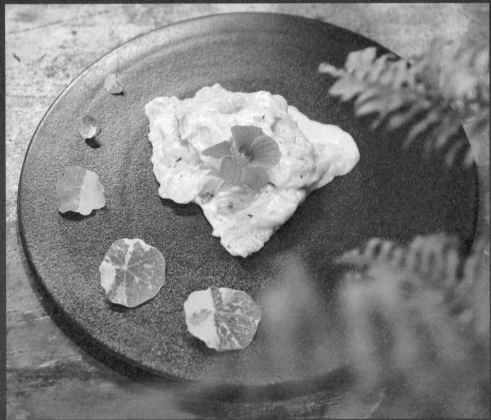

以自產有機蔬果、香草植物與食用花卉為食材，結合視覺美感與廚藝技巧，形成「香草野園」的料理特色。

口齒留香，充滿新鮮氣息的酥炸韭香天婦羅

「韭菜」原產於山西，早在三千多年前的商周時代，就已有被用作食品的記錄。以現代營養學的角度來分析，可以得知它的刺激辛香是來自「硫化丙烯」，這種硫化物具有抗氧化、降血脂的作用，再加上韭菜還富含膳食纖維及維生素，而且熱量極低，所以不僅能促進腸道蠕動、預防便祕，還有助於減重。在料理上，除了常被拿來做成水餃、韭菜盒子等麵食內餡，也常出現於豬血湯、蒼蠅頭、韭菜炒蛋、韭菜蝦皮等家常菜，因為它獨特的氣味可以幫助去除肉類、海鮮或雞蛋的腥味，還能緩解油膩，所以是一項好用的常民食材。

青翠炸物拼盤，用鮮甜韭菜泥包住季節美味

落於北台灣韭菜主要產區的「香草野園」，在歐陸食材、香草作物與食用花卉之外，也種植不少韭菜，因為它全年都能生產，可以確保連續供應，而且還能應用於採摘體驗，讓來到農園裡的遊客都有機會享受動手「割韭菜」的樂趣。但基於這項蔬菜氣息強烈，並非人人都能接受，所以新世代料理師游喆運用「高溫油炸」的烹飪技巧來達到「去臭青味、保留鮮甜」的目的，進而創作出「酥炸韭香天婦羅」這道料理。

「天婦羅」其實是一種源於葡萄牙的炸菜技術，十六世紀由傳教士傳入日本之後，經過改造而發揚光大，通常指的是炸蝦，但也可以炸魚貝，或番薯、蓮藕、菇類等蔬菜。在關東地區，天婦羅炸漿是以麵粉、雞蛋和水製成，並以高溫快炸的方式進行；而在關西地區，天婦羅炸漿中則省去雞蛋，並採取低溫慢炸的方式烹製。但無論哪種做法，天婦羅都以外皮香脆、內餡鮮嫩為特色，並常搭配醬油、芥末、蘿蔔泥等調味料一起享用。

在「酥炸韭香天婦羅」中，游喆直接將韭菜打成泥，用以取代水分製作麵衣，然後再包裹季節海鮮、時令蔬菜，最後採取低溫慢炸的方式來做成這道炸物拼盤，不僅讓每一種天婦羅都帶有好看的綠色，而且融入好聞的韭菜香氣，同時還將難以咀嚼的韭菜纖維化於無形，無論炸牡蠣、炸櫛瓜、炸香菇、還是炸洋蔥圈，都令人驚喜。

| 材料 |

韭菜　　　　　　　100g
水　　　　　　　　100ml
低筋麵粉　　　　　100g
太白粉　　　　　　10g
季節海鮮及蔬菜　　適量
　（牡蠣、櫛瓜、香菇、洋蔥等）

| 作法 |

1. 韭菜用熱水煮熟，加入等量的水打成韭菜泥。
2. 將韭菜泥加入過篩後的低筋麵粉及太白粉，攪拌均勻即成炸漿。
3. 將喜歡的季節食材裹上薄薄的炸漿，以160度油溫慢炸至金黃熟透。
4. 炸完後的天婦羅置於盤上，用餐巾紙吸取多餘油脂（可用韭菜葉、食用花卉裝飾）。

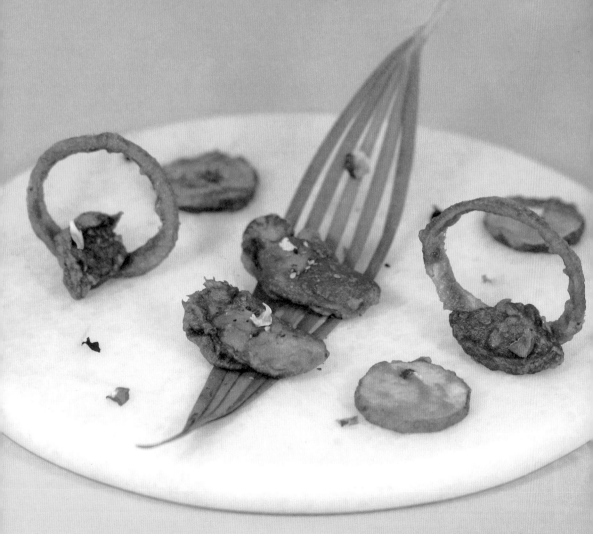

芬芳美好，來自有機農園的香草製品與鮮蔬

香草茶包
以農場自有香草為原料，採摘後加以乾燥所製成的茶包，依季節不同還有多種風味可以選擇，散發天然氣息，入口清新宜人。

左手香膏
原料取自農場生產的左手香，這種大型草本植物具有濃烈香氣，做成藥膏除了具有好聞的氣息，也具有止癢消腫、提神醒腦的功效，並且方便隨身攜帶使用。

蔬菜箱
依季節不同而有不同蔬菜的品項與計價重量，可於現場採摘後自行帶回，也可視需要選購後請農場低溫宅配。

| 遊程方案 |
餐桌上的花香草影

| 遊程時間 |（4hr，分上午與下午，時程依情況並可客製化調整）
60min　　園區集合，認識中庄島、永續及有機農業
20min　　香草野園雞巡禮、格外品知識分享
30min　　採集香草、食用花卉與當季食材
70min　　運用不同烹調技法，跟著主廚來料理
60min　　慢活放鬆，好好享受自己烹調的佳餚

| 開團資訊 |
特定開團日：週六至週四（成行人數：5～15人）

（上述遊程相關資訊如有變動，依店家公告為準）

香草野園
地址：桃園市大溪區中庄下坎 20 之 3 號。電話：+886-912-623795

四季更迭的大地系餐桌

桃園大溪。好時節休閒農場

一個廢棄車廠，遇上有機蔬菜專家，土地面貌從此轉了樣。
小小一片農地，四季變換，萬物生長。
金黃的稻米、紅艷的洛神、翠綠的青蔥，還有生氣勃勃的雞、鴨、鵝，與羊。
廚房裡，香氣蒸騰，傳來的盡是古早味的芬芳——
值得玩味的，不叫歲月，而是人間好時光。

| PART 1　原味農場新風貌 |

以地為尊，傳遞農藝復興的精神

在「好時節」農莊裡，每個季節，都是好時節。

小小一公頃半的土地上，錯落著陳平和、女兒陳莉婷與十多位員工依季節種上的不同作物：稻米、青蔥、洛神、刀豆、木瓜、香蕉、芳香萬壽菊、地瓜葉……，每一種都少少的、精緻的、沒有農藥與化肥，以一種自然健康的方式，按照節氣出現在該出現的季節，讓每一季都有它專屬的色彩。

站在農作區高處往下看，種滿不同作物的梯田旁，有個小小池塘；池塘上，有座紅磚堆砌的小小橋樑；橋樑下，有睡蓮、有大樹；樹的那一頭養著幾隻鵝、幾隻鴨、幾隻雞，還有幾頭羊；至於羊的旁邊，甚至還有大型培養箱裡養著的的黑水虻。

為什麼？——那是因為小小一隻黑水虻就能分解大約二點五公斤的農牧廢棄物，因此，從人類製造的廚餘，到各種有機廢棄物都可交給黑水虻幫忙；而黑水虻的排泄物既是最天然的堆肥養分，幼蟲又是雞、鴨、鵝的最佳動物蛋白飼料，於是「養黑水虻」就成為解決農牧廢棄物、節省家禽飼料費用、還能讓雞鴨更健康的農業環境生態循環利用之道。

然而，這樣的環境景致以及科學化觀念，還不是「好時節」最可愛的地方，因為「人與笑容」，才是它最重要、也最無可取代的價值。打從二○○二年開幕，這裡就鎖定以「親子、生態、教育、農業、地方文化傳承」為主題，透過訓練有素的解說員，讓每個入場的大小朋友都能得到寓教於樂的收穫。陳平和說：「我之所以把它稱為『農藝復興運動』，不是要讓人被『種田多辛苦』嚇跑，而是要讓大家感受到農業多麼有趣、多麼精采！」

於是，當陽光透過樹蔭灑落「好時節」，大草皮上，總有銀鈴般的笑聲傳來，一陣又一陣，訴說著農地生命的美好。

父女種豆，播下歡樂農業的種子

陳平和在工商界裡走了一圈，還是選擇回到農業；陳莉婷受父親影響，大學畢業就回家務農，成為「好時節」代言人。

陳平和與陳莉婷這對父女，外型看起來像是企業上班族，難與「農民」二字產生聯想。但細究來時路，卻又會覺得這一切發展理所當然，彷彿血液裡的DNA 早有傳承的方向。

陳平和出生於彰化溪湖種韭菜的農家，從小每天都要下田幫忙，割韭菜花時長期的抓取摩擦讓他經常手指破皮、苦不堪言。國中畢業後，順利考上台北工專機械系的他北上求學，後來一路當過機電研發工程師、投入過土木業，擔任過建築業企管顧問。沒人料到的是，就在他全身上下早已嗅不出半點農家味之後，陳平和卻突然想要回到農地，並且就此搬到桃園，開始了與朋友合作種植有機蔬菜的新生活。

隨著農業意識抬頭，這些年來不少小農被鎂光燈追逐，贏得很多掌聲，但研究調查顯示，多數小朋友在票選「未來人生理想職業」時，「農夫」永遠是最後一名。因為在刻板印象中，農業代表的就是「鋤禾日當午」，一種交織著太陽、泥巴與汗水的無盡辛勞。

「事實上，農業它可以很歡樂；而一塊農地，就能帶來無數的夢想與可能！」抱持這個想法的陳平和為了傳遞農業價值，因此遷居到桃園大溪創辦「好時節」，並鎖定幼兒園、小學、家庭親子等對象，希望藉由不同的體驗，向大眾傳遞農業的喜樂能量。

至於「八年級」的第二代陳莉婷，從小在爸爸的有機蔬菜園裡跟著昆蟲長大，等到「好時節」闢建時她已是高中生。由於親眼見識到把一片廢棄汽車修理廠整頓成優美有機農地的過程，所以，她不僅熟悉這個生態、熱愛這塊土地，也十分認同父親「推動農業教育要從小朋友做起」的理念。因此自銘傳大學觀光餐飲系畢業後，便回家陪老爸一起「種豆」。

所謂種豆，是老一輩農夫的寓言。他們都說，豆子一定要種四顆：第一顆要與天上的鳥兒分享；第二顆要與地上的蟲兒分享；第三顆可能發芽也可能不發芽，就當作與運氣分享；至於第四顆，則一定要用分享喜悅的心情來播種，這樣它就會心想事成、順利成長。

就這樣，這對父女，在「好時節」裡認真種起了豆，認真傳播起農業的歡笑與日常。

因蟲而生，純淨健康的米與雞蛋

　　要認識「好時節」的特別農產，不能不從「蟲」談起。因為這裡的「好米」與「好蛋」都跟昆蟲有關。

螢緣米，與螢火蟲一起成長的安心好米

　　體長只有八釐米、兩片翅鞘間有著淡黃色邊紋的「黃緣螢」，通常出現在海拔一千公尺以下且有純淨水源的環境，每年初春，牠們打著燈籠緩緩飛舞，等順利找到對象，就把黃色小卵產在草原間。經過三十天孵育，幼蟲會進入水流緩慢的水域中慢慢長大，並在約一百天的成長期內好好躲著，避免自己被魚蝦吃掉。

　　之後，牠們結蛹，再經過七天蛻變成蟲、接續繁衍任務。原本該是生生不息的生態，但在都市開發、農藥及水源等種種環境污染下，讓黃緣螢的生存面臨危機。為了改善這種狀況，陳平和租了一塊農地，並採用不施農藥化肥的方式耕種稻米，以便讓黃緣螢幼蟲能在稻田水域安心成長。幾年下來，每逢三、四月，這些成功復育的黃緣螢便會為農莊點亮夜空；到了六月，更有成熟的純淨稻米轉成金黃，經過收割日曬，成為「好時節」的招牌農產——「螢緣米」的誕生，讓我們看見農業不只是生產糧食的手段，更是連結人與土地、提供萬物滋養的所在。

因螢火蟲而生的稻米，經過費時繁複的天然日曬，成為「好時節」最具代表性的農產品。

活力蛋，平地飼養吃黑水虻的營養雞蛋

　　「養雞取蛋」是許多農家的基本生產，不同之處，就在於如何「養」。為了提昇雞蛋產量，許多農場會以格子籠來畜養雞隻；但這種方式需在小雞十七週大時就送進 A4 紙張大小的金屬柵籠裡，自此雞隻無法接觸地面，也無法再展翅。基於成本考量，目前許多養雞戶選擇這種對雞非常不友善的方式飼養。因為以土地成本來看，人道平飼養雞用兩百五十坪的土地約可養五千隻雞。若換成格子籠，以每籠一到兩隻的方式往上堆疊，同樣面積卻可養到一萬六千隻。

　　此外，前者就算每天花上四至五名人力、從早到晚撿蛋與清潔，最多也只能處理數千顆雞蛋；但後者一天只要一名人力，就可撿選上萬顆雞蛋，差異實在很大！然而，來到「好時節」除了看得到成天自由自在活動的雞隻，還會發現牠們吃得特別豐盛；不僅有蛋雞專用飼料，還有黑水虻幼蟲「加料」餵養。也難怪這裡的雞蛋特別營養——簡單的食材，滋味卻不簡單，究其背後關鍵，其實就是順性自然與友善對待。

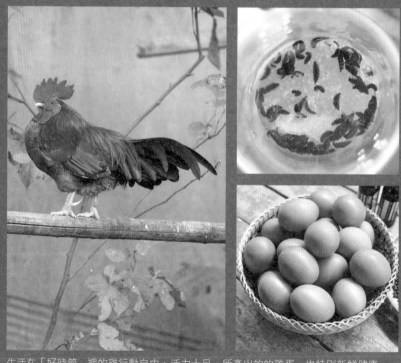

生活在「好時節」裡的雞行動自由、活力十足，所產出的的雞蛋，也特別新鮮健康。

「好時節」看見大豆的重要，積極復育。長出豆莢的「大豆小時候」，就是毛豆。

復育大豆，看見大溪豆干的源頭

　　桃園大溪最知名的特產就是豆干。豆干由大豆（黃豆）製成，但翻遍史料，很難找到大溪有過大面積種植黃豆的紀錄，由此不難推測豆干之所以在大溪扎根，理由應該跟水質、技術與人才有關，而非大豆物產。也因此，「好時節」積極復育大豆田並推動大豆食農教育，「就是希望大溪最重要的特產豆干，能讓大家看見它的源頭。」陳平和說。

　　大豆是東亞原生種植物，因品系不同，種皮有黃、黑、淡綠、棕等顏色之分，所以又別名為黃豆（黃大豆）、黑豆（黑大豆）、青豆（青大豆）、茶大豆；其中以黃豆最常見。它與玉米、稻米、小麥、地瓜、馬鈴薯……等作物並列全球十大最重要糧食作物，台灣也對其相當依賴，幾乎每天餐桌都少不了它。從最基本的沙拉油，一直到豆漿、豆花、豆皮、豆腐、豆腐乳、豆干、素雞、納豆、味噌、醬油、毛豆跟豆芽菜，統統來自大豆。

　　台灣曾經種植不少大豆，但隨著國外進口價格大約只要本土大豆三分之一，因此大豆曾一度從台灣這塊土地上快速消失，直到近年愈來愈多人看見大豆的重要，因此開始積極復育。陳平和也指出，台灣本土大豆最大好處，就是台灣不開放耕作基改作物，因此本土大豆一定是非基改，而且食物哩程短，不會有化學藥劑、殺蟲劑，或黃麴毒素等健康疑慮。

　　在台灣，每年約從三月開始直到十月都可播種種大豆。種子種下後，大約三個月就會長成毛豆（沒錯，毛豆就是「大豆小時候」，但近年因毛豆太受歡迎，因此現代毛豆大多是特別改良後的食用品種，而不會取用「小時候的大豆」）；大約四個月、等到植株都已乾枯並落葉後，打開豆莢就能看見大豆；把它加以曬乾，就是我們在市面上看到的模樣。

　　大豆這種雜糧作物耐旱，對水資源的要求不嚴苛，很適合近年很常缺水的台灣；此外，種大豆還有另外一個好處，就是這種豆科植物在開花結果時會長出根瘤菌，它有非常好的固氮作用，如果一塊土地是大豆跟稻米輪種，就可省下許多肥料成本。

　　大豆怕水、怕潮溼，因此台灣的大豆多數種在中南部，大溪也一直不是大豆植株產地，但因大豆是非常重要的糧食來源，對充滿豆干香氣的大溪來說，更是充滿故事的源頭，也因此，「好時節」近年不但積極復育大豆，黃豆跟黑豆都有栽植，更推動食農教育，說大豆故事，並直接利用大豆製作豆漿、豆花等大眾化的點心飲料，寓教於樂、老少咸宜，很受遊客們的喜愛。

跟著親切的解說員走進農場,從生產源頭去親近、探索食材的來龍去脈,就是認識「農村廚房」的開始。

| PART 4 田間美味膳學堂 |

家傳真味,來一頓大溪人的午餐

　　透過食農教育,陳平和致力推廣農業。例如「農村廚房」體驗活動,不但內容豐富,而且細節充滿貼心設想,讓人可以深刻感受到置身農家的自在與溫暖。活動開始前,只要依照預時間來到「好時節」,就會看到大門口有人配戴著「豆干」、「米香」、「麻糬」之類的名牌等著迎接;包括主人陳平和「車輪粿」、女兒陳莉婷「湯圓」,所有解說員不但都有一個「傳統食物」代號,而且多半具備園藝、森林科系背景,既熟悉農場植物與生態環境,也擅長解說導引及氣氛營造。加上農場平均每天要接待一到兩團大小朋友,也因此,在長期而專業的訓練下,這些服務人員充滿讓人備感親切的特質,即便是初次見面,也能輕鬆與大家打成一片。

第一課‧下田認識稻米,採摘當令蔬菜

　　農場裡的主要生產,除了雞蛋之外,還包括純天然、無農藥種植的稻米、大豆,以及各種當令蔬菜;在解說員的引領下踏入耕作區參與農事活動,就是「農村廚房」的第一課。

　　務農本是靠天吃飯,隨著季節變換,也有不同的「農活」要忙:也許是下田插秧、除雜草,也許是收割稻穗、打稻穀;也許是砍竹、拔蔥、採刀豆;也許是摘取紫蘇、辣椒、水芹菜──脫下鞋襪、挽起衣袖,從食物生產的源頭親自去領受上天的賜予,去覺察盤中飧的原貌、去了解「從土地到餐桌」的旅程原來多麼不易、多麼值得珍惜,不僅收穫良多,過程也充滿樂趣。

第二課‧走進無臭雞舍,撿拾人道雞蛋

　　另外,「雞窩裡撿雞蛋」更是「好時節」非常具有食農教育特色的一環,因為園區裡營造了一個滿地稻穀的乾爽雞舍,不僅可以從外面打開箱子直接跟母雞偷雞蛋,也可以在解說員的帶領下走進毫無臭味的乾爽雞舍、跟母雞近距離接觸、觀賞雞隻自在沙浴、活潑爬高……等種種行為,親身感受「人道雞蛋」與「格子籠雞蛋」的差異。

「好時節」以自家三大產物為出發點,帶大家用「米、蛋、大豆」做出色香味俱全的料理,過程精彩又充滿樂趣。

第三課‧大豆雞蛋料理,煮米也有學問

手沖冬瓜黑豆花

沒有錯,豆花是用沖的。一般說來,黃豆磨汁、煮熟之後就成為豆漿;豆漿中加進一點「鹽滷」或「熟石膏」就凝結成豆花;把豆花裡頭的水分稍微榨乾就變成豆腐;豆腐再進一步加壓去水就成為豆干。但「好時節」的作法卻是把自家栽種的黑豆先透過機器把豆漿做好,並準備一些調好比例的蕃薯粉與熟石膏,接著把黑豆豆漿加熱到 85 度,再快速沖進裝有熟石膏的杯子當中,這樣很快就會看到黑豆豆漿凝結成豆花的模樣。整個過程變化非常有趣,而且加上冬瓜茶之後更是香甜好吃。

麻婆豆腐蓋飯

飯怎麼煮才好吃?這是一個永遠都吸引人的主題。如果要簡單,只要買個好電鍋,把米洗好之後放進去再按下開關,就能有白飯可吃。但若真要講究,那麼包括白米要水洗幾次?輕輕洗還是用力搓?洗好後要泡多久?該加多少水?用山泉水、礦泉水還是冰塊水?……其實都有學問。而「好時節」的農場主廚不但會帶大家從輾米開始,慢慢傳遞各種米知識,包括怎麼選米、精米好還是糙米好、怎麼煮出好吃的飯,還會教大家如何用手作豆腐、豆瓣醬及鄉下黑豬絞肉煮出超美味的麻婆豆腐,然後再加以組合、呈現出一碗讓人欲罷不能的麻婆豆腐飯。

時蔬豆腐味噌湯

很多人認為味噌湯很容易做,就是把味噌加進水中攪一攪就行了。但事實上在過程中有很多重點必須拿捏,包括:味噌是在冷水時加?煮的過程中加?還是煮好之後再加?味噌該加多少?該用什麼種味噌?湯中配料如海帶芽、野菜、豆腐的比例又該如何抓取?這每項細節都是「煮出一碗好喝味噌湯」的訣竅。

速簡蛋豆腐料理

你知道漂亮的「彩椒水波蛋」是怎麼做出來的嗎?你吃過加進花生醬調味的「紫蘇皮蛋豆腐」嗎?「好時節」以容易取得的日常食材,變化出既好看又好吃的蛋豆腐料理,不僅為家常餐桌增添色彩與香氣,更傳遞「產什麼就吃什麼」的農家美味精神。

簡單純真，古早味黑豆漿雞蛋糕

　　「雞蛋糕」是台灣街頭常見小食，早在一九五〇年代就已存在。由於時值台灣光復初期，農村社會民生物資普遍缺乏，因此僅用麵粉、雞蛋、水及鹽巴攪拌之後放在炭爐上煎烤而成的「尢仔餅」，就成為農民下田止飢的點心。後來，為了不浪費運送過程中破損的雞蛋，開始有商人在雞蛋麵糊中加入砂糖、牛奶等配料，並倒入橢圓形的鐵製模具中燒烤販售，於是「雞蛋糕」就這樣誕生了。

有機黑豆與「人道雞蛋」的甜蜜組合

　　至今，幾十年過去，這項用料及作法都極為簡單的傳統美食不但沒有消失，甚至還演變出許多不同的形狀與口味，依然在台灣的大街小巷飄香。而這道「黑豆漿雞蛋糕」，就是以「好時節」的人道雞蛋為主角，再加上農場自產的黑豆漿取代牛奶製作而成。

　　這樣烤出來的雞蛋糕帶有微妙的淡雅豆香，一口一個，讓人在「古早味」獲得滿足，並且從這道源自農業時代的經典糕點中，吃出「舌尖上的台灣」。

關於延伸應用食材：有機黑豆

黑豆其實就是種皮顏色為黑色的大豆，比黃豆耐濕，較適合北部地區栽培，目前台灣北部地區主要栽培於桃園新屋、觀音、大園、中壢以及新竹竹北、新豐、湖口等地。經過加工之後，不僅可以作成黑豆漿（黑豆奶），還能釀造黑豆醬油，在料理的運用上極為廣泛。

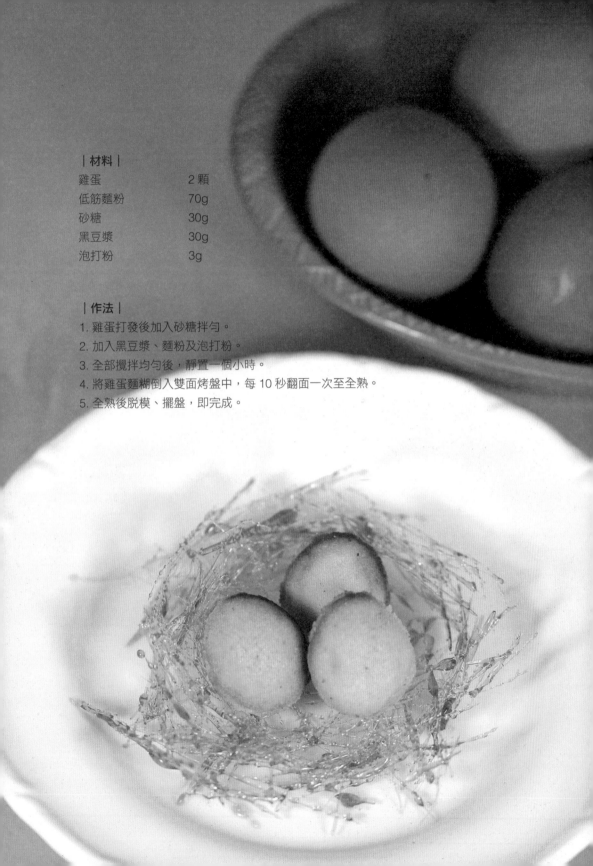

| 材料 |

雞蛋	2 顆
低筋麵粉	70g
砂糖	30g
黑豆漿	30g
泡打粉	3g

| 作法 |

1. 雞蛋打發後加入砂糖拌勻。

2. 加入黑豆漿、麵粉及泡打粉。

3. 全部攪拌均勻後,靜置一個小時。

4. 將雞蛋麵糊倒入雙面烤盤中,每 10 秒翻面一次至全熟。

5. 全熟後脫模、擺盤,即完成。

大地米香，把螢火蟲的禮物帶走

螢緣米

這是「好時節」產出的友善耕種稻米。在田邊溝渠復育的黃緣螢，證明了不使用化學肥料與農藥，再加上以費工的天然日曬法進行乾燥，讓米飯吃起來有更純真的味道。

螢緣米香

以新鮮現碾螢緣米為原料，並採純手工製作，不添加任何防腐劑或色素，每一塊都米粒飽滿、香酥可口，是極富傳統色彩的健康點心。

螢緣米糙米營養餅乾

以新鮮現碾螢緣米為原料，經純手工製作而成。不含防腐劑或色素，原味天然，酥脆爽口，全家老少都適合的最佳零嘴。

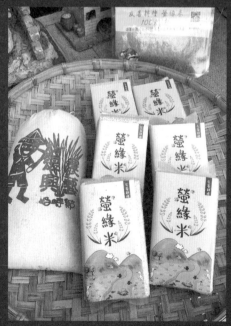

| 遊程方案 |
歡喜逗陣，大豆全家福

| 遊程時間 |（3.5hr）

45min　認識大豆全家福
　　　　（磨豆煮豆漿、手沖黑豆豆花、手作鹽滷豆腐）
45min　友雞療育南山下
　　　　（採集當季食材、與雞快樂互動＋撿雞蛋、農村療育五感體驗）
80min　好逗食尚農家樂
　　　　（螢緣米、雞蛋、豆腐料理製作）
40min　享用家傳幸福農家宴

| 開團資訊 |
特定開團日：週二至週日（成行人數：8～15人）

（上述遊程相關資訊如有變動，依店家公告為準）

好時節休閒農場
地址：桃園市大溪區康莊路三段 225 號。電話：+886-3-3889689

九降風吹拂的漁人料理

新竹竹北。水月休閒藍鯨魚寮

海天之間，隱約傳來陣陣歡笑與空氣幫浦激起的水花聲——
這裡，曾是白蝦與七星鱸魚養殖場，曾是海釣場，
曾是著名烏魚「巾著網」漁法發源地。
如今，供應來自大海的料理，
在養魚人家廚房中，醞釀出讓人滿足上揚的嘴角。
不變的是，那依舊燦爛的夕陽彩霞，
還有，每年依約前來、吹出美味的九降風。

| PART 1 原味農場新風貌 |

滄海變桑田，昔日竹塹港邊的新生魚寮

由台灣西部海岸晚霞總是讓人充滿驚奇。就如眼前這片風景，白天看似單調，到了傍晚夕陽揮手時，彩霞餘暉就如同莫內的畫筆，把整個海天大地揮灑得朦朧又立體，多樣色彩匯集成一道道深深刻進腦海的浪漫印象，讓人從此難忘。

很少人知道，就在新竹竹北、頭前溪與鳳山溪流域之間這片名為「海仔尾」與「魚寮」的海埔新生地，這樣的美景幾乎天天上演。特別是站在「水月休閒藍鯨魚寮」魚池前，天空雲彩一朵朵綻放，搭配養殖魚池空氣幫浦激起的水花、波紋，以及彩霞倒影，壯闊景觀早已成為攝影愛好者的秘境。

地處昔日古老竹塹港邊的這片海濱，也被新竹縣政府視為秘密武器，因為以西部濱海公路為核心的「水月休閒農業區」於二〇二一年通過規劃，將周邊合計四百八十多公頃的蔬菜產銷班、火龍果班，還有烏魚養殖等農漁產業加以整合，讓這些年來漸被大眾所熟知的「九降風烏魚子」故鄉，變身成為一個全新休閒漁業基地。

細細走訪這片只有低矮房舍與魚塭的休閒農業區，會發現它其實充滿魅力：在農家與彎曲小巷間，有開業數十年、見證過此地「滄海變桑田」的老雜貨店；有歷史近百年、充滿亮麗磁磚與雕花的精美古厝；還有許多保留著紅磚瓦房、透露出純樸氣息的農村民居。

座落期間的「水月休閒藍鯨魚寮」，有簡單的工業風小屋、幾個魚塭、還有一個小小餐廳，賣的，不是硬體的豪華，而是那藏在水中的龍虎斑、烏魚與白蝦的生猛鮮甜，以及無數海埔新生地的開拓史與人生事。從三百年前的王世傑墾荒，竹塹港的變遷滄桑，古厝老建築的經典風華，到頭前溪的猛烈九降風，還有看不盡的魚塭、農家，晚霞與夕陽，交織成此間迷人的氛圍，令人流連。

靠海就吃海，回鄉接手父業的熱血浪子

從小「摸魚」長大的陳彥呈，在走過「叛逆青年期」之後，終究還是回到他熟悉的魚塭。

陳彥呈有一個既辛苦、又充滿口福的童年，走過叛逆青春，現在則是一個懷抱理想回到家鄉，並且總是帶著知足笑容的中年小叔。

一九七七年，陳彥呈的父親離開家鄉、前往都市開設電器行，原本一路順遂，卻在被倒帳兩百多萬之後宣告失敗收場。回到竹北老家海邊，他看著浪濤一波波拍打著荒無人煙的海岸，不禁心想：身為漁民之子，最擅長的還是靠海生活。於是，他決定向政府申請海埔新生地的開發許可，開始一點一點與海爭地、做起魚苗繁殖生意，並且兼營草蝦、石斑與七星鱸魚的養殖事業。

隔年，陳彥呈出生在這片海濱魚塭間。從小就看著台灣海峽與西海岸夕陽長大的他，等到上幼稚園、拿得動掃把那一年，就開始餵魚、盤魚、幫忙下魚塭刷洗池子。所謂「盤魚」就是分魚，因為魚會搶食，而小魚搶不過大魚，大魚也不會有禮讓之心，所以大者恆大、小者恆小，因此養魚人家要不時下水把不同大小的魚隻分開，因為這動作通常會藉由一個圓盤協助把魚撈起，因此稱為「盤魚」。

陳彥呈說：「我永遠也忘不掉就算寒流來襲、天氣再冷，也要下水去盤魚、洗魚塭。因為整個人不但下半身泡在冰冷海水中，上半身還要頂著像刀在刮的九降風。那種冷到無法停止顫抖的記憶，伴隨了我整個童年……。」然而，寒冷之苦，也總在上岸後飽食滿盤白煮蝦的口慾滿足中得到平衡。「我那時的早餐還有下午茶點心，經常就是滿滿一盤蝦子；好像只要一睡醒睜開眼就是剝蝦子吃！」從他上揚的嘴角，不難感受那「滿嘴都是鮮」的回憶多麼甜蜜。

一九九〇年代，台灣股市飆上萬點，陳家魚塭改成海釣場，每三小時一千五百元的收費吸引滿滿人潮，加上七星鱸魚熱賣，讓家中經濟獲得改善。到了十八歲高中電子科畢業後，陳彥呈進入南寮直銷中心當魚販，過著白天賣魚、晚上念夜二專的生活。隨著畢業、退伍、回家養魚，他的生命前半段，幾乎都在魚塭度過。

二十九歲那年，突然厭倦了這種生活，於是叛逆離家出外打拼。當過房仲、開過計程車、在焚化爐打過工，也幹過餐飲經理，還曾一度是成衣廠老闆。直到年近四十、闖蕩江湖的心情消散，這才終於乖乖回鄉。一如鮭魚返鄉，在回到熟悉的水域後，陳彥呈選擇把「生產」轉為「休閒」，就這樣，以新鮮漁獲與海鮮餐飲為核心的「水月休閒藍鯨魚寮」誕生了。這裡，沒有鯨魚；有的，是一個闖過大海，終於甘願帶著笑容回家的遊子。

傳奇漁產，技術不斷革新下的養殖海味

龍虎斑，人工配種培育的超夯石斑

「龍虎斑」是「藍鯨魚寮」最重要的養殖主力，牠是龍膽石斑與老虎斑的混種，也是近年來最紅的養殖魚，至於為什麼紅？通常只要吃過就會秒懂。

龍膽石斑體型巨大，記錄中最長達兩百三十公分、重四百公斤，但一般養殖會控制在六十公分長或六十斤重左右。這種大魚非常美味，簡單說，它就是矯健的胖子，所以魚肉富含膠質、咬起來非常Q彈，入口滿是香氣。但也因為幼魚折損率高，且養殖時間長達三到六年，所以價格昂貴，往往批發價一斤就超過三百元，整尾魚買下來通常新台幣破萬元。

相反的，老虎斑體型不大，最長約九十五公分、最重約十一公斤，肉質極度細緻甜美。但最大問題是懼怕低溫，所以在東南亞一帶飼養很適合，但在台灣遇上冬季就幾乎停止生長，也因此，老虎斑在台灣並不普遍，市場零售價甚至比龍膽石斑更貴。

由於龍膽石斑跟老虎斑各有優點，但一種幼魚折損率高、一種怕冷，於是多年前馬來西亞沙巴大學客座教授瀨尾重治（日本人）開始研究雜交，成功培養出龍虎斑，而其特色就在於育成率高，既具龍膽石斑的膠質Q彈，又有老虎斑的肉質細緻，加上成長快速、容易量產，因此價格要比龍膽石斑低約三成。更重要的是，約二十年前中國經濟起飛，所以龍膽石斑這樣的奢華大魚曾經一度特別受歡迎，但在二〇一四年禁奢令後，就隨之失去市場。取而代之的，就是體型差不多一桌食用、價格又不像龍膽石斑那樣高昂的龍虎斑，不但瞬間成為市場新寵，也成為目前最受歡迎的養殖石斑魚品種。儘管二〇二二年六月中國突然全面禁止台灣石斑輸入，但基於「吃石斑救台灣」的群眾心理，加上業者能夠快速反應轉型，包括開始跑市集、運用宅配、宣傳理念、採用真空包裝、研發料理包……等作為推動下，最終產量幾乎沒有受到什麼影響。

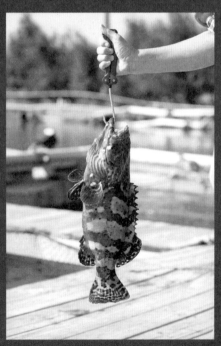

「水月休閒藍鯨魚寮」的龍虎斑也一樣愈賣愈好，主要在於陳彥呈是將龍虎斑與白蝦、海鱺等多樣魚種混養，並以天然鯖魚、竹筴魚為飼料，加上是海岸活水養殖，所以魚隻非常健康。在他的魚池生態系中，白蝦會扮演清道夫角色，主動撿拾其它魚類沒吃完的飼料，讓水質常保潔淨，所以池中不需投放藥劑，且已通過德國「杜夫萊茵」公司檢測確保沒有水產養殖常見的孔雀石綠或硫酸銅等毒素或重金屬污染。加上水域廣闊、活動空間足夠，讓所養出來的龍虎斑體格健壯、肉質鮮美，尤受好評。

個頭碩大的龍虎斑，肉質兼具龍膽石斑的彈性與老虎斑的細緻。

烏魚子，上溯荷蘭時代的珍饈「黑金」

　　台灣曾經最引領風騷、歷史最久、也最具團圓歡聚美味象徵的農漁產業，沒有之一，就是素有「黑金」之稱的烏魚子。

　　荷蘭據台時期，除了陸地上大規模進行梅花鹿鹿皮貿易外，在海上則針對烏魚推出「什一稅」，亦即漁民出海捕撈烏魚，回港口後需按漁獲量交出十分之一的魚稅，由此可見烏魚子產業在台灣歷史之悠久以及其被關注的程度。到了清代，冬季出海捕撈烏魚需領有魚旗；日治末期，日本人則除了從長崎延聘專家來台傳授烏魚子製作技術之外，也在新竹漁業試驗所實驗「巾著網」漁法，而其中一位協助共同研發的台灣漁民，就是陳彥呈的小叔公陳金來。光復後，高雄捕抓烏魚與南方澳捕抓鯖魚與鰹魚的巾著網漁法，都與陳金來的推廣頗有關連。

　　這些年來，野生烏魚資源匱乏，養殖烏魚興起，目前最大產地就是雲林口湖。但竹北因為水溫較低、離海又近，海水養殖品質佳，於是成為烏魚養殖後起之秀。

　　竹北約從一九九〇年代開始投入烏魚養殖，目前年產約十五萬尾、佔全台產量六％。因緯度偏北、氣候冷涼，烏魚較有機會結出較大又油脂豐厚的烏魚卵，加上近年台灣養殖漁業技術大幅邁進，取出的烏魚子不只毫無土味，再加上還有九降風能把魚子吹得乾透，這種種原因讓竹北烏魚子大為走紅。目前在「水月休閒藍鯨魚寮」裡，除了保留一池做為海釣場，其他幾個養殖池當中，也有一池專養烏魚，並且生產滋味迷人的烏魚子。

　　許多美食家迷信野生烏魚子，認為其口味較好。事實上，野生烏魚生活在大海，運動量足且食物多樣，確實風味層次較多。但養殖烏魚最大特色在於食物與環境穩定，或許不像野生烏魚子風味層次多，但香氣相形遜勝。況且，養殖烏魚從在魚塭被撈起到送進處理場取卵，車程通常只在一小時內，不但新鮮度遠勝野生烏魚，捕撈過程中還會一隻隻放血去腥，不像野生烏魚因船上空間小、難作業，烏魚死亡時血液都會在血管內乾涸，也因此，養殖烏魚子幾乎都沒有腥味。更重要的是，毫無節制捕撈野生魚類，已讓海洋生態岌岌可危，而且吃烏魚子就是吃魚卵，對其族群繁衍造成很大壓力。再加上台灣已有很好的烏魚養殖技術，所以饕客們大可儘量放過野生族群——只要試過就知道，養殖烏魚子品質絲毫不輸野生！

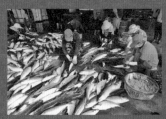

烏魚收成時，會先全部電暈讓其安定避免衝撞，再一隻隻抓起，以銳利鐵條插入魚腮放血去腥後，再由卡車運往烏魚處理場。卸貨時魚隻傾瀉而下，接著就由手持烏魚刀的作業員們開始剖腹取烏魚卵。

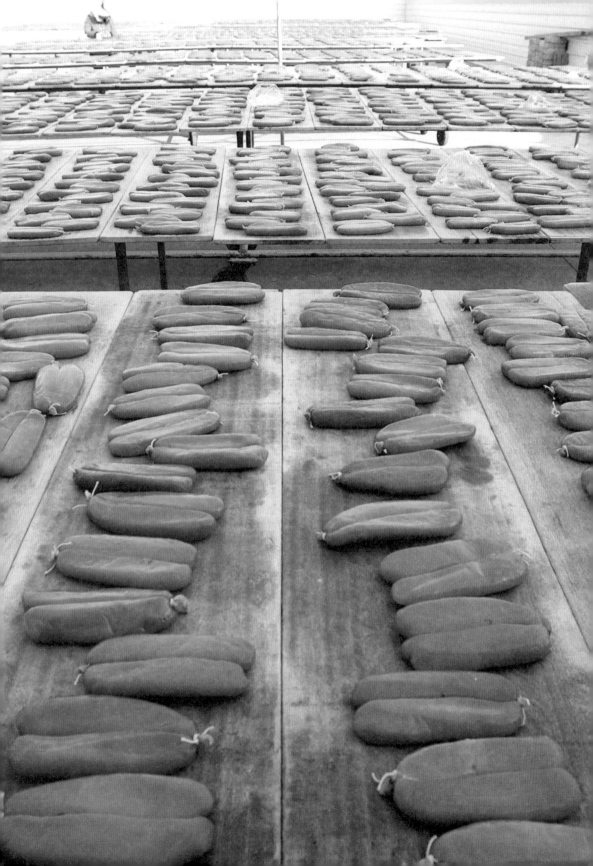

魚寮餐桌，跟著養魚人家煮出海鮮美學

第一課・訪魚寮，沉浸歷史感

為什麼要用「藍鯨」來為魚寮命名？陳彥呈說，只要從衛星地圖看下來就很清楚，現今地名「海仔尾」、「魚寮」的這片區域，北邊是鳳山溪、南邊是頭前溪，而兩條河流沖積交錯，讓這塊地區看起來宛如一條正要出海的鯨魚，所以，魚寮也以此為名。來到「水月休閒藍鯨魚寮」農村廚房的第一堂課，就是聽彥呈講故事；如果時間充裕或提前預約，還可騎腳踏車帶大家走進這片充滿歷史的區域，看看百年老宅，拜訪老雜貨店，聽聽過往竹塹港的故事。

頭前溪，是孕育新竹平原最重要的溪流，每年九降風也從出海口灌入新竹，讓它贏得「風城」之名。而出海口處的「舊港大橋」一帶，曾是清朝雍正年間被闢為「竹塹港」的舊址，在淤積後，被挪到對岸現今富美宮一帶建立新港；後經再次淤積、竹塹港消失，這才重新建設現今的「南寮漁港」。

與南寮漁港隔著頭前溪對望的竹北魚寮這一區，目前被劃為「竹北市新港里」。漫步其間，可以看到多農家錯落在彎曲小巷之間。其中，有一棟門楣寫著「刪禮名家」、外觀精美的古厝特別吸睛。由於該詞乃是用於表彰西漢學者戴德、戴聖叔姪二人先後整理《大戴禮記》、《小戴禮記》的成就，由此也不難揣想古厝主人應為戴氏族裔。

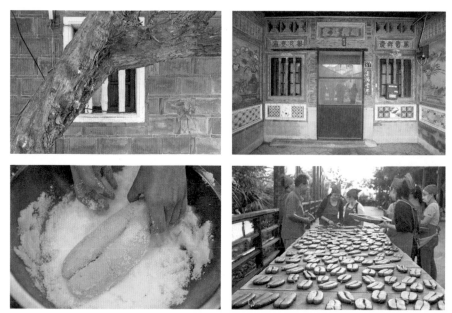

魚寮歷史區洋溢著古風，漫步巷弄、感受老建築人文風華之外，如能在烏魚產季親自動手製作烏魚子，更是一種「可遇不可求」的難得體驗。

線釣龍虎斑，「藍鯨魚寮」的農村廚房課堂自有一番新鮮生猛的氣息。

　　如果造訪時正逢十一月竹北烏魚收成季節，也有機會在彥呈的帶領下走訪烏魚池，因為「藍鯨魚寮」會在此時與「水月休閒農業區」內的烏魚養殖業者合作推出行程，或許前往探看烏魚如何上岸，或許來去參觀地方媽媽們如何五秒鐘剖魚腹取出烏魚卵，甚至還能「每人一尾大烏魚、一把烏魚刀」，嘗試自己動手進行剖腹取卵、綁線、清血管、醃漬等烏魚子製作過程。最後，再把加工完成的魚卵交給主人照顧到乾透、定型完成，大約過年前即可宅配到府，準備享用「自己做的烏魚子」。

第二課・進魚塭，線釣搏魚樂

　　感受完竹北魚寮的歷史風華之後，回到「藍鯨魚寮」，彥呈會帶領不用魚鉤、只用釣魚線綁竹筴魚當魚餌的方式釣龍虎斑，試試自己與魚鬥智鬥力的手氣。由於龍虎斑很聰明，面對魚線上的食物經常是扯了就跑、不會牢牢緊咬，因此，如何藉由專業技巧將其釣起，感受那過程中的強勁拉力，也正是在魚塭「搏魚」最有趣也最精彩之處。

「水月藍鯨」的農村廚房以魚寮自產的龍虎斑、烏魚,以及新竹特產米粉為食材,端出來的菜餚不僅新鮮豐富,而且充滿高級感。

第三課・鮮料理,魚寮出好菜

龍虎斑排佐和風沙拉

　　以魚寮養殖的龍虎斑為主食材,片成魚排後,先以鹽、米酒、義大利香料醃製,再以中火乾煎。沙拉則需準備蘿蔓生菜、紅黃椒條、紫高麗絲,加以混合冰鎮後,加入特製和風醬拌勻盛盤,再將煎熟的魚排放在上面,並可視喜好撒上芝麻裝飾。

旬魚米粉湯

　　這道主食結合了新竹米粉及魚寮自產的龍虎斑或烏魚等季節鮮魚,加上以乾香菇、蝦米、豬肉絲爆香,並以芹菜珠、油蔥酥調味,不僅富含在地風情,也充滿「傳統台灣味」。吃進嘴裡,可以充分感受到魚湯鮮、米粉香、魚片嫩的好滋味,令人滿足。

烏魚子燒烤教學

　　烏魚子烤法多樣,例如有人堅持去膜、有的主張不去膜,有人要泡高粱、有人泡米酒,也可以泡琴酒、威士忌、龍舌蘭,或是用大火烤或用小火慢煎,各有各的作法。彥呈會從產地角度,帶領大家嘗試怎麼烤、怎麼切,才能得到最美味的烏魚子。必須特別說明的是,由於烏魚子價格高昂,也因此,想要體驗這道料理教學,需另外加價並提前預約。

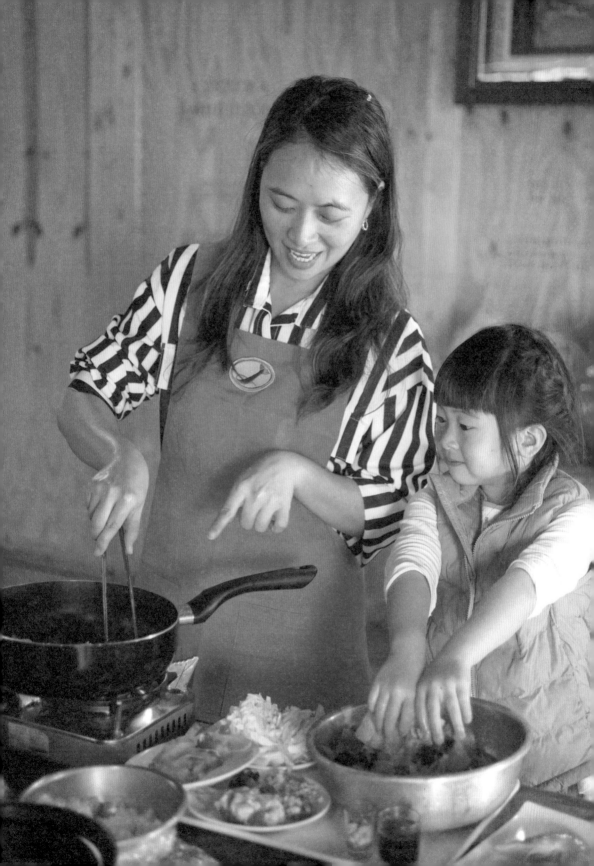

法式復刻，漁人的台灣石斑魚馬賽魚湯

　　新竹竹北以高科技產業園區聞名，但「藍鯨魚寮」所在的「水月休閒農業區」卻是台灣第一個專注於烏魚養殖的專業區域。也因為這裡擁有豐富的海水資源以及特殊的沙質岩底層，所以非常適合養殖海水魚類，包括烏魚、鱸魚、石斑魚等都是常見魚種。其中，石斑魚的完全養殖技術已是台灣農業科技的重要成就，而石斑魚也早已成為農產品出口的主要魚類。

　　一般來說，石斑魚會以清蒸或煮湯的方式烹調，以便品嚐其肉質的鮮嫩細緻。而在中式料理手法之外，也可把它運用於西式餐點的製作──世界知名的「馬賽魚湯」源自法國東南的普羅旺斯地區，由於鄰近地中海，所以這其實是一道將產自當地的各種漁獲混雜在一起的漁夫燉菜，作法隨人而異，但一般公認馬賽地區的的配方最為經典。

用台灣食材，向世界名湯致敬

　　嚴格說來，傳統的馬賽魚湯只採用地中海的白身肉魚，再加上橄欖油、番茄、洋蔥、西洋芹、月桂葉、茴香等蔬菜及香料一起燉煮，並不使用蝦蟹貝類。而且按照馬賽當地餐廳制定的「品質憲章」，就連搭配魚湯一起食用的麵包塊及醬料，也有一定的製作標準。也正因為這道菜簡單質樸，所以後來才出現大量添加淡菜、螃蟹、龍蝦等海鮮的「巴黎版」。

　　但不管如何演變，「馬賽魚湯」無疑反映出「靠海吃海」的漁村飲食文化，也因此，新世代料理師游喆以此為出發點，不僅把石斑魚拿來做為魚湯的主角，同時也把「藍鯨魚寮」的烏魚子、以及在地「東海萊姆園」產出的萊姆，用於搭配食用的麵包沾醬製作，呈現出這道具有「台灣魂、法國風」的石斑魚馬賽魚湯。

| 材料 |

石斑魚	1 隻
橄欖油	適量
洋蔥丁	100g
西洋芹丁	50g
紅蘿蔔丁	50g
牛番茄丁	150g
番茄糊	20g
月桂葉	1 片
義式香料	適量
茴香酒	適量
魚高湯	1L
蛋黃	1 顆
橄欖油	70ml
萊姆汁（或檸檬汁）	10ml
烏魚子	適量
法國麵包	1 片

| 作法 |

1. 取下魚肉的石斑魚骨，熬製魚高湯（亦可用現成高湯取代）。
2. 將橄欖油倒入鍋裡，加入洋蔥、西洋芹和胡蘿蔔拌勻，炒出香味。
3. 加入蕃茄，稍微拌炒後，再加入番茄糊，拌炒均勻。
4. 加入石斑魚肉、月桂葉和義式香料加以拌炒。
5. 加入茴香酒，炒至酒精蒸發（約 1 分鐘）。
6. 倒入高湯，燉煮 30 分鐘，再以網篩過濾後，盛出裝盤。
7. 將蛋黃、橄欖油、萊姆汁攪拌成美乃滋，塗在切片的法國麵包上。
8. 麵包片置於湯上，撒上煎熟、磨碎的烏魚子。

大海的鮮甜，滋味絕妙的漁家限定物產

港式烏魚子蘿蔔糕
採用在地小農友善栽種無毒的白蘿蔔，混入現磨在來米和地瓜粉製成的米漿，再加入自家天然海水養殖的烏魚子及黑豬肉後蒸煮而成，新鮮美味，不用沾醬也很好吃。

美人凍
採用石斑魚、自家魚及烏魚鱗片，加上石花菜經熬煮 10 小時以上所熬煮出之膠質做成美人凍再搭配台大農場百香果原汁，是炎夏消暑良品，更是美顏聖品。

烏魚子
這是台灣本島最北方的烏魚子產地，由於氣候冷涼，讓這裡的烏魚子油脂豐厚、口感紮實，近年來吸引愈來愈多老饕關注，值得試試。

龍虎斑與各式季節旬魚魚片
以生態池放養之龍虎斑魚片為主，並有土魠、虱目魚肚等各式季節魚鮮。

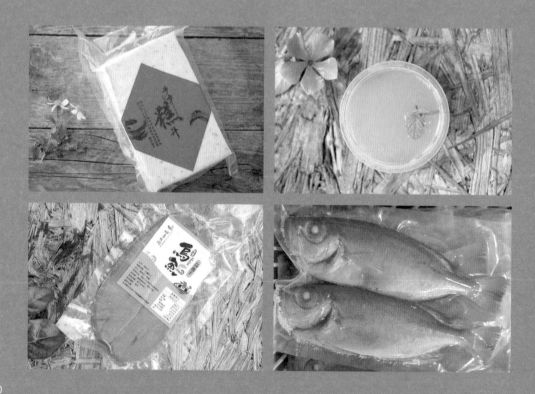

水月休閒藍鯨魚寮
ChiungWen 孝

| 遊程方案 |
藍鯨魚寮裡不吃鯨魚

| 遊程時間 |（4hr）
20min　　友善魚塭養殖（烏魚及石斑）與生態棲地食魚常識解說
60min　　竹竿釣龍虎斑
　　　　　（一日漁夫體驗：餵魚、搏魚、蝦籠操作及活締宰魚技巧）
60min　　料理教室輕鬆學烹魚（龍虎石斑和風沙拉、石斑魚米粉湯）
60min　　開心品嚐手作料理成果
30min　　伴手採購巡禮
備註：鐵馬乘風巡田水、探訪古厝或看烏魚上岸，需先另行預約並視季節與天候

| 開團資訊 |
特定開團日：週二至週五（成行人數：4～12 人）

（上述遊程相關資訊如有變動，依店家公告為準）

水月休閒藍鯨魚寮
地址：新竹縣竹北市西濱路一段 69 巷 51-1 號。電話：+886-3-5565577

I
N
F
O

美麗酪農村的香草乳香

苗栗通霄。飛牛牧場

四點半，天未亮。牧場氣息乘著霧，迷漫在草原。
棚舍內，有牛群，等待卸除分泌整夜的乳汁。

六點半，光灑落。新鮮牛奶伴著香，蔓延晨光中。
木屋裡，有旅人，渴望用一杯溫熱純白甦醒。

曠野中，有綠茵；恬靜裡，有暖意。
這，就是「飛牛」數十年如一日的風景。

| PART 1　原味農場新風貌 |

篳路藍縷，從養牛到賞牛的一代牧場

　　在台灣中部極負盛名的「飛牛牧場」，佔地一百二十公頃，放眼望去，高低起伏的丘陵地被群山和森林環抱，遠方錯落著仿歐式紅屋頂牛棚和白牆小木屋，加上三三兩兩的牛隻羊群徜徉在綠色草原，那景致，美得像是一首詩；多年來，總是吸引遊人如織。

　　事實上，這座私人牧場的前身，是國家為了扶植酪農業而設立的「中部青年酪農村」——一九七五年，一群被送到美國及紐西蘭培訓養牛技術的優秀青年返台之後，共同在苗栗縣通霄鎮開發十七座牧場聚落；每個人從三甲土地、十二頭牛開始，將現代化畜牧業中所必須具備的農業種植、交通運輸、冷凍技術等專業，加以移植落實，一步步構建出屬於台灣人的牧場風貌。

　　不料，開村三年後遇上全球能源危機，加上紐澳牛開放進口、牛隻價格大幅下跌，於是，十四座牧場先後倒閉，當初開村的十七個年輕人也只剩下三個人咬牙苦撐，而第一批公費赴美學養牛的吳敦瑤與施尚斌，就是其中兩個人。

　　為了求生存，不願輕易放棄的兩人不但互相做保、向親友借錢，甚至貸款收購倒閉牧場，向政府申請土地重整，抱著「要降低成本，就必須大規模整地以利機械化」的想法，一路逆勢操作。而在造就宛如瑞士草原的牧場絕景後，以「生產」為重的他們又因為不希望絡繹不絕的遊客破壞環境、影響運作，還曾強硬挖斷聯外道路，阻絕外來干擾。直到參訪日本牧場，感受到不一樣的經營思維，這才讓「牧場觀光化」的念頭在心中萌了芽。

　　一九九五年，牧場以「飛牛」為名、正式轉型休閒農場，而在成功賣出第一張門票、走過慘澹經營歲月之後，也終於以豐沛的景觀資源、自然生態與酪農生產，形塑出「每個人都需要一座牧場」的意象，讓「飛牛牧場」在台灣人心中有了一個不可取代的地位。

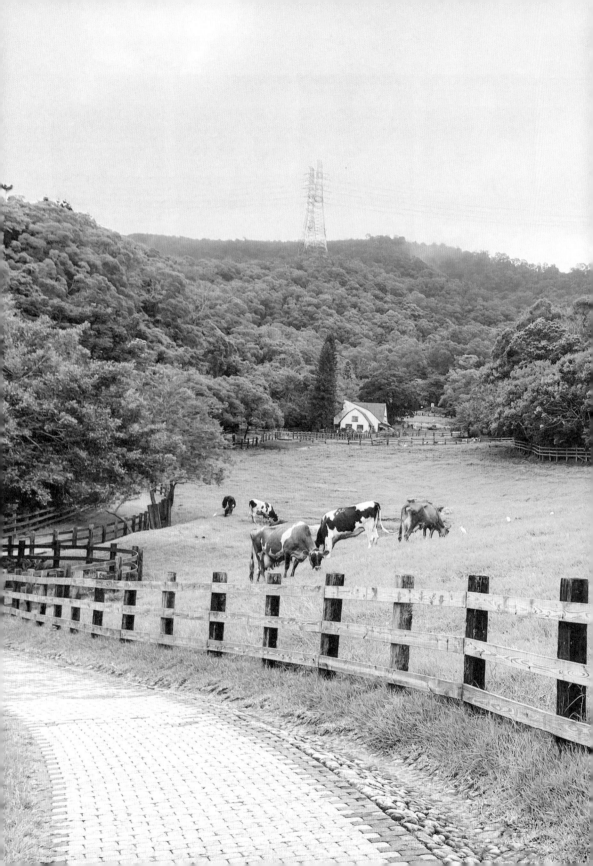

由吳敦瑤與施尚斌創設的「飛牛牧場」，現在已有吳明哲、吳明賢兄弟，以及莊竣博、施圻臻夫妻接班經營。

| PART2 農家主人人情味 |

緣起不滅，情牽兩代人的命運共同體

　　回溯「飛牛牧場」發展軌跡，就像閱讀一部「台灣酪農起始、農牧觀光轉型、休閒服務升級」的活歷史，其中交疊的是吳敦瑤與施尚斌奮鬥半生的回憶錄。赴美前，三十三歲的吳敦瑤在台中水利會工作，二十六歲的施尚斌則剛退伍回到彰化家鄉。原本毫無淵源的兩人因為一紙青年培訓招募令結緣，不僅同為第一批拿政府公費赴美學習養牛的「同梯ㄟ」，後來更因「中部青年酪農村」設立而成為共同奮鬥的事業夥伴。儘管一個擅長開發、一個精於擘劃，個性毫不相同，但卻也因此成為互補性高的最佳隊友，一路帶領「飛牛」走過幾十個年頭。

　　如今，已過八旬的兩人已晉身精神領袖，吳家與施家的第二代也承襲前人腳步，成為「飛牛牧場」的經營者──吳敦瑤長子吳明哲接手觀光事業、次子吳明賢擔當畜牧重任。施尚斌則有女兒施圻臻繼承衣缽，女婿莊竣博也加入團隊，兩家人繼續一起拼搏。

　　面對「飛牛牧場」的未來，大家都有不忘本的共識。施尚斌說：「農業是休閒農場的根本，本業不忘，休閒發展的方向才會正確。」吳敦瑤更是退而不休，放下牛奶桶就扛起鋤頭種樹，打算把過去為了開發而墾伐的林地再一一種回來。隨著時代演進，「飛牛牧場」不僅導入以牛糞灌溉的 MOA 自然農法無毒菜園、接軌食農教育，近年也與荒野保護協會、紫斑蝶生態保育協會合作，深耕自然生態農牧旅遊。

　　吳明哲強調：「回歸自然是人類的本性，追求自然是人類的渴望。所以，在愛護環境的本質上，我們以畜牧為核心，發展休閒事業為牧場延續經濟命脈」。莊竣博也認為：「以人類發展進程來看，社會的走向，接下來不只是人與人的相處，更是人跟自然、人與自我的對話，所以人們會靜下來找尋自己，而『飛牛』正提供這樣的空間。」

　　「飛牛牧場」現在不但在乳製品加工方面精益求精，也在旅宿建設方面不斷加強，並畫出一張充滿希望的藍圖：「再下一個十年，『飛牛』將是一座森林的牧場，讓人在自然中明心見性。」看著父親彎腰種樹的身影，吳明哲如是說。

產地直送，品質有保障的鮮奶與起司

低溫殺菌，保留原味的新鮮牛奶

養牛起家，飛牛牧場的牛奶當然「味自慢」。牧場主要飼養兩種乳牛，一是黑白花的荷士登牛，另一則是顏色與台灣黃牛相似的娟姍牛。荷士登牛是全球第一大乳牛品種，泌乳量高，乳脂平均在 3.6% 左右；娟姍牛體型較小，泌乳量只有荷士登牛的一半，但乳質濃厚，乳脂可達 4.5% 以上。

專司鮮乳與乳酪研發的莊竣博說：「電視牛奶廣告裡所講的『濃純香』除了來自乳脂肪，也跟加熱殺菌方式有關。市面一般鮮乳是『超高溫瞬間殺菌』以攝氏一百二十度高溫持續三到四秒完成殺菌。加熱過程使生乳產生『梅納反應』焦糖化作用，因此香氣與口味變得濃醇，但在此過程無論好菌壞菌幾乎都被消滅。」換句話說，雖然香濃但已流失許多營養成分。

飛牛則是採用「巴斯德殺菌法」，鮮乳以攝氏 85 度低溫殺菌，所以保有更多營養成分、蛋白質和益菌。也正因缺乏梅納反應，因此鮮乳口感偏向天然原味，相較超高溫殺菌法清淡許多，保存期限也比一般鮮奶的 15 天要短，通常只有一個星期，且保存條件相對嚴苛，隨意離開冰箱超過 30 分鐘就可能變質，因此市面相對少見這樣的殺菌法。

好的產品，來自嚴格的製程與品管，更來自於大家對於健康理念的認同；飛牛牧場鮮乳之所以令人一喝難忘，不是沒有原因。

「飛牛牧場」的鮮奶乳脂豐富，也只有以生乳為原料，並經殺菌包裝冷藏可供直接飲用的，才能在瓶身貼上蓋有「純」字標記的鮮乳標章。

技術第一，師承北海道的乳製品

在擁有優質乳源後，乳製品開發也成為飛牛牧場致力的方向。施尚斌指出：「以起司為例，原料鮮奶只佔 5% 的功勞，至於其他 95% 都還需要其他技術的配合。」莊竣博也表示：「想讓生乳的生命延長，中間必須保存它的活性。而如何用盡每一滴生乳的生命力，就是我們始終想要貫徹的理念。」

乳脂高的娟姍牛，被認為適合製作乾酪和乳酪，所以飛牛不僅率先於二〇〇六年引進，也在日本乳製品大廠雪印的技術指導下添置專門生產起司的機器。至於製作工法的提升，則又是另外一段故事。

二〇一二年，來自北海道的「白糠酪惠社」為感謝台灣人對於日本「三一一」震災的幫助，決定無償對台傳授起司製作技術。而「飛牛」因為自有牧場、乳源穩定、從生乳壓榨到起司發酵哩程最短，加上又能地產地銷、具有一條龍作業優勢，於是成為唯一雀屏中選的牧場。而自該年起，井之口社長不僅每年造訪飛牛訪查，對於被派往「白糠酪惠社」實習的台灣技師表現，更是讚譽有加。

當年主要前往日本學習乳酪手藝的乳品顧問鄭春德回憶，從二〇一二年到二〇一五年，足足學了三年之後，井之口社長才對「飛牛」說：「你們可以賣了！這品質到日本賣也不會丟我的臉。」學了五年之後，井之口社長又說：「以後你們可以自己做了！你們的生乳品質甚至不輸日本。」於是，前前後後經過十多年，這運用娟姍牛高乳脂生乳製作的起司，終於才開始在飛牛牧場上架。

事實上，從一桶生乳到一片起司，必須經過低溫殺菌、冷卻、添加乳酸菌、凝乳、分離乳清、取得凝乳塊、再以鹽水搓揉拉絲等過程，而每一個環節，都不能有所差池。莊竣博說：「一百公斤的鮮奶，只能做出十三公斤的莫扎瑞拉起司或五公斤的托馬起司。換句話說，吃一百克起司等於喝一公斤牛奶！」其成本與營養價值，不言可喻。

如今，「飛牛牧場」已研發生產十幾種手作起司，包括軟質未發酵的莫扎瑞拉起司 (Mozzarella)，經發酵如嫩豆腐的托米起司 (Tumin)，質地半軟的托馬起司 (Toma)……，無論搭配紅酒、咖啡、啤酒，還是用來入菜做點心，都是絕佳食材。

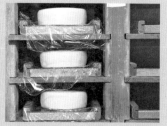

以自家鮮奶為原料、加上傳承自北海道的製作技術，「飛牛牧場」的各種起司品質絕佳。

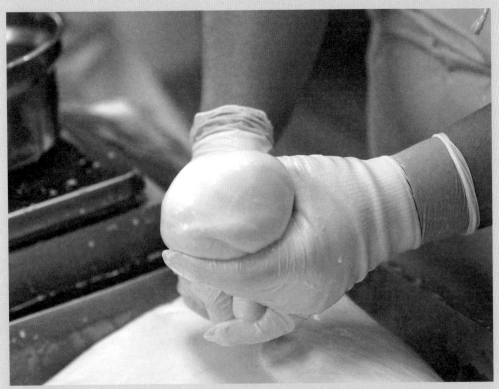

「飛牛牧場」推出的「起司見學」行程，是目前台灣難得一見的食農教育活動。

逆轉危機，挽救酪農產業的起司

二〇二〇年間，一頭懷孕乳牛售價十七萬元，但二〇二三年，卻跌到不用十萬元。跌價原因很簡單——大家都預料，台灣酪農業的冬天可能要來了。

基於政府政策，二〇二五年後，紐西蘭進口液態乳來台將零關稅，所以多數人預估：如果屆時售價相當，未來超市裡，紐西蘭鮮乳可能賣得比國產鮮乳好，甚至超商拿鐵咖啡或烘焙所需用奶也都會換上紐西蘭乳品。受此影響，許多乳品廠都開始跟酪農解約，就連許多酪農也開始棄養，人人自危。

但台灣不能沒有自己的酪農業！要讓酪農生乳有更佳運用，新鮮起司也許是個良方。因為市售鮮乳上市之前要先「均質化」，亦即把每一顆乳脂肪球打成三萬個碎塊再重新混合，以確保每一瓶鮮乳味道一致。而脂肪球破碎後很難重新做成起司，除非有更多添加物。也因此，牧場的生乳，才是製作起司最佳材料。

「飛牛牧場」近年開始推出「起司見學」等食農教育活動，安排兩天一夜行程、帶領遊客從牧場榨乳到起司製作了解整個生產流程，並安排品嚐白黴、藍黴、硬質、軟質、新鮮、熟成等各種滋味的起司以了解差異，就是希望藉此建立台灣在地起司飲食文化，為酪農找到新的生機與方向。

「飛牛牧場」環境優美、有草有牛、綠地遼闊，因為「一切都是經過設計的」。

| PART4　田間美味膳學堂 |

主廚出馬，先逛牧場再學怎麼做好菜

　　術業有專攻。來到「飛牛牧場」的「農村廚房」，就有機會在具有近二十年行政總廚資歷的黃國成帶領下，從逛牧場、擠牛奶，到下廚用起司做菜。

第一課‧見證牧場的超豐富生態與美學

　　走進「飛牛」，許多人都會感覺放鬆，那不只是因為牧場廣闊、環境優美、有草有牛，而是因為「一切都是經過設計的」。

　　早年「飛牛」把所有重心都放在乳品生產，並因缺乏乳價議價權只能任由乳品廠喊價，因此經營起來相當辛苦。直到一九八六年，施董的阿姨到日本岩手縣「小岩井牧場」旅遊、帶回簡介，這才讓施尚斌與吳敦瑤意識到「原來牧場還可以從事觀光！」

　　當時台灣經濟正起飛，國民開始有了度假的觀念，但相關的休閒產業都還沒有太多的發展楷模與方向，因此吳敦瑤與施尚斌決定造訪「小岩井牧場」，並親自邀請該牧場的景觀設計師野田坂伸也前來台灣為「飛牛」進行景觀規劃。

　　這一規劃，一施作，就花了整整九年。而這九年期間，吳敦瑤也總是自己開著怪手開路、種樹、挖水池；施尚斌則與吳明哲針對牧場的未來，一起擘畫發展藍圖，一起對外行銷宣傳。

　　施尚斌說：「觀光產業的核心就是美學。」不管建築、景觀、室內設計、產品包裝都要以「美」為中心、透過美學營造文化內涵。也因此，「飛牛」連種一棵樹，要種什麼、要種哪裡，一切都是先跟野田坂設計師詳細討論過後才進行施工；但也正是因為如此尊重專業，才造就出今日的牧場美景。所以，來到「飛牛牧場」的第一步，當然要先好好逛逛、好好參觀，感受那個生態美學與放鬆。

第二課‧就地取用牧場生產的牛奶與菜

　　你知道牛媽媽每天早上四點半就得擠奶嗎？來到「飛牛」，除了張眼就看得到牛，更要讓人有摸得到牛、動手擠牛奶的深刻體驗。

　　「飛牛牧場」擁有兩座衛星牧場，共飼養約五百頭牛，但產量有高有低，並非所有牛隻都天天泌乳。因為有時得因應產銷調節，有時則遇上牛隻懷孕，有時休養生息看動物醫生中。大致說來，「正常工作中的牛」一天可擠奶二次，平均每天約可泌乳三十公斤左右。

　　擠牛奶時，為避免弄痛漲乳中的母牛，動作必須非常輕柔。掌握技巧之後，只要輕輕施壓，就能順利擠出牛奶、領略那無法形容的感動與成就感。

　　此外，牧場裡的「可食地景」也是一大特色。這座以自然農法栽植的 MOA 有機菜園，是利用牧場牛糞等天然廢棄物堆肥，不但讓土地肥沃，也讓土質鬆軟，所種出來的蔬果香草充滿土地自然滋味。走進菜園可以認識各種好用的香草及葉菜，並在採摘過程中，得到自然療癒的撫慰。

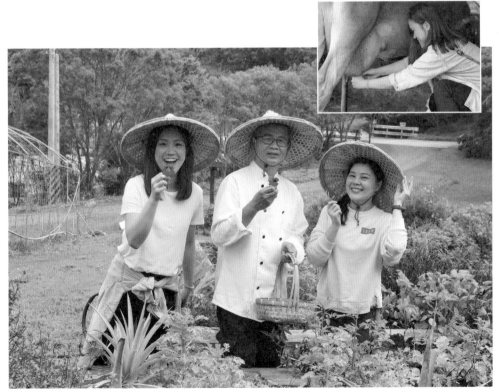

擠牛奶、摘香草，在有牛舍也有菜園的「飛牛牧場」可以深刻感受「從產地到餐桌零距離」。

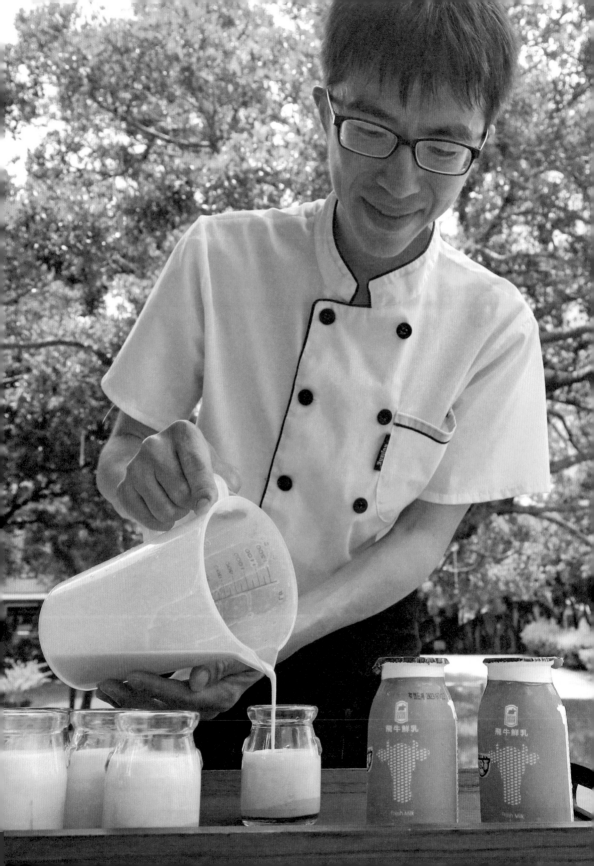

從點心、正餐,到茶飲,「飛牛牧場」善用自家物產研製料理,讓「農村廚房」成為旅人最深刻的美味風景。

第三課‧動手烹製有奶香與香草的料理

　　「飛牛牧場」具有全台乳製品最短碳足跡的優勢,應用自家生產的鮮奶、優格、乳酪入菜,自然無人能出其右。而「餐餐與奶為伍」的黃國成,更是毫不藏私、分享各種奶類料理的訣竅。

鮮奶布丁

　　鮮奶跟甜點是最佳好朋友,尤其是拿來製作布丁,更是老少咸宜、大人小孩都愛吃。首先煮糖讓其融化,再倒入布丁罐中,造就甜美基底。接著將雞蛋打散、攪拌均勻,再將微微加熱後的鮮乳倒入,並加入些許鮮奶油。經過充分融合後,加以過篩、再倒入布丁罐中,然後蒸熟、冷藏冰涼,就成為口感綿密的甜美布丁。這道甜點不僅能讓人充分吃出「飛牛」鮮乳的香醇滋味,還能學會如何藉由控制攪拌力道來造就布丁的綿密口感。

起司煎蛋

　　這道料理同樣凸顯「飛牛」食材之美,煎的過程並不困難,重點在於如何適時適量加入牧場自產的新鮮莫扎瑞拉起司。而當起司被完美的融化在煎蛋之中,就會帶來非常好的香氣與乳酪拉絲口感,每一口咬下都有蛋香、奶香與起司香,令人大為滿足。

鮮奶火鍋

　　這項湯鍋料理向來是牧場餐廳裡的「招牌菜」,因為很受歡迎,所以也特別列入「農村廚房」分享菜色。火鍋中最重要的湯底就是大量運用「飛牛」自產鮮乳,再搭配新鮮的MOA菜園蔬菜,以及精選肉品,就成為讓人食指大動的鮮奶火鍋宴。

香草茶

　　除了新鮮蔬菜,「飛牛」的MOA菜園裡還種植許多香草。主廚會教大家如何利用前往菜園自採的香草來沖泡一壺充滿香氣的新鮮茶飲,實際感受自然農法帶來的五感魅力。

牧場風格，起司風味的迷你一口披薩

　　基於「飛牛牧場」是台灣傳統牧場轉型休閒牧場的成功典範，加上它不僅飼養乳牛、生產新鮮乳製品，還擁有加工廠以製作各種類型的高品質起司，包括瑞可塔（Ricotta）、莫扎瑞拉（Mozzarella）、托馬（Toma）、高達（Gouda）、布里（Brie）、布拉塔（Burrata）、斯卡莫札（Scamorza）等，所以新生代料理師游喆以此為出發點，並結合「方便取用」的構想，提供這道「一口披薩」的創意作法。

簡單就能享受起司美味的速簡點心

　　這道好吃又有趣的點心，製作起來其實非常簡單，只要拿一片水餃皮，然後薄薄塗上一層番茄醬，再均勻撒上不同種類的起司以及個人喜好的配料，接著放進烤箱，幾分鐘就大功告成了。

　　這樣做出來的披薩不僅薄脆，而且還能嚐到各種起司融化的美味，口感層次豐富。加上作法簡單，大人小孩都喜歡吃，可說是一道非常適合自己動手做的家庭料理。如果有「無麩質」的需求，只要以米穀粉製作餅皮來取代水餃皮即可，還更增添了台灣米食在地性。

| 材料 |

水餃皮	1 片
番茄醬	適量
斯卡莫札（Scamorza）起司	3g
托馬（Toma）起司	1g
彩椒 丁	3g

| 作法 |

1. 水餃皮先用叉子戳幾個洞，再抹上薄薄一層番茄醬。
2. 均勻灑上斯卡莫札（Scamorza）起司和彩椒丁。
3. 刨下少許托馬（Toma）起司撒在餅皮上。
4. 放進烤箱，用 180 度烤 5 分鐘，即可取出。

奶香四溢，最具牧場代表性的乳製品

純濃鮮奶
在自然、純淨的環境中飼養的娟姍牛和荷士登牛所產出的鮮奶乳脂豐富，採低溫殺菌，保有益菌及營養價值。

原味優格
以長時間低溫發酵的原味優格，可以純吃，也能入菜，作為醃製媒介可軟化肉品、增加口感，也能去除肉品氣味。

莫扎瑞拉起司 / 托馬起司
呈白色條狀的莫扎瑞拉起司，乃是未經發酵製成，口感柔軟並富清爽牛乳香，適合作沙拉、披薩及焗烤。托馬起司則是歷經 45 天熟成，平均每 20 公斤鮮奶才能做成 1 公斤的起司，奶香濃郁，切片搭配紅酒或黑咖啡皆美味。

飛牛白布丁
以鮮奶為主原料的白布丁堪稱「飛牛」伴手人氣王。氣球造型吸睛之外，吃的時候用牙籤輕輕一戳、瞬間彈開的ㄅㄨㄞ ㄅㄨㄞ模樣，更加讓人食指大動。除了原味，還有紅茶和焦糖口味。

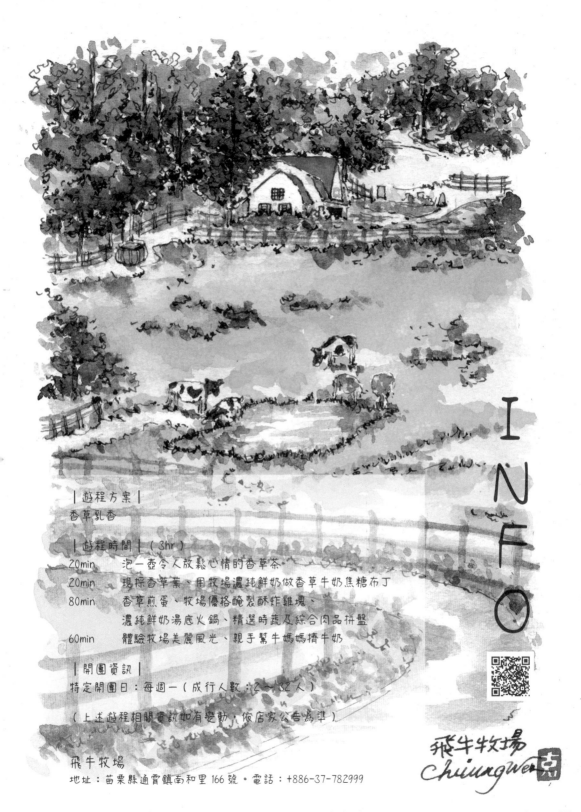

｜遊程方案｜
香草乳香

｜遊程時間｜（3hr）
20min　泡一壺令人放鬆心情的香草茶
20min　現採香草葉、用牧場濃純鮮奶做香草牛奶焦糖布丁
80min　香草煎蛋、牧場優格醃製酥炸雞塊、
　　　　濃純鮮奶湯底火鍋、精選時蔬及綜合肉品拼盤
60min　體驗牧場美麗風光、親手幫牛媽媽擠牛奶

｜開團資訊｜
特定開團日：每週一（成行人數：2～32人）

（上述遊程相關資訊如有變動，依店家公告為準）

飛牛牧場
Chiungwei
古

飛牛牧場
地址：苗栗縣通霄鎮南和里 166 號。電話：+886-37-782999

天然植物染的繽紛食藝

苗栗三義。卓也小屋

桐花白紛落，青黛藍翻飛；
一座客家山村裡的農莊，曖曖內含光。
古樸的穀倉，靜謐的水塘；
還有兀自優雅的片片靛藍，在風中悠揚。
在這如詩如畫的光景中，由眼到手，由口入心，
你會感到大地滋養萬物、身心靈被撫慰的滿足與歡暢。

| PART1　原味農場新風貌 |

從植物出發，一座散發台灣之光的休閒農場

　　枝頭綠蔭下的房子很樸實，茅草為頂、竹木為牆，一幢幢圍繞著水塘錯落；門口大紅燈籠高掛，門側對聯懸貼，伴隨著慵懶曬太陽的貓咪、滿園恣意漫步的雞鴨，還有水中優游的錦鯉，以及一身綻藍穿梭其間的人們。眼前景象，讓人彷若穿越時空，來到陶淵明筆下的桃花源——這裡是「卓也小屋」。打二〇〇四年成立以來，從穀倉特色民宿、鄉村農村蔬食，直到今天，已然成為台灣第一家成功栽植藍草、自創藍染工藝品牌、甚至躍上國際舞台的休閒農場。

　　會有這樣一個地方出現，來自於一個農家子弟「打造一個可以體驗台灣農村生活之處」的初心。本來從事景觀園藝工程的卓銘榜，因為不能忘情從小生長的農村純樸之美，加上適逢政府開始推動以農為本的休閒產業，於是在這波浪潮下，他買下這塊崎嶇的竹林地，以木石為谷，引流水為意，蓋出一座具有台灣舊村落風情的農園，並以台語「卓ㄟ小間厝」為名，開啟了他與妻子鄭美淑投入休閒農業的旅途。

　　成立之初，座落山間的農家景致，加上老丈人鄭錦宗以精湛竹藝搭建出「古亭畚」的台式復古民宿，讓「卓也小屋」很快就吸引不少遊客。而本身學農，也在學校任教的鄭美淑，也因為接觸「植物染色」並產生濃厚興趣，於是將「藍染手作」導入，形成有別於其他農場的差異化體驗。再加上深耕餐飲，從早期提供強調「食養」觀念的蔬食料理，到近期溶入食物染色的下午茶點，就這樣，逐步奠定「卓也小屋」以植物為定位的核心精神。

　　時至今日，除了「吃的是自己種的有機蔬菜、穿的是手工植物染的台灣藍衫、住的是竹子和木頭回收搭建的綠建築」，二十年來，在鄭美淑主導下，「卓也」更投入艱辛的藍草復育工作，不但在農場園區自己種，更與周邊農家進行契作，進行大規模栽植。後來，甚至一腳踏入在台灣沉寂已久的藍染工藝事業、積極打造「卓也藍染」品牌，從一級生產設計、二級製造加工、三級服務行銷，通通一手包辦，不但為「六級產業化的現代休閒農業」做了最佳詮釋，也成為台灣休閒農場的一則傳奇。

根植於農業，致力把藍染發揚光大的卓家人

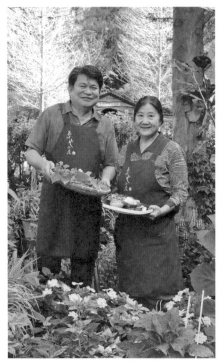

從民宿、餐飲，到藍染工藝，卓銘榜與鄭美淑一路行來有風有雨，但也在風風雨雨中，打造出今日「卓也小屋」的豐富面貌與精彩成果。

「我本來沒想那麼複雜，但計畫趕不上變化。」回首來時路，卓銘榜如斯坦言。生長於台中大甲的他，年紀輕輕就靠著景觀工程累積財富，但也因得志太早，不懂珍惜身體。四十二歲那年決定移居苗栗，成立「卓也小屋」開始慢活，雖然抱持回歸農業的想法，但除了一片種植瓜果蔬菜的菜園，其實農場裡並沒有堪稱「核心生產」的作物。

當時仍在員林高工任教的鄭美淑，源於對植物染的濃厚興趣，於是前往「台灣工藝研究所」研習藍染藝術。在深受啟發之餘，不但結合所學納入學校課程，甚至還「任性」的將復育藍草、振興藍染的想法帶進「卓也小屋」。

「藍染講起來很簡單，就是用植物將布染成藍色，但真正做起來才知道有夠困難。因為我們從自己種大菁開始，到採藍、打藍、建藍、染布，甚至後續的商品規劃設計、品牌行銷、展店管理……。這是一個從沒有人敢嘗試的方式，所以初期我們投入非常多的金錢和心力，換來的卻是各種不同挫折與夫妻不斷爭吵。但奇妙的是，就像藍染本身的化學反應，隨著技術突破、藍草染料增加、成品產出、到品牌形象建立，在不知不覺中，我們的感情慢慢變好，原本走下坡的休閒產業也逆勢上揚！」

從卓銘榜的這這番話，不難看出「卓也小屋」成功背後的辛苦軌跡。而「任性」與「韌性」都十足的鄭美淑也不諱言：「農場十幾年來民宿、餐廳經營得不錯，但幾乎所有盈餘都被我丟進藍染裡了！」

近年來，「卓也」幾乎已成「台灣藍染」代名詞，不僅染料品質居世界之冠，在師大美術系畢業、繼續攻讀台大 EMBA 的兒子卓子絡加入後，更為藍染設計注入新生命，開啟「農時尚」新頁；除致力朝「多品牌經營」方向邁進，並在旅宿方面增闢「藏山館」，也把結合體驗與購物的藍染文創市集推動到台南藍晒圖園區以及宜蘭傳藝中心。

同一時間，卓也也積極美化園區，打造出「卓也書園子」、「牛角村」與「藏山之森」等充滿植栽之美的花園。餐飲部分，則在招牌蔬食之外，於「藏山館」推出客家辦桌宴席、在「卓也書園子」推出五彩粉粿冰，而二〇二三年全新打造的「藏山之森」，更成為「農村廚房」等食農教育活動的全新基地。

向自然借色，傳說中的台灣藍變身餐桌風景

　　大家都知道農藥對於土地與健康的傷害，卻很少人注意到「紡織」是世界上使用化學物質最多的產業；它對於水源的污染，也僅次於農業，排名全球第二。

化學色素，包裝在時尚裡的高污染物質

　　根據二〇一二年 Natural Science 研究顯示，目前全球紡織工業生產的化學染料超過三千六百種，含有化學物質八千多種，所產生的廢水更包含硫、硝酸鹽、醋酸、鉻化物，以及砷、鉛、汞、鎘、銅、鎳、鈷等重金屬，而且全球排放染料中，約有百分之四十含致癌有機氯，這些廢水就算沒有流入河川，也會透過空氣揮發、被皮膚吸收，對兒童甚至胎兒造成傷害。

　　這被媒體稱為「時尚污染」的紡織業化學色素，一直是被包裝在華麗色彩與精品時尚之下，成為「被忽視的高污染產業」。根據統計，台灣的工業廢水中也有百分之二十左右來自紡織業，而且其中有三十種是無法被清除的有毒化學物質。

　　此外，直接食用的人工色素一樣恐怖，包括可合法添加的藍色一號、黃色四號、黃色五號、紅色六號、紅色四十號……等，都已被證實會誘發孩童過動，甚至造成智力減退。雖然政府設置有「食品添加物使用範圍及限量暨規格標準」嚴格把關，但大家在無需過度驚慌之餘，還是不能輕忽化學色素含有毒素的事實。

　　化學染劑與色素之所以難以完全禁用，主要原因就在於其成本真的太低。以「卓也小屋」的招牌可食天然色彩「青黛」為例，要想讓食物染上這樣一抹藍，過程其實非常複雜，成本也相當高昂，因為第一步就是得先種有機藍草，如此才有意義，但「有機」二字談何容易？

天然色彩，萃取工程繁複的高成本染料

　　藍草一年可收成兩次，至於要從一株藍草到萃取出那一抹藍色，不僅要經過採藍、浸泡、去蕪存菁，還得打藍、排廢液、取藍靛，建缸，再於染缸置放木灰鹼水，然後倒入藍靛、麥芽糖、米酒，並經完全攪拌，再靜置數日——這一連串作業，即所謂「生葉浸水沉澱法」，而往往十公斤的藍草，就僅能萃取出一公斤沉在缸底的「靛」，也因此，光是一缸，成本就約三十萬元。最後浮在上層的泡泡，拿來曬乾成粉，就是可食用也可作為中藥材的「青黛」。

　　鄭老師說：「在日本，青黛一公斤的售價是十八萬日幣！」而在台灣，中藥行裡的青黛大多來自中國，但即便是從中國進口，照樣價格不菲。相較之下，可達到同樣效果的染色劑或化學色素，一樣的份量，卻只要台幣大概幾百塊錢就能搞定。差異如此之大，一般商人在將本求利的前提下，怎麼可能不用化學色素染劑？

台灣染草，在消失一甲子之後重現三義

我們活在一個多姿多采的彩色世界，但卻又因貪圖便利快速的化學色彩而造成身體的危害。「卓也小屋」的農村廚房，除了美食料理，更重要的就是傳達「帶大家看見色彩，了解安全的色彩」的食農教育理念。

台灣藍草種植源自荷蘭時期。十六世紀晚期，荷蘭已執西歐地區毛紡織業牛耳，急需大量染料，因此在大航海時代，除了香料，藍靛也是歐洲貴族積極尋找的原料。當時東南亞和中國皆是藍靛採購區，但因購買過程屢遭困難，因此荷蘭人決定在其所佔領的台灣土地上發展藍草產業，並招募原住民及福建地區渡海來台漢人為其「契作」。此後，歷經清朝與日據時代，山藍（大菁）、木藍（小菁）與藍染產業在台灣蓬勃發展，不只三峽、陽明山、暖暖，甚至包含樹林、木柵、深坑、石碇、坪林、新竹、苗栗、埔里、斗六、嘉義等地都成山藍種植基地，但這蓬勃景象卻在茶產業興起後快速萎縮，並在化學染劑出現後徹底在台灣消失。

根據「國立臺灣工藝研究發展中心」的文獻研究顯示：台灣種植藍草的藍靛業在大正年間約有三千戶規模，藍染業則約有四一八戶；到了大政五年（西元一九一六年），藍染業僅剩二八一戶；到了昭和二十年（西元一九四五年）、二戰結束前，藍染產業則在台灣已全部消失；而這一消失，就是一甲子。直到西元一九八〇年馬芬妹負笈日本攻讀傳統織物，意外接觸藍染並聽其日籍老師提及台灣曾是重要藍靛染料產地，於是在她心中埋下追尋台灣藍染工藝的種子。一九八五年，馬芬妹進入「手工業研究所」任職，負責染織技術研究與人才培訓工作，並開始復甦藍染工藝，而已在經營「卓也小屋」的鄭美淑也因此與其結識，甚至進而讓「藍染」在心中起了苗，最後在苗栗三義扎了根。

還以顏色，將大地的色彩渲染在食材上

歷經約二十年的發展，目前「卓也小屋」已是亞洲最大藍染基地，並將藍染化身當代服飾與家飾時尚美學、與國際藍染產業接軌。而且，其產業基礎是從藍草種植開始，讓台灣農地與國際時尚舞台串連。

此外，「卓也小屋」也將天然植物染草運用於食農教育遊程之中，園區內除栽植藍草，還有黃色的福木、黃柏、槐樹、薑黃；紅色的胭脂樹、蘇芳木、粗糠柴、茜草；紫色的紫草、貝紫，以及黑色的墨水樹等大約五十幾種染料植物。雖然「向大自然借顏色」的工序很麻煩，但鄭美淑說：「我們會讓大家知道，怎麼把麻煩變情趣！」

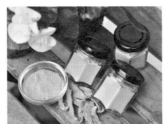

從藍草、薑黃到甜菜根，自家培育的各種染色植物，成為「卓也小屋」繽紛餐飲的最佳天然來源。

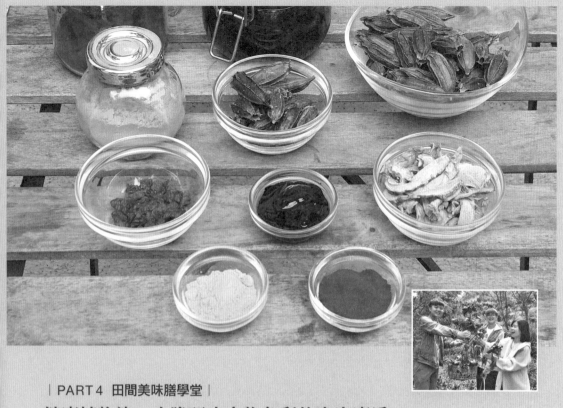

健康植物染，大膽玩出食物色彩的客家廚房

　　食物講究「色、香、味」俱全，而「色」之所以佔第一位，就是因為只要擺盤妝點突出、形色賞心悅目，就能在第一時間抓住視線、令人產生食慾。也正因為如此，想為餐食添色，天然植物染就是最佳選擇。

第一課・與染色植物進行第一類的接觸

　　跟著鄭美淑走進染料植物園，會發現大自然「五顏六色」的秘密，例如人類最早使用的「茜草」，萃取出來的顏色從鮮紅到亮橘變化多端，無論在敦煌壁畫還是埃及木乃伊身上都能看到。而外觀黑黑的「紫膠蟲」，則是早年製作黑膠唱片的原料。至於白色的水梔子花，淬色後就是醃漬黃蘿蔔的最好素材──從認識、採摘，進而學會調製、萃取，就是「好色廚房」的第一課。

　　特別值得一提的是，過去「卓也小屋」的「農村廚房」活動是在「藏山館」舉行，現在則轉換基地，改在二〇二三年全新打造的「藏山之森」進行。在這個新闢空間裡，入眼盡是卓銘榜與鄭美淑親手栽種的花卉，由於他們夫妻倆都畢業於中興大學農學院，此後又分別取得農學院與觀光學院碩士學位，再加上男主人年輕時經營園藝造景公司的背景，因此整個園區不僅別致優美，還呼應在地人文風土、設有客家大灶等設備，充滿特色。

第二課 · 從淬色到上色動手做好色料理

　　來到料理教室，則有主廚帶領為餐飲上色。在天然染色植物當中，藍色最為罕見。而「卓也小屋」不但擁有青黛原料，也發現「乳製品、麵粉類最容易染出漂亮淡藍」的特性，並掌握「愈是加熱、顏色越深」的訣竅，再結合其他顏色染草、運用季節食材變化料理，為餐桌創造繽紛色彩。

五彩粉粿冰

　　以取自甜菜根的紅、水梔子的黃、青黛的藍，以及仙草的黑與杏仁的白，分別調入番薯粉水後製成。無論加上糖水，還是沾點蜂蜜，都是出色甜點；至於加入特製鳳梨醬，則更是一絕，而且背後還有一段熱血故事——二〇二一年二月，中國突然宣布暫停台灣鳳梨輸入，但三月開始就進入金鑽鳳梨盛產季，這樣無預警的動作，會讓原本外銷的數量回銷本土，就算只多一些，也很容易打破原本平衡的市場機制、造成供過於求，進而導致市面鳳梨價格崩盤。

　　「卓也小屋」在當年二月二十七日得知這項新聞訊息後，就立即積極聯繫鳳梨農夫，並於隔天親自前往屏東、高雄等地採購大批鳳梨回到園區，然後號召許多員工，大家一起削鳳梨皮、熬鳳梨醬。結果，由於原料實在，火候足且無添加，成品滋味非常好，很快就讓口碑傳開。也因當時正值疫情期間，做好的鳳梨醬只能宅配銷售，所以等到解封之後報復性旅遊熱潮興起，這碗加了鳳梨醬的五色粉粿冰也在瞬間熱賣，於是鄭美淑也決定把這道充滿視覺色彩與愛台精神的甜點加入「農村廚房」活動中。

三色客家粄條

　　粄條是客家人的特色飲食，而「卓也小屋」所在的苗栗三義，正是客家人佔比高、客家文化濃厚的地區，因此近年來在餐飲服務方面除了提供招牌蔬食，也於「藏山館」與「農村廚房」中加入客家菜。這道料理與五彩粉粿冰類似，同樣以甜菜根的紅、水梔子的黃、青黛的藍為主食材粄條上色，並搭配香菇、豬肉絲、洋蔥，採用傳統客家作法炒製而成，最後放上一點香菜，就呈現出一道充滿視覺美感的鄉村佳餚。

繽紛綠豆糕

　　將天然植物染色技巧運用於綠豆泥，再以模具製作專屬自己的色彩變化的綠豆糕。

以天然植物染色，讓植基於客家菜的特色餐點料理，展現出精彩豐富的元素。

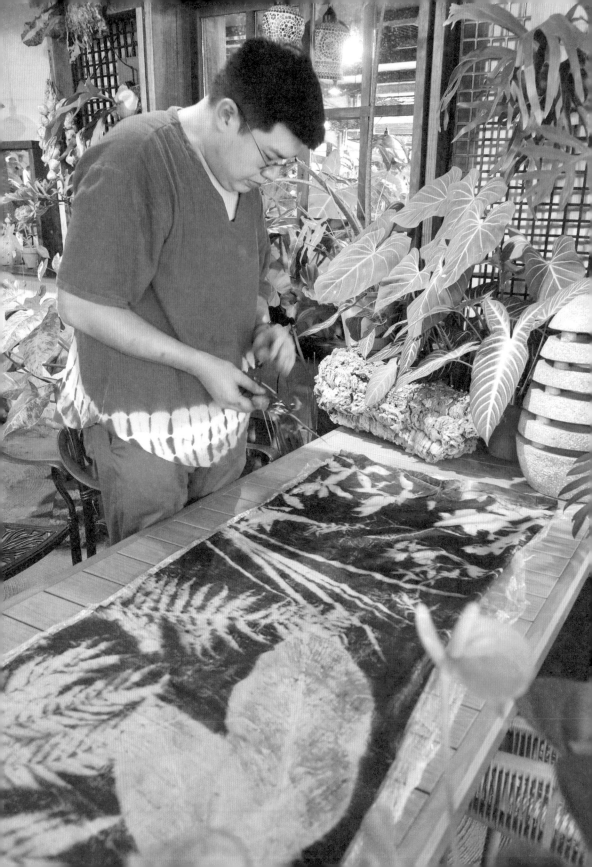

動手做「植物花葉移印染」，讓古老的手作文化工藝，化為日常生活中的美麗風景。

第三課・親手做一條漂亮的花葉移印染

一件藍染 T 恤或一條藍染圍巾動輒兩三千元，許多人無法理解為何這麼貴，也頗質疑這樣用「藍靛」染出來的衣物難道不會褪色？面對這些疑問，鄭美淑總是耐心解釋：「一件衣服要染到定色，至少要染三十次，牛仔褲則要五十次，至於鞋子更要染到一百次！」如此費工，也難怪只要掛上「藍染」二字的商品，總是所費不貲。

這些年「卓也小屋」除了親栽植藍草、傳述藍染歷史、開發藍染生活美學商品、提供藍染教學與 DIY 之外，也著重於其他各種植物染的技法開發與研究，而在全新版的「農村廚房」中，就將「花葉移印染」納入活動學習項目。

所謂「花葉移印染」，就是將植物花果葉片的自然形狀與天然色彩，透過加溫的方式「移印」到絹布等材質上。在過程中，個人可以採集自己喜歡的葉片、花朵或其他帶有天然色素的植物部位，然後擺放在泡過藥水的絹布上，並放上蓋布。接著，再用保鮮膜完整包覆，並放進蒸籠裡持續蒸上兩小時，這樣植物內的花青素等物質與色澤就會逐漸印到絹布與蓋布上。最後，待取出並打開加以沖洗，再經晾乾之後，就能看見布面上保有植物葉脈或葉片型態的動人樣貌，而且還能一次擁有絹布與蓋布兩件布匹作品。

手作「花葉移印染」過程中，不但充滿蒸煮香氣，而且在印染完成、掀開布匹看到自己作品剎那間那種視覺上的美麗驚喜，著實讓人感到療癒。

義大利藍調，散發藍染色彩的大理石紋麵餃

如果不特別提醒，我們可能對於「天然染色食物」一無所感，但事實上，從蔬菜麵條、彩色饅頭，乃至於很多人幾乎天天要來一杯的手搖飲，這些我們非常熟悉的日常飲食，其實都是運用像是菠菜、紅龍果、蝶豆花……等種種富含天然色素的蔬果所製作出來的。不過，儘管這些食物充斥在我們的生活中，但是對於絕大部分的人來說，要親自動手去把要吃下肚的食物加以「染色」，其實還是非常陌生。

用青黛，為義大利方餃染上一抹台灣藍

已成「台灣藍染」代名詞的「卓也」，不僅將製作藍靛過程中所產生的表面漂浮物曬乾成「青黛」這種天然染劑，並曾先後開發出藍色的包子、麵線、鳳梨酥、粉粿、粄條、綠豆糕……等非常具有台灣味的傳統食物。而擅長西餐料理的新生代料理師游喆，則掌握「澱粉類食物容易上色」的特性，將青黛用於以麵食著稱的義大利餐點，創作出這道有趣的「大理石紋麵餃」。

被稱為「Ravioli」的麵餃，是一種傳統的義大利麵食，通常都是正方形，像一個扁平的枕頭。外皮以麵粉、雞蛋與水揉製而成，也經常會以菠菜汁、番茄汁來增添色彩；內餡則以蔬菜為主，並混入雞豬牛魚、起司、蛋黃、香料等食材，重點是蔬菜的比例必須比其他配料高，而且通常伴隨醬汁（或肉丸）一起進食，例如番茄起司羅勒麵餃、菠菜蛋黃雞肉麵餃、奶油野菇牛肉麵餃、鮮蝦起司蛋黃麵餃等等。

游喆在製作這道麵餃料理時，除於 ravioli 麵皮中加入青黛染色，並刻意保留麵糰不均勻的藍與白，以便讓完成之後的麵餃可以自然呈現不規則的大理石紋路樣貌，不僅豐富了餐盤中的食物風貌，也讓「台灣藍」為這道很義大利的食物增添一抹色彩。

| 材料 |

《內餡》

香菇	50 克
洋菇	50 克
鮮奶油	10 毫升
鹽	適量

《餃皮》

高筋麵粉	100 克
蛋	1 顆
水	15 毫升
青黛	少許

| 作法 |

《內餡》

1. 將菇乾煎至微出水，加入適量的油炒香。
2. 待充分炒出菇類水分之後，加入鮮奶油和鹽，收汁至濃稠。

《餃皮》

1. 將高筋麵粉、蛋、水混合成麵團並分成兩份。
2. 取一份麵糰，加入適量青黛調色。
3. 兩種麵團揉在一起，形成不規則大理石花紋。

《組合》

將麵糰分成小塊，桿平後，再包入內餡，並以滾水煮熟，即可搭配以橄欖油大蒜或番茄為底的醬汁拌食，或置於洋蔥雞湯、牛肉湯中食用。

為生活添色，讓食衣住行都充滿大地的繽紛

青黛舒緩膏暨臉部清潔慕斯禮盒

「卓也藍染」與「木酢達人」與攜手合作的聯名商品，結合獨家青黛萃取技術和木酢液，並附贈藍染束口收納袋。舒緩膏具保濕、滋養及修護作用，成分安心無添加，質地清爽不黏膩且吸收快，嬰幼兒及弱敏肌者也適用。

手製藍染薰衣草香囊二入禮盒

「卓也藍染」與「薰衣草森林」攜手聯名，以文化創生的角度出發，將來自大地的顏料「傳統工藝藍草染製」與平靜溫柔的「紫色薰衣草」連結，運用藍草染製的「雲紋染紮染」、「蠟畫染法」、「絞染水管紋」、「型染」四種技法，與散發芬芳的植感生活良物加以結合，將美好工藝詮釋為日常的模樣。

藍染文創工藝品

規格售價：數百到數千元不等
產品介紹：從圍巾、包包、耳環、鞋帽，到杯墊、筆袋、名片夾、手機袋，各種結合藍染
　　　　　工藝的服飾、文具、家飾品，都是「卓也藍染」的精采特色之作。

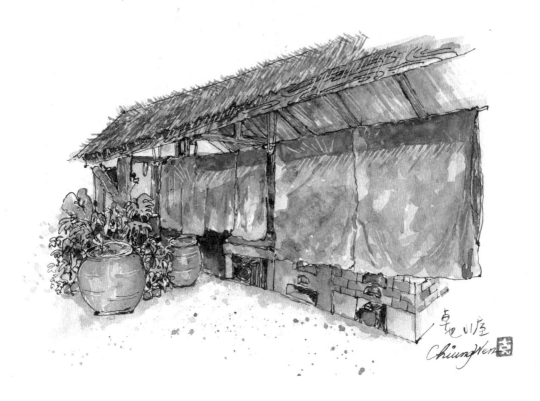

｜遊程方案｜
卓也的好色廚房

｜遊程時間｜（6hr，課程內容會依季節與客製需求而有差異）
60min　　悠遊生態及染料植物園／染料植物採集與植物色素萃取
100min　　洗手作羹湯，動手學習將染料植物入菜
100min　　享用自製及農場主人準備的繽紛午餐料理
100min　　好色手作及花葉移印染成果展現

｜開團資訊｜
特定開團日：週四至週二（成行人數：10～20人）

（上述遊程相關資訊如有變動，依店家公告為準）

I N F O

卓也小屋
地址：苗栗縣三義鄉雙潭村崩山下 1-9 號。電話：+886-37-879198

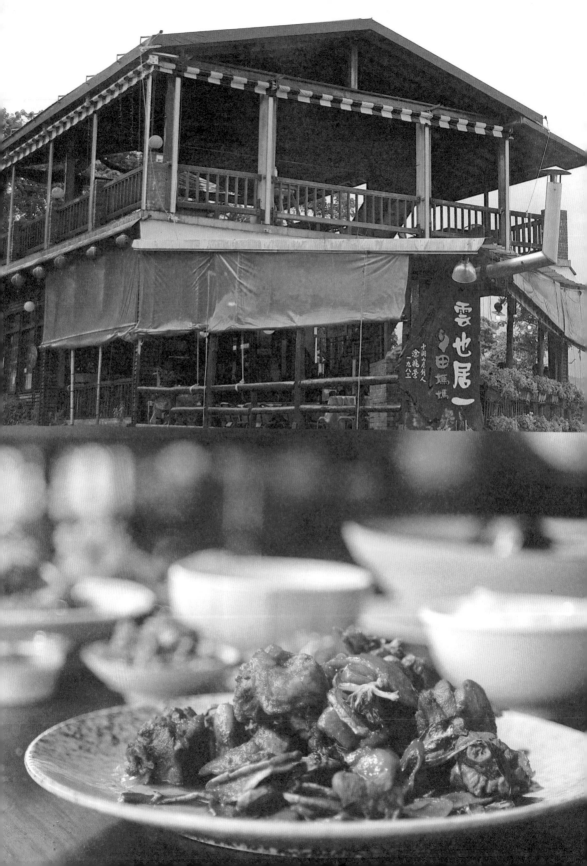

雲深之處的香薑客家菜

苗栗大湖。雲也居一休閒農場

在那曾經人煙罕至的荒山野嶺，涂家勤勤懇懇，打造了一方友善田園；
春有桃李與竹筍，夏有南瓜百香果，秋有水柿及老薑，冬有草莓福菜香。
也因為「田媽媽」廚房裡終年澎湃的菜餚，
讓往來於一三○公路的人群車輛，熙熙攘攘──
山上農家的料理，暖心也暖胃，
就在這「雲也和我們居住在一起」的溫馨客家庄。

| PART1　原味農場新風貌 |

客家山農，在薑麻園裡遇見雲的故鄉

如果雲有住所，那麼，這裡就是雲的故鄉。

苗栗一三○縣道是一條貫穿禁山、龜山、佛陀山與關刀山等眾多山林與丘陵，連結了苑裡、三義與大湖的重要公路。早年這裡人煙稀少，只有客家農夫在此種李種薑，生活過得頗為清苦，隨著後期大湖採草莓與三義木雕帶來人潮，接著「薑麻園休閒農業區」設立，「卓也小屋」、「丫箱寶」、「泉井牧場」、「漫步雲端」、「山板樵」等特色景點一一成立，一三○的優美這才在網路上喧囂了起來，也帶來了年年不斷的觀光人潮。

這條公路最美的就是雲。儘管平均海拔高度只在五百到八百公尺間，但因丘陵綿延，山景壯闊且地勢多變，加上綠意盎然的森林涵養了豐沛水源與霧氣，讓這裡成為雲的故鄉。

想探訪這片雲的故鄉，最佳展望點就是距離一三○公路制高點「聖衡宮」不遠處的「雲也居一」。這一區域早年當地人稱「雲洞」，每當秋冬、冬春等季節交替，在清晨與傍晚，當山風吹起，雲霧隨即湧現；那雲霧會隨著風勢舞動，有時緩慢徘徊、有時氣象萬千。

多變的地形、雲霧與氣候，加上獨特的土質，讓這裡成為薑的最佳種植地，從清朝移民年代開始就吸引眾多客家族群來此定居，在山區丘陵之間晴耕雨讀，慢慢把這裡打造成物產豐富的悠閒之地，雖然目前劃設為「薑麻園休閒農業區」，實際上物產不只是薑，而是依著四季出產桂竹筍、桃、李、高接梨、甜柿、柑橘、草莓與多樣蔬菜，在不同季節，還有櫻花、桃花、桐花等花卉之美。

這片風起雲湧的富饒之地，目前已成為苗栗最受歡迎的經典旅遊路線之一，從浪漫台三線穿過遍地草莓的大湖鄉，然後左轉拐上一三○公路，短短不用十分鐘就能抵達「雲也居一」，並連結眾多特色景點。來到這裡，可以採果採草莓，可以品嚐「田媽媽」薑麻料理客家菜，可以停留住宿仰看星空與日出，也可以單純靜靜坐下來喝杯咖啡或薑汁撞奶，讓心情隨著雲霧舞動。

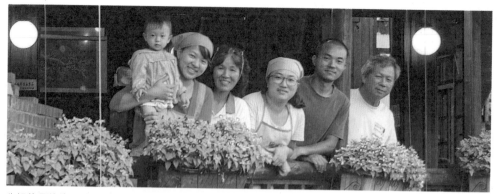

先祖傳承的的硬頸精神以及全家凝聚的團結向心力，就是「雲也居一」最動人的風景。

種薑起家，攜手搏出一片天的涂家人

　　「雲也居一」涂家先祖於清朝年間由廣東蕉嶺來到苗栗銅鑼，隨著子孫繁衍，家人腳步逐漸踏進大湖山區。當年荒山野嶺，醫藥不發達又不可能有大夫隨行，而最易攜帶、保存，又能當成日常養生的食材就是「薑」。也因此，薑在此地扎了根，帶來「薑麻園」的興盛。涂家先祖除了種薑，也著重於訓練耕牛。雞會報時、狗會看門，天經地義，但牛卻不是天生會耕田，牠們需要教導；而一頭牛要變成耕牛，至少需要一整個農耕季節的訓練。

　　農場主人涂兆榮說：「水牛乖，但怕熱，公黃牛力氣大，但脾氣暴躁。」過去涂家會透過牛販尋覓健壯小牛，在牛約一歲進入青春期後，兩人一組加以訓練；一人拉著鼻環繩索站在牛前方引導方向，另一人在牛身後控制牛犁或各種不同工具。經過一段時間，前方就可不再需要農人引導，只需一人控制牛犁，至此耕牛就算訓練完成，價值也從不會耕田時的一頭小牛幾千元，飆漲到養成耕牛之後的一頭兩、三萬元，而當時一名資深工人每日薪資才新台幣四十塊錢，相當於必須不吃不喝兩年才能買得起一頭耕牛。但涂家並非以此維生，而是抱著互助的心情，有人需要時才協助訓練耕牛。

　　至於耕耘作物，雖是農家主業，但卻十分艱辛。涂兆榮回憶當年提到，每逢產季總要半夜起床，用扁擔挑著前一天採收的桃李薑，然後步行幾個小時的山路、前往三義火車站旁賣給盤商。只是「靠天吃飯」總是不穩定，有時一整年的收入僅足糊口，很是艱苦。直到後期開放觀光採果、一三〇公路開通，接著加入「田媽媽」、贏得「神農獎」，雲海美景與客家薑麻料理美味聲名遠播，這才改善了經濟，也讓「雲也居一」成為一三〇公路旅遊線上的亮眼珍珠。

　　目前「雲也居一」已交班給下一代，一家人分工合作、共同經營：涂媽媽與涂爸爸一起種菜種水果當休閒；老大涂喬惠負責各種手工薑餅烘焙與伴手禮包裝設計；老二涂育菁總管農場整體營運；老三涂喬弦原本負責外場招呼客人，現遠嫁馬來西亞；老么涂育誠有著「農場型男主廚」的稱號，自餐飲系畢業後即回家幫忙，目前與太太美娘一起負責整個廚房菜色烹調與研發，也是「雲也居一」客家田園滋味與「農村廚房」活動的主要靈魂。

芥菜與薑，土地與陽光滋養出的寶藏

客家媽媽是最擅長運用時光與陽光的高手，從蘿蔔、豇豆、高麗菜、竹筍，一直到芥菜，每逢產季這些過剩的新鮮蔬果到了她們手中，就會變成蘿蔔錢、醃豇豆、高麗菜乾、筍乾、桔醬等食品，而芥菜更宛如千面女郎，變化無窮。

芥菜，客家滋味的魔術大師

芥菜通常在稻米收割後開始播種，從種子入土到收割大約六十到七十天，盛產時正值農曆春節前後，所以收割之後可以加薑清炒，可以燜煮成為年夜飯上的「長年菜」，或是加點雞肉、蛤仔熬煮做成「刈菜雞」，甚至撒點鹽巴揉揉變成「雪裡紅」。

進一步的處理方法是「一層粗鹽、一層芥菜」，以大石頭壓醃約二到八週變成「酸菜」；將酸菜取出陰乾到快乾時塞入瓶罐中緊密壓實，再倒置三到六個月就是「福菜」（諧音字「覆菜」是因為覆倒著放，可保存更多香氣並避免罐底積水腐敗）。如果再取葉片部分加以持續發酵曝晒，直到含水量低於百分之八且顏色轉黑，然後密封於甕中貯存一年以上就變成「梅干菜」，只要品質夠好，就會散發如梅子般的酸甘香氣，非常迷人。

通常十六斤芥菜可製成一斤福菜，二十五斤芥菜可製成一斤梅干菜，過程耗時費力，但每個階段、每種型態都能演繹出眾多客家經典菜：梅干扣肉、酸菜炒肉絲、豆干炒酸菜、酸菜燒鴨、清蒸客家福菜丸子、客家福菜湯……，不僅滋味美妙而且延長食材的壽命，十分精采。

冬季盛產的芥菜，在客家人的手中，變成終年都能吃到的絕妙滋味。

好薑，薑母故鄉的驕傲物產

在「薑麻園」裡，最具代表性的食材就是薑。這邊的薑是這樣種的：每年冬末春初一、二月間將帶有生長芽點並經催芽的薑種埋入土中，約莫七、八月就能採收嫩薑（又稱生薑）；如果不採收，讓嫩薑在土中持續成長，等九、十月間中秋一過就能採收中薑（又稱粉薑或肉薑）；如果還不採收讓它繼續生長，等十二月過後就是老薑（又稱薑母），這時也就是開吃薑母鴨的季節了。

嫩薑、中薑與老薑，就是薑的青年、壯年與老年，種得愈久，纖維愈粗、味道愈濃、辣度也愈高，薑是老的辣是真的。當薑從嫩薑變成老薑後，就算放在土裡遲點採收也沒關係，因為它會以這樣的姿態在土裡存活，只要不過於潮溼或有病蟲害，再撐個半年或一年也沒問題。所以要吃老薑很容易，幾乎一整年隨時去挖都有；不過，薑的種植與採收時程與地理息息相關，南部與北部有時可相差三個多月。

台灣的薑主要種在南投、台東與嘉義，苗栗大湖的數量其實相當少，但之所以這裡得名「薑麻園」，主要是因為這邊氣候冷涼、薑母品質佳，因此早年台灣各地很多薑農會來此購買薑母回去催芽當作種苗，換句話說，這裡的薑母是台灣各地很多薑的媽媽，而此地也正是貨真價實「薑母的故鄉」。

台灣薑的品種，主要可區分為廣東大薑與竹薑，目前市面上看到的多半是廣東大薑，因為它產量高，而且外型美觀、塊莖肥厚，口味有一定水準，非常符合經濟成本效益。竹薑則較少人種，因為它的塊莖細瘦且分岔多，在挖掘出土與運送時，稍一用力就容易折斷，賣相變差。「雲也居一」是少數一直堅持種植竹薑的農場，因為它雖然難種且纖維多，但味道真的很好，而且有著優雅細緻的外型與色彩，非常適合用在料理上。

不同生長時程的嫩薑、中薑與老薑，可分別帶來不同的料理滋味，例如嫩薑很適合稍微用糖鹽醋醃過後配稀飯，或做為日本料理中擺在握壽司旁讓味覺醒的小菜。中薑則有不錯的辣度與溫熱感，很適合炒菜增香，像「薑絲大腸」只要加一點中薑就能提升滋味。至於老薑用途最廣，包括燉煮薑母鴨、熬薑茶、做薑糖或薑汁撞奶……，滋味多變，甜鹹皆宜。此外，無論從《本草綱目》或客家俚語「一日三餐薑，餓死路上賣藥郎」，都不難看出薑的養生功效，所以在醫藥及大夫都非隨時可及的年代，「薑種」就成了客家人遷居移民時必定隨身攜帶的種苗。

傳說種過薑的土地就像種人參一樣耗地力，這是真的。農試所曾經研究，薑在生長過程會於土壤內產生複雜菌相，這些土壤病原菌有些可在土中存活三到五年並造成薑的根莖腐壞，因此要換另一塊土地種薑以避免連作障礙；但種過薑的土地只要換種其它作物例如水稻、蔬菜，就不太會有問題。早年三義、大湖周邊土壤多為酸性粘土，加上霧氣濃厚，適合樟木生長，因此帶動樟腦業興盛，並造就採樟後殘留樹頭樹根的三義奇木巧雕；而樟樹砍伐後的酸性土壤就成為種茶、種薑最佳土地，也造就一三〇公路「薑麻園」的興盛。來到此處，真的適合來杯薑汁撞奶，或點一鍋麻油雞酒，用舌尖品味薑的辣與香。

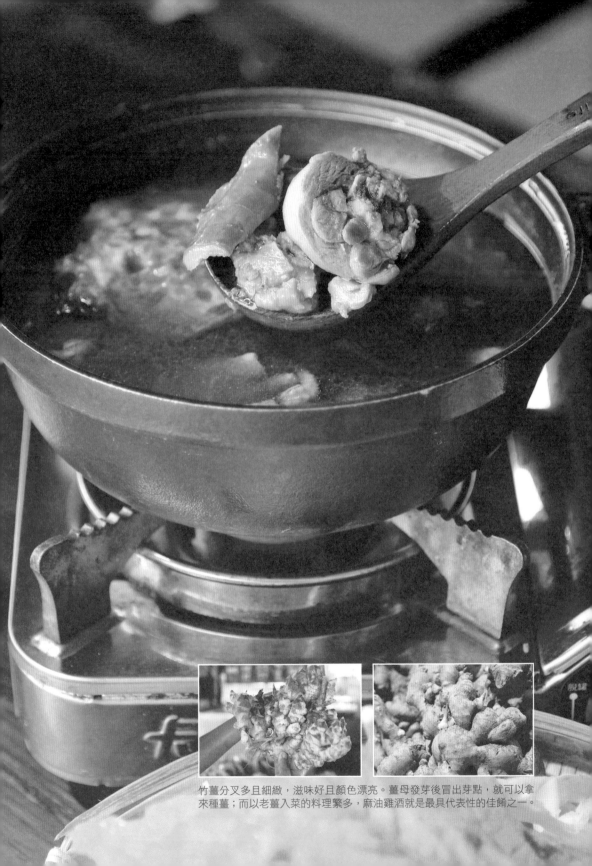

竹薑分叉多且細緻，滋味好且顏色漂亮。薑母發芽後冒出芽點，就可以拿來種薑；而以老薑入菜的料理繁多，麻油雞酒就是最具代表性的佳餚之一。

四季之味，跟著型男做客家料理

第一課・走進農場，五感領受大地的恩賜

　　海拔六百多公尺的「雲也居一」長年霧氣繚繞，土質肥沃且地勢排水佳，所以早年整片丘陵種滿薑、桃、李、稻等作物，重視的是產量。隨著轉型觀光，加上經營餐廳，於是改走精緻路線，並採友善農法，把土地分成一小區一小區，分別種上草莓、李子、桂竹筍與多樣蔬果等作物。而這一區區的作物在雲霧的陪伴下生長，沒有農藥、不用化肥，只在以酵素與有機質改善的土壤中健康成長，也因此，每一株都富含自然育成的滋味。

　　來到雲也居一「農村廚房」的第一堂課，就是由「客家型男」涂育誠帶領前往作物區、感受雙腳踩在泥地上的充實，除了好好認識這片山野的天氣、雲霧與土壤，並能依照季節不同，體會親手拔蘿蔔、割芥菜、挖薑、摘南瓜，或是採桃李、柿子、草莓的喜悅。

　　有趣的是，因為整座農場都不施農藥，所以不但每種蔬果採摘之後都能直接入口，而且還會看到有些蔬菜被昆蟲吃到宛如蕾絲織品般的畫面，而這樣的大自然傑作，也唯有親近土地，才能親眼見證領受。

第二課・愛物惜物，學習醃漬食物的智慧

　　客家人常被說「小氣」，事實上那是早年顛沛流離所衍生的惜物之情；他們不只對於身邊的器物與食物很愛惜，更衍生出絕妙的廚房智慧，特別是鹽、糖、柴火甚至是陽光，到了他們手中，就成為創造多樣食材的絕佳武器。

　　「雲也居一」的「農村廚房」第二課，就是傳授學員運用家傳古法延長當季食材保存期限、改變添加食物風味的秘訣。從春天的桂竹筍，夏天的百香果、桃、李、南瓜，秋天的柿子與薑，到冬季的蘿蔔、芥菜、高麗菜、青花菜筍、結球白菜，依照不同時令，可以製作出油燜筍、百香果醬、醃漬桃李、薑母雞、蘿蔔糕、酸菜、雪裡紅……等不同食物，同時會進一步解說這類客家食物的起源與代表意義，讓大家進而從中認識客家飲食文化。

酸菜、福菜、梅乾菜，其實都是客家人用「芥菜」做出來的衍生醃漬物。

「雲也居一」依四季作物不同而於「農村廚房」傳授不同料理,除了冬季的梅干扣肉、蘿蔔糕、草莓飲,還有秋天的香薑雞、薑香元蹄、薑母雞酒,以及夏天的炸南瓜等,豐富且具在地性。

第三課 · 來去灶腳,動手烹煮客家好滋味

一採了新鮮食材、學會醃漬物怎麼製作後,接著就是要跟著主廚涂育誠下廚房、用當季蔬果來做客家好菜;以冬季為例,「農村廚房」料理主角包含盛產的芥菜、蘿蔔與草莓。

梅干扣肉

這是最具代表性的客家菜之一。早年客家人務農且勤儉,所以既要多吃白飯補充體力,又希望省菜避免浪費,也因此形成「油鹹香」的料理風格。而「梅干扣肉」正好完全展現這樣的特質,除了採用油潤的五花肉,而且以新鮮芥菜醃漬的梅干菜來搭配,不但富含鹹味,也具解膩作用。其做法一如客家經典菜餚「四炆四炒」中的「炆」,就是透過長時間燜煮來軟化肉質,讓五花肉中的脂肪肥而不膩。也因此,這道菜要好吃,除了梅干菜的品質是關鍵,更需掌握五花肉的處理方式,包含炒的火侯、蒸的時間,切肉的厚薄等,甚至連入鍋角度與擺放位置,每一個動作,都是學問。

蘿蔔糕

所謂的「糕」、「粿」、「粄」,指的都是在來米漿磨製而成的食物,也是傳統農家米食,儘管不同族群各有不同配料,但在做法上則大抵接近。最豐盛的要算是港式蘿蔔糕,用料上除了在來米漿和白蘿蔔,還加入了蝦米、叉燒、臘腸、肝腸、香菇、紅蔥酥等;最簡單的則是台式米粿,因為它就只是把在來米漿蒸熟,之後乾煎沾醬油,吃的是焦脆口感與醬料甘甜。至於被客家人稱之為「蘿蔔粄」的蘿蔔糕則介於兩者之間,它是在米漿中加入一定比例的白蘿蔔絲後蒸熟,所以聞起來充滿單純的蘿蔔香與米香,並帶有「好彩頭」的祝賀之意,因此也成為最符合年節氣息的團圓菜色之一。在「雲也居一」做蘿蔔糕,除了以現拔蘿蔔搭配米漿,還會利用山林柴火與客家大灶來蒸糕,這樣的經驗與滋味,可不是到處都嚐得到。

熱戀紅莓

苗栗大湖可說是草莓代名詞,由於台三線貫穿南北有交通運輸之便,加上四面山嶺環繞,水源豐沛,因此成為當年政府主力推動草莓種植與觀光採果之地。草莓產季極長,每年十二月到四月都適合生長,其中又以農曆春節前後的第二期花最甜美,也因此成為「雲也居一」冬季的主要作物。學員除了可以進到友善耕種園區現採草莓,還能透過主廚帶領,調製漂亮又好喝的甜美草莓飲。

金黃酥脆，薑香四溢的鹹薑蕾絲網餅

「薑」可以說是台灣人生活中最熟悉的辛香蔬菜之一，因為常常與蔥、蒜、辣椒被大量用於三餐料理，無論是直接拿來做成醃漬小菜，還是用於煎煮海鮮魚類、爆炒肉品內臟、燉煮麻油湯品，除了以其強烈的氣息幫助去腥之外，還能讓盤中佳餚更添一股無可取代的辣味與薑香，就連薑汁撞奶、黑糖薑茶等甜品，也以薑為主角，帶出整道食物的靈魂風采。

巧妙結合薑汁香氣與薑黃色彩的裝飾餅乾

「雲也居一」既以薑為特色生產作物，也在自家餐廳以客家菜為基底，開發出許多大量結合薑的菜色，例如香薑雞、薑香元蹄、南薑炸子雞……等等。而擅長西式餐點的新生代料理師游喆則以「網餅」為靈感，創作出這一道好看又好吃的「鹹薑蕾絲網餅」。

「網餅」原是常用於西式餐盤中的一種裝飾，做法是將麵粉與水調和之後以平底鍋油煎，由於麵糊中的水分在蒸發之後會形成密密麻麻的孔洞，所以待水分收乾、麵糊變硬，一片片漂亮猶如蕾絲的「網餅」也就成形了。

這道「鹹薑蕾絲網餅」別出心裁，在麵水中加入薑汁與薑黃，透過高溫小火油煎之後，不僅留下濃郁薑香、帶走辛辣，也為完成之後的蕾絲網餅提色，除了用於盤飾，也是一道可以直接單吃的精巧點心。

| 材料 |

薑	50g
水	250g
薑黃粉	1g
中筋麵粉	9g
沙拉油	50g
鹽	適量

| 作法 |

1. 薑去皮，與水一起放入果汁機中打成薑泥，並加以過濾。
2. 將過濾後的薑汁煮沸，再放涼備用。
3. 取 70g 薑汁，加入薑黃及中筋麵粉，調和攪拌成液狀麵糊。
4. 將沙拉油倒入平底鍋後加熱後，再倒入薄薄一層麵糊，使用中小火慢煎。
5. 待水分沸騰蒸發，麵糊會形成孔洞呈網狀。
6. 煎至水分收乾、至無沸騰聲時，即可將網餅取出。
7. 用廚房吸油紙巾吸取多餘油脂，並撒上適量調味鹽，這即完成。

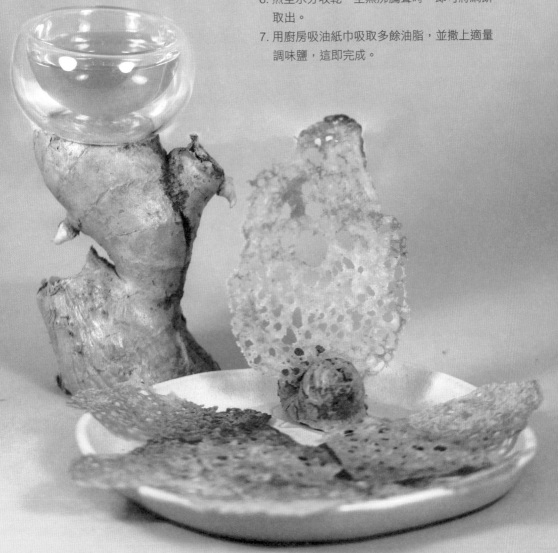

溫潤甘香，純粹好薑製造的薑味好物

黑糖薑醬

以農場自種老薑磨泥加上黑糖拌炒，細火慢熬散發出濃濃薑香與黑糖香，原料僅有老薑與黑糖。食用時可用兩匙黑糖薑醬加上兩百毫升熱水、沖泡為黑糖薑茶；也可加湯圓或地瓜、煮成甜湯；或是直接拿來搭配麵包、麻糬、吐司等點心，甜而不膩，祛寒暖胃。

薑迷蜜

以農場自種老薑磨泥、再加上黑糖與糖製作而成，原料簡單，成分單純，不添加任何加工品的糖晶結塊。可單吃，咀嚼老薑纖維與黑糖交織的獨特風味，也可拿來用熱水沖泡，品嚐黑糖薑茶的滋補甜美。

薑母餅乾

以農場自種老薑果肉及堅果製作。手工捏製的餅乾，每一口都吃得到微辣帶甜的薑纖維與堅果口感，充滿大地風味，是搭配咖啡、熱茶的絕佳點心。

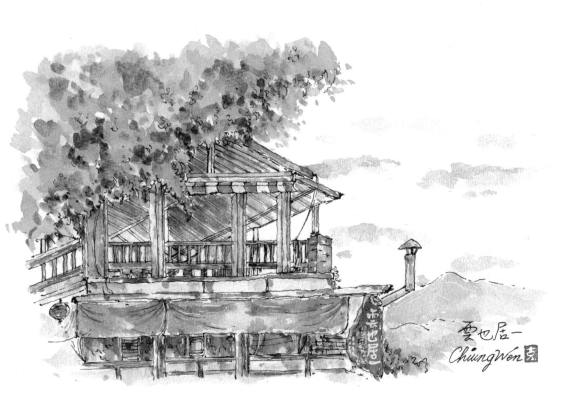

| 遊程方案 |
雲也和我們一起這樣玩 ── 山中巡禮

| 遊程時間 |（6hr）
90min 　拔蘿蔔、採蔬菜、田間導覽／南瓜隧道採集食材、田間導覽
120min　蘿蔔料理＋深談蘿蔔時間／料理時間
90min 　午餐時間
60min 　下午茶

| 開團資訊 |
特定開團日：週一至週日，每週四公休（成行人數：3～15人）

（上述遊程相關資訊如有變動，依店家公告為準）

I
N
F
O

雲也居一休閒農場
地址：苗栗縣大湖鄉栗林村薑麻園9鄰6號。電話：+886-37-951530

森林院落裡的鮮香饗宴

台中谷關。私房雨露休閒農場

| PART1 原味農場新風貌 |

藏山不藏私，雨露與陽光灑落的緩緩庭園

在「私房雨露」院子裡，太陽總是很晚才起床。

由於地處松鶴部落，放眼望去，或許東卯山、或許八仙山、或許馬崙山與白毛山，在「谷關七雄」環繞下，這裡的太陽經常都要等到上午八點多才爬上山頭，而下午三點後就又很快從山的那頭落下去。這遲到早退的短暫陽光，其實沒有偷懶，因為短短幾個小時，它努力散發熱力、吸收森林濕氣，等到半夜再化成雨露，均勻灑遍整個谷關大地。

女主人江媽媽說，每天清晨五點起床，就會看見一閃一閃的露珠鋪滿階梯與草原，晶瑩剔透映照著綠地藍天；隨著天色漸亮、太陽出來，再化為小小蒸氣回到天空；如此周而復始，日日重覆。「當初之所以會取『私房雨露』這個名字，就是因為我們都在這個私人院子裡欣賞雨露……」

這座佔地約六千坪的寬廣院子，最早並不對外開放，獲准前來的客人，只有台灣獼猴、藍腹鷳、綠繡眼、食蟹獴、螢火蟲等「原住民」。二〇〇九年，為了讓這片美景與友人分享，於是江媽媽決定開設一間小小的咖啡店，而且還自己烘焙麵包、做甜點；後來又建了兩棟小木屋民宿當作招待好友之用。直到幾年後，才將咖啡館轉型為「藏山料理」，並也因為「運用在地山海食材製作原味料理」的訴求獲得認同，短短幾年內就成為許多遊客來到谷關的必訪之地。

十多年來，「私房雨露」都採取預約制，每天只服務少少的客人；儘管小木屋已增建到十餘座，但每一座都藏在樹林之間，讓來到這裡的客人得以在綠意盎然的包圍中，享有互不干擾的寧靜舒適與開闊寬廣。

這裡沒有溫泉，但有自採香草植物的芳香湯泉；沒有五星級飯店穿著整齊制服的門僮，但有溫暖如家人般的親切微笑；沒有松露、干貝、魚子醬做的大餐，但有馬告、野菇、香蘭葉等在地物產的天然滋味。江媽媽說：「我們把一個美麗院子藏在山中；藏山，但不藏私。」

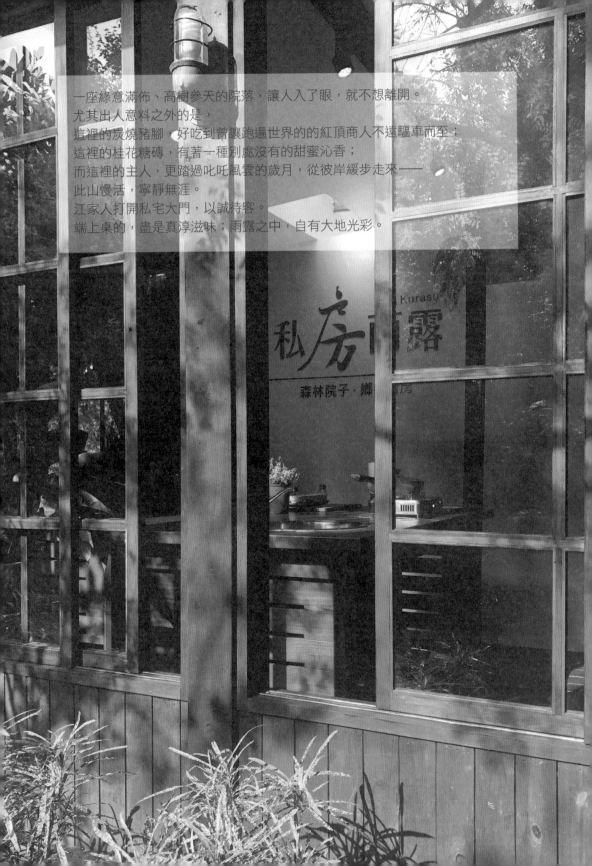

一座綠意滿佈、高樹參天的院落，讓人入了眼，就不想離開。
尤其出人意料之外的是，
這裡的炭燒豬腳，好吃到曾讓跑遍世界的的紅頂商人不遠驅車而至；
這裡的桂花糖磚，有著一種別處沒有的甜蜜沁香；
而這裡的主人，更踏過叱吒風雲的歲月，從彼岸緩步走來──
此山慢活，寧靜無涯。
江家人打開私宅大門，以誠待客。
端上桌的，盡是真淳滋味；雨露之中，自有大地光彩。

私房雨露
Kurasu
森林院子·鄉村廚房

貴婦變村婦，脫下華服開農場的鞋模廠董娘

　　身手俐落、大小事情一把抓的江媽媽，其實原本是「鞋模廠」老闆娘。儘管夫家先祖多代務農，祖父更在北屯種稻米直到十多年前才休息，但早在一九九四年，他們夫妻倆便以「家庭工廠」方式創業做鞋模。

　　所謂「鞋模」，就是讓鞋底成形的模具。這個基礎模具由厚重鋼鐵構成、非常粗重，然而當時正值「大家樂」賭風盛行，每每一到開牌日，工人就不見蹤影，讓身為老闆的江爸爸頭很痛。在鄰居介紹下，夫妻倆決定西進大陸廣東設廠。短短幾年由於經營認真加上技術精良，很快便在業界打下口碑，並且逐步從一個小廠擴展成擁有員工兩百五十人、一天需要三班輪值才夠應付訂單的中大型鞋模廠。

　　十多年過去，儘管公司規模愈來愈大、收入愈來愈多，但隨之而來的責任與壓力，也讓人感到愈來愈沉重。二〇〇八年，管理財務的江媽媽出現甲狀腺機能亢進問題，加上中國勞動政策改革讓台商獲利減少，各項風險提高，幾經思量後江家決定關廠回台，並由念機械系的長女、當時才二十出頭的江孟柔留守大陸，花三年處理廠房機具、完成工人遣散安置等問題，這才正式結束營業。

　　回台後為了緩解工作壓力，江媽媽來到谷關想租溫泉別墅，沒想到租金出乎意料高昂，在此同時又發現松鶴部落有土地販售，而且受到九二一震災影響、地價相對合理，於是改變主意改租為買。然而就在簽約前一天，七二水災來襲，要買的土地流失大半，由於是天災，原本可解約減損，但江媽媽顧及地主老農一家可能會因此受苦，於是不但依約繼續承接，甚至加碼買下老農與其鄰居的受損土地。「就這樣，一切都是誤打誤撞。後來我們花了將近十年整併，慢慢摸索整理，才有『私房雨露』今天的模樣」。

　　回首來時路，人生上半場都在鐵鋁、橡膠堆裡打滾的江媽媽，不免笑中有淚。因為來到谷關之後，她脫下董娘時代的高跟鞋、戴上斗笠、換上粗布服，從早到晚與江爸爸兩個人埋在這片土地上。放眼望去，如今高可參天的五葉松、桂花、肖楠、櫻花，都是他們一棵棵親手栽種的成果；而蔬果圃裡的蔬菜、香草、百香果，也都是無毒無農藥無汙染、以友善方式栽植才有的收穫。

　　胼手胝足打造的天地，兩個女兒與女婿也陸續投入經營。「現在大女兒孟柔與小女婿負責餐廳與住宿外場；喜歡下廚烹飪的小女兒孟潔負責內場；大女婿則負責所有硬體的維護管理與修繕……」

　　在這個緩緩院子裡，有玻璃屋、有茶屋、有櫻花步道與樹林旅宿；有咖啡、有麵包、有天然蔬果花草香。同時，還有江媽媽一家子散發「分享幸福」的微笑臉龐。

在農場中尋得人生的第二個春天，江媽媽有女接棒，「從貴婦變農婦」甘之如飴。

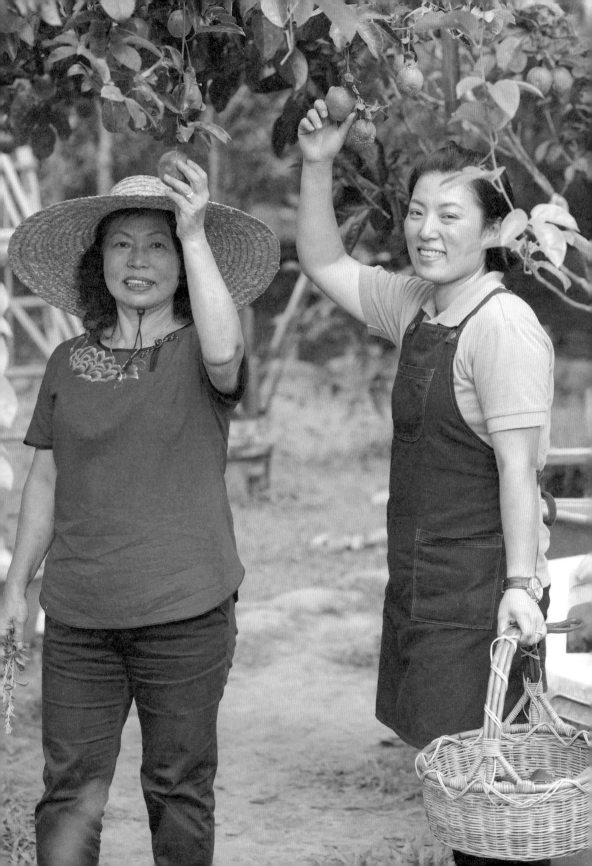

香料與鬼頭刀，來自八仙山的香與太平洋的鮮

　　農場所在的「松鶴部落」，因大甲溪畔常見鷺鷥覓食、遠望如白鶴飛舞而得名。但這片泰雅族人的世居地，其實曾有「古拉斯」、「久良栖」等古名，其中最為人知的「德芙蘭」意指「水源豐沛肥沃、適合人居之地」。所以，長久以來這裡擁有人們賴以維生的多樣性原生物種，包括馬告、刺蔥、五葉松、段木香菇等，而這些物產的最大特色就是「香氣」。

　　在食物冷藏、保鮮等技術都還欠缺的年代，香料不僅被視為具有療效的養生藥物，也是遮蔽食物氣味不佳的重要元素；發展到後來，甚至成為一個地方或民族的代表滋味，例如四川的花椒、南洋的胡椒、印度的咖哩、泰國的香茅……，如果料理中沒有這些香料，也就缺乏了當地的味道。

馬告與五葉松物語

　　「私房雨露」的料理，就大量運用在地香料食材，例如俗稱「山胡椒」的馬告。這種混合著胡椒、香茅、檸檬與生薑氣味的植物，很早就被泰雅族人拿來泡水或煮湯，喝起來香辣又止渴，不但可以用來消暑，也是喝醉酒、失眠、肚子痛的解藥。

　　近年來馬告當紅，甚至成為台灣名廚最愛的秘密武器，但其實除了新北烏來有農場專業小面積種植外，其他地區仍無人工大規模栽培、幾乎全是野生，只能靠原住民入山手採。每年二月淡黃小花掛滿枝頭、花謝後長出綠色小果；五月下旬逐漸成熟、外殼變脆轉黑；六、七月盛產，八月即進入尾聲，一年一產的馬告數量有限，加上採收不易，可說相當珍貴。

　　此外，台灣原生種的五葉松，喜好中高海拔山區向陽坡地，是台中谷關最具代表性的樹種，當地松鶴部落原住民多年前就將五葉松的松針打成汁，再加入蜂蜜與檸檬汁等材料，成為谷關非常具代表性的清涼飲品。

原住民手採的珍貴馬告、園區裡的五葉松，都是「私房雨露」特有的香料。

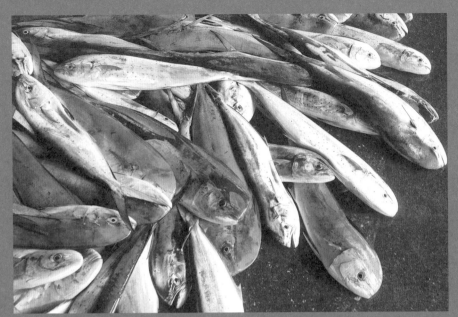

台東漁港直送的鬼頭刀，讓「私房雨露」有了「海味」的本錢。

　　五葉松顧名思義具有五葉一束的松針，每條松針長約六到八公分，終年常綠。種子帶著翅膀，樹皮有著優美的龜甲狀裂紋，作為園藝樹種也相當優美。目前除了私房雨露園區有不少本來就扎根於此的原生樹種外，園區外圍也滿佈五葉松。就算不把五葉松汁直接入菜，單是採下松葉做為盤飾，不僅能讓餐點散發優雅氣質，也能為食物增添幾許獨特風味。

剽悍鬼頭刀的愛情

　　除了「山珍」之外，「私房雨露」還有「海味」。江媽媽說，因為認識漁夫好友，所以他們每週都會固定開車前往台東成功漁港去把新鮮的鬼頭刀載回谷關。

　　很多人不知道，台灣其實是「鬼頭刀大國」，這種色澤漂亮、長相剽悍的魚，泳速可達每小時八十公里，每年四月飛魚在太平洋上飛舞，大多就是受鬼頭刀追趕因此衝出海面飛逃。鬼頭刀渾身都是肌肉，肉質結實但少油脂與膠質，除了南方澳大量使用它作為魚丸外，愛吃雞胸、魚排這類滋味的老外也將其視為餐桌珍饈，光是二〇〇七年出口就超過五千公噸，創造出二十億台幣的驚人產值。

　　鬼頭刀比較有趣是它的愛情故事，海洋文學作家廖鴻基曾經在他的文章中指出，鬼頭刀是公母兩性外觀差異頗大的魚，公魚額頭高如崖壁、像是一把刀斧，母魚則全身體型修長圓潤，因此即便牠們在水中也很容易分辨。

　　鬼頭刀通常一公一母相隨，且公魚疼愛母魚，發現食物後會讓母魚先吃，也因此，海上船釣釣到的大多是母魚。而就在母魚上鉤後，也經常會看見附近公魚驚恐擔心的表現，不僅緊緊陪在一旁跟著母魚同遊，而且久久不肯放棄。

松鶴部落充滿幽情，逛逛裡面的雜貨店，會有許多趣味發現。林場巷老屋具有重要的文化意義，斑駁中仍流露泰雅族人生活其中的痕跡。

| PART 4　田間美味膳學堂 |

在地好味探源，復刻林場風華與泰雅生活之味

第一課 · 尋根，走進松鶴林場巷

　　台中谷關的八仙山，與嘉義阿里山、宜蘭太平山，是日治時代的台灣三大林場。當年從八仙山上砍下的檜木，會運送至松鶴部落，再由「松鶴車站」轉運至東勢、新社與豐原，一度極為繁榮熱鬧。但自從森林禁伐，林務人員也陸續遠離。後來，隨著外地漢人遷居到此種植甜柿、段木香菇等農作，松鶴部落也逐漸變成一個漢人比原住民多的泰雅族部落，不過仍維持純樸農村景觀，並保有眾多伐木時期史蹟——來到「私房雨露」的農村廚房第一課，就是走進松鶴探訪史蹟，在歷史感中認識這塊土地的過往與變遷。

　　從農場散步到當年繁華的松鶴「林場巷」，大約只要十五分鐘，沿途都是漢人與泰雅族人混居所與樹木山林，並可俯瞰整個松鶴部落；遠望谷關山勢，景致清幽，令人心曠神怡。部落裡仍保有當年「久良栖車站」原貌與招待所建物，下方林場巷就是當年八仙山伐木工作人員的居住地。走進這片歷史悠久的宿舍區，會看見至今依舊保存許多日式房舍，充滿歲月痕跡。如此型式完整的街屋，是台灣少見的區域型歷史建築群，儘管多半已無人居住，卻仍留存美好韻味。漫步其間，不僅能感受往昔景致，還能透過與當地居民聊天、一窺早年伐木歷史與人情。

第二課 · 備料，採擷刺蔥五葉松

　　回到「私房雨露」，當然要到江媽媽一家人悉心照護的小小香草蔬果花園走一遭。這裡有紫蘇、香蘭葉、天使玫瑰、芳香萬壽菊、萵苣、細香蔥、木瓜、百香果、野草莓……等作物，依照季節開花結果、茁壯生長。其中原住民喜愛的刺蔥尤其特別。這種散發濃烈香氣的植物學名「食茱萸」，不論用來入菜、煮湯、醃漬或泡酒，都能帶來非常迷人的香氣，但因樹枝枝幹渾身有刺，俗稱「鳥不踏」，採摘時必須非常小心以免被刺傷。

　　在「私房雨露」的院落裡還能從肖楠、櫻花、茶樹等各種樹木中，找到融入料理的靈感。例如例如五葉松或櫻花葉妝點，或用食用花卉增添色彩，都能讓每盤食物充滿繽紛。

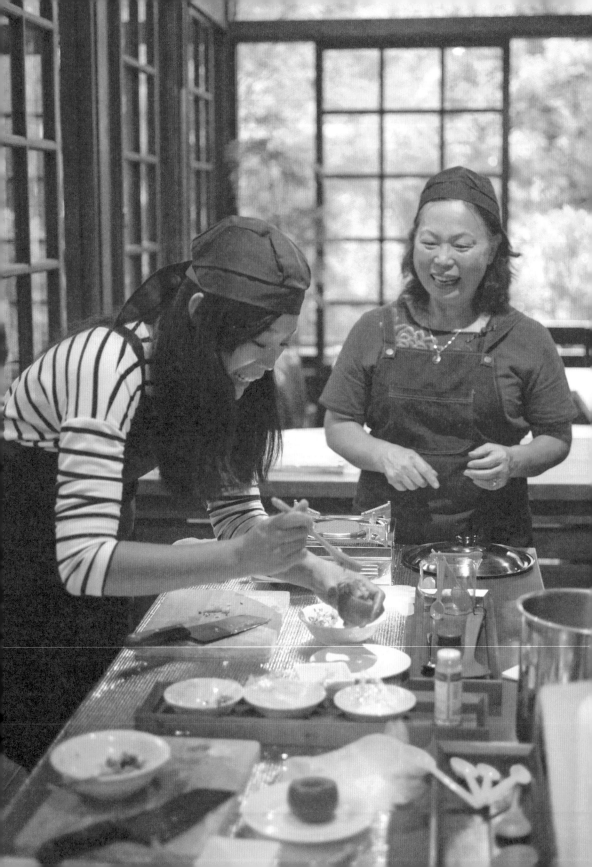

香草與香料的運用，讓料理層次更加提升；從形狀、色彩到滋味，「私房雨露」的簡單料理，隱含不凡的細節。

第三課 · 用香，調和山與海之味

香烤馬告鬼頭刀

　　來自台東成功漁港的鬼頭刀，上岸後新鮮直送「私房雨露」廚房。料理時，放進自家種植的刺蔥、檸檬、香茅，以及蒜頭、薑、薑黃粉、米酒等佐料醃漬三十分鐘，然後放進烤箱熱烤，最能嚐到魚肉的鮮甜；上桌前，再加進泰雅族料理的「終極武器」馬告予以提味，就完成了一道「八仙山與太平洋交會」的美味。

香蘭蔬果拌海味

　　鮮蝦切成小塊保持彈牙口感，混入肉末後用細香蔥調味，再用菜園裡的當季蔬菜捲入香蘭餅，最後再以農場裡的天使玫瑰等多樣食用花卉加以妝點，就成為一道象徵當地泰雅族文化的「彩虹橋」。這道料理看似簡單，但備料程序暗藏細節，跟著江媽媽一步一步做，就能學到箇中精髓，不僅端上桌亮麗搶眼，入口更能一次嚐到蔬果的鮮脆、鮮蝦的彈牙，還有香蘭香蔥的絕妙香味。

野菇味炊飯

　　早年山區泰雅族人生活環境艱辛，加上農業技術較不精良，所以白米相對珍貴，甚至因此有種古老傳說：只要努力工作、認真照顧家庭，就能蒙得上天與祖靈眷顧，即便只剩一顆白米，也能煮出一整鍋香噴噴的飯。「私房雨露」這碗炊飯就是匯集了山林間的滋味與泰雅族的祝福。首先把段木香菇、筊白筍、紅蔥頭、三層肉等食材依序下鍋慢炒，炒出香氣之後，再加入白米充分拌炒，好讓食材鮮香徹底包覆並融入米粒；接著，再混入高湯並將整鍋飯放進鐵鍋中燜煮，直到熟透為止。此時掀開鍋蓋，蒸騰香氣撲鼻而來、令人垂涎三尺；而色澤油亮、晶瑩剔透的米飯，更是每一口都嚐到到屬於谷關森林的滋味。

傳揚風土之味，入口芳香酥軟的段木鮮菇蛋撻

「私房雨露休閒農場」所在的台中谷關地區森林茂密，加上短日照、濕度高等地理條件，造就出非常適合香菇生長的獨特環境；長久以來，當地松鶴部落泰雅族人就將香菇當成重要經濟作物，所培育出來的段木香菇不但品質絕佳，風味也特別迷人。

新鮮香菇與乾燥香菇的風味截然不同，新世代料理師游喆把這種極富台灣本土色彩的食材，用於西式點心的創作，從「香氣」出發，企圖以看似衝突的食材組合，來帶出「中西合璧、口味融合」的美味感受。

可甜可鹹，融入台灣香菇氣息的西式點心

「段木鮮菇蛋撻」以新鮮香菇、雞蛋、牛奶、鮮奶油為主角，把這些材料用食物處理機充分攪打之後，就成為口感滑順、綿密濕潤的卡士達餡。這樣做出來的餡料，會帶有一種新鮮淡雅的香菇氣息，跟乾燥香菇所散發出來的濃重氣味很不一樣。

至於蛋撻外皮，則採用市售酥皮，先捲成年輪形狀，再壓入塔型模具即可。最後倒入香菇卡士達餡、經過烘烤，成品不但充分呈現出蛋撻外酥內軟的特質，更多了一層在地風土的滋味。

此外，新鮮香菇與蛋撻的結合可做成甜點也可做成鹹派，如果再加入當地特有的香料如刺蔥、馬告，那麼，這道外觀「很西點」的食物，就更添加了一抹台灣原民的色彩。

| 材料 |

蛋	1 顆
牛奶	60ml
鮮奶油	60ml
糖	適量
鹽	適量
香菇	2 朵
酥皮	

| 作法 |

1. 將蛋、牛奶、鮮奶油、糖、鹽及香菇倒入攪拌機中攪勻。
2. 塔皮桿平後，捲成年輪狀後切塊。
3. 壓入模具。
4. 倒入蛋液至 7 分滿後，放入烤箱以 180 度烤 8 分鐘。

口齒留香美饌，隱含谷關森林氣息的私房好料

五葉松生乳捲

採用自家農場潔淨土地孕育栽植的台灣原生種五葉松松枝，洗淨後剪去會帶來苦味的接頭處，再曬乾、打成粉狀，最後混入麵粉中、製作成生乳捲。成品有著迷人的翠綠色澤與優雅的森林香氣。

炭燒豬腳

選用當天現宰溫體豬，反覆在熱水與冷水中浸泡一整天去除角質，第二天用李錦記蠔油炒上色，第三天再用木炭燉熬 6 小時而成。皮 Q 肉嫩，吃起來口感滑潤卻毫不油膩，每一口都有滿滿膠質。

松子香椿醬

特選農場自產優質香椿葉片及松子所製成的調味拌醬，風味獨特，香氣濃郁，拌麵、炒菜都好用。

桂花糖磚

使用農場自產的桂花，蒐集之後以有機冰糖醃製，經過長時間熬煮、凝固，最後再切塊整形。煮甜湯時加一點，香氣撲鼻。

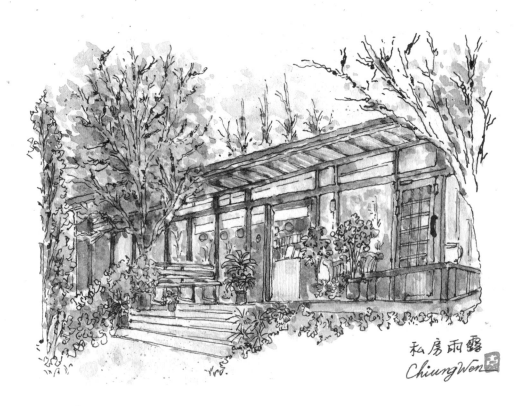

| 遊程方案 |
台灣山海滋味 ── 當八仙山的香遇見太平洋的鮮

| 遊程時間 |（5hr）
30min　漫步八仙山林道及認識台灣原生種植物
30min　原民部落巡禮採買、香草採集
90min　廚藝學習
90min　品嚐手作成果
60min　森活午茶時光

| 開團資訊 |
特定開團日：限週三使用（成行人數：4～12人）

（上述遊程相關資訊如有變動，依店家公告為準）

私房雨露休閒農場
地址：台中市和平區東關路一段松鶴三巷 58-11 號。電話：+886-4-25942179

海盜故鄉的尚青海產桌

嘉義東石。向禾休閒漁場

生態豐富、具有台灣鳥類保育重要地位的鰲鼓濕地，
早在清嘉慶年間，由於地處偏遠、人煙稀少，曾是海上大盜的根據地。
一九五〇年代，國民政府來台，這片海岸成了空軍靶場，
不時在此穿梭的，就是機槍砲彈和戰鬥機。
隨著海埔新生地開發、地層下陷、海水倒灌等地理因素改變，
大片濕地環境於焉誕生，也吸引無數過境候鳥在此棲息，
而第一位在地文史生態解說員，就是生長於此的魚塭之子——
致力經營休閒漁場、帶動家鄉發展的蔡恭和笑著說：
歡迎光臨！凶狠的海盜後代，也可以是很親切的！

| PART 1　原味農場新風貌 |

沙洲上的濕地，養蚵起家的海盜村漁場

　　走進位於鰲鼓濕地間的「向禾休閒漁場」，經常耳邊會傳來轟隆隆的海風聲，還有大人小孩們的歡笑聲。但那笑聲，是最近這十來年才開始出現的聲音；因為過去，這裡幾乎只有風聲、戰鬥機聲，以及海水聲。「向禾」的出現，不僅把這裡變成認識鰲鼓濕地的入口，也為這原本荒僻的地方帶來摸魚、拾蛤、划船、戲水、扮海盜、吃燒烤的種種驚喜與歡笑。

　　鰲鼓濕地位於嘉義東石海濱，從 Google 衛星地圖俯瞰很容易發現，因為它外形像個馬蹄突出於海面。最早，它是北港溪與朴子溪出海、挾帶大量泥沙所淤積形成的天然沙洲，日據時代由日本人規劃為農場，一九六〇年代則在國民政府推動下，變成一片廣達一千三百多公頃的海埔新生地，並成為台糖「東石農場」，種植大量甘蔗與水稻，也經營畜牧及水產養殖。

　　一九七〇年代，台灣西部沿海地層開始下陷，「東石農場」多數土地高度都已低於海平面，海水倒灌的結果形成了濕地。也由於環境安適、食物豐富、吸引候鳥渡冬，於是這裡成為鳥友眼中的賞鳥天堂，並在開發與保育的折衝下，於二〇〇九年由農委會（現在農業部）公告為「鰲鼓野生動物重要棲息環境」。

　　「向禾休閒漁場」位於「鰲鼓濕地森林園區」入口處附近，原是養文蛤魚塭，經過十年整建，目前已取得「環境教育設施場所」認證，除了是認識鰲鼓濕地環境與養殖漁業的好地點，主人蔡恭和也引用清代活躍於浙江、福建、廣東沿海與台灣海峽之間的海盜「蔡牽」故事為背景，以「蔡牽海盜村」為主題，在園區內提供海盜船等趣味體驗，並於近年推出「農村廚房」食漁遊程體驗，讓這裡成為鰲鼓濕地的笑聲大本營。

生於斯長於斯，鰲鼓之子翻轉家園新貌

開朗的蔡恭和有著「漁村囝仔」的樸實與熱情，之所以開闢「向禾」、致力地方發展，就是希望「家鄉的美被看見」。

　　在政府公告把濕地列為野生動物重要棲息地之前，其實「鰲鼓」極少外地遊客知曉。這裡海風大、土地鹹，作物很難生長，而且陽光酷熱、交通偏遠，過去放眼望去都是台糖的甘蔗田，天空不時有戰鬥機高速劃破天際，還有寧靜海岸傳來的「噠噠噠噠　靶場機槍爆破聲」。

　　早年沒有管制，只要戰鬥機打靶結束，居民就會帶著小孩一起走進海灘撿子彈與炸彈碎片，載去市場當破銅爛鐵賣給做資源回收的賺外快。蔡恭和說：「我念國小時，有一天居然幸運撿到三顆中型砲彈，非常大、非常重，現在想起來搞不好是未爆彈。當時我跟我媽用『金旺』機車來載，後座一邊掛一個，剩下一個放在機車前頭菜籃，然後媽媽騎車，我就坐在炸彈上，母子倆開開心心去菜市場賣炸彈，發了一筆小財！」

　　那個年代，這片區域窮到留不住年輕人，蔡恭和也在國中畢業後離鄉，直到十幾年後、快要三十歲才回到老家。返鄉之後的他，一方面從事蚵貝手工藝品創作，一方面開始認識家鄉文史與鳥類生態。沒想到幸運之神降臨，不久後剛好遇上嘉義縣政府開始推動鰲鼓濕地賞鳥祕境之旅，於是蔡恭和就此成為鰲鼓濕地第一位解說志工，並且把接手自父親的五分地魚塭慢慢建設成「向禾休閒漁場」，成為許多遊客認識鰲鼓濕地的起點。

　　從那時起，「向禾」陸陸續續上過許多媒體與電視節目，知名度不停提昇，設備也一直努力改進，只是海濱風大，很多東西還是很簡陋。然而，只要走進這漁場，就會感到一種毫無壓力的放鬆；你可以穿著短褲進到文蛤池裡摸蛤，玩到全身濕透，也可以換上海盜服划船，在小小池子裡扮演搞笑的海賊王。

　　那些曾經的兇狠海盜傳說，那片曾經的窮苦偏鄉之地，如今在飛鳥、生態、夕陽、海風、農村廚房，以及眾多解說員、政府與民間的一起努力下，正在成為最療癒人心的童趣海盜村。

蛤仔與牛奶蚵，台灣西海岸的重要水產

　　嘉義東石是台灣西海岸最重要的水產養殖區之一，當地牡蠣、蛤仔、白蝦、鱸魚、烏魚等養殖漁業發達，特別是外傘頂洲潟湖區海水潔淨無汙染，加上春夏高溫潮流穩定，浮游生物眾多，豐富的食物讓鮮蚵、文蛤等多樣水產品質極佳。

外傘頂洲，遍地文蛤

　　外傘頂洲號稱「會移動的國土」，它位於雲林、嘉義外海約十多公里處，乃是由濁水溪出海時挾帶大量泥沙沖積而成。現存面積約一百多公頃，因形狀像把雨傘而得名，不僅是台灣最大的沙洲，而且還不時會因為氣候而改變面積與形狀。

　　外傘頂洲除了是蚵農架設蚵棚的地點，在它大片細沙之下，通常還有著文蛤、西施舌等生物，不但是豐富生態，也是美味來源。

　　台灣的文蛤，早年一直被認為是從日本引進，而且發源地就在台北淡水。相傳，當初是因為日治時期首位淡水街長多田榮吉認為淡水河出海口水域與日本文蛤生長環境類似，因此在一九二五年間、從日本九州佐賀縣引進三百斤文蛤放養在淡水河口，並下令禁採三年，以利貝類繁殖。另外，也有學者指出文蛤是一九三四年才引進台灣，但同樣認為最初是被放養於淡水河口。這些日本文蛤來到淡水河後適應良好，甚至到一九四一年還曾創下年產一百二十一萬公斤的驚人記錄，並且陸續被引到台灣中南部各沿海鄉鎮放養。一九八〇年間，台灣成功掌握文蛤人工繁殖技術，此後彰化與雲嘉南等地便開始大量人工養殖。

　　不過，最新資料顯示，水產試驗所在經過多年研究與 DNA 鑑定，確認目前多數文蛤是台灣特有原生種，並於二〇二二年三月於國際期刊《軟體動物研究》發表研究成果，引起全台一陣熱議，網友紛紛笑稱：「蛤？原來是自己人啊！」

嘉義東石是重要文蛤產區，近年幾乎多是陸上魚塭養殖。從放養文蛤苗到收穫至少約需一年，並以夏季為盛產期。

全台知名，東石鮮蚵

對東石等鰲鼓濕地的臨海鄉鎮來說，蚵仔是最肥美的在地滋味，之所以有「牛奶蚵」之稱，就是指所產鮮蚵像牛奶一樣純淨綿密、營養價值高。然而，要養出這樣健康美味的蚵仔，背後可是充滿艱辛。

走進東石漁村，經常可見遍地牡蠣空殼，那不是廢棄物，而是養蚵的起點——採集野生蚵苗。一般說來，海中牡蠣生殖腺飽滿後，受到潮水、溫度、海水鹽度變化等外界環境刺激，就會開始排精排卵；而在海中受精後，會先浮游二到三週，接著進入變態期。這時蚵苗的游泳器官逐漸退化，需要尋找凹凸不平之處附著，因此蚵農在養蚵之前，會將這些空蚵殼以堅韌的釣魚線綁成一串一串，每串約莫九到十二個不等，並將其垂掛海水中，好讓海水中小到幾乎看不見的蚵苗可以自行附著在空殼上，而這整個過程就稱之為「採苗」。

採得蚵苗之後，不像養魚養蝦需要定期供給飼料，因為蚵苗主要養殖在海濱潟湖或潮間帶，它不是封閉的海域環境，加上蚵苗主要以濾食浮游生物與有機質維生，因此與其說是「養蚵」，不如說是「營造一個適合牡蠣生長的環境」。在這樣的飼養過程中，需要隨時注意水質變化，以及水中浮游生物是否充足；如有需要，就要進行蚵串搬遷、變換水域環境，還得不時檢視牡蠣身上是否有蚵螺等害蟲，並加以清除。

通常蚵苗約在成長一年之後可以採收。如果細分作業程序，則包含「前置作業」、「養殖照料」，以及「後置作業」三大階段。前置作業主要是整理蚵架與放養海域環境；養殖照料包含「綁蚵串」、「採蚵苗」、「分蚵苗」、「巡蚵田」、「搬蚵串」、「收蚵串」等流程；後置作業則有「洗蚵串」、「吊蚵籃」等程序，並且還要進入交易市場、進行剖蚵販售。

養蚵期間，不管是寒流冷天還是酷暑烈日，蚵農都必須順應潮汐，選在適合的期間以膠筏、鐵牛車或牛車（目前僅彰化芳苑可見）進入蚵田巡視或收蚵；這樣日復一日，忍受刺骨寒風、頂著曝曬豔陽，真的是十分辛苦。

一般說來，養蚵環境可區分為竹筏式（浮棚仔）、垂下式（站棚仔）與平掛式（倒棚仔）三大類，其中浮棚仔是將蚵養在深水處且一直泡在水中，所以蚵的生長最快、體型最大，口感也較軟綿。站棚仔是將蚵養在次深水及潮溝處，生長速度及口感都能兼顧。平掛式則大多搭在潮間帶，漲潮時蚵仔可以覓食，退潮時會曝曬陽光，所以日照時間最長、口感最佳，但生長速度最慢、體型也最小，被稱為「珍珠蚵」。

不同水域環境，會有不同的飼養方法。東石鮮蚵產量約佔台灣百分之二十三，與隔壁布袋鎮的鮮蚵棚棚相連成為台灣最大養蚵地，其中主要都是竹筏式養殖的肥大牛奶蚵，並有少部分養在潮間帶的珍珠蚵。

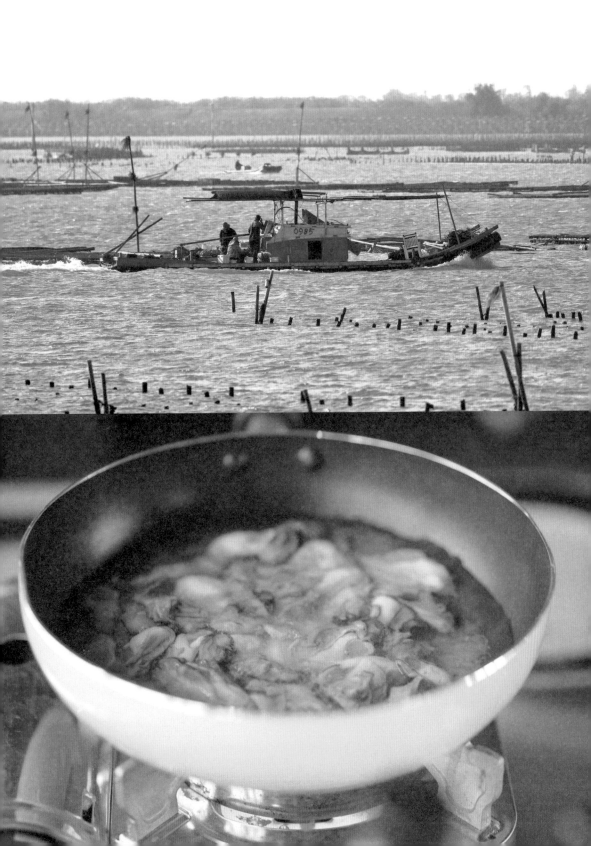

走進海賊傳奇，從蔡牽開始的食藝之旅

第一課·穿上海盜服扮海盜

　　鰲鼓濕地現今是有名的生態賞鳥熱點，但過去卻是曾讓人聞風喪膽的海盜村，故事要從海上巨寇「蔡牽」講起——根據《台灣通史》、《清史稿》、《福建通志》、《金門志》等史書記載，蔡牽是清朝乾隆、嘉慶年間的海賊頭子，勢力範圍擴及浙江、福建、廣東沿海及台灣海峽。他以收保護費的方式經營海盜事業，全盛時期手下幫眾上千，往來商船只要送上買路錢，就能獲得一面黃旗插在船上、確保航行平安。這種營生很聰明，因為搶劫船隻是搶一艘、賺一艘，還要背上強盜殺人重罪，但蔡牽讓所有商船自己來繳錢，不只賺得多，而且罪名頂多就是恐嚇勒索，算得上是把海盜這行幹得有聲有色。

　　比蔡牽更知名的是他的夫人「蔡牽媽」，相關傳說把她形容得像是動漫裡的美艷海賊王；也有史料指出她足智多謀、心狠手辣。據說當年浙江提督李長庚率兵攻打蔡牽，一度把他們逼入絕境，沒想到最後反被這夫妻檔用計發炮狙殺。然而這對海賊王夫妻在囂張十多年後，終於在西元一八〇九年遭名將王得祿與邱良功攻打，最終自炸座船而亡。傳說蔡牽死前把許多金銀珠寶埋在馬祖天后宮附近的海面下，因此直到今天，每當傍晚馬祖海面金光閃閃，大家就會說是蔡牽的金銀珠寶在發光。

　　蔡牽倒台後，他的手下大將「蔡獵狗」狼狽躲到嘉義東石一處小漁村，也正是現在的鰲鼓濕地。「鰲鼓」據說就是由蔡獵狗命名，因為「鰲」指大鼇，相傳這種大海龜的皮拿來做鼓，鼓聲大又宏亮，所以地名取作「鰲鼓」意思就是指：本獵狗大爺雖然躲著，但還是條響叮噹的漢子！而且誰說我躲了？我這地名這麼響亮！

　　「鰲鼓」用閩南語發音類似「五股」，因此，關於此地名起源的另一說法，就是先民來此分成五個股份共同開墾。鰲鼓旁的小村莊為「四股」，而「向禾」主人蔡恭和就是四股人。由於他從小就是聽著蔡氏先人的海盜故事長大，因此來到他所經營的漁場，第一課就是穿上海盜服扮海盜、認識在地傳說與文化，在此留下充滿歡樂的笑聲與照片。

第二課·搭上海盜船採海菜

　　鰲鼓濕地近年因為西海岸地層下陷，多處地區已低於海平面，不僅造成許多潟湖與大海之間斷了通道、形成「優養化」水質污染現象，甚至影響到候鳥生活與水產養殖環境，也因而讓在地人更加重視水質與地質。

　　海菜就是淨化水質的好幫手，加上具備豐富植物性膠原蛋白、彈力纖維與黏多醣體等成分，所以「向禾」從開園不久便投入海菜養殖、營造紅樹林生態友善環境，再利用低碳海菜混養低密度的魚蝦蟹貝螺形成食物鏈，不用任何藥物並搭配智慧水質管理系統，就種出高營養、高膠原蛋白的海菜。也因此，來到這裡除了搭船下池採海菜，還能到一旁的文蛤池「摸蜊仔兼洗褲」。

從換上海盜服、搭乘海盜船,到下池採海菜,「向禾」的漁村體驗活動讓來客很有感。

第三課・動手煮海產吃海味

　　來到「向禾」的水上料理教室，當然不能錯過地物產為主的廚藝學習活動，儘管菜色會依照季節略有變動，但主要食材皆以鮮蚵、文蛤、海菜為主，充滿濃濃的海洋風味。

水果海藻捲

　　利用漁場海菜池中現撈的海菜，加上高麗菜、奇異果、小番茄等在地蔬果，並以些許醋與醬調味，酸甜爽脆，清新開胃。

香草鹽烤台灣鯛

　　台灣鯛就是吳郭魚，早年因飼養技術不佳易有土味，近年養殖技術發達，台灣鯛在飼料與水質環境提昇後，肉質變得鮮甜且毫無土味，成為極好的食用魚種。這道料理傳授以粗鹽等簡單材料將鯛魚加以鹽烤的技法，出爐又香又鮮美。

海鮮文蛤湯品

　　以在地養殖的白蝦，加上來自外傘頂洲的文蛤，以及豆腐、土雞蛋等食材，簡單下鍋烹煮後，就完成一碗瀰漫海洋滋味、令人超級滿足的好湯。

鮮蚵蓋飯

　　將來自外傘頂洲及東石鰲鼓濕地海濱養殖的鮮蚵，加以汆燙後，再一層層大量鋪滿在白飯上，並撒上佐食的蔥花與薑片，就完成這道簡單又豐盛、光是看就令人垂涎欲滴的澎湃料理。

海藻、鯛魚、鮮蚵、文蛤，「向禾」的漁村廚房以最新鮮的養殖食材、用最簡單的烹調方法，做出最令人食指大動的水上料理。

清新海藻特調，健康的海底龍鬚菜青醬

曾經，在九孔養殖業興盛的一九九○年代，雲嘉南沿海興起海藻養殖熱潮，因為超過九成是賣給盤商供應九孔產業做為天然餌料，一成則是交給工廠提煉海藻粉做為食品加工原料。但二○○○年後，台灣九孔養殖業因不明病變減產，加上進口貨低價傾銷等因素跌入谷底，連帶致使海藻走向夕陽產業。身為海藻養殖第二代，蔡恭和不忍海藻產業面臨斷層、恐在台灣消失，於是近年來也以「向禾休閒漁場」為根據地，逐步推動海底龍鬚菜產業的振興發展——除了在遊程設計內大量融入海藻元素，同時也遵循生態養殖、將海藻與魚蝦貝類混養，形成共生的食物鏈循環。此外，為了提升生產質量，他還號召更多夥伴成立海藻產銷班，甚至於二○二三年初在漁場內設置海藻文化展示空間，並計劃興建一棟地方型海藻博物館，希望讓沒落的海藻成為地方創生新亮點，打造鰲鼓成為台灣海藻的主場。

以羅勒帶出清香的百搭海藻醬

海底龍鬚菜纖維較為粗糙，並帶有一種藻類特有的氣味。由於富含蛋白質、大量鈣質等營養成份，並且不含脂肪，是極為健康的食材。新生代料理師游喆以「青醬」為靈感，用它強烈的氣息來掩蓋藻類本身的味道，將腥氣轉化為鮮香，成就一道用途多元的好醬。

青醬是一種起源於義大利北部的傳統調味醬，以羅勒、松子、蒜泥，拌入橄欖油和起司製成，色澤墨綠、香氣濃郁，常見於許多西式料理，無論是拿來沾麵包、調理義大利麵、燉飯，或是燒烤魚貝海鮮、搭配肉類，都很美味。

關於延伸應用食材：海底龍鬚菜

海底龍鬚菜屬於熱帶海藻，藻體呈紅棕色，與石花菜同為可萃取洋菜膠（agar）的藻類。目前嘉義東石位居全台海藻養殖產業密集度第一。撈上岸的海底龍鬚菜可以直接入菜，而在經過「九洗九曬」傳統工法、反覆經由人工翻挑雜質，並經洗淨、曝曬等程序之後，褪除腥味與藻紅素、留下最重要的洋菜膠——由於膠質組成及細胞壁富含多醣體，有助於活化人體免疫系統、降低血壓血脂，加上膳食纖維占海藻乾重達 70％、吸水膨脹易有飽足感，所以兼具高營養價值及低熱量之特性，符合現代人的保健需求，可用於製作餅乾、凍飲、醋、益生菌等食品。

| 材料 |

海底龍鬚菜	60g
松子	30g
甜羅勒葉	60g
大蒜	1 顆
橄欖油	120ml

| 作法 |

1. 海底龍鬚菜、甜羅勒葉洗淨。
2. 松子放入烤箱烘烤出香味。
3. 將龍鬚菜、甜羅勒葉、烤過的松子，
 與大蒜、橄欖油放入果汁機攪勻後即完成。

| PART6　農村伴手在地味 |

濃濃海洋風味，海菜與蚵殼的奇思妙想

海盜活力餅

加入當地養殖海菜以九曬工法製成的海藻粉，並採用低鹽、低油的方式製成，適合做為午茶小點心，也是健康的充飢零食。

海藻鳳梨醋

這瓶果醋除了以鳳梨為基底，並採用在天然環境生長、以友善方式養殖的海藻為原料。由於每一千公斤只能曬成二十公斤的乾燥海藻，不僅得來不易，而且嚐得到海洋精華。

海藻手工皂

嚴選膠原豐富的海藻萃取液，再加上玻尿酸原液調製而成。搓揉出的泡泡綿密滑順，並具保濕作用，適用於全身肌膚清潔。

蚵殼貝殼手工藝紀念品

以在地漁業廢棄物，如蚵殼、文蛤殼、貝類或浮球等為創作素材，加工製作而成家飾藝品，可運用於居家裝潢、空間擺飾。

| 遊程方案 |
海盜的食藝旅行

| 遊程時間 | (5hr，分上午與下午，時程與課程內容均可客製化)

30min　海盜學校集合相見歡、著海盜裝划船出航

90min　划海盜船去找鮮蚵、登島換青蛙裝捕魚、撈海菜、洗曬海菜、
　　　　下水摸文蛤、採集香草

90min　廚藝學習(鹽烤鯛魚、水果海藻捲、海鮮文蛤湯、鮮蚵蓋飯、
　　　　海藻膠原凍飲調理等)

60min　品嚐手作料理佐微鹹海風

30min　餵魚體驗

| 開團資訊 |
特定開團日：週四至週二(成行人數：6～24人)

(上述遊程相關資訊如有變動，依店家公告為準)

向禾休閒漁場
地址：嘉義縣東石鄉四股 67-6 號。
電話：+886-5-3600959、+886-929-899489

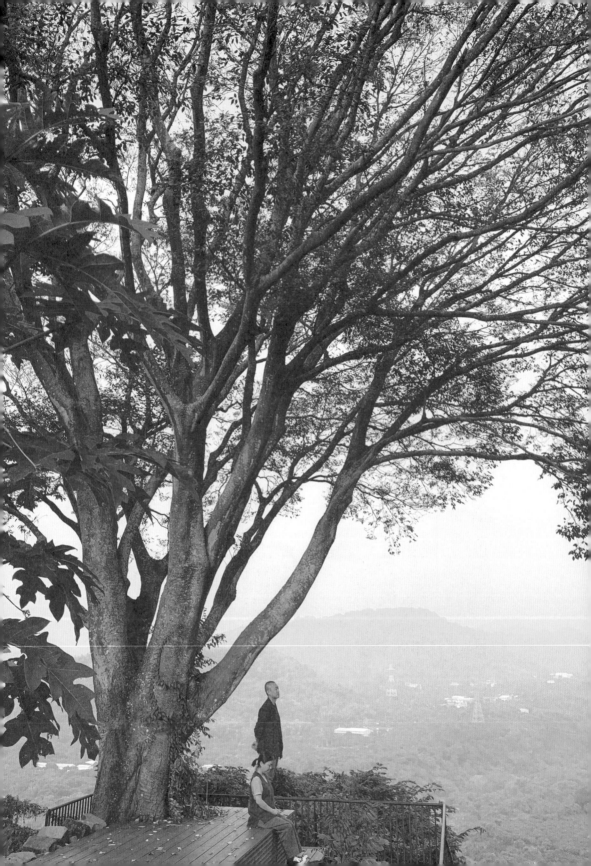

龍眼樹下的老灶寮滋味

台南東山。仙湖休閒農場

很久很久以前，有一群人來到這裡，向山討生活。

他們「我幫你，你幫我」，在墾荒的歲月中，互為依伴。

很久很久以後，同樣的山中，有一家人，不畏艱難。

他們手連手，心連心，在等待龍眼花開、揮汗收成熟果的日子裡，

把代代相傳的信念，焙進東山獨有的桂圓乾。

於是，在舌尖上跳躍著的，是那從八十年老焙灶寮裡慢慢焙出的風韻；

還有一種與大地相依存的滋味，直抵心坎。

| PART1　原味農場新風貌 |

與山放伴，龍眼樹下的青農視野

　　時序剛進入一月，整個嘉南平原被大霧籠罩，踏出嘉義高鐵站，眼界所及僅僅五公尺的距離，然而海拔超過兩百七十公尺的「仙湖」山嶺上，卻獨擁蔚藍青天，腳底下踩著雪白雲海，如同蓬萊仙境似的山頭，就這樣被雲霧繚繞成湖，遺世獨立，俯瞰整個嘉南平原的春去秋來。

　　兩百多年前，自漳州來到山林開墾的先民，眼前充滿挑戰。為了克服地形崎嶇險惡、抵抗清朝猖獗的盜賊土匪，還要防禦隨時會出草的原住民，於是一群毫無血緣關係的人集結在一起，共同開闢山林、並肩耕耘農作，協力對抗匪徒，形成了人與人之間彼此互相幫忙的「放伴」生活文化；也因為依山而居、仰賴大地滋養萬物而生存，所以「靠天吃飯、與山放伴」更成為居民長久以來的信念。傳承至今，在吳家第六代吳侃薔與丁敬純這對「青農」夫妻身上，仍能清晰感受到他們貫徹實踐並致力傳承那份對「人與土地共存」的深刻情感與堅定信仰。

　　吳家賴以維生的龍眼林，早在第一代自漳州來到此地即已遍佈山頭。所以，用來遮風避雨的房子，是龍眼木蓋的；春天裡喝的茶，是採集龍眼花蜜釀的；夏天來臨前，挖山式的龍眼焙灶寮早已蓄勢待發；等到八月入秋採收，將一扁擔一扁擔的新鮮龍眼倒入，再經慢火煙燻七天六夜，那麼，冬日春節期間就能將這收藏的夏日滋味拿出來，與家人親友一同回甘。

　　但除了龍眼，其實仙湖農場也種荔枝、椪柑、柳丁、咖啡和各種山林野菜，所以「採果樂」可能是多數人對這座老字號農場的印象。而今，在新一代的經營思維與生活美學下，來到這裡，可以沿著山勢，漫步在龍眼樹與咖啡小苗包圍的小徑，眺望三百六十度環景的遼闊；可以砌一壺茶，在山的邊際以石為桌下一盤棋；可以躍入沒有邊框的山泉水池，在天光雲影映照下品味山色；可以信步走進具有八十年歷史的焙灶寮、輕拂龍眼木燃盡的餘灰、嗅聞夏日煙燻龍眼的餘韻；甚至，可以停泊在「迎山」旅宿，感受置身「仙湖」的自在。

子承父業，躬身討山的龍眼世家

　　關於仙湖的故事，要從吳家第五代吳森富說起。一九九四年，他和妻子胼手胝足，把這片佔地五十二甲的山林由觀光果園轉型為休閒農場，不僅開放採果、供應鄉土料理，還經營小木屋住宿，三十年來為「仙湖」打下堅實的基礎。交棒給兒子吳侃薔之後，兩代幾經衝撞，最後，看見年輕人願意吃苦的決心，老人家決定選擇放手，並且全力支持兒子與媳婦往「跳脫傳統框架」的路途走。

　　吳侃薔是東山少數返鄉從農的年輕人，儘管國中就立志務農，但卻是到了退伍之後才第一次烘焙龍眼乾。總是頂著平頭、穿著軍用靴的他，說起話來溫柔而緩慢，慢到讓人無法不盯著他瞧，因為太想知道他到底要說什麼。而談起「仙湖」，吳侃薔也總懷著對山林的崇敬與對土地的謙卑，語氣中充滿感恩，正如同他總將生活哲學歸納成一個「謝」字。

　　「『謝』這個字由『言、身、寸』所組合，拿掉『身』就成了『討』，而整個東山兩百年來的歷史其實都是在跟山討。所以，也唯有把將自己的身體放進『討』字，才能了解這座山是怎麼運作，也才能透過自身的付出去反饋對山林的責任。」大量的閱讀，加上對於在地人文史地的了解，讓他所說的每個字都富含底蘊，又深入人心。

　　至於太太丁敬純，則擁有社工背景，不僅活潑外向，而且心地柔軟。她與吳侃薔自大學相戀十年，結婚嫁入「仙湖」也已超過十年。「別人還以為我來當少奶奶，殊不知我到這裡的第一天就是從洗碗開始。我媽還笑我說，選來選去，結果選到一個賣龍眼的！」

　　雖然這樣講，但兩人對於「經營農場」其實非常有心。吳侃薔說：「提到農業的時候，很多人總愛拿悲情的事情來聊，但山裡的生活明明就很快樂。」他口中的這份快樂，來自於對從小看著村裡人在焙灶寮烘龍眼的景象，也來自他對幸福的定義與嚮往。「烘龍眼乾的季節，就是攜家帶眷到焙灶寮。沒有牆壁的寮仔，懸空架高，下層燒著柴火，上層則是烘龍眼灶和夾層木板。而木板和屋頂之間，讓寮仔的天與地都接著山谷的風景；下工之後，大家一起用柴火燒茶水，躺下來睡覺就以天為蓋，以月影為席，還有山風為伴……」

　　帶著這樣的念想，兩人攜手將「仙湖」帶向嶄新的面貌；儘管龍眼林依舊是龍眼林，但從吳侃薔與丁敬純的笑臉中，人們感受到的，不再是深山農民的悲苦，而是置身豐富山林的恬淡自適，是令人神往的晴耕雨讀，是一份只有身為農夫才能擁有的驕傲與幸福。

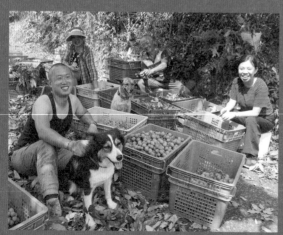

「仙湖」是代代相傳的「龍眼世家」。第五代的吳森富夫婦在拚搏幾十年後，已有兒子吳侃薔與媳婦丁敬純接手傳承。

先人搭建焙灶來煙燻龍眼，每一批都得花上七天六夜，而且兩百年來烘焙方式都沒有改變。

| PART 3 　農村鮮味好食材 |

百年好食，柴火慢焙的東山桂圓

　　「仙湖」的野生龍眼約有四十公頃，到了八月盛產季，由於龍眼不耐久放，所以等不及舟車勞頓販售到市場，「仙湖」總是在採收之後趁著龍眼新鮮就焙製成桂圓。在沒有電也沒有先進設備的年代，先人們搭建「焙灶」來煙燻龍眼，不僅每採收一批就得花上七天六夜進行煙燻，而且兩百年來烘焙方式也沒有改變。過去龍眼樹高達三層樓，農民採收時經常忙到要在樹上吃飯，後來隨著農業科技進步，儘管龍眼樹在矮化之後大大降低作業辛苦，也讓收穫量大增，但是懂得傳統煙燻龍眼技術的人口，卻也隨之日漸凋零；在最興旺的年代，整座東山計有八百座焙灶寮，而如今依舊運作的卻是寥寥可數。

　　「因為種龍眼的人多，所以過去焙灶寮是要競標的，而且大家還會安排輪流採收，在焙灶寮一起煙燻龍眼。但是隨著山上人口流失，現在不但不用競標，我也已經連續好幾年自己一個人顧十個灶了！」吳侃薔才說完，丁敬純就接著補充：「翻焙的季節很難好好睡上一覺，煙燻味還會沁入皮脂，整整一個月都散不去。所以翻焙後的那個月，我就好像睡在煙燻火腿旁邊，隨時都想來一杯啤酒！」

　　笑語中，輕描淡寫帶過的是翻焙龍眼時的辛苦——身體彎低，拿著竹撥，在降溫之後仍有攝氏四十度的焙灶旁，反覆將腳下的千萬顆龍眼翻身。整個過程中不但得耐住汗流浹背，還得把眼睛專注在每個動作，感受手掌傳來的重量；同時，要用鼻子嗅吸龍眼泌出的焦糖香氣，再把龍眼撥開、舔舐種子，以便判斷是否已經烘焙到位。「產生皺摺的剎那，就是最剛好的乾度。」要拿捏到這種程度，若非已將身體五感與烘製過程「合而為一」，不然怎可能達到？

　　「一灶龍眼做得好不好，翻焙技術就佔了百分之八十。」十幾年前第一次學習翻灶的吳侃薔，當時翻一灶得花上一小時，而歷經多年來的磨練，現在的他翻一灶只要二十分鐘。儘管隨著科技進步，這一切都可以被機器取代，但「仙湖」仍執著於用柴火慢慢焙出「桂圓」才有的亮黑光澤、甜度與質地——不同於機器烘烤的龍眼乾因氧化時間不夠所以色澤較為金黃，東山獨有的黑金桂圓，在火焙之中翻滾淬鍊而出的不只是古早好滋味，更是農人的歲月。

芳香淡雅，手工搖落的龍眼花茶

同樣由龍眼衍生出的美好食材，是龍眼花茶。所謂「龍眼花茶」是指每年四月龍眼花開後，農人會五人一組扛著紗網進入龍眼樹林間，接著四人分持其中一角將紗網攤開於龍眼樹下，另一人爬到樹上以一種充滿力道但又不傷害龍眼樹身的方式開始搖晃，將龍眼花搖落紗網後，帶回去把雜物挑去並加以乾燥——這就成了龍眼花茶。換句話說，它沒有茶、沒有咖啡因，就是非常單純的龍眼花，味道跟龍眼蜜一模一樣，但沒有蜜甜味只有香味，睡前溫溫喝一杯，非常安神。

搖龍眼花聽起來容易，其實充滿學問。首先，必須非常精準計算時間，因為龍眼花如果全部搖下來，到了八月就不可能結出鮮美龍眼，當然也無法柴焙桂圓。因此，搖龍眼花一定要選在進入花朵盛開期大約七天之後，此時多數母花都已完成授粉，公花完成傳宗接代任務後也不再一尾活龍，所以只要以適度力道搖晃，就能不傷害母花同時將只剩一張嘴的公花搖下。

但也不是七天之後隨時想搖就去搖。因為花朵不是花癡，不會一天二十四小時都濃妝豔抹散發香氣，通常它們會配合授粉者作息來散發蜜香——龍眼花主要靠蜜蜂授粉，蜜蜂作息跟著太陽，因此龍眼花通常在上午八點到十一點間所散發出來的蜜香味最濃，而這個時間搖下的龍眼花香與蜜香也最迷人。

辛苦的部分是，搖下的通常不是只有龍眼花。由於要直接沖泡，能取用的花一定要在無毒無藥的龍眼樹林間，此外，所搖下來的大部分是公花、少部分是母花，但更多的，是許許多多的昆蟲、細枝與樹葉。這是無毒無藥的豐富生態，但當小竹節蟲與毛毛蟲在全身爬上爬下，卻也總讓農人們忍不住當場跳起四人探戈。

龍眼花茶並不便宜，通常小小一個茶包就要價三十元，之所以價格高昂，就在於它實在耗時費工。因為這些龍眼花在搖下來之後，農人還要以手工一點一點除去細枝與雜物，過程所需耗費的時間，往往得持續好幾天。

挑揀完龍眼花之後，接下來各家作法不同，有的會把花放在炒鍋中以文火慢慢炒乾並炒出蜜香，有的會加入冰糖炒出渾厚香韻並增加甜度，也有的是送茶廠乾燥以符合食品衛生標準（如仙湖農場），三種作法產生的龍眼花茶滋味各有些許差異，但不變的是那優雅的金黃色澤與龍眼花蜜香，那是能讓夢中都能帶著豐腴花香的魔法之液。

為了推廣食農教育，「仙湖農場」也會在每年龍眼花開時開辦「覓蜜團」，邀請遊客上山自己搖花、揀枝，並帶領遊客品嚐龍眼蜜、荔枝蜜、百花蜜、白千層蜜、水筆仔蜜、鴨腳木蜜、酪梨蜜、土蜂蜜、柳丁蜜……等各式台灣蜜源蜂蜜，同時解說蜜蜂與生態環境間關係。

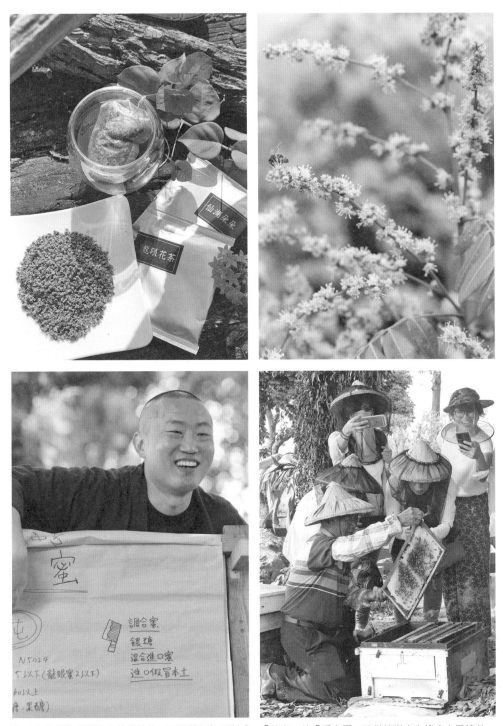

龍眼花茶是將盛開期的花朵搖落、再經乾燥加工製成。「仙湖」的「覓蜜團」不僅讓遊客有機會自己搖花、揀枝、做花茶，同時還能了解蜜蜂生態、品嚐各式台灣蜜源蜂蜜。

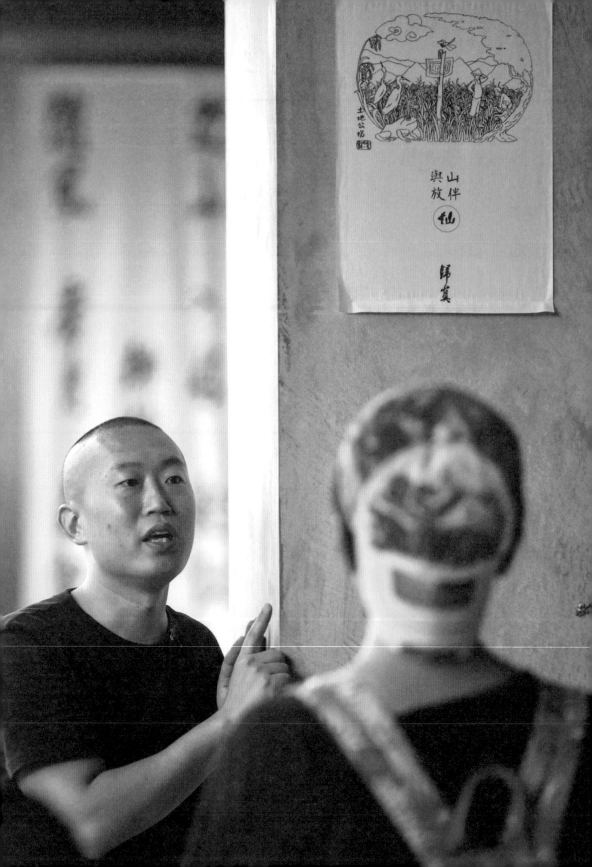

山林本味，放伴龍眼乾與討山雞

第一課‧認識放伴飲食，先聽討山故事

　　飲食文化與一個地方的風土民情有著絕對的關係，也因此，想要真正掌握「在地料理」，就要從認識那裡的歷史開始。吳侃薔用說故事結合漫畫的方式，讓走進「仙湖」的人能輕鬆了解「討山」、「放伴」等特有文化，並從這片山林兩個世紀以來的沿革脈絡，找到影響當地生活型態與飲食習慣的軌跡，進而感知「人與土地共存」的山居農作精神。

第二課‧龍眼樹下尋芳，採集香料咖啡

　　山林多野味。為了去除腥味、增添香氣，自古以來在料理中加入香草植物就成為一種習慣。而農場所在的「賀老寮」小山村自然也不例外，村人飲食在「放伴」生活文化的影響下，日常三餐燒烤烹煮經常都少不了過山香、月桃葉等香料；為了為餐食增色，運用山花野果加以裝飾料理，也成為山中饗宴的一大特色。

　　跟著主人在偌大的山林農場裡採摘鮮蔬香料之外，還有一件特別有趣的事情，那就是「採集咖啡苗」。「仙湖」三十多年前開始栽植咖啡樹，由於咖啡樹的成長需要充足的日照，所以生長在龍眼樹下、被樹蔭遮蔽陽光的咖啡小苗自然也長不大。於是「仙湖」設計出這樣的活動，讓大家動手採集這些長不大的小樹苗，再用土壤包覆，並以毛線固定，變成一球球充滿療癒感的可愛盆栽；帶回家之後只要保持土壤濕潤，就能讓咖啡小苗延續生命，讓室內增添綠意。

在樹蔭下採集長不大的咖啡苗，以土壤包覆並用毛線固定，就變成一球球可愛的盆栽。

第三課‧走進本味作坊，下廚動手料理

　　「本味作坊」是「仙湖」的廚藝教室，這個美麗的名字寓有「以本土農作的原初滋味，醞釀美好時光」之意，所傳授的料理也充滿「放伴」色彩。

放伴討山雞

　　放伴文化的最大特色就是互相幫忙，所以「你幫我除草、我幫你插秧」就是生活日常。而在繁忙農事告一段落之後，大家也會將珍藏的酒肆拿出來分享，就像開一場歡樂派對。饗宴中的主菜通常來自山中獵物，無論野兔、野雞、還是野豬，都是共同狩獵的成果。至於烹製過程，也需要眾人合力，包括搭建篝火、宰殺獵物、清理皮毛……，大家分工合作，也共享歡樂。於是，以此為靈感，「仙湖」推出充滿文化歷史寓意的「放伴討山雞」，不僅採用鄰近雞農飼養的放山雞，烤製過程也需夥伴相互協助。透由下廚實作，除了能一窺如何拆解整隻雞的訣竅，還能學會香料植物的調味用法，再加上豐富山村野菜的搭配烘烤，是一道端上桌就讓人垂涎欲滴的「廚神級」料理。

伴雲小饌

　　為什麼「桂圓麻薑溫泉蛋拌米粉」會有這麼一個優雅的別名？其實除了取其諧音、意味著需要「拌勻」才好吃之外，還暗藏著對早期採收龍眼辛苦生活的回憶與致敬。在龍眼樹還沒有矮化的年代，每逢產季農民們爬上樹梢採收，往往一待就是一整天，連午休吃的飯菜都要放在竹筒裡、以便帶到樹上去吃。從日出忙到日落，在樹上工作一天下來，經常就只有滿天雲霧相伴。所以，這道充滿農家色彩的主食，不僅在命名上將「伴雲」的心情融入，更透過食材與烹煮技巧的運用，讓成品呈現出這樣的氛圍意境。

　　所謂「饌」，就是美好的食物。而「伴雲小饌」裡的用料，在經濟不寬裕的年代，都是人們眼中的「珍貴」食材。例如傳統觀念中極具滋補作用的雞蛋、老薑、麻油、龍眼乾，通常只有坐月子的產婦，或是病人、老人才吃得到。至於米粉，因為需要用經過加工才能製成，所以當然也比一般白米來得尊貴。也因此，透過這些食材的組合，「仙湖」所傳授的不只是烹調技巧面的麻油怎麼炒，薑和桂圓怎麼煎，蛋跟米粉怎麼煮，而是一份懷舊的心意，一種對於古早味的紀念與傳承。

桂圓雲朵Q餅

　　用桂圓做甜湯、糕餅，在傳統中式料理中並不稀奇，但這項「很台灣味」的食材，一直要到近年來才被大量運用到較為西式麵包烘焙等料理之中。而這道好吃的「桂圓雲朵Q餅」，只要準備現成的奇福餅乾（鹹口味餅乾）、無鹽奶油、棉花糖，十分鐘就能端出超美味甜點！

「伴雲小饌」和「桂圓雲朵Q餅」都加入了龍眼乾，既傳統又創新，並且富含台灣氣息。

古法新繹，好風味的煙燻桂圓雞

　　兩百多年來，「仙湖農場」所在的台南東山就以出產龍眼聞名，而以新鮮龍眼加工製成的桂圓乾，更因當地特有的「焙灶煙燻法」而風味獨具，令人一吃難忘。

　　然而，這個傳統的煙燻古法，整個過程足足需要七天六夜，期間不但整個農場充滿煙燻龍眼的甜香氣息，也因為繁複的工序，讓這樣製作出來的桂圓乾帶有一種獨特的嗅覺享受。

在家就能簡單炮製的美味燻雞

　　基於「煙燻龍眼」風味絕佳，所以新世代料理師游喆以此為靈感，設計出一道重新演繹煙燻技藝的「煙燻桂圓雞」，將繁瑣的煙燻過程從古老焙灶轉移到現代廚房的瓦斯爐上進行，並且使用桂圓乾、糖、茶葉和香料來做為煙燻料，只要通過加熱，待煙燻料冒出帶黃色的煙和濃郁的焦糖香，再將熟雞肉放置在上方、讓它充分吸蒸騰空氣中的香氣，不過幾分鐘的時間，就能讓完成之後的料理帶有煙燻風味——不需要七天六夜，在家就能自己做出又香又好吃的煙燻桂圓雞！

　　事實上，「煙燻」這種烹飪方法在各種料理中都有廣泛的應用，例如茶燻蛋、鴨賞等。而添加桂圓乾作為煙燻料，不僅保留了原有的蔗糖香氣，還增添了一些果香。除了雞肉之外，也可以嘗試用豬肉或魚肉來替換，是一個美味的選擇。

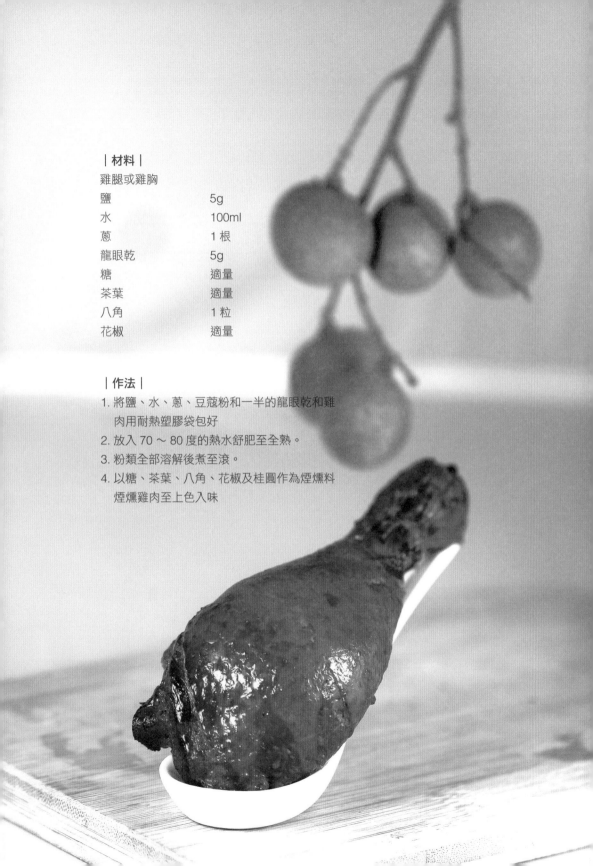

| 材料 |

雞腿或雞胸

鹽	5g
水	100ml
蔥	1 根
龍眼乾	5g
糖	適量
茶葉	適量
八角	1 粒
花椒	適量

| 作法 |

1. 將鹽、水、蔥、豆蔻粉和一半的龍眼乾和雞
 肉用耐熱塑膠袋包好

2. 放入 70 ～ 80 度的熱水舒肥至全熟。

3. 粉類全部溶解後煮至滾。

4. 以糖、茶葉、八角、花椒及桂圓作為煙燻料
 煙燻雞肉至上色入味

東山名物，醞釀台灣專屬桂圓味

朵朵龍眼花茶包

每年花季盛開蜜源正濃時，從樹梢搖下來的龍眼花，經反覆挑選、焙製為茶。熱水沖泡清新淡雅，可再佐上一點桂圓釀或蜂蜜，更添濃郁與甜蜜風味。

桂圓乾

又稱柴燒福圓。將自產龍眼以百年傳統技藝柴焙，經歷入焙、生火、清米、翻焙、起焙，每灶耗時一週而成。這樣經過七天六夜柴火烘焙的桂圓乾，香氣濃郁，是東山最具代表性的好滋味。不只可當茶點，也能拿來燒煮甜湯、製作甜點。

柴焙桂圓麥酒

以柴焙桂圓為基底，經與小麥精釀成酒，入喉後的煙燻尾韻加上麥甜桂圓香，帶出風味滿滿的微醺感。

龍眼甘露

即桂圓黑豆醬油，以柴焙龍眼干與黑豆露交織釀造而成，無論沾、拌、淋、蒸、入湯或調醬皆宜。風味飽滿，在蔭油的鹹鮮裡嚐得到桂圓的甘美與柴焙氣息，料理調味聖品。

柴焙桂圓醬

又稱桂圓釀，即桂圓甜果泥。具十五倍風味張力，可直接加水沖泡成桂圓茶；亦與乳製品極搭，可為優格增味，也可做為抹醬使用。此外，還能加入氣泡水做成氣泡冷飲，或是添加蒸餾酒、高粱，喝起來別有風味。

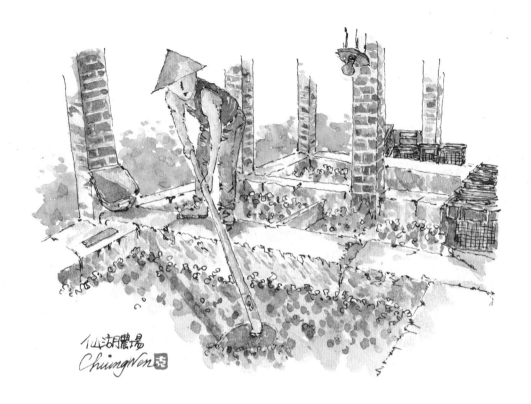

| 遊程方案 |
台南的放伴龍眼乾與土匪雞

| 遊程時間 |（5hr）

10min	仙湖農村廚房概念解說
30min	龍眼樹下尋找咖啡小苗，製作咖啡小苗球
20min	採集在地香料及餐桌佈置花草
90min	製作菜單料理
120min	品嚐料理（可以選擇林下食堂或本味作坊內）
30min	無邊際戲水／林間漫步／拍網美照

| 開團資訊 |
特定開團日：限平日使用（成行人數：4～24人）

（上述遊程相關資訊如有變動，依店家公告為準）

仙湖休閒農場
地址：台南市東山區南勢里大洋6-2號
電話：+886-6-6863635（電話服務時間上午9時至晚間9時）

INFO

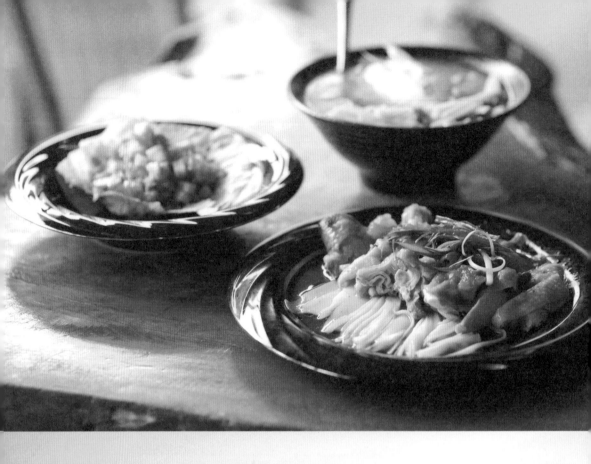

當山上農家的小伙子遇見城鎮裡的菜市場女王，
兩個人的世界，從此就變了樣。

他們一起回到那個有美麗日出的地方，種筍、養雞、採破布子，
伴著爹娘、拉拔三個陸續出生的女兒，
一路跌跌撞撞，開闢出遠近馳名的一方農場。

年復一年、日復一日，
當初的「緣投仔」、「俏西施」已成為「蔡爸」與「蔡媽」，
亮麗三姊妹也已成長為強大的支柱棟樑；
不變的是這家人身上流淌的強韌與勤懇，
不變的是這家人餐桌上飄散出來的美味飯菜香。

野地竹林的鮮筍農家宴

台南新化。大坑休閒農場

| PART1 原味農場新風貌 |

二寮日出勝景旁的麻竹園，筍與雞遠近馳名

　　台南新化、左鎮與龍崎這三大行政區的交會處，就是台灣最獨特的「月世界」惡地形所在之處。由於地質主要是高鹼度的白堊土，除了彩竹等少數植物外，一般作物較難生長，因此白天望去宛如月球表面般荒蕪，但到了清晨陽光照射，環境中的水氣因無地表植被保護，很快被蒸發成為水霧，在光線折射下形成層層疊疊的潑墨山水，也因此造就台灣著名三大日出攝影地之一的「二寮日出」。

　　緊鄰「二寮日出」旁的那一大片山坡與竹林，就是「大坑尾」。台灣許多縣市都有「大坑」地名，其由來大多是因為溪流沖刷形成坑谷而得名。台南新化這個大坑尾也因溪流、地形與地質，造就出竹林茂密的地貌，聚落中百多戶居民，幾乎家家都代代相傳、以竹維生，不僅每家都有自己的竹筍園，而且都以麻竹筍為最大宗物產。

　　新化「大坑休閒農場」就在這裡。距離「二寮日出」觀景平台僅十分鐘車程。園區約莫十公頃，因地處白堊土惡地形與大坑尾溪流山林交界，從空中俯瞰可見一片鬱鬱蒼蒼，麻竹筍、綠竹筍與彩竹等多樣竹類遍佈，並保留眾多原始森林綠意，讓農場自然生態十分豐富。

　　走進農場，呈現眼前的是當年主人為嫁女兒而架設的人工紫藤花海隧道。穿過這片粉紫浪漫後，出現的是一片歐式別墅庭園民宿，以及帶有農村風味的農場大廳。右轉上山，會經過一座天然山泉 SPA 池，以及多樣的果園與登山步道；再往前直行，則會遇見各種小木屋建築。多元的設施，讓「大坑農場」成為既適合休閒娛樂、又兼具會議功能的悠閒散步度假之地。

　　而農場的更大特色，則在於料理。由於竹筍品質極佳，加上傳承三代的養雞技術，讓「大坑農場」擁有極佳的食材源頭，包括竹筍雞湯、竹筍飯、破布子雞湯、碳烤土雞、烤乳豬、種種野菜，再加上每天新鮮產下的土雞蛋，還有芒果、鳳梨等各種自產水果與果乾，選擇豐富的美妙滋味，很難不成為「大坑農場」最迷人的招牌。

赤手空拳打造頭上一片天，山農之家三代情

蔡家三代同堂的全家福合照，隨著蔡阿公兩年前仙逝，成為「大坑農場」珍貴的歷史畫面。

　　如果個性是一種味道，那麼「大坑農場」一家人就像一桌筵席，端出來有鹹、有甜、有酸、有辣，各自鮮明。蔡爸與蔡媽一個忠厚老實，一個慧黠精明。兩人生下的亮麗三姐妹，大姐蔡佳玲專精調酒咖啡與行銷，二姐蔡佳儒擅長廚藝，小妹蔡佳芸總管櫃檯與財務，擅長外場招呼；還有純樸可愛、已經九十幾歲還每天要到菜園種菜的阿嬤，以及三個剛剛會跑會跳的曾孫輩小小孩，這一家子的故事就像是一齣鄉土連續劇，充滿滋味。

　　蔡家一直是勤勤懇懇的農家，阿嬤從年輕時就跟著阿公在大坑種筍養雞，但當年農產品價格低廉，就算流再多汗，家中的經濟也很難改善。後來，二十幾歲的蔡爸去到「台南高農」參加為期一年的農訓課程，並在市場邊租屋落腳。沒想到他「古意又緣投」的帥勁在婆婆媽媽間引發轟動，引得幾乎天天都有人自稱「丈母娘」跑來「看女婿」。

　　「我十三歲就跟哥哥在市場賣雞，是當時台南永康有名的『雞肉西施』，」帶著得意的笑容，蔡媽自豪地說：「而且我不用一分鐘就能肢解一隻雞！他們怎麼可能搶得過我？」於是，蔡爸就被蔡媽像抓雞一樣手到擒來了。戀愛三年之後，蔡爸在夜市買了一條二十五元的項鍊向蔡媽求婚，就這樣，小倆口甜蜜攜手回到了大坑山中共組家庭。

　　「等到結婚搬進山裡，才知道這家人是真的超級窮，而且純樸老實到腦筋不會轉！結果我只好偷偷變賣娘家帶來的戒指，才能湊出買菜錢！」蔡媽回憶，她心想這樣下去不行，於是決定天天自己開貨車把筍子載回永康娘家旁的市場賣，這樣不僅利潤高，而且因為筍子品質好，所以賣到後來甚至成為市場竹筍攤第一品牌。而日子一天天過去，這個家也隨著新成員的誕生而日益壯大。在三個女兒之中，也因為老二蔡佳儒對烹飪格外有天賦，所以蔡媽不但從她小學時期就帶著她一起做菜，而且母女倆開發出來的各色竹筍與雞肉佳餚還賣到遠近馳名、客人絡繹不絕，讓這個純樸農家慢慢轉型成為以料理聞名的休閒農場，並結合自家特色產物，推出「農村廚房」等食農教育精彩遊程，使得老字號的「大坑」也有了更深度而豐富的新時代旅遊意涵。

好風味的麻竹筍與破布子，大坑女人都會做

　　每年清明過後天氣回暖，農場就進入一年之中最忙的竹筍季，而通常這一忙就得忙到十月。在筍子盛產的日子裡，每到下午，男主人蔡爸會進入竹林仔細搜尋適合的竹筍、點名做記號；到了半夜，再在漆黑中進入竹林尋找白天做的記號，然後以大型「筍叉仔」（竹筍鑣刀）快速鑣筍。清晨之後，蔡媽接續將這往往數以百斤計的筍子載往台南永康市場銷售，把每天清晨最新鮮的食材送到大家的菜籃裡。約莫十點過後，蔡媽回到農場、三姐妹上工，農場裡的廚房開始冒出炊煙，爐子上的竹筍雞湯、鍋裡蒸騰的竹筍飯……各種筍子料理進入預備作業，過量盛產的筍也要加工製成筍乾、筍漬，等待迎接中午的客人到來。

碩大麻竹筍，口感細嫩的風雅蔬菜

　　若說「無竹使人俗」，那麼台灣一定是全球最高雅的地方。因為氣候非常適合竹林生長，不只面積廣闊，而且種類繁多，從客家人最愛的桂竹、阿里山特有的轎篙筍、鮮脆的綠竹筍、盛夏的麻竹筍、冬季的孟宗筍，一直到刺竹、彩竹、長枝竹、箭竹、四方竹、葫蘆竹……各種竹與筍的運用變化無窮，滋味也有所不同。而說起筍料理，三餐常見的油燜桂竹筍、沙拉涼筍、筍子雞湯、筍仔粥、筍絲扣肉、竹筍炒肉絲、筍絲蹄膀……光是菜名就數不完。而竹子不但與「吃」有關，而且還能「看」：從新竹司馬庫斯、苗栗泰安、南投竹山與溪頭，到嘉義的瑞里、阿里山奮起湖等地，都有著名的竹林景觀步道。此外，包括竹亭、竹屋等竹建築，竹椅、竹櫃等竹家具，還有竹竿、竹蓆、竹掃帚、竹紙、竹炭、竹吸管……等竹製器具，在在都顯現台灣的竹子不單是一種農作物，更是緊緊伴隨我們食衣住行育樂，深入我們日常生活文化的重要風土資產。

　　在大坑尾，整個村莊有百分之八十是以麻竹筍為產銷經濟作物，而「大坑農場」的經營也始終以「深耕在地」為首要目標，無論用餐、住宿、農遊、體驗，一直都以「食材旅行」引導來客，真正做到「玩當季、吃當地」的精髓。走進農場筍園，不僅能透過蔡爸解說認識竹筍品種，還能學到村裡特別的「蓋土筍」栽種方式，以及影響竹筍好吃的關鍵因素。

　　此外，蔡媽的「竹筍鹹飯」也特別值得一提。它是過去農忙時特有的餐食，由於大家忙得沒有時間回家休息，所以婦女們會將午餐煮好再用扁擔扛進筍園，俗稱「扛飯擔」。也因為必須在很短的時間內讓農人們吃飽又吃好，所以鹹飯配料豐富。「我們村莊每個婦女都會做鹹飯，而且必須用柴火大灶把生米燜炒到熟飯，每家都有自己的味道！」蔡媽一邊熟練的煮著鹹飯，一邊驕傲地說明；而「扛飯擔」也已被台南市政府列入文化資產保存。

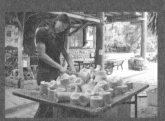

麻竹筍是「大坑農場」的重要農產，也是做成醃漬菜、鹹飯、鹹粥等在地料理的主角食材。

鮮採破布子，西拉雅族的歷史滋味

破布子是台灣傳統醃漬食物。事實上，不只閩南人跟客家人吃，早年西拉雅族也愛吃；考古學家在「南科蔦松文化遺址」挖掘西拉雅文化層的灰坑時，經常都會挖出一堆破布子的籽。

破布子幾乎遍佈台灣各地，也廣泛分布於中國、菲律賓、馬來西亞、印度、澳洲等地，但其他國家較少食用。有些日本廚藝網站介紹破布子時，會特別加上「台灣傳統調味料」、「聞起來像味噌和醬油的混合物」、「適合蒸魚」、「奄美群島及其以南的紫草科植物的果實」之類的描述，這代表破布子在日本人眼中是很獨特的台灣滋味。

儘管我們台灣人對破布子不陌生，但卻少有機會看見它新鮮的樣子，原因是它的採收期太短。以台南新化為例，破布子通常只在每年六月中旬到七月初收成，一年只有短短兩個禮拜，而且採下後就要立刻加工，不然容易腐敗變黑，所以如果不住在農村，真的難以見到。

每到這個時期，「大坑農場」都會特別抽出時間製作破布子——從清晨開始，就要爬到樹上把結滿金黃樹子的枝條鋸下來；送到適合的加工場所之後，再由眾人手持剪刀將一串串樹子從枝條上剪下。接著是泡水清洗、再把黃金樹子一顆顆從托座上取下，然後下鍋煮熟。歷經熬醬、裝罐、殺菌等繁複程序，這樣大概要一直要忙到晚間六點半，才差不多能完工。

新鮮破布子的汁液非常黏。蔡爸說，早年鄉下小孩抓蟬，就是把破布子汁液當強力膠塗在竹竿上，方便黏住蟬。但其實汁液就是破布子最有價值的部份，也就是它的酵素精華，因此，破布子其實不是吃果實（實際上也沒什麼肉），而是吃那溶在醬汁中、幾乎看不見的酵素。

破布子經常會被拿來蒸魚，「大坑農場」則是把自家製作的破布子跟自己養的雞放在一起燉煮——炭火慢熬三小時出來的成品，就是每一甕都甘醇入味的「黃金樹子雞湯」。

從鋸樹枝、剪枝條、泡水清洗，到下鍋煮熟、熬醬裝罐，製作破布子往往得動用眾人、花上一整天的時間。

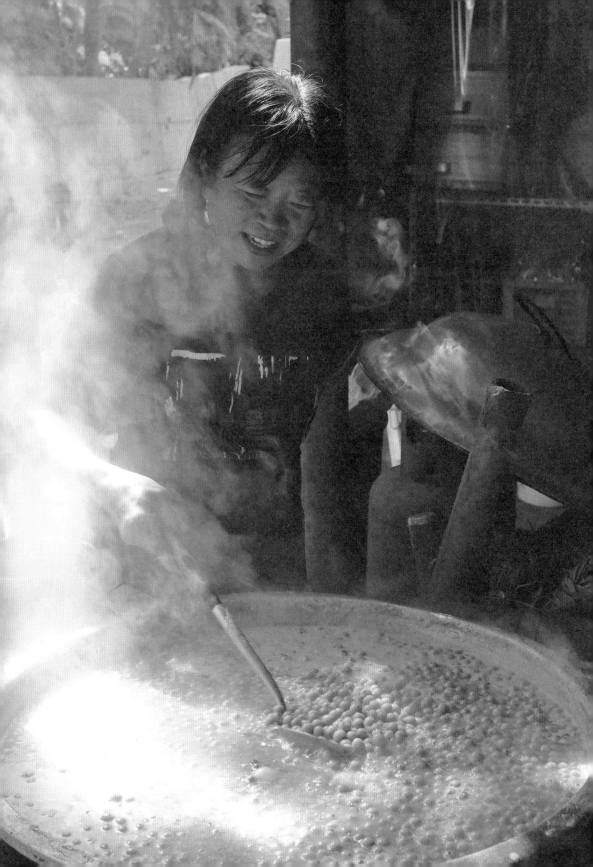

跟著主人去挖最鮮嫩竹筍，採摘最甜美水果

　　由於所有食材都來自自己田裡，所以「大坑農場」很能依照來客年齡層及需求設計套裝行程，也希望透過「客製化」的安排，讓大家更能「從做中學」，在實際看得到、摸得到、吃得到的體驗中，不僅獲得農作物的相關知識，而且還能感到驚喜與趣味。

第一課・竹林點點名，插旗割竹筍

　　台灣人對竹林不陌生，但筍子深埋泥土之中該怎麼找？又該怎麼割？多數人都沒經驗。事實上，要找竹筍得先站立竹林之間、靜下心來仔細觀察竹子生長的走勢。儘管竹筍一定長在竹子旁邊，但要在滿園竹林中迅速找到筍，最快的方法就是仔細觀察地面土壤：當一整片黃泥地出現裂痕、並帶著些許濕潤，通常在裂痕之下就會有竹筍。

　　如果這筍要等隔天才鏟，那麼，農人會先以泥土加以覆蓋，避免筍子被陽光照到進行光合作用而變苦且加速纖維化；如果要鏟，則要先以鋤頭開挖到一定深度、直到找出竹筍底部之後，再以筍叉仔割取。鏟竹筍時，動作要乾淨俐落，下刀要精準，包含挖掘深度、竹筍長短與力道大小都要控制，這樣才能確保後半段的竹筍還能生長、持續發出新筍。

　　參與「農村廚房」第一課，就是由蔡爸擔任尋筍人，帶領大家進入竹林認識竹子與竹筍、學習如何觀察與尋找竹筍蹤跡。接著，會讓大家自己挑選想要的竹筍、插旗做記號，並下鏟割取——當耳朵聽見筍被刀割開的清脆聲，當身體感受來自竹筍與鏟刀的相互作用力，當碩大的麻竹筍在眼前被鏟挖起來、抱在胸前，這時，才能真正體會收割竹筍的滿心歡喜！

第二課・月世界採果，盡享樹頭鮮

　　接下來，則會帶領大家前往農場果園，由蔡爸解說各種當季水果的種植技術、區分水果品質好壞等食農知識——近年來，蔡爸積極種植水果，並特別在月世界景區附近開闢一片果園，裡面種植鳳梨、芒果、芭樂、草莓、木瓜、柑桔等各種水果。由於當地地質富含多樣化的微量元素，因此種出來的水果帶有相當獨特的多層次甘甜。除了現場品嚐，還能採摘當天「農村廚房」料理實作時會用到的水果，讓參與者真切感受到「當一天鮮果富農」的開心滿足。

踏入竹林插旗挖筍、走進果園採摘鮮果，來到「大坑農場」就從食物源頭開始愛上「農村廚房」。

很會煮的「大坑母女檔」蔡媽與女兒佳儒開發出來的筍料理不僅好看、好吃，還經常得獎，真的值得好好學！

第三課・動手來烹筍，大啖筍之味

虱目魚筍粥

　　虱目魚是台南人的痴戀，而且夏天一定要吃竹筍飯湯。所以，當虱目魚與筍相遇，就成就出台南山海的夏季滋味。虱目魚英文「Milk Fish」，意即這魚跟牛奶一樣純淨且嬌貴。也因為短暫離水三十秒就可能奄奄一息，所以這讓台南人對虱目魚有著強烈的執著與任性，始終堅信：只有台南本地出產、不需長途運送的虱目魚，才是品質一流。

　　目前多數虱目魚都是養殖，許多漁民會將其與白蝦、文蛤混養。混養的好處在於虱目魚的殘餘飼料能經由蝦貝等生物分解之後淨化水質；而水質一旦穩定，自然可以減少用藥、甚至不需用藥，如此不但更加安全健康，而且白蝦成熟後又是另一筆收入。不少漁民也會特別選在七股、將軍等臨海區域養殖虱目魚。一般而言，生物體內的鹽份波美度大約一點五度，海水波美度約為三度，因此生物在海水中須耗費更多身體能量去排除高濃度鹽份，這也造成海水魚生長較遲緩，但肉質更加結實細緻。台南漁民將虱目魚、吳郭魚養在海邊並加入海水成半鹹淡，甚至全部使用海水，結果就是育成時間要更久，但品質也會更佳。

　　「大坑農場」要傳授的這道粥品，用的是學員自己到筍園採收的麻竹筍，以及台南在地的虱目魚。首先要用豬油、油蔥、蝦米、香菇醬油、胡椒、糖進行「台式爆香」並煎炒豬肉片，接著加水加飯，再加入筍絲熬成粥，最後再下虱目魚肚一起快煮。起鍋時會聞到濃濃竹筍香，更有肉質鮮嫩的虱目魚肚，入口則爽脆與軟嫩兼具，台南的山海滋味都在這一碗粥裡。

醬筍雞腿排

　　醬筍是筍子產季收穫量大時、農人保存食物的方法。作法是將新鮮筍子切塊後浸泡於白蔭油中醃製、加以密封，過程中不可加水，並等待至少半年之後才能開封。經過醃製的筍塊，會由原本的爽脆變得軟嫩、入口即化，滋味則在鹹中帶甘，是當地人最愛的早餐醬菜，也適合拿來煎蛋或蒸魚搭配使用。

　　這道料理就是以農場飼養的優質土雞腿為主角，由主廚帶領學習如何去骨、水煮，接著再將雞腿與酸筍及新鮮脆筍結合成一道主菜。入口時會嚐到酸筍的鹹與甘，還有新鮮筍子的爽脆，以及豐厚雞腿肉滿滿的膠原蛋白。

鮮筍莎莎脆餅

　　筍子最好的滋味，就是那鮮脆清爽的口感。要享受這口感，沙拉涼筍就是最簡單的選擇。至於這道料理，則是能夠享受到更多元口感的進階作法──結合筍丁與多種新鮮蔬果丁，搭配墨西哥莎莎醬及酥脆小餅，入口層次豐富、風味絕佳。

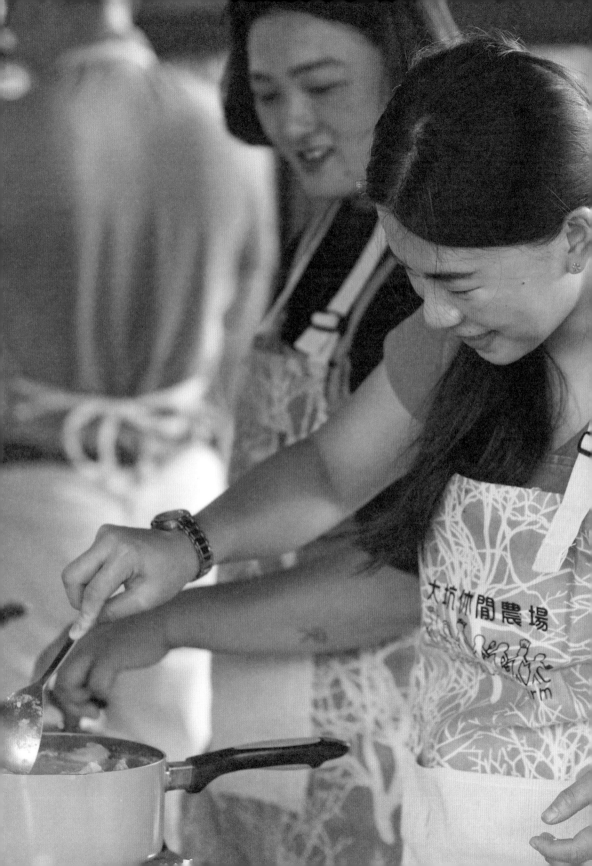

把爽脆化為綿密的新詮釋，高纖麻竹筍濃湯

竹筍是台灣常見的家庭食材，而「大坑休閒農場」所在的台南新化則是台灣主要竹筍產區，除了以麻竹筍為生產大宗，也出產綠竹筍。一般說來，綠竹筍的氣息清新、口感鮮嫩；相較之下，麻竹筍更為爽脆，而且清甜多汁。

突破「竹筍排骨湯」框架的創意湯料理

以竹筍入菜，中式料理常見的烹調方式以涼拌、快炒、滷煮居多。而新派料理師游喆看中麻竹筍能賦予菜餚濃郁口感之特色，選擇運用西式技法、把它做成濃湯。因為這樣不但能完美捕捉到竹筍的鮮與甜，還能賦予湯品細緻綿密的質地，讓大家可以有不同於「竹筍排骨湯」的筍湯料理體驗。

這道「高纖麻竹筍濃湯」除了可以搭配麵包、義大利麵等年輕人喜歡的主食，也因為帶有稠度、容易吞嚥，所以適合牙口不好的年長族群。此外，由於麻竹筍富含纖維質，既能增加食物體積、帶來飽足感；又能促進腸胃蠕動、加速身體中廢物的排除，所以對於喜好美食又想兼顧身體健康的現代人來說，堪稱極佳選擇。

| 材料 |

麻竹筍	200g
橄欖油	適量
洋蔥	60g
紅蘿蔔	30g
西洋芹	30g
雞高湯	500ml
牛奶	適量

| 作法 |

1. 用橄欖油將洋蔥、紅蘿蔔、西洋芹炒出香味。
2. 加入麻竹筍稍加拌炒，再倒入雞高湯將食材煮熟。
3. 關火，待湯稍微冷卻後，放入果汁機打勻。
4. 將湯回滾濃縮後，舀取適量盛入湯盤中。
5. 將牛奶打發成奶泡，再置於湯面裝飾，並增加風味與口感層次。

將來自於大地的豐饒餽贈，細製成口中甘美

黃金珍珠樹子雞湯

俗稱「破布子雞湯」。選用同為台南大坑特產破布子，加上 6 個月大母土雞，加上特調藥膳，以炭火慢燉三小時，湯頭清澈甘甜帶炭香味，曾於年菜評比中獲獎，也曾吸引許多媒體採訪，適合帶回家加熱享用，更適合當成年節伴手禮。

蔡媽手作果乾

選用蔡爸親手種植的芒果、鳳梨、紅心芭樂等水果，以無過多添加物、保留原味營養方式加以乾燥而成，是大人小孩最健康的零嘴。

筍漬

農場女主人蔡媽手作的農情伴手禮，每年 4 月到 10 月間，選用自家生產的麻竹筍製作，去皮切塊後醃漬，沒有一般醃醬菜的重鹹口味，只有淡淡鹹甘，適合配稀飯或蒸魚。

大坑農場
ChiungWen 克

| 遊程方案 |
與筍同行 — 食農小學堂

| 遊程時間 |（5hr，時程與課程內容均可客製化）
60min　　竹的一生（筍園認識及體驗挖竹筍）
90min　　尋寶廚房（竹筍特色料理製作）
90min　　特色風味餐享用
60min　　竹林山谷滑車吊橋體驗

| 開團資訊 |
特定開團日：週一至週日（成行人數：10～20人）

（上述遊程相關資訊如有變動，依店家公告為準）

大坑休閒農場
地址：台南市新化區大坑里82號。電話：+886-6-5941555

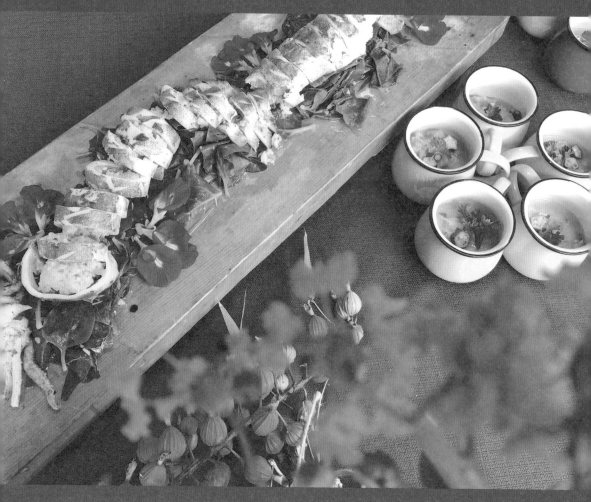

龜山島對岸的山海食堂

宜蘭頭城 。頭城休閒農場

清晨漫步，霧氣未散，耳邊傳來台灣藍鵲招牌沙啞叫聲與潺潺溪水流過的清音。
在這可眺望太平洋與龜山島的山海交會之地，
不僅種著金棗、稻米，還能吃到鬼頭刀、透抽，以及成群游來的白帶魚。
多樣化的物產豐富了餐桌，也滋養了人情。
在這農村廚房裡，有台灣鄉土氣息洋溢，有瑞士高帥主廚笑語，
更有一代農場女王「卓媽媽」從不停歇的熱情與活力。

山林溪澗薈萃，散發自然氣息的鄉居農園

　　從台北開車循著濱海公路往宜蘭方向前進，經過瑞芳、貢寮，越過三貂角與大溪漁港，循著當年漢人準備進入噶瑪蘭平原的路徑往前，當眼前出現梗枋漁港與龜山車站，這時請準備右轉進入那條小小鄉村道路。就在一陣蜿蜒、路愈走愈小，讓人懷疑是不是導航又出錯時，突然間眼前開闊——到了！這裡就是以台灣農村人情味著名的「頭城農場」。

　　這是一個佔地一百二十公頃的超大農場。一百二十公頃有多大？——曾到過東京上野公園嗎？這個裡頭有美術館、博物館、動物園、不忍池，還有眾多樹林與寺廟，可以逛上一整天的東京最大公園，面積總計五十三公頃，而頭城農場大概是它的兩倍大。

　　頭城農場實際上就是一整個山頭與一大片森林的組合，在這廣闊區域裡，有菜園、果園、酒莊，還有一條清澈溪流與小巧迷人的農村景觀。來到這裡，可以沿著森林步道品味台灣平地闊葉林之美，可以登高望遠欣賞太平洋與龜山島，也可以雙腳泡在溪流，三五好友一起在夏日的清涼水聲中野餐。

　　由於長年無毒無藥，在頭城農場，野外的一切綠意都很安心。而這個安心不只吸引眾多團體來此體驗環境教育、辦理企業教育訓練，更吸引無數昆蟲與鳥類在此定居，只要靜下心來，就可以看見許多藍鵲家族在香蕉與木瓜樹邊搶食飛舞，可以在昆蟲旅館門口看見獨居蜂正辦理 Check in 手續；到了春季夜晚，這裡更成為螢火蟲的愛情舞台，每天上演愛情戲碼。

　　不過，最吸引人的部分還是食物。頭城農場每天下午免費供應無限量的擔仔麵、魚丸、挫冰與甜湯；到了晚上，餐廳則變成展演頭城地區五個火車站與五個漁港的「五鐵五漁・風土餐桌」，豐盛佳餚包含石城、大里、大溪、梗枋及外澳的新鮮漁獲與蔬果，依著二十四節氣陸續登場。

「頭城農場」有風景，有滋味。在涵蓋一整片山林的廣闊區域裡，還有一條清澈的梗枋南溪流淌。

從老師到闆娘，堅持做到完美的台灣阿嬤

頭城農場開發史相當於台灣經濟起飛年代的縮影，拍成電視劇完全沒有違和感，恰好呈現民國四十年代到九十年代台灣女性如何在這片土地奮鬥與扎根的辛酸史。

已經八十多歲、人稱「卓媽媽」的農場創辦人卓陳明出生於台中清水，她的童年正好是台灣最窮的年代。她說當時父親每個月薪水負擔各種家用後，到了餐桌上，往往全家九口人每餐只有半罐煉乳的白米可熬粥。永遠處在飢餓狀態的小陳明，有一回看到割稻工人吃「割稻仔飯」吃到嘴角流油，那飽足畫面深深印上心底，從此「有土地、有作物、有飯吃」就成為她對於「幸福」的定義。

許多年來，「卓媽媽」不僅是「頭城農場」的代名詞，更是「台灣休閒農場女主人」深植人心的形象。

國中畢業後，卓媽媽因成績優異被保送師專，之後進入三重正義國小教書。婚後正值台灣家庭手工經濟起飛年代，那時一斤兩塊錢的碎布經過成衣加工後約可獲利一百二十元，有時一晚就能賺到一個教師一個月薪水，於是她從此白天教書，下課後幫學生補習，到晚上就熬夜當縫紉女工，最後甚至開起外銷成衣工廠。到了民國六十八年，四十歲的她帶著積蓄來到頭城買下一片山林，並且在此種起絲瓜、稻米、文旦、金棗等作物，終於完成她打從幼年就立志追尋的人生幸福。

「我是那種沒把事情做到完美就不會放過自己的人，做成衣二十年沒被退過一次貨，教書也常拿評比冠軍。」就是因為這樣的個性，卓媽媽用在經營農場的結果，就是讓頭城農場不但成為台灣最具知名度、人氣最旺的農場之一，名聲更遠播東南亞。

走過幾十個年頭，已有第二代接棒的頭城農場現由卓媽媽擔任精神領袖，並由小兒子卓志成與媳婦 Tina 帶領團隊共同經營；至於大兒子卓志宏則與妻子吳季真在農場上方另闢園區開設「藏酒酒莊」，利用本土食材釀酒協助農村，兩者獨立經營卻又策略合作。

近年來，農場除了不斷持續導入各種專業人才，並積極取得各種認證，甚至邀請來自瑞士的主廚 David 吳小龍主持「綠色廚房」與「農村廚房」，也參與「台灣生態飲食設計中心」的公益活動、到小學當食農教師的志工服務等等，並用小龍所設計的森林餐桌，以食物設計概念來推廣食農與環境教育理念，並獲得亞洲生態旅遊網絡的國際大獎，對全球發光。

宜蘭山海物產，令人嘴饞的金棗與現流仔

　　金棗、雞蛋與有機蔬菜是頭城農場最主要農產，現流仔漁獲則是宜蘭最大資產。由這些物產元素衍生的循環農業、堆肥、友善飼養、動物福利、糧食議題、白帶魚、一支釣、櫻花蝦、休漁、海洋資源、定置漁網等等議題，也成為頭城農場規劃農村廚房與食農體驗最重要元素，頭城農場的環境教育與食農教育，更是台灣許多國中小學喜愛的戶外教學課程與典範。

皮比肉好吃的金黃果實

　　金棗是少數「果皮比果肉更好吃的水果」，由於性喜濕冷，目前全台灣超過 90％ 金棗都出自潮溼多雨的宜蘭，每年十二月到隔年二月產季期間，整個礁溪、員山、三星遍佈金棗。頭城農場也種植了大面積金棗，那一顆顆掛在樹上的金黃，是農曆年間最喜慶的色澤與滋味。

　　金桔與金棗辨識技巧在於金桔長相扁圓像小橘子，顏色或綠或黃但以綠色居多；而金棗比較橢圓像雞蛋，採收時通常顏色金黃。更簡單的方式就是輕輕咬一口，如果表皮又辣又澀又酸，那就是金桔，它不好吃但很適合熬成水果茶或做客家桔醬；如果咬下後表皮很甘甜，那就是金棗。

　　早年宜蘭金棗幾乎都加工變成蜜餞，近年因為種植技術改良，金棗外皮愈來愈甘甜，因此鮮果開始被廣泛食用並加以入菜。就跟檸檬、金桔一樣，芸香科作物的酸香很適合提昇海鮮的甜與鮮，金棗更特殊處在於它不只適合海鮮，也適合用於肉類與油炸類食物解膩，可為菜餚創作添加更多驚喜。

產地集中在宜蘭的金棗，可說是蘭陽地區最具代表性的農產滋味。

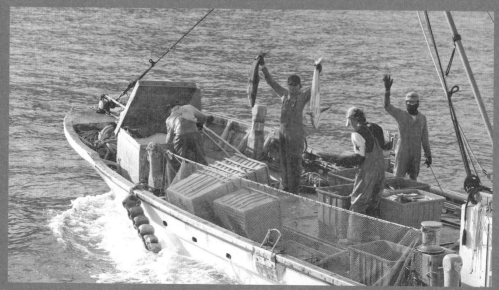

全台超過三分之一的定置魚網都在宜蘭，現流仔魚獲豐富，讓「龜山島海鮮」享有盛名。

來自龜山島的新鮮魚蝦

宜蘭現流仔漁獲之所以多樣，主要在於龜山島一帶是高溫黑潮與低溫親潮交會處，洋流交會加上大陸棚等地形，還有蘭陽溪出海口，種種因素匯集帶來了豐富藻類與浮游生物，吸引魚群聚集，因此成為台灣最重要漁場之一。

定置漁網可以透過魚網孔目避免大小魚趕盡殺絕，也不主動追擊而是等待魚群自己入網，並設計逃脫機制，因此被視為是較友善海洋的漁法。目前台灣約有六十多座定置漁網，每座都如足球場般大。其中超過三分之一都在宜蘭，約佔二十六座，全台比例最高，其餘則分布在花蓮崇德、新城、石梯，台東三仙台、知本等地，另有 25％ 位於新竹香山、苗栗竹南與澎湖馬公，由此也突顯宜蘭海洋漁獲之地位與重要性。

宜蘭定置漁網放置地點主要在石城、頭城、梗枋、蘇澳、南澳、東澳粉鳥林等地，另有桶盤堀、大里、蕃薯寮、大溪、烏石港等眾多漁港，依循四季盛產鯖魚、鰹魚、小卷、中卷、花枝、蝦、蟹、貝類、馬頭魚、紅目鰱、魩仔魚、白帶魚、櫻花蝦、煙仔虎等多樣魚類。其中最常被頭城農場作為農村廚房或食農教育利用的物產，主要是來自梗枋、大溪或烏石港的櫻花蝦、白帶魚，以及定置漁網捕捉的魚類。

友善雞蛋與循環農業

　　台灣每年大約要吃掉八十億顆雞蛋，以台灣兩千三百萬人口、每年三百六十五天計算，平均我們每人每天都會吃一顆雞蛋。為了生產這麼多蛋，台灣大約飼養了四千四百萬隻蛋雞，但這些生蛋雞，超過九成都是住在極為辛苦不人道的「格子籠」裡。

　　格子籠是雞透過類似 A4 紙張大小的鐵籠裝雞，可以一層一層堆疊非常節省空間，餵飼料或撿雞蛋時也很輕鬆，可大量降低土地面積與人力成本，但代價就是那一排排的母雞會遭到終身監禁、空間窄小、氣味濃厚、被斷水斷食強制換羽，頸部因為長期穿越鐵籠吃飼料而磨到破皮出血。

　　甚至有的養雞場為了讓蛋自己滾下來，擺放時會讓籠子有一些斜度，母雞也因此要終身站在傾斜一邊的鐵籠內，導致腳趾變形與疼痛。這頭吃飼料、那頭下蛋，甚至有些雞會因翅膀或爪子卡在籠子裡無法動彈，格子籠養雞場人工極少、雞又太多，往往無人援救而活活渴死或餓死。經濟動物的悲情，不是要苛責農民或政府，只是隨著社會進步，我們應該可以有更好方式來對待牠們。

　　為了讓大家更理解格子籠雞的辛苦，頭城農場也飼養大批母雞放養於金棗果樹林間。卓媽媽說：「我們自己磨豆子，磨好的豆漿給人喝，剩下的豆渣拿去做液肥，液肥做好後澆灌蔬菜，蔬菜成熟上桌後把切下的菜根拿去餵雞，雞養在金棗樹下，牠們會幫忙吃蟲、除草，排泄物豐富了土壤，土壤又讓樹木與金棗成長，成長後吸引了鳥類與昆蟲定居，整個農場的生命與生態生生不息，彼此相互滋養，沒有什麼東西是垃圾。」

台灣九成的生蛋雞都養在格子籠裡，「頭城農場」卻將大批母雞放養在金棗樹林間，用最自然的方式來養雞，出產可貴的「友善雞蛋」。

感受大地豐饒，外國人也來朝聖的農村廚房

走進「頭城農場」廣達二公頃的有機菜園，除了隨時都能體驗摘菜樂趣，還能看到豐富的自然生態。

第一課‧徜徉有機菜園，拜訪昆蟲旅館

　　頭城農場很美，但不是那種藝術造景或繽紛花卉的美，它的美，是那種非常農村、非常天然、與整個宜蘭氣候與環境渾然融合的自然之美。

　　要設置「昆蟲旅館」，必須先瞭解當地有那些昆蟲出沒，並依照它們的喜好與特性加以設計，然後再使用竹管、木頭、乾草，或黏土、陶瓷、石塊來加以搭建。但無論什麼材質，都一定得是天然材料，而且不能使用化學噴漆。

　　走在頭城農場的有機菜園土地中，很可能會在一抬頭間，突然瞄見一群台灣藍鵲從樹林那頭飛過；或是在低頭採菜時，看見一隻深紅色瓢蟲正像一輛金龜車般賣力的把自己向前推進，偶爾還會像遇見紅燈一樣突然靜止，接著再快速挪著屁股向前跑。而在菜園旁，還能看到特別的「昆蟲旅館」──這個概念最早源自英國學者為了做觀察而設置的「野蜜蜂箱」，也因為意外發現這個人造設施對於野蜂保護頗有幫助，因此逐漸發展成為給無脊動物棲身的「旅館」，並在世界各地開始流行。

　　來到頭城農場的農村廚房，首先就是由來自瑞士的主廚吳小龍，用他獨特的中、英、德語三聲帶引領大家前往那寬闊達三千多坪的有機菜園，去觀察昆蟲旅館裡的獨居蜂與瓢蟲等昆蟲，接著再依季節不同，讓大家在隨時都有五十多種蔬菜的菜園中依當天菜單自採蔬菜──或許小黃瓜、茴香、地瓜葉，或許翼豆、奶油白菜、九層塔，透過簡單農事的洗禮，充分感受與土地友善共存的田園之美。

第二課 · 來逛漁港市場，採集尚青漁獲

蘭陽平原旁的太平洋與龜山島海域是台灣主要漁場之一，包含南方澳漁港、烏石港、大溪漁港都是近年相當受遊客歡迎的漁港。相較之下，頭城農場附近的梗枋漁港較不出名，然而這卻是一個在地人很愛的小漁港。

梗枋漁港就在宜蘭頭城的「龜山車站」旁，整個漁港主體建築如果用步行，大概一分鐘就可以繞完，就算連周邊停泊船隻的港灣繞一圈，大概也只要十幾分鐘。儘管迷你，但若剛好遇到漁船回港，那就充滿樂趣。

不像大型漁港的漁獲與拍賣較有規模，這邊的漁船以鯖魚、中卷、馬頭魚、白帶魚、煙仔虎為大宗，但仍不時可見多樣罕見魚種。在地也有堅持「一支釣」的漁船，只靠釣竿一尾一尾釣而不用網撈，不過度掠奪海洋資源，也讓這邊漁獲品質頗佳，加上在地居民較多，因此比起多數觀光漁港，較能感受彼此親切寒暄的溫度。

卓媽媽十分喜歡逛梗枋漁港，偶爾也逛大溪漁港，但她買魚不是一尾一尾挑，而是整籠整箱的買。所以只要「農村廚房」活動遇上漁船回港或定置漁網收貨時間，再加上她剛好有空，就會「選日不如撞日」的帶著大家一起前往感受小漁港風情，體驗「當大戶」整箱買魚的樂趣。

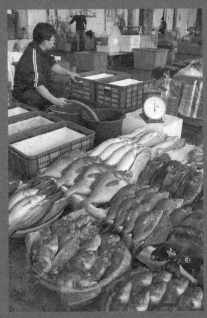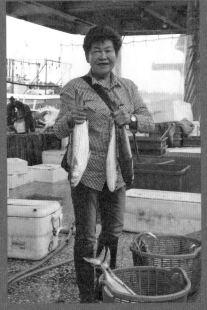

漁港裡各式各樣魚蝦蟹貝，永遠充滿令人驚嘆與著迷的生猛張力。

強調使用在地食材的「農村廚房」，無論融入西方手法，還是純粹台式風格，端上桌的每一道料理，都能吃到讓人感動的食物真味。

第三課・走進綠色廚房，領略台洋饗宴

金棗魚丸湯

　　台灣東部外海盛產鬼頭刀，牠們的肉質極富筋性，做成魚排或魚丸都非常 Q 彈。瑞士主廚吳小龍融入西方料理觀念，將金棗與鬼頭刀結合，剁碎後拌勻，接著加入切片的蘑菇、白菜、金桔葉、枸杞等食材，並以一點點鹽與胡椒、香菜調味，再倒入「藏酒酒莊」的米酒，然後捏成每個三十公克大小的魚丸，再放進滾水中煮熟定型。用這樣的金棗魚丸煮成湯，入口酸甘鮮等各種滋味具足，在台灣食材中，品嚐到的卻是一種特殊的異國風味。

煙燻鴨賞農場時蔬沙拉

　　蘭陽平原多雨，處處都有水源與濕地，適合養鴨，因此百多年前宜蘭農民就已大量飼養蛋鴨、肉鴨與雛鴨，近年這裡更是最佳的「櫻桃鴨」產地。至於「鴨賞」，就是早年農民為了保存鴨肉而衍生出來的特產。作法是將處理過的鴨隻以竹片撐開，接著以鹽醃漬一週再放到戶外風乾，過程中需避免日照以防鴨肉出油，等風乾完成後，再將鴨子送入烤箱以甘蔗燻烤，讓蔗糖的香甜進入鴨肉並讓鴨隻色澤呈現金黃。要吃時拌一點白糖、白醋、香油、米酒，再用蒜苗和紅椒點綴，入口鹹香 Q 嫩，非常美味。而這道沙拉前菜正是以鴨賞為主角，結合翼豆、紅椒、白柚等時令蔬果，再搭配「藏酒酒莊」以台灣本土葡萄發酵釀製的私房白葡萄酒醋，不僅好看，而且每一口都富含新鮮滋味。

三杯中卷

　　「三杯」是非常具有代表性的台灣味。第一杯是麻油，以本土栽植的芝麻所壓榨的好油可以帶來無比香氣；第二杯是醬油，以手工慢釀的黑豆油富有鹹中帶甘的醍醐味；第三杯是米酒，以純米釀造的料酒則在提味之餘還能大大提升料理層次。也因此，將梗枋漁港現釣的優質中卷洗淨切段後，以三杯的方式快炒，起鍋前撒上一把九層塔、再蓋上鍋蓋燜一下，掀蓋後端上桌，就是海味與醍醐味鮮香四溢、引人垂涎的好菜。

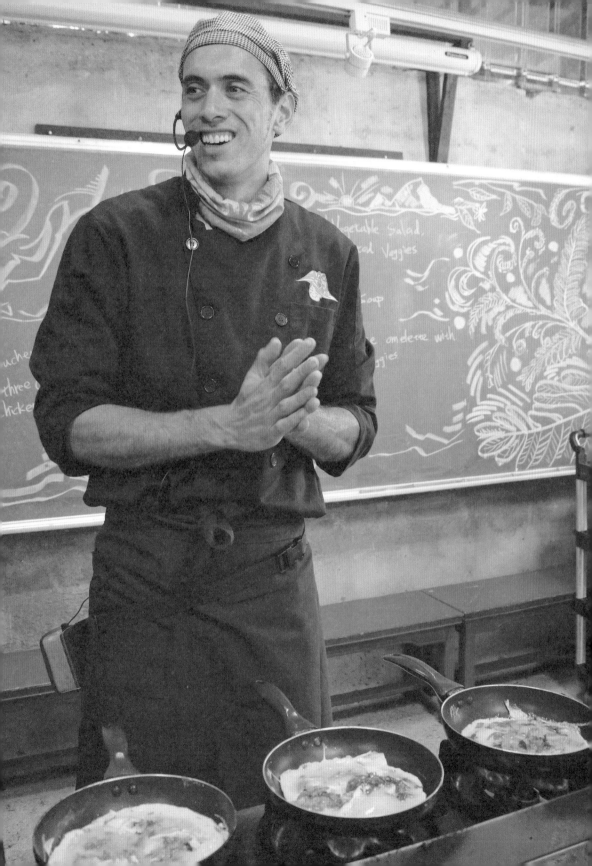

絕妙跨界甜點，融入石花菜的金棗法式軟糖

　　原產於中國浙江的金棗，推測是清朝移民帶入台灣。早年金棗極酸，因此農民主要做為觀賞用。相傳西元一八四三年（道光二十三年），一位名叫朱材哲的通判來到宜蘭，見金棗掉落滿地覺得可惜，因此傳授居民醃漬技術，結果這「鹹酸甜」的滋味大受歡迎，從此金棗便在宜蘭扎根並廣為流傳，直到民國七十年代觀光旅遊興起，金棗蜜餞更成為宜蘭代表伴手禮。

吃金棗不吐金棗籽的美味發想

　　但是對於喜歡金棗蜜餞的人來說，每次「吃到籽」的突兀口感難免讓人覺得掃興，而且即便「金棗的果皮比果肉好吃」，但吃多了畢竟還是難免會覺得有點麻嘴苦澀。因此新世代料理師游喆有了「做成法式軟糖就可以避免這個問題」的想法，並且進一步把這個構想具體化：

　　「一般的法式軟糖是使用柑橘果膠製作而成，其果膠類凝固劑的特色在於使液體黏稠，所以法式軟糖的口感比起一般軟糖還要軟糯，吃起來像很濃的果醬。我這次搭配著頭城的石花菜，為軟糖增加了一點脆度，讓口感有更多層次，不但讓遊客可以邊逛農場邊品嚐，也是一項很是具在地代表性、可以帶回家與新朋好友分享的零嘴。」

關於延伸應用食材：石花菜

石花菜是頭城海邊盛產的海藻，採集石花菜是一件很耗時費力的事，清洗更是費工，因為光是要把一斤的石花菜洗乾淨，就需要兩到三個小時。但石花凍的做法相當簡單，只要將清洗後的石花菜曬乾，再把石花菜和水以 1：20 的比例加熱煮出膠質，然後以糖調味，並經冷藏，就是當地漁人喜愛的冰涼甜品。必須注意的是天然石花菜有許多雜質，一定要過濾，才不會影響成品外觀。

|材料|

法式軟糖果膠粉	20g
糖	70g
金棗	200g
水（可用橙汁代替）	200ml
洋菜	5g

|作法|

1. 金棗去籽後剁成泥，加入水或果汁，
 用果汁機打成汁。
2. 加熱至冒泡，分次加入糖、果膠粉和洋菜，
 煮至溶化。
3. 粉類全部溶解後煮至滾。
4. 倒入模具，放冷後切成骰子形狀，
 最後裹上糖粉。

正港農家出品，充滿庄腳風情的特產好物

超辣小魚干
這瓶小魚干的誕生其實非常意外。某年農場滿園朝天椒正準備收成，不料一場颱風肆虐，朝天椒被吹落滿地。在不捨心情下，卓媽媽將這些朝天椒用麻油爆香後加上梗枋漁港的小魚干拌炒，結果這個惜物之作卻自此成為農場招牌伴手禮。

放牧雞雞蛋
頭城農場以廚餘跟天然有機植物與昆蟲飼養之放牧雞，大約 500 多隻，平常在金棗樹林間散步、抓蟲、扒土，既照顧了金棗不受蟲害，也給予金棗樹最天然的養份，循環經濟、自然環保且人道飼養，生產出的雞蛋品質極佳，是農場熱門商品。

手工魚丸、手工餛飩
無論魚丸還是餛飩，都是卓媽媽嚴選食材的私房點心，運用當地漁獲、豬肉等食材精心調味製作，純正道地，每一口都有好滋味。

| 遊程方案 |
幸福島嶼農村食堂

| 遊程時間 | (4.5hr)

20min	有機菜園巡禮
40min	認識當地食材、食材採摘
120min	農村廚藝教學 3 道料理
60min	午餐以大自然美景相佐，分享廚藝成果
30min	農場知性之旅、園區生態導覽

| 開團資訊 |
特定開團日：週一至週日（成行人數：15～20 人）

（上述遊程相關資訊如有變動，依店家公告為準）

頭城休閒農場
地址：宜蘭縣頭城鎮更新路 125-1 號。電話：+886-3-9772222

隱身山林間的微酵廚房

宜蘭頭城。藏酒酒莊

「醉翁之意不在酒，在乎山水之間也」。
宜蘭「藏酒」，一個座落在海拔六百公尺山林間的酒莊，
也是台灣第一家導入綠建築概念的「生態型酒莊」。

它引用雪山山脈甘泉，以釀酒師發酵技術醞造出美酒佳釀。
在短短十年之間，不僅酒品獲獎無數，
而且還名列全國特優農村酒莊、榮獲宜蘭休閒農業金質獎。

新近「微酵廚房」的誕生，除巧妙結合發酵元素與在地食材創作季節料理，
並傳遞品酒知識與製酒文化，從鹽麴到麴酒，從酒醋到酒釀，
它以真醇的「發酵學」深入飲食，讓常民餐桌閃耀味道的光。

| PART 1　原味農場新風貌 |

低調酒窖，以雪山甘泉醞釀大地酒香

　　如果沒有熟人領路，要找到「藏酒」，可能要花不少時間猜疑。因為從雪隧出來，接上台二線濱海公路，經過烏石港、外澳，在抵達130K處的「梗枋漁港」前有一座「梗枋橋」，過橋之後就要立即左彎迴轉；而從這裡開始，雖然沿途都有指標，但突然開闊的荒野、鄉間的產業道路、過於陡峭的爬坡山路，都會一再挑戰汽車導航系統以及開車人的認知：「這裡真的會有酒莊嗎？」——終於，在駛離台二線大約十分鐘後，眼前出現了讓人目光完全被吸引的酒莊——「藏酒」不只藏著酒，而是一所藏在山中樹林間的酒莊；進入眼簾的，就是建築與大自然融合、宜蘭第一家導入綠建築概念的「生態型酒莊」。

　　放眼望去，周邊山區都是金棗果樹與樹林，還有楓香、油桐、琉球松、蕨類等數百種植物。此外，這裡不僅有近百種鳥類、一百三十多種蝴蝶與十多個品種的螢火蟲，還不時可見到山羌、飛鼠、大冠鷲、獨角仙、果子狸、翠鳥、夜鷺、台灣藍鵲……等種種生物。

　　樸實沉穩的「藏酒酒莊」，就在這片豐富生態中與大地親密融合；沒有刻意營造的歐洲城堡，也沒有突兀的做作設施。它以極其低調的建築色彩融入環境，在這不受汙染的山中寧靜地釀製好酒；也在充滿綠景的餐廳供應在地美味與佳釀——它採用的，是來自雪山山脈的清涼甘泉，是來自周邊小農所種植的宜蘭特產金棗，是來自台灣各地的五穀雜糧、梅子與葡萄；它不只是一個賣酒的地方，而是一個努力讓台灣農作物可以創造多元滋味、提升產值的生態酒莊；它推廣的是發酵學，是台灣雪山甘泉與農作物揉合的大地滋味，是那會帶來幸福感的「微酵」濫觴。

以農為本，走出自我風格的酒莊推手

抱持著對釀酒事業的願景，深具開創性格的「農二代」卓志宏成為「藏酒酒莊」的莊主。

　　「藏酒酒莊」與「頭城農場」同樣隸屬「頭城休閒農場集團」，董事長是大家熟知的「卓媽媽」卓陳明。第二代則有卓志宏、卓志成兩兄弟，共同帶領專業經理與一眾員工一起打造頭城新里山生活。無論是清早趕赴漁市看漁況，還是走進有機農場採蔬果，不時都能看到董事長、總經理親力親為的身影，而這樣的情景，也讓人可以深刻感受到這個企業對於食材、對於生態、以及對於每個經營環節的重視。

　　現年八十多歲的卓媽媽，出生於台中清水，童年時期正逢台灣物資困乏的年代，也因為在「總是吃不飽」的環境成長，所以在她心中埋下「有土地、有作物、有飯吃」就是「幸福」的定義。

　　一九九〇年代台灣經濟起飛，休閒產業開始發展，「頭城農場」也成為台灣休閒農業先驅。當時卓志宏帶著太太吳季真率先回家協助農場營運，待卓志成與妻子江富美也回家幫忙後，基於對釀酒的滿腔熱血與憧憬，卓志宏便在二〇〇六年於農場山區上方開辦「藏酒酒莊」。

　　卓志宏畢業於輔大應用數學系，並於美國紐澤西理工學院取得電腦與工業管理兩個碩士學位。回台後曾在台北捷運公司上班，後因協助卓媽媽處理農場營運而告別上班族生活。太太吳季真則曾為保險公司經理，帶著對事理分析的專業與對業務行銷的敏銳，她跟著丈夫回到農場打拚，不但從婆婆身上學習到「農場女主人」的為人處事，也同樣充滿熱誠與幹勁，無論是農場許可登記、伴手禮開發、還是各種計畫案的申請與落實，經常都由她一手操辦，甚至連酒莊的景觀建設，也多出自她的構想建議。儘管公私兩忙，她也不忘自我精進、不斷充實自己，在馬不停蹄的日常生活節奏中還完成了台北教育大學 EMBA 學位。

　　事實上，自從創立「藏酒」以來，卓志宏與吳季真兩夫妻在積極導入專業與科技之外，從來沒有忘記農業根本──「以紮根於農地之心，打造品牌之路的酒」，正是這樣的理念，讓隱身山林的「藏酒酒莊」不但發展迅速，而且聲名遠播，成為不折不扣的「台灣之光」。

寶島佳釀，遲到八十年的本土風味酒

　　「藏酒酒莊」釀酒主要區分兩大類，第一類是「穀物酒」，利用大麥、稻米、高粱等各種不同五穀作物，釀造東方傳統的米酒、紅麴酒、五穀酒等類型酒品。第二類是「果實酒」，主要利用葡萄與宜蘭在地金棗，分別釀造紅葡萄酒、白葡萄酒，以及金棗酒。

專賣令解除，台灣酒起飛百花齊放

　　有時我們誇獎一些產品好，只因為它是「Made in Taiwan」，那是情感支持。但台灣酒這幾年聲勢愈來愈強，賣的不是這種「相挺」的台灣價值，而是有不少酒款真的非常好喝，甚至常在國際比賽中得獎、讓人忍不住驚嘆。之所以會驚嘆，是因為跟世界酒圈相比，台灣酒整整遲到八十年——一九二二年日本總督府公布「台灣酒類專賣令」，隨後國民政府又沿用此公賣制度，讓當時發展還不錯的台灣釀酒業瞬間消失，只剩政府可以釀酒。直到二〇〇二年加入 WTO，政府才重新開放民間設立酒廠。而在那段民間不准釀酒的年代，台灣酒主要都是公賣局出品的高粱、紹興、玫瑰紅、啤酒、竹葉青等酒款。而自二〇〇二年後，台灣酒產業迎來春天，並且一路狂奔，短短二十多年後的現在，全台各地取得製酒執照者約三百五十家，各種酒款百花齊放，並有不少都曾在國外參加比賽、抱回大獎。

　　目前台灣酒的領頭羊，除了大家熟知的金門高粱、台灣啤酒與宜蘭噶瑪蘭威士忌外，更有許多精采酒莊、酒款與酒吧。例如新北鶯歌「合力酒廠」的「烏龍茶梅酒」，桃園蘆竹「恆器製酒」的「地瓜酒」，台中霧峰農會酒莊的「初霧清酒」與「燒酎」，台東「東太陽製酒」的「刺蔥酒」，還有仍維持乾醪製程釀製陳年高粱的「馬祖酒廠東引分廠」，」以及「金色三麥」、「台虎精釀」、「北台灣麥酒」與「啤酒頭」的精釀啤酒……等等。而在如此眾多酒廠與酒款中，宜蘭頭城「藏酒酒莊」的特色除了中式高粱、料理米酒，最著名的就是「果實酒」——金棗酒是招牌之一，而「藏酒」近年也積極發展葡萄酒，並在釀酒之餘積極推動「微酵廚房」食農教育，希望有機會讓更多人認識發酵與台灣酒。

「藏酒酒莊」酒品多元，無論是五穀酒、水果酒，還是紅白葡萄酒，都有質量穩定的生產。

禁止酒駕。酒後不開車，安全有保障。

宜蘭有金棗，釀出清新可喜水果酒

「金棗」是在台灣眾多水果中，唯一果皮比果肉好吃的果實。它原產於中國浙江，推測是由清朝移民帶入台灣。早年金棗極酸，因此主要被當做觀賞作物使用。相傳一八四三年，一位名叫朱材哲的通判來到宜蘭，看見金棗掉落滿地的景象覺得可惜，因此傳授居民醃漬技術，結果這「鹹酸甜」滋味大受歡迎，從此金棗便在宜蘭扎根、廣為流傳。到了一九八〇年代，台灣觀光旅遊興起，宜蘭金棗蜜餞甚至成為極具代表性的地方特色伴手。

由於金棗性喜濕冷氣候，所以全台灣高達百分之九十的產量都出自宜蘭。每年十二月到隔年二月產季，宜蘭礁溪、員山、三星以及頭城一帶遍佈金黃色果實，那一顆一顆掛在樹上的黃金棗，剛好成為農曆年間最喜慶的色澤，也帶來最清新解膩的滋味。

由於金棗產量極多，而且果實表皮富含維生素與礦物質，因此，為提昇作物產值並創造在地特色，「藏酒酒莊」早在成立之初便鎖定要以「金棗」這項在地食材釀酒，而且不同於一般果實酒以浸泡方式製作，而是讓其如釀葡萄酒般發酵，所以喝起來不死甜、不酸澀，富含韻味及果香。其中，那款瓶身胖圓獨特的「龜山朝日金棗酒」，更拿下二〇一四「幸福宜蘭拾在好禮」、二〇一九「全國農村酒莊銀質獎」、二〇二〇「宜蘭十大好食好物」等獎項，成為台灣水果酒類中的模範代表。

以宜蘭盛產的金棗為原料，「藏酒」的「龜山朝日金棗酒」歷年來榮獲多個獎項的肯定。

禁止酒駕。酒後不開車，安全有保障。

「藏酒」的紅白酒，是以來自彰化二林的黑后與金香等釀酒品種葡萄釀製

黑后與金香，孕育台灣精品葡萄酒

　　釀酒葡萄與食用葡萄不一樣，通常它體積較小、甜度較高、非常多籽，所以釀起酒來會有果皮與籽的單寧，也有果肉的甘甜與酸度。台灣釀酒葡萄最大宗是用來釀造白葡萄酒的「金香」，以及用來釀造紅葡萄酒的「黑后」。這兩款葡萄大多種在台中、彰化一帶，因此早年這些地方的許多農家都跟公賣局契作，收成後的葡萄就會交由公賣局釀製「玫瑰紅」等酒品。然而，葡萄是溫帶作物，由於台灣氣候偏暖，這些釀酒葡萄往往在果糖還不夠豐厚時就熟到快從樹上掉下來，也因此，在釀成葡萄酒後往往都有過酸的問題。過去技術不佳，最直覺的方法就是補糖發酵，這也導致台灣葡萄酒喝起來都有種怪怪假假的甜。而隨著台灣加入 WTO，進口葡萄酒變得平價且容易購買，所以後來公賣局也就不再契作。

　　結果，這造成兩種現象，一是原本種植釀酒葡萄許多農場，就選擇改種當時正紅的火龍果，因為葡萄藤架設施可以繼續沿用。另一種繼續種釀酒葡萄的農家，則選擇申請農村酒莊酒牌、開始自己釀酒，而這也正是造就現在台灣釀酒產業蓬勃的起源。雖然多數的台灣紅葡萄酒產品目前仍難與國外競爭，但加烈葡萄酒與重視酸度的白葡萄酒卻已有相當不錯的表現。而當時，「藏酒酒莊」眼見許多種植釀酒葡萄的小農產品滯銷，遇到轉型瓶頸，因此加以收購葡萄，並開始釀製屬於自己酒莊的紅白葡萄酒。其中白葡萄酒於二〇一七獲選為「全國農村酒莊」銅牌獎，紅葡萄酒也名列「農村美酒伴手好禮」，成績不俗。

微酵之旅，走進生態酒莊微笑學發酵

從調製迎賓酒、感受酒莊生態、到步入酒窖空間，「藏酒」的「農村廚房」第一課充滿酒意。

第一課・初入酒境，微醺的五感體驗

　　置身於廣達一百二十公頃山林中的「藏酒酒莊」，是宜蘭縣第一家取得釀酒執照的民營酒廠。這裡的「農村廚房」活動，會在參加者抵達後立即遞上一條香茅毛巾，讓那天然香氛拭去大家身上舟車勞頓的塵埃，並且帶來心境上的轉換與放鬆。

　　若是天熱，會讓每個人動手調製一杯加入招牌金棗酒的金柚調飲，藉以感受此間酒品的美妙；而倘若來客不勝酒力，也有不同口味的康普茶可選擇。天冷時，則會利用酒莊農場自產的甜酒釀、以及平飼土雞產下的新鮮雞蛋來煮酒釀蛋花湯，讓大家與主廚在過程中充分互動，以美食開啟「相見歡」的序幕。

　　接下來，則是踏進戶外大地，認識酒莊所在環境，感受山林廣袤與甘泉純淨，從周邊森林、花卉香草、裝置藝術，乃至於青蛙、鳥類、螢火蟲，細細領略「生態酒莊」的不凡。

　　緊接著，專業導覽員則會帶領大家前往酒窖參觀、進行解說。除了讓來客身歷其境、感受酒窖低溫環境，也會在過程中介紹不同酒款的製程差異；或許發酵、或許浸泡、或許蒸餾，每一款酒的背後都有許多奧祕與變數。如果運氣好，甚至還能遇上製麴、下麴等釀酒最神祕的環節。

第二課・味之魔法，發酵的魅力之學

　　你知道嗎？食材中的微生物增加時，如果對人體有害，就叫「腐壞」；相反的，如果對人體有益，那就是「發酵」。古代沒有冷藏設備，發酵最主要的功能就是延緩食物腐敗，像豬肉就是最經典的例子，因為一般肉類在自然環境中只要短短幾天就會腐壞，但透過發酵，就能變成臘腸、火腿等食物，保存期限甚至可長達數十年，而且還會隨著發酵時間改變風味。

　　發酵可說是人類飲食文化發展中非常重要的一環，它不只是名詞，更是處處可見的進行式；藉由細菌、酵母、黴菌等微生物在有機物上的作用，我們日常餐飲中常見的「阿嬤智慧」如老菜脯、豆腐乳、梅子醋、老茶、臘肉，或是東西方美食如味噌、納豆、鹽麴、巧克力、優格、起司、火腿、啤酒、葡萄酒……等，都是發酵食品。而科學家更是利用發酵抗腐敗的特質，研發食品級生物防腐劑，並被聯合國糧農組織（FAO）、歐盟等批准，做為不適合加熱食品的天然防腐劑。

　　也正因為發酵不僅能帶出食物鮮甜，而且在過程中所產生的新物質可促進人體機能、有益健康，所以發酵不只是保存食物的魔法師，更是讓食物營養價值提高的煉金師。加上它還兼具低溫保存節省能源、減少剩食浪費等等作用，所以「藏酒」的「農村廚房」很大重點就在於透過帶領大家親自動手、去探索發酵與食材之間的奧妙，在分享「酒」的學問之外，更是傳遞發酵趣味與文化的共享教室。

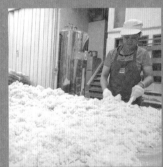

從釀酒廠區的米麴製作、到料理廚房的鹽麴味噌，都充滿「發酵」的學問。

「藏酒」的微酵料理強調使用當季、在地的食材，並大量結合「發酵」元素，色香味俱全。

第三課・信手拈來，主廚的微酵料理

來到「農村廚房」料理教室，則由「藏酒」主廚出馬，以酒莊與農場的產物為基底，帶領大家從「發酵」出發，一起製作深具創意又美味健康的新派料理。

金棗酒粕威靈頓

這道料理是以西方名菜「威靈頓牛排」為發想，並改以宜蘭金棗酒粕醬料與熟成里肌肉為食材而發展出來的創意主菜。作法是將其化繁為簡，首先運用厭氧發酵原理讓里肌肉熟成，接著再以金棗酒粕增添風味層次，過程中並加入主廚的調味巧思與製作訣竅，讓大家在充滿儀式感的趣味中，完成這道充滿份量感又具視覺衝擊效果的大器料理。

百香山藥彩花籃製作

以酒莊農場裡的食用花卉、時令蔬果、康普茶天然菌膜為原料，並運用健康無負擔的調理方式製作醬汁與菌膜，最後再加以混和、組裝，就完成這道色彩繽紛、造型立體的「花藝沙拉」。

冰鎮綠瓜麴味噌

這是一道適合作為前菜的開胃料理小品。與涼拌菜不同，除了採用新鮮的小黃瓜為基底，並善用經過發酵程序特製的鹽麴及味噌漬物做為調味主角，再綴以可食花卉加以裝飾，不僅看起來美觀誘人，而且入口爽脆、令人回味再三。

餐酒搭配

為什麼會有「紅酒配紅肉、白酒配白肉」的說法？事實上那是因為不同酒款對上不同食物，兩者之間會帶來交互影響。例如海鮮要是搭上紅酒，那麼紅酒中的豐富鐵質就會導致澀感與腥味的出現；但若搭上白酒，那麼白酒中的酸就有如檸檬，能讓海鮮變得更加清甜、充滿回甘。所以在料理之外，「微酵廚房」主廚還會傳授不同酒品與食物的搭配技巧與學問，讓大家一窺其中奧妙。

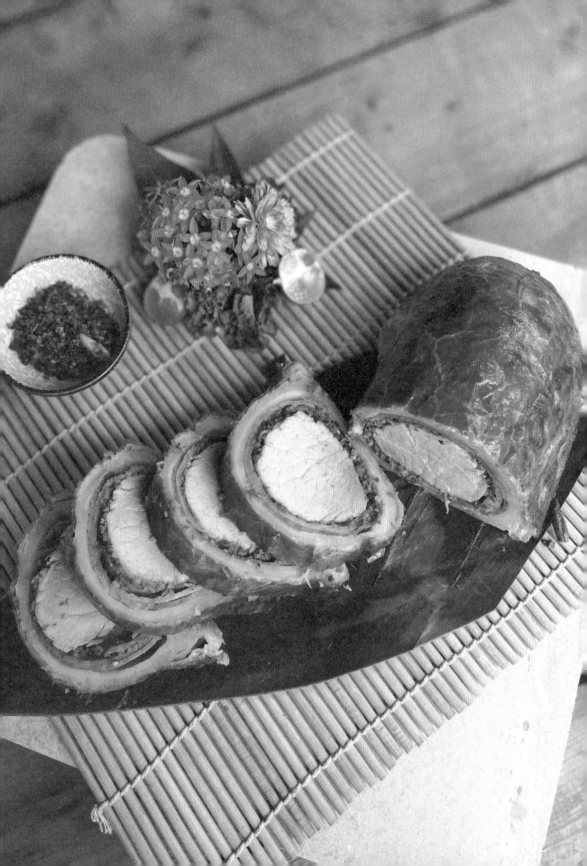

優雅細緻，氣韻溫潤的甜酒釀馬卡龍

　　「發酵」是釀酒過程中不可或缺的環節，而「酒麴」則扮演至為關鍵的角色——穀類加上「酒麴」是釀造穀物酒的第一個步驟，透過「麴」所富含的酵母菌等大量微生物，能讓穀物裡的澱粉分解成糖、轉化為酒精，之後再經過蒸餾等程序所得到的成品，便是液態的酒。

　　至於「酒粕」與「酒釀」，則都是從「發酵、釀酒」延伸而來的食品，最大差異在於「酒粕」是指用米、麥等穀物釀酒後順帶過濾出來的殘餘酒渣，帶有深沉酒香，並且通常以糊狀或乾燥片狀的樣貌販售，但市面上較少見。而「酒釀」則是單純將米、水與酒麴裝到容器中進行發酵、讓澱粉部分糖化之後所製成，成品可以清楚看見一顆顆米粒，口感細緻柔軟，味道溫和甘醇，是大眾相當熟悉的食品，常被用於製作酒釀湯圓、酒釀蛋、酒釀滷肉、酒釀豆瓣雞等家常料理。

當台灣糯米遇上法國蛋白餅

　　做為台灣極具代表性的酒莊，「藏酒」所生產的甜酒釀，除使用於宜蘭在地契作的「台中一九六號」糯米為原料，並強調無添加糖、酒精、防腐劑等化學原料，自然呈現出甜中帶酸、酒香清淡的風味。而新世代料理師游喆以其為靈感，將它與出產葡萄酒知名的法國加以連結，迸發出「酒釀馬卡龍」這道極為別緻的甜品。

　　「馬卡龍」（macaron）其實源起於義大利，是一種經過法國人改造之後才廣為人知的蛋白餅，外殼以加入大量杏仁粉、糖粉的蛋白霜為基礎，並在兩片餅乾中夾入果醬、奶油乳酪等內餡，適合搭配咖啡、茶飲享用。其最大特點在於外觀呈圓形、平底，且因為口味多元而具繽紛色彩，加上入口薄脆、卻又在舌尖瞬間化開的特殊口感，所以成為一種全球知名的高級甜點，並在傳統巧克力、奶油、焦糖等選擇之外，發展出許多反映各地特色的新風味。而游喆以甜酒釀結合白巧克力、鮮奶油為內餡，並以杏仁蛋白霜原色外殼呼應糯米的純白，讓這道口味創新的點心不僅散發出溫潤恬淡的酒香，並呈現出一種優雅出塵的美感。

| 材料 |

《餅殼》
蛋白	50g
細砂糖	75g
杏仁粉	75g
糖粉	75g
水	適量

《內餡》
白巧克力	30g
甜酒釀	30g
鮮奶油	10g

| 作法 |

《餅殼》
1. 蛋白加入糖粉，打發成蛋白霜。
2. 杏仁粉過篩，混入蛋白霜中，再加水攪拌成麵糊。
3. 準備烤盤紙鋪墊於烤盤上，再將麵糊擠出同樣大小的圓餅，直徑約 3 公分。
4. 用風扇將烤盤上的麵糊吹乾，然後再放入烤箱，以 150 度烤 15 分鐘。

《內餡》
1. 將白巧克力隔水加熱融化。
2. 於融化的白巧克力中加入甜酒釀、鮮奶油，攪拌均勻後放入冰箱稍微冷卻。

《成形》
餅殼放涼，取出冰箱內餡、擠於單片餅殼，再將另一片餅殼蓋上，即完成。

天然香甜，把發酵與歲月的滋味帶走

藏金柑

以白蘭地蒸餾萃取的概念先釀造金棗酒，再將發酵後的金棗酒粕透過蒸餾方式收集蒸餾酒、放入橡木桶熟成。這款 40% 酒精濃度的酒品，適合講究高品質的酒類愛好者，並曾獲選二〇二三年農村酒莊酒品評鑑銅牌獎、二〇二三宜蘭十大好物網路票選人氣獎。

龜山朝日金棗酒

以宜蘭在地金棗釀製而成，曾獲二〇一四「幸福宜蘭拾在好禮」、二〇一九「全國農村酒莊銀質獎」、二〇二〇「宜蘭十大好食好物」等獎項，適合純飲、調酒或餐後酒。

藏仙紅麴酒

選用「台中一九六」圓糯米手工拌紅麴、甕陳經年釀造而成，糯米的甘甜味帶出紅麴香氣。此外，添加農場種植的台灣天仙果，不僅帶有成熟穩重的黑巧克力風味，還散發清淡柔滑的奶香。曾獲選二〇二三年農村酒莊酒品評鑑銀牌獎。溫熱後飲用別有風味，也適合加入雞湯等料理，帶出菜餚鮮甜。

微酵原味鹽麴

鹽麴是由米做介質，以麴菌發酵，再和鹽做混合製成，最早由日本傳來。目前市面上的鹽麴多為濕鹽麴、呈粥狀或膏狀。而這款乾鹽麴，乃是為符合現代人需求的便利性而開發，不僅方便料理，也可當成佐料沾粉食用，健康養生，又可增添風味，是美味佳餚的好幫手。

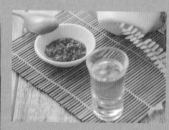

禁止酒駕。酒後不開車，安全有保障。

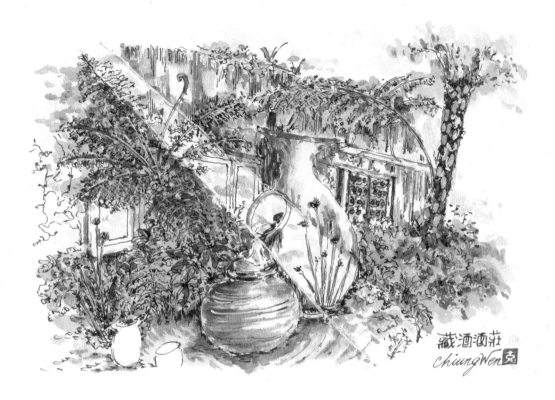

| 遊程方案 |
微酵廚房

| 遊程時間 | (4hr)

20min　　迎賓 —— 微酵相見歡，享用自製調酒或康普茶

40min　　導覽 —— 酒窖解說及香草區巡禮

30min　　教學 —— 包含健康發酵原理、低溫烹調法，
　　　　　　　　　以及食物不浪費、營養不流失的料理智慧

60min　　廚藝 —— 學習三道結合發酵元素的手作料理

60min　　享食 —— 除學員自製三道料理，並搭配湯、蔬菜小點、酒品或特調酒等

30min　　品酒 —— 品味酒莊酒款

| 開團資訊 |
週四～週二（週三公休），需四天前預約。（成行人數：4～16 人）

（上述遊程相關資訊如有變動，依店家公告為準）

藏酒酒莊
地址：宜蘭縣頭城鎮更新路 126-50 號。電話：+886-3--9778555

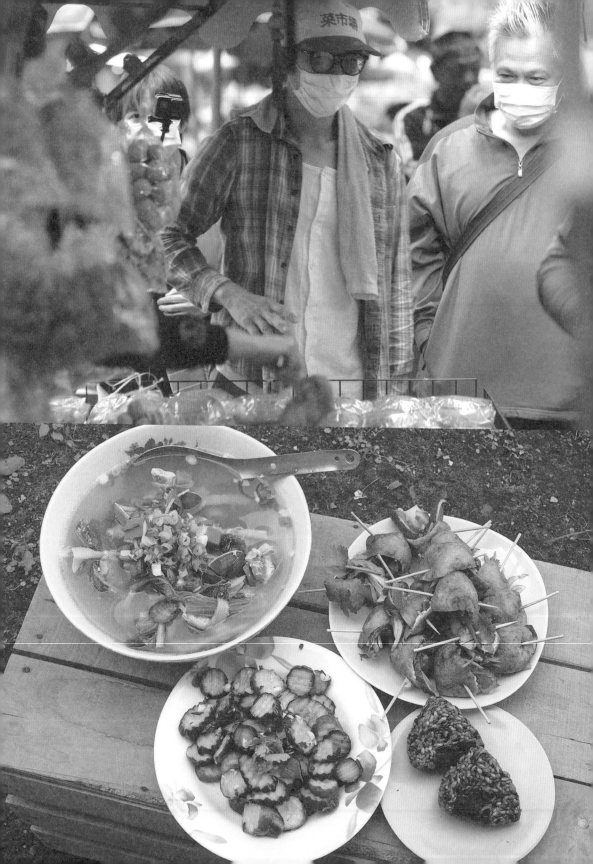

少年阿公的復古農村菜

宜蘭礁溪 。音樂米創意產銷企業社

一個曾在海外打工留學的年輕人，為何選擇回鄉種稻米當農夫？
一個擁有企管碩士學位的讀書人，為何選擇穿梭在市場當導遊？
從二〇一八年到現在，這個傳奇人物已帶領三十國旅人走進宜蘭百年老市場，
他滿腔熱血、珍視家鄉，不斷實踐「越在地越國際」的理念，
讓更多「生於斯長於斯」的人們發現：早已司空見慣的日常，原來彌足珍貴——
跟著他「來宜蘭迺菜市場」，你將會驚見「復古」與「摩登」擦出的火花，
在鮮活的市井故事中，感受無以取代的常民老滋味。

| PART 1　原味農場新風貌 |

就愛跨界，突破框架的農業產銷推動者

在「宜蘭火車站」旁的「南館市場」，只要向攤商問起「少年阿公」這個人，多數都會說知道，還順便豎起大拇指比一下讚——「少年」是指他的年紀，「阿公」是指他的造型。七年級生方子維，有著一張稚氣的臉，上身卻穿著以前老人家才穿的白色竹紗衫，下身則是捲著褲管的灰藍粗布褲，腳上套著的黃色軟橡膠拖鞋上莫名印著荷蘭國旗，頭上還戴著早期廟會人人必備的黃頂紅帽緣的信徒帽。

事實上，「阿公」是造型，更是一種文化，穿這種六〇年代的阿公裝，他想傳遞的是復古農村時代的精神文化。也因此，帽子上有「菜市場」三個大字，內衣似的白衫則印著「來宜蘭迺 say 市場」圖樣，加上他骨子裡透出的文青氣質，既 local 又國際，一出場就完整傳達出「跟著少年阿公迺市場」的意涵。

菜市場是認識一個城市最有趣的方式，在那裡可以很清楚看到當地人吃什麼、穿什麼、講什麼語言，包括怎麼打招呼甚至是怎麼吵架。方子維說：「菜市場，就是生活的博物館。」也因此，從小在市場長大的他創辦了「音樂米創意產銷企業社」，將自己打扮成「少年阿公」，運用自己擅長的英日文與行銷能力，在這幾年間不停地對住在台灣的外國人以及想認識宜蘭的台灣人發聲，邀請大家一起來跟他「迺菜市仔」。短短幾年，獲得許多媒體關注報導，甚至連外交部等相關單位辦活動，也會把國際友人帶來跟著少年阿公去逛市場。

這項有趣行程是從方子維幼年生活的「宜蘭南北館市場」為起點，從菜市場導覽出發，帶大家穿街過巷、品嘗道地美味小吃、遊走南北雜貨商行、選購在地新鮮蔬果，順便到老媽開在市場的時裝店去逛逛，最後移師到「音樂米」的培養皿——市場中位於頂樓的「南興廟」，讓大家發揮創意、在充滿記憶的紅色辦桌上，將市場食材賦予新生命，並聆聽師姐訴說承襲三代的廟中趣事……

斜槓青農，不按牌理出牌的少年兄

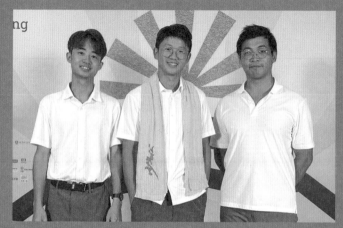

在市場長大的方子維，也以市場為出發點，帶領遊人從「買菜的地方」
開始探索一個地方的人文風土，讓更多人看見家鄉價值以及土地之美。

　　方子維是在「南館市場」長大的囡仔，有感於雪山隧道開通後，宜蘭農業土地價值歷經震盪、鄉村地貌農作景觀逐漸被就地拔起的農舍取代，加上農業人口流失、農村年齡老化等種種問題，讓他開始思考「以己之力進行改變」的可能性。後來更決定辭去原本工作，帶著曾在澳洲和日本各地農場打工度假、以及在「台灣休閒農業發展協會」服務的經驗，回到宜蘭創立「音樂米」，希望透過友善農地及種種創新有趣的行銷方式，讓更多年輕人願意返鄉投入從農行列。

　　只是，頂著「中正大學行銷企管碩士」光環，穿著阿公服裝帶人逛菜市場，這回家之路有違長輩期待。一開始，媽媽掩著臉不敢相信，「唉呦，幹嘛要這樣啦！」鄰居攤商們則是瞪大了眼想嘲笑，但看到有外國人在旁邊又不太敢笑，只能靜靜看著這造型怪異的「少年阿公」用他們聽不懂的英文、日文，跟外國人介紹他們的菜市場。一次、兩次，一天，兩天，到了現在七年過去，「阿公造型」早成為方子維的正字標記，而攤商們也已經不再瞪大眼睛，而是不時會去跟方爸爸與方媽媽豎起大拇指稱道：「你兒子很棒，他真的讓我們菜市場走上國際！」

　　這些年來，方子維角色多變，他是在田裡種稻的青農，是學校負責食農教育的老師，是走進廚房為國際旅客端上台灣農村料理的總舖師，是推廣台灣休閒農業的英日文導遊兼翻譯，是外交部藉以促進觀光交流與國際友誼的重要角色，更是積極推動農遊的講師與主持人，並因為這些角色而不停努力、想要讓家鄉變得更好。也因為他的不按牌理出牌，以及源自他對家鄉的熱血與堅持，這一路走來，他與團隊夥伴所做的點點滴滴匯聚成無形的力量，不僅改變了大多數人對菜市場與農場的印象，也讓「買菜、生活的地方」化身為廚藝教室、文藝場域、食農學堂，更於二〇二三年在「地域振興大賞」榮獲「地方深度旅行獎」，並因來自全球三十個國家的旅人相繼來訪，讓他們所做的事情備受各界肯定。

宜蘭滋味，蘭陽平原上的常民生活飲食

　　宜蘭人吃的東西，跟別人吃的東西都有點不一樣。鴨賞、卜肉、糕渣、棗餅、粉腸、膽肝、西魯肉、鯊魚煙……，這許多奇奇怪怪的滋味，造就了宜蘭飲食的獨特性與多樣性，但這些飲食如何形成？少年阿公說：「到菜市場問攤商最清楚！」而這些出現在菜市場的食材，也都成為「音樂米」推動「農村廚房」的重要元素。

宜蘭鴨賞與膽肝

　　要瞭解鴨賞，可以探訪北館市場裡的「三源行」。三源行開立於一九三六年，至今已近九十年，店內產品豐富，包含肉酥、肉鬆、肉乾、肉紙、金棗蜜餞等各種零食點心，還有最經典的鴨賞跟膽肝。第二代林德發表示，早年沒有冷藏設備，加上交通不便，許多食物都會透過鹽與陽光乾燥來保存，於是造就出宜蘭蜜餞、鴨賞、膽肝等種種醃漬食物特別發達。

　　宜蘭多水，適合養鴨，過去曾經是非常重要的鴨蛋生產地，而這些生蛋鴨在老邁淘汰之後，因為肉質比較乾材、鮮吃並不美味，加上還有保存問題要考量，因此很早就發展出鴨賞製作技術。至於具體是誰發明或哪一年開始，已不可考，而且現在也已經不太使用淘汰的生蛋鴨來製作，而是改用土番鴨或櫻桃鴨以提升鴨賞肉質。

　　製作鴨賞，是將鴨子去除內臟洗淨後，用竹片或筷子撐開、大量抹鹽醃漬至少兩個星期以上，接著將鹽洗淨、去掉多餘鹹味後，再放到陽光下曝曬或用乾燥機讓其乾透，接著以煙燻增色增香、幫助入味。之後還要再入鍋蒸熟再放涼，甚至將鴨隻仔細去骨後，才包裝上架。要吃的時候，將鴨賞切成條絲，簡單搭配醬汁、白醋、糖，撒上蒜苗、洋蔥，就非常美味。而這酸酸甜甜的滋味，推測是日治時期受到日本飲食文化影響，因為在那之前，鴨賞的味道比較偏死鹹。

　　至於宜蘭膽肝，也一樣是利用鹽醃。過程中要把鹽仔細灌入豬肝血管中，之後不停搓揉、讓其入味並排掉多餘水份，以利保存。早年膽肝也是很鹹，近年大多減鹽處理，其獨特滋味是許多宜蘭遊子對於家鄉味難以忘懷的念想。

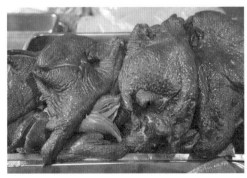

宜蘭特產鴨賞與肝膽，都是早年為了延長食物保存期限、運用天然鹽漬技法所衍生的美味產物。

宜蘭一串心配料

　　宜蘭「一串心」的起源眾說紛紜。北館菜市場賣豆干包的攤商阿姨說：早年在市場附近的三角公園（現今東門夜市）有一位香腸伯，為了刺激香腸銷路、也讓客人吃得飽足，因此想到加上豆干包並附上佐醬。一開始是豆干包加香腸，讓客人自己沾辣椒醬、香菜等佐料食用；後來在豆干包之外，還逐漸加入粉腸、豬頭皮、豬耳朵、豬肺等各式配料，並用一根牙籤串起來，因此「一串心」就此得名，並逐漸流行起來。至於羅東人的說法則與羅東夜市有關，在羅東鎮公所二○○八年出版的《吃定羅東》一書中提到，過去夜市邊有位人稱「阿公仔」的攤商在賣這種食物，外地人詢問這是什麼東西，他順口用閩南語回答「豆干串」，由於發音類似國語「一串心」，於是就此得名。但這典故中只提到食物名稱由來，對於它的製作起源並沒有交代。

宜蘭花生捲冰淇淋（春捲皮）

　　一張春捲皮，裡頭包著兩顆冰淇淋，灑上一大杓現刨花生粉，再加上幾葉香菜，這又香又甜、讓人無法抗拒的「花生捲冰淇淋」，就發源於宜蘭冬山梅花湖畔，而其中的重要食材「春捲皮」，也在宜蘭處處可見——北館菜市場「公平號」營運超過百年，目前由第三代王志謙夫妻一起經營，老闆夫婦不只對春捲皮的製程朗朗上口，也很願意分享各種故事，做出來的春捲皮更是皮薄 Q 彈，非常美味。

【同場加映】宜蘭乾麵

　　米飯是台灣主食，而麵食文化推測是一九四九年後許多外省移民來到台灣，就此把小麥麵食文化一起帶來，加上隨後美援提供許多麵粉，所以包含宜蘭乾麵、基隆乾麵、馬祖蔥油餅……等種種麵食，都在此時快速興起。

　　宜蘭目前最久的製麵店之一為南館市場地下室的「豫中製麵廠」，一代老闆是跟隨國民政府來台的河南人，曾是蔣中正侍衛，店名中的「豫」就是河南簡稱。二代老闆李貴中說，他父親離開軍旅後在宜蘭跟隨福州人學製麵，而福州麵當中有一款麵條特色就是非常薄且細，下鍋後大約一分鐘即可煮熟，起鍋後只要簡單加點醬料，就是好吃又飽足的街頭食物，也因此，乾麵瞬間在宜蘭流行起來，並傳續至今。

　　當時宜蘭大約有四家製麵廠，全宜蘭的麵條幾乎都來自它們。目前「豫中製麵廠」仍持續製麵供應攤商，歷史超過七十年。如果想吃這道地宜蘭麵的滋味，北館市場的「一香飲食店」乾麵頗有口碑，從蔥油麵、麻醬麵、炸醬麵到炸麻麵都有，配上一碗餛飩湯，就是令人滿足的一餐。

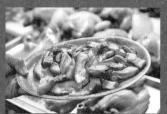

在傳統市場可買到的粉肝、豬頭皮、春捲皮，都是製作宜蘭在地美食的重要食材。

「一香飲食店」的乾麵是宜蘭在地人的口袋名單美食，店內所用麵條出自有七十年歷史的「豫中製麵」，而小圖中間這款麵條為宜蘭特有，非常細薄，下鍋一分鐘內就熟。

從食到農，打開買菜做菜與種菜的大門

 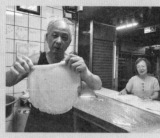 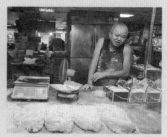

少年阿公帶領走訪傳統市場攤商，包括鴨賞名店「三源行」、春捲皮老店「公平號」、老字號「豫中製麵」
等，一邊採買食材，一邊探訪宜蘭美食的故事。

第一課・跟著少年阿公逛菜市場

　　「都市人離農村生活非常遠，但每個人住的地方附近都一定有菜市場，而那正是我們
與農業最近的距離。」方子維在努力找出都市與農村的連結點之後，「跟著少年阿公逛菜
市場」便成為他規劃這場農村廚房的重心。

　　位於宜蘭市昇平街的「北館」是第一公有零售市場，轉角光復路上的「南館」則是第
二公有零售市場。提著茄芷袋，跟著方子維走進這距離不過百來公尺的南北館市場，琳瑯
滿目的攤位讓人看得目不暇給。人聲鼎沸中，混雜著此起彼落的問候，只見方子維一邊招
呼寒暄，一邊熟門熟路的帶頭往前走。這攤是宜蘭才有的九層炊，那攤是當地才吃得到的
鹹豆仔草仔粿，這家有香氣四溢的苦瓜封醬菜，那家則是他從小吃到大的肉羹麵。在他口
中，每個商舖都有了鮮活的面孔。此外還有賣青菜水果的、賣豆腐南北貨的、賣青草中藥
的，賣佛具金銀紙的，甚至是販賣各種刀具的——正因為在市場裡可以看到不同地方的在
地物產與飲食文化，所以「逛市場」就成為「把都市人帶回鄉村與農田之前的最佳起點」。

　　而為了讓大家對當地市場更有融入感，方子維還別出心裁、發放用紅包袋裝的採購金，
以每人一百元的金額，分組在市場採買今日所要料理的食材，包括鴨賞、膽肝、粉肝、春
捲皮……等種種宜蘭美味，希望「從市場到餐桌」，進一步把大家帶向「農村廚房」。

第二課・來去南興廟了解辦桌

　　帶著從市場買來的食材，接著就前往南館頂樓的「南興廟」——市場最初就是以寺廟
為中心而逐漸發展起來的，也由於主要客群都是家庭主婦，所以註生娘娘就成為主神。在
方子維的引領下，來到這裡不僅能從廟中師姐們身上習得傳承自上一代的家鄉味，還能親
自動手、體驗早期「辦桌」的飲食文化，從產地到市場，從市場到餐桌，領略「祖傳祕方」
的好滋味由來。此外，特別值得一提的是，當年因為市場改建，導致三座廟宇被拆遷；如
今因為有方子維的走讀市場相關活動固定在「南興廟」廟埕舉辦，致使這處地方民間信仰
中心被更多人看見、敬拜而重新活絡起來——方子維說：「廟裡的註生娘娘保佑著偉大的
母親們與他們的小孩，而現在，輪到我來守護註生娘娘的市場、保存母親的生活記憶了。」

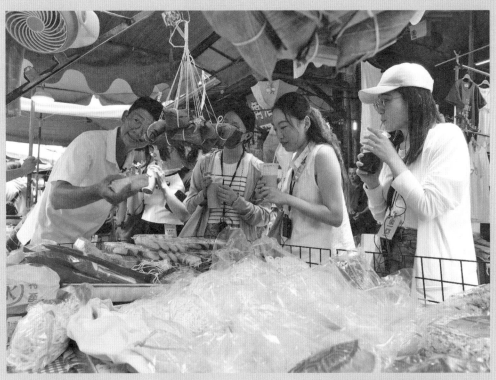

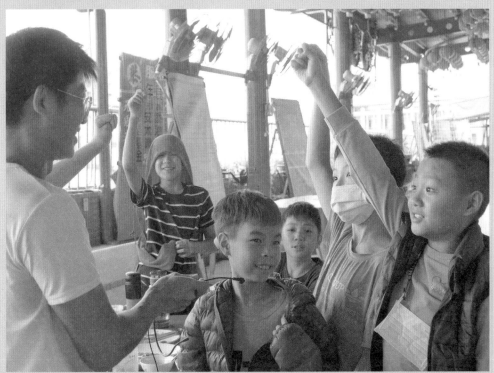

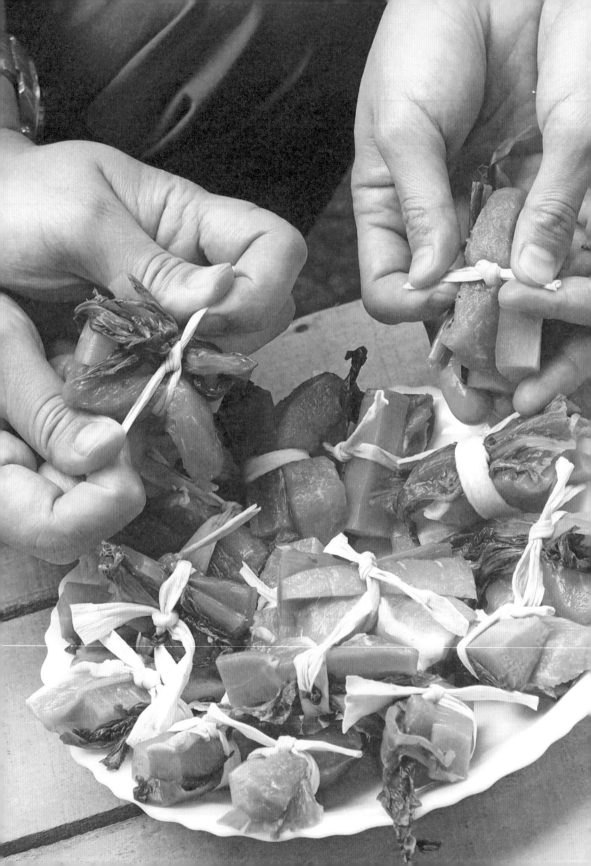

第三課‧在農創老宅學作宜蘭味

自二〇二三年起,「音樂米」的料理體驗新增據點,包括南館市場頂樓的「南興廟」旁,還有礁溪溫泉公園內的「陋室酩神粥府」,一共有兩個地點可以進行料理實作。「陋室酩神粥府」是一處由老宅三合院改造的用餐空間,與「南興廟」的氛圍不同,但無論選擇哪個地點,都能在其中感受到方子維對這片土地的感情與堅持。

方子維說:「我們太習慣用嚴肅的態度來看農業,但其實農業可以很柔軟。當不同領域相互碰撞,農業的發展將不再只是為了生產,而是生活與生態的結合。一個人可以走得很快,一群人可以走得又快又遠。我很幸運,可以擁有這樣的團隊。」他口中的團隊,因為緣分與理念聚集,組成多元卻又目標一致,也因為在不同領域各擅勝場,所以在他們創意展現下,一道又一道的農民家常料理,都變為揉合美感與新意的好滋味。

獵戶座腰帶

俗稱「鹹菜結」,早期農村生活清苦、吃肉不易,這是只有逢年過節才會上桌的手路菜,而且做的時候經常還是一家老小一起分工,分別將里肌肉、紅蘿蔔、鹹菜或酸菜切成一樣長短,再各取一個,以瓠瓜乾從中綁起打結,最後放入蛤蜊及薑絲,以蒸鍋或電鍋煨煮即成。湯鮮料美,入口盡是滿足。

一串心

宜蘭特有小吃,做法是把油豆腐劃開,再依喜好填入剛剛才從菜市場購買的鴨賞、豬頭皮、膽肝、粉腸等各種以甘蔗煙燻的肉品,然後再串上香菜就完成了。吃的時候一定要配上紅通通的「萬用醬」(甜辣醬),才算是道地的蘭陽味。

把宜蘭春天捲起來

採用北館市場裡的「公平號」春捲皮,並依循節氣在市場內挑選各種新鮮蔬果配料,經過簡單的洗切等程序,即可將各種當季食材以春捲皮捲起,然後再根據當天配料特色,或許直接食用,或許小火煎過,漂亮的成品彷彿把春天的多采多姿都包裹起來,吃進嘴裡,每一口都能感覺來自屬於宜蘭的幸福滋味。

吃在地,食當季。「音樂米」在「農村廚房」想要帶給你的是傳統農家最單純的飲食美學。

台式漢堡，友善農法種的迷彩紫米刈包

「音樂米」出產的紫米，是方子維親自下田栽種的物產，從插秧到收成，全程堅持友善農法耕作。而所謂「紫米」，其實是一種俗名統稱，泛指外觀顏色偏紫黑的有色米，而多數人會將「紫米」與「黑糯米」歸為同類，所以紫米也經常被標示為黑糯米、黑糯糙米、紫糯米；與不具黏性的「黑米」（黑秈糙米、黑糙米）並不相同。但無論是「紫米」（黑糯米）還是「黑米」，基本上它們都屬於帶有米糠層的糙米，不但富有較高的鈣、磷、鐵及維生素 B_1，也因為紫黑色的米糠層中含有較高的花青素，所以營養價值比普通白米來得高。

加入黑糯米的「狗咬豬」謬思

一般說來，紫米的質地較硬實、口感Q彈，但黏性稍低，所以通常會加入白糯米煮熟後再捏成飯糰，或是混入紅豆、桂圓、紅棗等食材做成甜品，例如紅豆紫米粥、桂圓紫米糕、八寶粥等。而新生代料理師游喆則把「包進美味」這個概念與紫米加以結合，所以創作出這道有趣的「紫米迷彩刈包」。

「刈包」又稱「割包」，相傳是因三國時代的張飛以刀割饅頭、夾肉食用而得名。在台灣之所以被稱為「掛包」，就是因為「割」的台語發音與「掛」同音。此外，也因為「刈包」打開來的樣子就像是老虎張大了嘴，再加上通常都是夾進滷豬肉一起吃，所以又有「虎咬豬」的趣稱。

游喆以米穀粉取代部分麵粉，並加入煮熟後的紫米飯來做麵皮，為「刈包」增添了不一樣的色澤與口感。內餡則是在傳統滷肉、農家醃製酸菜之外，也特別選用從壯圍沙地種出來的花生所製成的香氣濃郁花生粉，組合呈現出宜蘭獨有的風味。

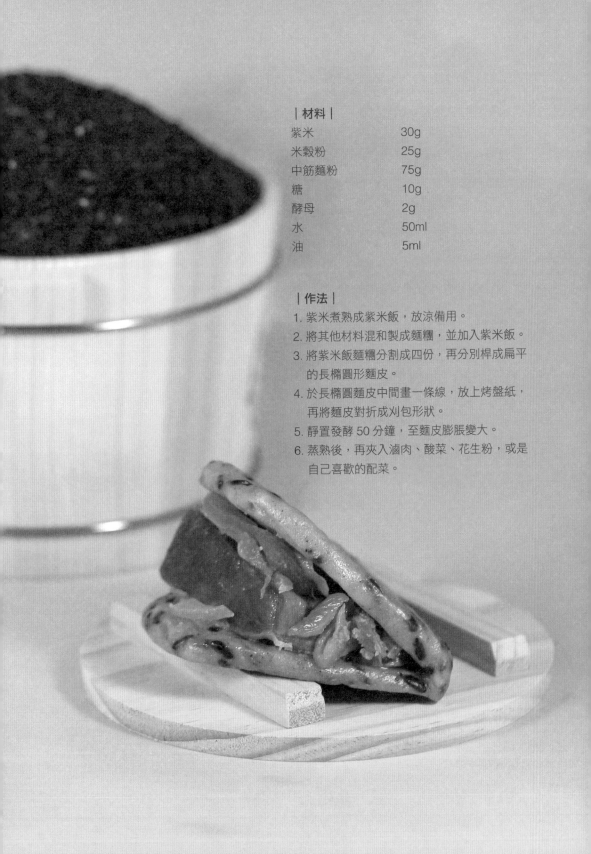

| 材料 |

紫米	30g
米穀粉	25g
中筋麵粉	75g
糖	10g
酵母	2g
水	50ml
油	5ml

| 作法 |

1. 紫米煮熟成紫米飯，放涼備用。
2. 將其他材料混和製成麵糰，並加入紫米飯。
3. 將紫米飯麵糰分割成四份，再分別桿成扁平的長橢圓形麵皮。
4. 於長橢圓麵皮中間畫一條線，放上烤盤紙，再將麵皮對折成刈包形狀。
5. 靜置發酵 50 分鐘，至麵皮膨脹變大。
6. 蒸熟後，再夾入滷肉、酸菜、花生粉，或是自己喜歡的配菜。

呷米穿衫，復古味十足的文創風農特產

紫米

宜蘭水的故鄉、以友善農法栽種的黑糯米，由「少年阿公」方子維與青創團隊培育，每年僅產出約兩百公斤。由於麩皮中含有天然的花青素，所以外觀呈紫黑色，也因為屬於糯米中的糙米，所以質地較硬實、口感Q彈，很適合捏成紫米飯糰，也很適合搭配其他食材做成甜品，例如紅豆紫米粥、八寶飯等。

阿公的竹紗衫

這是一款樣式單純的短袖上衣，材質天然、快乾透氣、穿著舒適，無論做為貼身內衣或是直接單穿都行。上面印有「來宜蘭洒say市場」字樣，加上很文青風的牛皮紙氣密袋包裝，是很具有地方創生色彩的百搭單品。

茄芷袋

被戲稱為「台灣LV包」的復古手提袋。原名「加志」，名稱源於日文「かぎ編み(kagiami)」，是一種編織法名稱。最初由三角蘭草手工編織而成，所以俗稱「草袋仔」，後來隨著台灣工業化，多以改為尼龍網布製作，造型簡單，色彩多元，堅固耐用。

｜遊程方案｜
市場．手作．人情味

｜遊程時間｜（4hr，可搭配遊客時間客製化）
30min　宜蘭火車站（前站廣場）報到
90min　跟著市場達人逛菜市場：
　　　　拜訪市場職人品嘗私房好味道，選購食材返回農村手作料理
90min　創立料理廚藝學習：
　　　　從菜市場嚴選食材、走進市場教室；
　　　　跟著食農教育老師發揮創意手作宜蘭風土料理
30min　跟職人手作草藥包
PLUS　市場創生自由行

｜開團資訊｜
特定開團日：週四至週二（成行人數：4～20人）

（上述遊程相關資訊如有變動，依店家公告為準）

音樂米創意產銷企業社
地址：宜蘭縣宜蘭市昇平街20號。電話：+886-912-420831

幽靜鄉間的噶瑪蘭之味

宜蘭冬山。梅花湖休閒農場

遠處有山有海,近處有草有樹。
因緣際會,讓前半生是飯店經理人的兩夫婦,停駐在這梅花湖畔,
脫下皮鞋、踩進農地,種起菜與果、養起禽與畜。
一望無際的綠意中,還有一座廢棄磚廠改造的工業風廚房,
飄散出用宜蘭米和宜蘭豬做出來的食物香,
無聲傳遞著——宜蘭好味的幸福。

| PART1　原味農場新風貌|

從磚窯廠到綠野農場,找回土地的幽靜與純淨

　　站在宜蘭冬山鄉道教總廟「三清宮」廣場向下望,底下就是「梅花湖」。當年蔣經國下鄉至此,見湖面宛如梅花五瓣,故以此命名,也讓原名「大埤」的鄉村小湖突然變成具有全國知名度的風景區。只是滄海桑田、環境變化,至今幾已無人能看出那梅花形狀。不過,也沒人失望,因為站在這裡,眼前景觀就足令人讚嘆——那是一個非常有層次的景觀,最遠處是藍天白雲、沒有污染的太平洋海天之美;白雲之下,龜山島靜靜迎著朝陽;再來是一整片蘭陽平原與冬山河蜿蜒,緊接著腳底下就是湖水碧綠的梅花湖,而在湖畔,那淹沒在整片綠意與草皮之中的草原,就是「梅花湖休閒農場」。

　　不同於多數休閒場是由傳統農業轉型而來,「梅花湖休閒農場」原址在日治時期是磚窯廠。早年湖邊是羅東溪氾濫區,每逢豪雨颱風就帶來洪水,除了威脅居民身家安全,更帶來無數泥沙碎石。但住在這當時地名為「茅埔圍」的人們並沒有搬走,因為認定這裡就是根,所以儘管面對大水與土石肆虐,卻總在水退之後就默默搬走石頭,然後繼續耕作;年復一年,即使被嘲笑「憨猴搬石頭」,他們依舊不肯放棄這片土地。

　　多年之後,這些石頭與黏土意外成了居民蓋房子的最好材料,也成為磚窯廠的最佳原料,更讓梅花湖周邊成為一九四○年代宜蘭少數擁有電力的地方。後來,隨著磚窯廠關閉、土地恢復純淨,這裡逐漸成為綠頭鴨養殖場與辣木種植區,如今則成為「梅花湖休閒農場」,除了提供遊客檜木屋住宿休閒,提供學生營隊、青少年漆彈等活動外,也種植香草、蔬菜、南瓜、金棗、柚子與楊桃等冬山鄉在地作物。

　　擺脫溪水氾濫危害後,梅花湖周邊也脫胎換骨,不只被道教視為風水寶地,更興起許多特色民宿,知名的「斑比山丘」、「小熊書房」與「宜陽牧場」都在附近,讓此處成為一個見證「從荒土到樂土」的真實案例,更是一片可以充分感受恬靜悠閒的樂活之地。

飯店經理人優雅轉身，打造跨代共享鄉村農莊

　　「梅花湖農場」男主人劉江宜出生於台南柳營，年輕時任職於專業顧問管理公司，擅長飯店經營管理。一九九四年，當時梅花湖畔度假木屋陸續興起，劉江宜因此從中南部被挖角來到「梅花湖度假世界」擔任顧問。

　　當時「梅花湖度假世界」擁有三十多間水上木屋，極受團體旅客歡迎，所以只要客滿，劉江宜就向位於附近的「旺樹園」農場協調借用空房，久而久之，彼此建立良好合作關係。

　　隨著「梅花湖度假世界」契約到期與「旺樹園」農場主人移民國外，劉江宜與妻子決定接手承接，除更名「梅花湖休閒農場」外，更於農場中規劃設備更佳的度假木屋、露營區、烤肉區、漆彈場、DIY 體驗區、營火場，以及適合親子的體能訓練場與可愛動物區。

　　為了永續經營，農場全區六千多坪土地均不使用農藥。置身其間，就像走進早年農村，大片綠地上有著肥鵝、小雞、小羊、兔子，還有在空中翱翔、虎視眈眈的大冠鷲，以及番鵑、朱鸝、白頭翁等野生鳥類；清晨與深夜還不時可見台灣獼猴、果子狸、松鼠、蝙蝠等生物出沒，以及多樣野生植物如大葉櫻、藤相思樹、菊花木、鴨腱藤、豬母乳、大葉楠、野桐、血桐及金氏榕等，動植物生態豐富。

　　正因擁有多元生態資源加上典型蘭陽平原的平坦地勢與景觀，這些年來，「梅花湖休閒農場」努力將農場從原有的親子體驗，進一步拓展到長者與孝親市場，希望打造一個適合全家同遊的快樂農場，讓梅花湖重現早年農村生活景觀，營造適合一家三代的遊憩空間，更希望讓年長者可以在此找到往日情懷，並且藉由體驗耕作與下廚，從農作與廚藝中找到成就感。

　　一路走來，夫妻倆從飯店經營到農場管理，腳步未曾停歇，他們用心營造一個充滿自然與生態的休閒環境，為成就遊客歡樂而不斷努力向前。

「梅花湖休閒農場」致力於親子體驗以及長者與孝親市場，營造出適合一家三代的遊憩空間。

良食米與噶瑪蘭黑豚，讓宜蘭驕傲的農作畜產

　　在新推出的「農村廚房」中，「梅花湖休閒農場」除了運用自家栽種農產，也與周邊農場配合，展現在地物產特色。

好米鴨到寶，冬山經典名物

　　稻米是台灣主食，冬山鄉是台灣著名稻米產區之一，近年更因「宜蘭冬山伯朗大道」聲名大噪，讓許多人看見蘭陽平原的稻田之美。目前冬山鄉稻作面積約一千兩百公頃，最大特色在於擁有砂質壤土以及伏流湧泉的環境，加上冬山河上游第一道最純淨的灌溉水，因此稻米品質相當好。最著名的是在地「七葉蘭香米」。台灣米近年在農試所不停的品種改良下，面貌愈來愈豐富，從傳統的在來米，到收穫量高的台南 11 號，再到充滿香氣的台農 71 號「益全香米」或是品質不輸日本越光米的台南 16 號……，就算單吃白飯，也往往讓人驚豔不已。

　　其中宜蘭冬山的「七葉蘭香米」是台稉 9 號加上印度香米配種而成的新興品種，學名台中 194，它是由台灣稻米育種家許志聖博士費時十三年研究而成，二〇〇九年正式問世，一推出後就大受歡迎。它帶有淡淡芋頭香氣，不像益全香米那麼濃，米粒小而細長、偏向在來米，這個淡雅與細緻非常巧妙，當作主食也不會跟菜餚搶味，而且跟台稉九號一樣愈涼愈 Q，是很好的壽司米，所以不一定要熱熱吃，放涼後更能感受那淡雅香氣與 Q 度口感。

　　然而由於宜蘭緯度偏北，氣候較涼，加上秋冬之後進入雨季不適宜耕作，因此在地稻米一年只有一種，不像中南部稻米一年可以兩種甚至三種。雖然這讓冬山鄉稻米產量相對較少，但也因每年冬季都休養生息，地力更足，因此這些年冬山鄉不僅以「良食」為品牌整合行銷當地稻米，並多次獲得農糧署主辦的全國稻米品質競賽之「十大經典好米」、「全國二十大好米」等多種獎項。

　　由冬山鄉農會推出的「良食米」品牌，包含圓米、嚴選米（蓬萊米）、珍珠米（高雄145）、鴨稻寶（生態米）、多穀米等不同品種，除了先天環境水質，有些農民種植時還會在稻田中撒入黃豆粉滋養土地，因此種出來的稻米香甜Q彈。更特別的則是鴨稻生態米，這是農夫在每年春天插秧後將黃毛小鴨子放入稻田中，讓小鴨一邊悠哉哉吃害蟲，一邊以排泄物為水田增添養分，稻田自身形成一個生態系，不需農藥化肥，稻米自然健康苗壯，等到即將收割時，毛茸茸的黃毛小鴨也長成健康大白鴨。

冬山的「良食米」品質精良，其中又以「鴨稻寶」生態米最具特色。

宜蘭人養的「噶瑪蘭黑豚」，成為在地「味自慢」的起點。

宜陽六白豬，梅花湖畔傳奇

近年爆紅的「噶瑪蘭黑豚」，出自三代養豬的「宜陽牧場」。這種豬與日本鹿兒島黑豬一樣都屬於源自英國的盤克夏品種，由於體色黑，但在鼻端、尾端及四肢末端均為白色，故有「六白豬」之稱，在台灣較罕見，而主力飼養它的「宜陽牧場」，就在梅花湖休閒農場附近。

盤克夏豬油脂豐厚且香甜不膩，但台灣豬隻拍賣市場向來喜歡豬體較瘦、不要太油太肥，因此早年「宜陽牧場」把豬送到拍賣場，大家都會笑稱「垃圾豬來了」，價格也一直拉不高。二代主人許水泉回憶：「那時非常挫折。因為『宜陽』的豬是照老一輩人的方法，用在地玄米、酒糟、黃豆粕等天然穀類餵養兩百五十天後才上市，但大家都不知它的豐厚脂肪是價值……」

直到二〇〇〇年口蹄疫爆發，台灣許多豬廠紛紛中標，「宜陽牧場」卻一支獨秀、不受影響，這才引發農業專家好奇專程前來查看。而一看之下，也才知「宜陽」的豬除了品種不同，飼養方法也傳統天然，其實不適合進入一般市場拍賣。在專家建議下，「宜陽」自行開設肉舖通路，且自從在羅東開店之後，生意一飛沖天，也成為全台極為罕見「想買豬肉得先預約」的知名肉商。

不過，「宜陽牧場」並未因生意大好就無限制養豬，至今仍然依照古法給予豬隻寬廣空間、努力打掃豬舍維持乾淨，並確實養足八個月才宰殺販賣。目前每天零售產量最多兩頭，另外其他八頭則依契約送往台灣各大五星級飯店與高級餐廳。如此嚴格限量、「一口難求」並非飢餓行銷，而是因為真正「用心」在養豬。

噶瑪蘭黑豚因為產量極少，目前除了宜蘭當地鄉親購買外，有不少都進入五星級飯店或高級餐廳，一般較少機會能品嚐。「梅花湖休閒農場」農村廚房，如果遊客提前預約並許願，農場也會協助提前向牧場預約，並於活動當日使用最新鮮的噶瑪蘭黑豚製作黑白切等菜色。

走進花精靈快樂廚房，煮一頓陽光的鄉村好料

第一課 · 採菜摘果做棗糕

　　「梅花湖休閒農場」的「農村廚房」是由廢棄磚窯廠房改建而成，半露天空間有著淡淡思古幽情。而走進菜園果園採集金棗、香草、小白菜、韭菜、玉米、茴香、地瓜葉……等當天所需蔬果，並由廚藝老師帶領解說食材生長過程與辨識挑選技巧，就是進廚房前的第一課。

　　在各種蔬果中，金棗可說是最能代表宜蘭的水果，相傳原產於中國浙江，直到清朝移民才帶入台灣。由於果肉極酸，本來農民並不愛種，而且就算種了，主要也是用來當做年節觀賞植物使用。直到一八四三年，一位清朝通判朱材哲來到宜蘭，見金棗掉落滿地相當可惜，於是傳授居民醃漬技術，結果這項「鹹酸甜」大受歡迎，從此金棗就在宜蘭扎深了根。到了一九八〇年代，台灣各地觀光旅遊業興起，金棗蜜餞也成為宜蘭最受歡迎的伴手禮。

　　由於金棗性喜濕冷，所以全台百分之九十金棗種植地點都在宜蘭，而且還特別集中在易受東北季風吹拂的頭城、礁溪、員山一帶。來到「梅花湖」，如果巧遇每年十二月到二月底的盛產季，那麼親手採收金棗之後，還可動手來做集「酸、甘、甜」於一的金棗糕。此外，儘管與柚子、柳丁、橘子、檸檬同屬芸香科，外皮富含辣澀精油，但金棗卻非常例外的帶有甜味還會回甘，加上表皮富含養分，因此近年也成為極受歡迎的養生水果。

金棗是宜蘭特色水果，不僅可以鮮食，也能作成糕點享用。

湯頭鮮、肉汁香、還有口感嚼勁各不同的豬內臟，一次學會「噶瑪蘭黑豚」的鄉土吃法。

第二課‧從肉到骨學吃豬

　　豬的一身都是寶，無論從豬頭、豬腳到豬尾巴，還是從豬皮、豬肉到豬內臟，包括豬骨頭和豬油，都能做成桌上佳餚。而既然來到宜蘭，當然不能錯過品嚐「噶瑪蘭黑豚」的機會，只是由於每日產量有限又極搶手，儘管提前預約，有時仍不一定能指定部位，所以只能視當日可購得的肉品部位，再來燒煮適合的菜餚。

蔬菜排骨湯

　　以豬小排搭配根莖類蔬菜燉湯，可說是極為家常的傳統菜色。加上使用的是農場現摘的玉米、胡蘿蔔，以及在地優質的「噶瑪蘭黑豚」，不僅湯頭清澈，而且特別顯出肉骨香氣與蔬果鮮甜。

傳統滷肉燥

　　富含古早味的「肉燥」，無論拿來澆飯、拌麵還是淋蔬菜，都是最佳醬料。至於用來做肉燥的絞肉，除了較肥的五花肉、後腿肉，也可以選用較軟的胛心肉，然後先炒後滷，加上醬油、米酒、鹽巴、冰糖、油蔥酥等配料慢火熬煮，就成為一鍋噴香澆頭。

隨意黑白切

　　無論是豬肝、豬心、肝連還是嘴邊肉，新鮮豬隻的各個部位，其實只要滾水汆燙之後，切片沾點大蒜醬油膏，就是台灣人百吃不膩的人間美味。

第三課‧手感五彩米苔目

　　在盛產稻米的台灣農村，以米為材料所衍生出的碗粿、米粉、米苔目等多樣性米食也成為傳統飲食文化的一環。而「梅花湖」結合自家生產的洛神、紅龍果、薑黃、菠菜、紅鳳菜等天然食材，以及冬山出名的「良食米」，讓來到農場的人有機會親手學習怎麼做出好看又好吃的「五彩米苔目」。

　　從榨煮萃取各種顏色蔬果汁液、製作揉捏彩色米糰、運用製麵機壓製米苔目，再到下鍋滾煮、澆淋滷汁，一氣呵成的烹煮技巧毫不藏私大公開，讓你在家也能端出一碗讓人眼睛一亮、聞起來又香的創意繽紛米苔目。

　　這碗米苔目，沒有添加地瓜粉或太白粉，只使用天然食材調色，因此沒有一般路邊攤米苔目的 Q 彈帶勁，但卻充滿了繽紛色彩與稻米香氣。

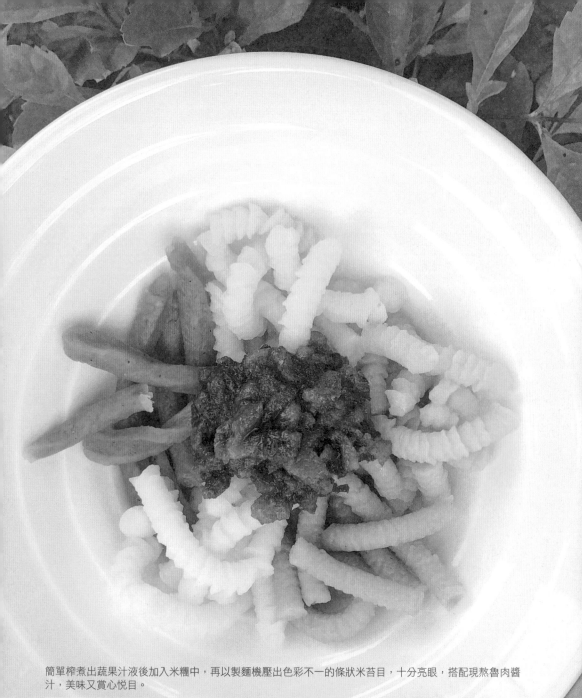

簡單榨煮出蔬果汁液後加入米糰中，再以製麵機壓出色彩不一的條狀米苔目，十分亮眼，搭配現熬魯肉醬汁，美味又賞心悅目。

把宜蘭端上德國餐桌，噶瑪蘭黑豬肉德式香腸

　　產自宜蘭的「噶瑪蘭黑豬」，由於飼養水質純淨，並以混和了益生菌的酒糟、豆渣、玉米等非動物性濕性穀料為其主食，所以不僅沒有一般豬肉的腥臊，而且肉質細緻彈牙，甚至還有一股特別的鮮甜，無論是豬頸部位的松阪肉、肩胛部位的梅花肉、背脊部分的里肌肉、腹部的五花肉，在市場上都極為搶手。至於後腿最上方的豬臀肉，由於瘦肉多、油脂少、筋膜也較少，在處理上比較方便，所以常被用來做絞肉，並用於香腸、火腿等加工肉品。

凸顯豬肉美味的圖林根香腸

　　新世代料理師游喆以「全世界香腸種類最多」的德國香腸為靈感，將「噶瑪蘭黑豬」用於「圖林根香腸」（Thüringer Bratwurst）的製作，除強調不使用複雜的調味，並採用天然香料如馬鬱蘭、小茴香和肉豆蔻與豬肉結合，為大家所熟知的「德式香腸」帶來更上乘的風味。

　　一般來說，依據烹調方式與使用材料的不同，德國香腸可分為四大類，包括生香腸（Rohwurst）、熟香腸（Kochwurst）、煮腸（Brühwurst）以及烤腸（Bratwurst），而「圖林根香腸」（Thüringer Bratwurst）就是烤腸的一種，它不但具有六百年的歷史，而且在歐盟還是受保護的食物名稱，主要配料除了豬肉、馬鬱蘭（墨蘭角）、葛縷子（類似小茴香的一種香料）和大蒜之外，每家肉舖都有其獨家配方，唯一確定的是香腸長約十五至二十公分、重約一百五十克，還講究必須用木炭烤製才最為美味。至於經典吃法，則是把烤過或煎過的香腸塗上芥末之後、再夾在小麵包裡吃，而這也成為圖林根州最具地方特色的美食。

| 材料 |

腸衣（或保鮮膜）	適量
豬絞肉	1kg
馬鬱蘭	3g
磨碎的小茴香	4g
肉豆蔻	3g
大蒜	1 瓣
鹽	15g
胡椒	適量
牛奶	50ml

| 作法 |

1. 將腸衣泡水軟化備用。
2. 絞肉剁碎，加入所有材料，用手揉拌均勻。
3. 將肉餡灌入腸衣中，分節後將其打結製成香腸形狀。
 （若沒有腸衣也可直接用保鮮膜捲起定型）
4. 稍微風乾後，用水煮熟。
5. 將香腸以平底鍋煎製表皮上色，可搭配炒蛋、煎香菇，與小麵包一起食用。

當令對時的新鮮農產，產地才有的尚介青滋味

新鮮金棗
宜蘭最具代表性之水果，產季只在每年十二月到二月，園區無毒無藥，健康安心，可自採。
未成熟時色綠，成熟後顏色轉金黃。可放冰箱保存亦適合醃製蜜餞。

新鮮柚子
宜蘭冬山鄉為台灣六大柚子產地之一，其他主要產地分別為台南麻豆、雲林斗六、苗栗西
湖、新北八里、花蓮瑞穗。冬山鄉的柚子因緯度偏北氣候較涼，相較於麻豆、斗六較晚熟，
通常會在白露節氣時採收（國曆九月八日），並需靜置辭水，約在十五天後達到最美味。
在此可採文旦柚或白柚。

新鮮蛋品
農場裡養有雞隻、鵝群，所以每天都有新鮮碩大的土雞蛋、鵝蛋，也成為最受遊客喜歡的
農產品。

| 遊程方案 |
花精靈與農夫，相知相遇在宜蘭

| 遊程時間 | (6hr)

30min	頭戴斗笠、手穿花袖，田間採菜去
30min	食材介紹，器具使用及食譜說明
120min	陽光廚房料理學習
120min	品嚐料理
60min	農場巡禮＋文化走讀＋梅花湖小船搭乘

| 開團資訊 |
特定開團日：週一至週五（成行人數：4～12人）

（上述遊程相關資訊如有變動，依店家公告為準）

梅花湖休閒農場
地址：宜蘭縣冬山鄉得安村環湖路 66 號。電話：+886-3-9613222

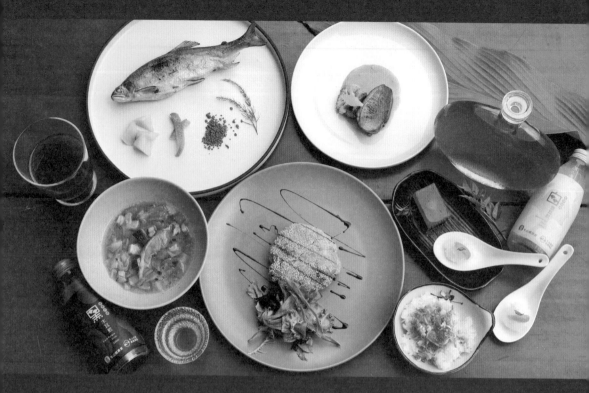

魚米茶鄉的飲食美學賞

宜蘭冬山。冬山良食農創園區

走過倉皇水患的那些年，
曾是惡水的冬山河，已蛻變為「人與環境共榮」的希望之河。
從那河流源頭的潔淨湧泉，到那河川流經的的丘陵與平原，
因為有一群人孜孜矻矻、不懈努力，
所以讓那冬山河流域成為「有茶、有米、有香魚」的富庶之地，
更成為台灣休閒農業的濫觴。
在「民以食為天」的背後，這群人以從農為傲，
並從「糧食」出發，將老舊穀倉翻新成為「良食農創」——
在這處傳遞「土地、食物與人」的農業文創空間，
讓你我在好山好水的蘭陽生態之外，
更看見宜蘭人的旺盛生命力、豐沛生產力、以及悠然自得的生活美學，
在冬山鄉。

水患農村，華麗變身成為台灣休閒農業的重鎮

　　細說從頭，這是一個超過八十年的農會組織。一九四〇年日治末期，為了有效推展地方農產銷售，當時與「羅東」有著緊密地緣與行政關係的「冬山」，在當地士紳努力下籌設「冬山信用販賣利用組合」，並於同年與羅東分離獨立營業，隨後於一九四九年正式正名「冬山鄉農會」至今。

　　冬山最大的資源是「水」，而曾經最苦的也是「水」。許多人對宜蘭的印象就是冬山河，以及年年舉辦「童玩節」的「冬山河親水公園」。但事實上，這條河曾是冬山人的夢魘——早年冬山河河道扭曲狹窄，而且上游有五條支流，每當颱風或東北季風帶來雨勢、五條支流同時灌下，就會讓冬山街道整片淹水。一九七四年兩個颱風接連肆虐，讓冬山河堤潰屋倒，整個街區泡在水中超過十天。而巨大危機卻也迎來巨大轉機，因為當時行政院長蔣經國指示儘速解決，並投入數億元經費整治；隨後又歷經陳定南縣長邀請日本景觀設計團隊打造「冬山河親水公園」、游錫堃縣長開辦「童玩節」等措施，這才讓冬山逐漸有了今日的面貌。

　　冬山河氾濫帶來了沃土，讓這裡適合耕作，但又因秋冬濕冷多雨，讓此地稻米一年僅能一收。然而，在鄉親共同努力下，「水」從危機變成了資源，於是冬山現在不只是台灣最大香魚養殖地，所產稻米也經常獲獎，而且還有著名的素馨茶、紅茶、文旦柚、黑木耳、白雪耳等農產，「茶、米、柚、菇、魚」各自精采。此外，也因為地處丘陵淺山、環境優美，讓冬山成為台灣休閒農業最初的起源地之一，並且孕育出「香格里拉休閒農場」、「三富休閒農場」、「中山休閒農業區」等優美場域。

　　近年來，「冬山農會」更有令人驚艷的創舉，就是把歷史超過八十年的老舊糧倉改建成為「良食農創園區」，不但在裡面規劃出「學BAR」、「玩BAR」、「吃BAR」、「買BAR」、「樂BAR」、「畫BAR」、「喝BAR」、「夯BAR」、「種BAR」、「聊BAR」及「農村廚房」等種種空間，而且還設立營運中心、青農創生基地、物流中心、綠色廊道及天幕廣場，甚至結合「蘭陽溪口水鳥保護區」、「傳統藝術中心」、「冬山河親水公園」、「冬山河生態綠舟」、「仁山植物園」與「新舊寮瀑布山徑步道」，讓這裡成為沿著冬山河「從海到山」的旅遊起點，完整呈現出「六級農業」的冬山鄉樣貌。

「良食農創園區」由歷史超過八十年的老舊糧倉所改建，也是全台第一座以農業為主題的文創園區。

冬山鄉農會開全國之先，將閒置倉庫整建為全台第一座以農業為主題的「良食農創園區」，並設有營運總部，為園區注入健康、創新、時尚等元素，打造出融合旅遊、體驗、美食、好禮、童玩的生活空間。

| PART 2　農家主人人情味 |

以農為傲，串連冬山河食農與生態旅遊的中心

　　「冬山鄉農會」的大家長是總幹事，但主人卻是所有冬山鄉的農民會員，因此，由農會推動創建的「良食農創園區」也是一個匯集眾人熱血與共同努力的地方；它不僅是一個以農業文化為主體的新創園區，也是一個呈現冬山鄉農業旅遊之美的起點。

　　從「冬山火車站」走到「良食農創園區」，距離不過百來公尺，步行僅僅兩分鐘就能抵達，若是想避開雪隧假日塞車之苦，搭火車來不失為一個理想的選擇。因為「冬山火車站」本身就是台灣第一座專為觀光而打造的火車站，不僅有歷屆「童玩節」留下的裝置藝術、花海及親子遊憩設施，旁邊還有「鴨母船」（早年冬山河氾濫時農家的交通工具）可搭乘，可感受船隻駛進冬山舊河道、沿河觀覽兩岸秀麗景致與波光水影的魅力。此外，火車站外還有腳踏車出租店，可以騎車沿著冬山河畔的自行車道漫遊，也可以前往「三奇美徑」，享受與台東池上稻田有著同樣金黃稻穗的田野風光。

　　身為全台第一座以農業為主題的文創園區，「良食農創園區」主張以農村、農業及農民為根本，除結合冬山鄉優質農產、休閒農業區及青農，並將全縣及全國農漁精品、食農教育體驗及青農創業育成基地整合為各種創意十足的「Bar」——在「玩 BAR」、「學BAR」可以體驗各種食農教育及農藝 DIY 遊程，例如植物染、絹印、茶枕、小茶植栽，或是以冬山鄉「良食米」文化為素材延伸的碾米、發粿、牛汶水、米苔目等活動；來到「茶BAR」與「聊 BAR」則有舒服的空間可以坐下來好品嚐「素馨茶」等在地特色茶飲；走進「買 BAR」更有來自冬山農民種植的稻米、茶葉、蜂蜜等農產，以及台灣各地農會的精采好物，猶如走逛一個迷你選物市集。此外，這裡還有最精采的「農村廚房」空間，裡面不僅有現代化的廚具設備、開放式鐵板餐檯，更安排專業職人主廚在此帶領遊客進入食材故事與味覺世界，可以深刻感受採集食材、動手做菜的「從產地到餐桌」之樂。

　　尤其值得一提的是，「良食農創園區」一旁就是冬山老街區，有著眾多「小鎮散步」的樂趣與美食驚奇，也因此，園區的另一個重要角色就是「冬山鄉旅遊、農業物產與休閒農業的推手」，因為園區內的所有工作人員都是「借問站」，有關冬山的歷史、旅遊資訊、食農知識、預約遊程……，凡此種種旅人的需求，都能在這裡獲得令人滿意的親切解答。

物產豐饒，中外知名的優質稻米、香魚與素馨茶

第一課 · 一年一收，珍貴美味的冬山良食米

不像多數縣市稻米一年可以兩穫甚至三穫，宜蘭冬山的稻米由雪山山脈冷風與冬山河源頭純淨河水澆灌而成，較為低冷的氣溫環境，讓這裡的稻米一年只能一收，每一串稻穗都是慢慢育成，每一顆米粒都是慢慢變得晶瑩剔透。

冬山鄉是目前蘭陽平原面積最大、最完整的稻米耕作區之一，早年冬山稻米並未積極行銷，直到「三奇美徑」（冬山伯朗大道）透過網路被看見，大家才發現原來冬山有著如此優美的稻田景觀，而所產出的優質稻米甚至還曾多次獲得「全國十大經典好米」殊榮。

米是「糧食」，也是有益健康的「良食」，因此冬山鄉農會不僅以「良食米」為品牌來協助冬山農民銷售稻米，也在「良食農創園區」的「買吧」設有專區，包括各種糙米、嚴選米、珍珠米、冠軍米，都能在此「一次購足」。其中，最具特色的就是「七葉蘭香米」。它是「台梗九號」加上印度香米之王「Basmati」配種而成的新興品種，由台灣育種家許志聖博士費時十三年研發而成，並於二〇〇九年正式命名「台中一九四」。

「七葉蘭香米」不像「益全香米」的芋頭香氣那麼濃，顆粒也比較小，但這種淡雅很適合當主食，有著足夠香氣但卻不會跟菜餚搶味。此外，它跟「台梗九號」一樣愈涼愈Q，是很好的壽司米，所以不一定要熱熱吃，即便放涼之後吃，還更能感受到那蘊含於米飯之中的淡雅香氣與Q度口感。而在水源清澈且一年一收的宜蘭，「七葉蘭香米」的品質也特別優異。

冬山是宜蘭重要的稻米產地，而「良食米」就是代表著「冬山好米」的稻米品牌。

宜蘭盛產香魚，而水質純淨的冬山鄉，產量更佔全台灣之冠。

水源純淨，造就台灣最大香魚產地

　　台灣曾經有許多野生香魚，而且主要聚集在台中大甲溪以北的河川中，例如淡水河、新店溪、新竹頭前溪、苗栗中港溪、後龍溪，以及宜蘭武基坑溪、南勢溪、花蓮木瓜溪等地。但在一九六〇年代因受非法濫捕、環境污染、河川攔沙壩建築缺魚梯等因素影響，再加上香魚只有一年的生命週期，所以自從一九六八年以後，野生香魚就再也沒有捕獲紀錄。

　　野生香魚消失之後，台灣的香魚養殖業約於一九八〇年取得人工繁殖技術突破，並於一九八五年開始真正大規模的養殖。截至目前為止，台灣香魚已百分之百皆為養殖，品種則是日本種，而且有高達百分之九十九的養殖香魚出自蘭陽地區。究其原因，除了氣候合適、污染少之外，最主還是因為水質佳；目前主要分佈在南澳、大同、礁溪、員山等地，其中又以冬山的產量最大，那就是因為冬山地處冬山河水源上、中游地帶，加上山區五條支流、冬季多雨，讓這裡不只擁有「梅花湖」等純淨湖泊，甚至整個地底就是一個大水庫；也因為水資源如此豐沛潔淨，所以造就出香魚最大產地、讓冬山成為名符其實的「台灣香魚故鄉」。

　　香魚之所以名為「香魚」，乃是因為這種魚只吃藻類，加上水質稍不潔淨就面臨存亡危機，因此它不只是環境指標，而且真的會「香」——在特定季節與環境下，香魚背脊會散發淡淡的瓜果香氣。也因為只吃藻類、挑別水質，所以香魚非常潔淨，上岸後不用去魚鱗、去內臟，直接燒烤就非常美味。

　　香魚又稱「年魚」，因為它們是那種耗盡精力、只為繁衍下一代的生物，所以每年秋季產完卵之後，也就完成了生命任務。然而台灣因為養殖技術精良，加上「八甲魚場」職人黃玉明首創平地飼養、讓香魚可以一年兩收，所以目前五月與十月都是產季。

　　一般說來，五月的小香魚可以烤到肉嫩皮脆，十月的秋季香魚則適合品嚐抱卵母魚，因為豐厚魚卵可帶來綿密豐富的口感、令人倍感滿足，但此時公香魚肉質比母魚纖細，而且內臟還有獨特的甘苦味，所以也有許多老饕反而特別偏愛公香魚。

素雅馨香，香醇又甘潤的素馨好茶

冬山河上游山麓地帶，由於有豐沛的雨水與山泉，加上「仁山植物園」與「新寮瀑布」形成森林芬多精與水霧，所以讓冬山鄉的茶樹帶有獨特的柔嫩與芬芳，並於一九八四年由當時總統府秘書蔣彥士取其「香、醇、甘、潤」之特色，命名為「素馨茶」。

早年「素馨茶」知名度低且因沒有自創品牌，所以茶農在茶葉收成之後，經常以低價把茶菁賣給茶商，再由茶商送其他茶廠製茶與貼標，號稱「媳婦茶」，因為貼誰家的標就變誰家的茶，不只悲情，茶農收入也低。

為了提昇產值，冬山鄉農會在二十多年前即積極推廣休閒農業，由游文宏博士協助整合「中山休閒農業區」內包含「祥語有機農場」、「內山休閒茶園」、「正福茶園」、「鵝山茶園」、「芳岳茶園」……等茶農，加上「香格里拉」與「三富」等休閒農場，大家一起推動休閒農業，讓這裡成為台灣休閒農業最主要的發源地。

近年來，紅茶的年輕市場崛起，「素馨茶」中的「素馨紅茶」也開始走紅——每年夏季，小綠葉蟬會在茶園滋長，而這在過去被視為害蟲的小小昆蟲，意外在竹苗一帶造就出台灣最著名的「東方美人茶」，並且隨後在花東帶動「蜜香紅茶」。而來到宜蘭冬山，小綠葉蟬叮咬過的茶菁也形成濃郁花蜜的香氣與甘甜，不只為「素馨茶」帶來了口碑，也帶來了茶農從此懂得如何與大自然及昆蟲共存的生機盎然。

現在「素馨茶」已幾乎成為冬山茶的代名詞，而好的「素馨紅茶」帶有蜜香與熟果香，即使久泡也不苦。冬山鄉農會每年針對冬山鄉茶葉進行評鑑與分級，符合標準就全面保價收購，除了確保茶農收益，也確保茶葉品質。此外，還特別在「良食農創園區」的「買吧」設置素馨紅茶專區，並讓來客可於充滿時尚感的「喝吧」與「聊吧」悠閒享受、現場品味來自冬山產地的各款好茶。

宜蘭縣冬山鄉中山村是聞名國內外的製茶區，「素馨茶」則為「冬山茶」的別稱。來到「良食農創園區」，不妨在「聊吧」享受馨香悠閒的下午茶時光。

食要知味，品味冬山魚米茶蔬的飲食生活之美

第一課・不彎腰農場，跟專家從盆栽中學種菜

　　「土地」是人類在世界上非常重要的基礎，只是多數人對於它的認知大概就是「坪數」、「地目」、「持分」、「所有權」等這類與買賣交易比較相關的詞彙。但事實上，土地最重要的成分是「土」，因為土壤是植物扎根的重要依據，也唯有植物能夠生長，整個世界的自然生態系統才得以運作，人類與其他動物也才能繼續生存。也因此，認識土壤、認識我們賴以維生的植物，其實遠比我們想像中重要得多。

　　在日常中，我們三餐所吃的蔬果、五穀雜糧都是植物，但儘管我們常常在碗盤裡見到它們被「煮熟」的樣貌，卻往往對它們長在土裡的樣子一無所知。有鑑於此，「良食農創園區」特別在中庭設計「種 Bar」，也就是「不彎腰農場」，在裡面放置一盆又一盆的蔬菜植物，並依四季變化來進行栽種與收成。所以來到這裡的「農村廚房」第一課，就是跟著達人前往「種 Bar」——不彎腰就能認識土壤與蔬菜。

　　關於黏土、沙質土、有機肥、化肥、氮肥、農藥……，這些名詞我們大概都曾聽過，但它們究竟代表什麼意思？對於蔬果作物有什麼作用？對於大地環境又會造成什麼影響？——在「種吧」裡，冬山農會的專業指導員不但會以深入淺出的方式帶領大家真實認識土地與土壤，講解各種香草植物的特徵、聞香與品嚐知識，甚至還會傳授大家親手種植適合當季生長蔬菜的技巧。

　　如果有興趣，也能自己動手去採蔥、拔辣椒、摘九層塔等辛香蔬菜，並且用於接下來的廚房料理；亦或現場採摘香氣清新的的香蜂草、檸檬馬鞭草、芳香萬壽菊葉片，為自己「加碼」沖泡一壺新鮮的香草茶——從泥土到餐桌，真實感知食物從何而來，不僅讓我們了解「好的食材」該是什麼樣子，也將更讓我們意識到每一口吃進嘴裡的東西，都值得感謝，都值得珍惜。

在「良食農創園區」的中庭「種吧」有許多香草與蔬菜盆栽，不彎腰就能親近泥土、認識我們生活中的食用植物。

第二課‧鐵板燒廚房，聽主廚講魚米之香料理

　　由老穀倉改建的「農村廚房」，是一處新穎舒適、設備齊全的料理教室兼餐飲空間，在這裡，可以坐在開放式鐵板燒餐檯前，一邊聽主廚講述主要食材來源與料理創作緣由，並在「做一道、吃一道」的過程中跟著動手體驗；而整整七道餐點外加「素馨茶」與「木耳飲」享用下來，也讓人能充分感受到「冬山茶魚飯後的飲食之美」。

冬山米丸子

　　以菜配飯是我們長久以來的飲食特色，而這樣的習慣，任是再美味的米，也往往因為被滋味渾厚的台菜料理壓過，使得我們不識其味。因此這道以冬山招牌「七葉蘭香米」做成的米丸子，被放在「農村廚房」餐食的第一道，就是想讓大家在味蕾不受影響的情況下，去品嚐米飯煮好放涼後的美妙滋味。上菜時以湯匙盛裝，並搭配一點金棗或柑桔果皮，入口後可以清楚感受到米飯的香氣、甜味以及Q勁口感，讓人一口就會愛上「七葉蘭香米」。

太平洋海鮮煎餅

　　宜蘭是台灣許多重要食材的生產基地，而這道料理就在於凸顯蘭陽海味的精采。在煎餅中會運用到蘇澳鯖魚、鬼頭刀、剝皮魚等不同節氣捕獲的漁貨，以及大溪漁港或烏石港的透抽、花枝、白帶魚、櫻花蝦等季節海產，再加上韭菜或其他新鮮蔬菜做成煎餅，入口鮮香酥脆，令人意猶未盡。

蘭陽時蔬湯

　　這道湯菜以宜蘭特有的鴨賞與瓜仔圃提味，並結合當季蔬菜一起燉煮，味道清爽甘甜，極具在地特色。

以米丸子、海鮮煎餅為前菜，再端出鴨賞瓜仔圃蔬菜湯，「良食農創園區」的「農村廚房」中菜西吃，具有一種內斂又大器的風格。

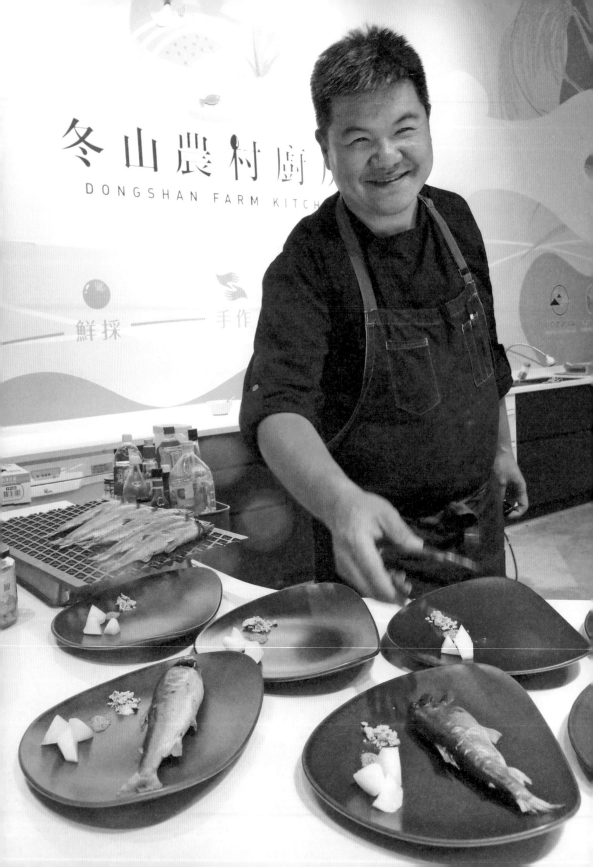

宜蘭香魚

香魚是宜蘭最重要的養殖水產，而冬山則是台灣最主要且品質最優的香魚產地。料理過程中，主廚會先針對香魚的公母之別、大小差異，說明不同的滋味變化，並在學員決定選項之後，由主廚把魚送進烤箱，讓香魚在熟度與酥脆度最完美時送到食用者面前，再搭配「素馨紅茶鹽」享用。如果想要練習自己煎魚，也可運用廚房中專為個人使用準備的卡式爐與鍋具，在主廚指導下，把香魚煎到自己喜歡的熟度。

冬山河櫻桃鴨

宜蘭因水源豐沛適合鴨隻生長，因此早年就飼養許多生蛋鴨以生產鴨蛋，並在鴨隻老邁淘汰後做為鴨賞。近年因民生富裕、大家追求肉質，因此宜蘭也養殖不少肉用的土番鴨與櫻桃鴨，特別是櫻桃鴨非常出名。而這道料理就是以櫻桃鴨胸為主角，在鐵板上煎出最佳熟度、溫度跟酥脆度之後，讓大家可以品嚐到櫻桃鴨的美味。

七葉蘭香米

將煎櫻桃鴨胸溢出的鴨油，拌入七葉蘭香米飯，並加進紅蔥頭、櫻花蝦等配料，香氣四溢，與米丸子呈現出完全不同的風味。

水羊羹

過去以蘇澳冷泉製作的羊羹是宜蘭非常知名的伴手禮，這道甜食以金柑、紅豆、寒天為材料，在甜味之外，更彰顯出不同食材的香氣與風味，是一道具有深度與細緻度的特色甜點。

在烤香魚、煎櫻桃鴨胸兩道主菜之後，再以主食鴨油炒飯、甜點水羊羹收尾，這套「魚米之香體驗」充分展現「冬山農村廚房」的「茶魚飯後」飲食美學。

香酥柔嫩，用酥皮包起來的一口吃鴨柳威靈頓

　　鴨子跟宜蘭有緊密的關係。早期治山防洪和排水系統未成熟，每當下大雨都會淹水，尤其是每年六至八月，正值水稻採收前後，許多未採收稻穀會在淹水後掉入田中。為了不浪費這些米，老祖宗想到的辦法，就是放鴨子去吃稻穀，而吃稻穀成長之後的鴨子，也會變成肥美的鴨肉、供人食用，也因此，透過鹽醃、煙燻製成的鴨賞，也就成為宜蘭的特色美食。

突破傳統，宜蘭鴨的英式演繹

　　事實上，鴨子不僅是傳統農家會飼養的家禽，也是我們日常餐桌會出現的料理食材，從烤鴨、燒鴨、鴨肉羹，到酸菜鴨、當歸鴨、薑母鴨，幾乎一年四季都是吃鴨的好日子。但在新生代料理師游喆眼中，肥美的鴨肉似乎可以有更不一樣的做法，於是，「用酥皮把肉包起來」的「威靈頓牛排」（Beef Wellington）便成為他做創意鴨肉料理的靈感來源。

　　「威靈頓牛排」是一道英國經典料理，之所以要將煎過的菲力牛柳再包進酥皮之中去烤，為的就是要保持肉質的滑嫩多汁，並且搭配鵝肝醬、蘑菇泥、洋蔥、黃芥末等配料，讓牛排吃起來口感更加豐富、風味更為多元。

　　相傳這道料理最早出現在「滑鐵盧戰役」後的慶功宴上，當英國的威靈頓公爵在一八一五年打敗法國的拿破崙之後，家中廚子為了歡迎他凱旋歸來，於是將他愛吃的牛菲力、鵝肝、松露等食用酥皮包起來，做出了這道料理，後來因為他太常要求廚子在家宴中準備這道菜，坊間廣為流傳，因此這道料理便被稱為「威靈頓牛排」。

　　「一口吃鴨肉威靈頓」選用的是鴨肉中最嫩的鴨柳，這是從鴨胸裡層取出的條狀部位，也是肌肉纖維較細嫩的部分，由於脂肪含量少、口感又嫩滑，所以很受歡迎；但因不像鴨胸、鴨腿的面積大、肉量多，由於鴨柳的肉量較少，所以很少被單獨拿出來做料理。在這道創意菜中，游喆將鴨柳條以大火快速煎上色之後，再裹上黃芥末、蘑菇餡料和酥皮，然後送進烤箱高溫烘烤，然後再取出切割成適合的大小盛盤，如此一口咬下便能吃到鴨柳的軟嫩、菇類的鮮甜以及外皮的香酥，令人口齒留香。

| 材料 |

鴨柳條	2 條
酥皮	1 片
蘑菇	20g
洋菇	20g
黃芥末醬	適量
沙拉油	少許

| 作法 |

1. 將鴨柳用保鮮膜捲成卷，冰凍一小時。
2. 取出冷凍鴨柳卷，以大火快煎上色，再塗上黃芥末醬。
3. 蘑菇切碎後炒出水分，再加入沙拉油炒香炒乾。
4. 於酥皮上鋪一層蘑菇餡，再放上鴨柳後捲起來。
5. 將酥皮鴨柳卷放入烤箱，以 220 度烤 7 分鐘。
6. 取出後，切成一口大小，再盛裝於盤上。

冬山好物，散發天然風味的茶米之鄉特色農產

七葉蘭香米

結合「台梗九號」與「印度香米」，有淡淡的七葉蘭香味，不像一般香米有著濃郁芋頭香，而是較為淡雅的清香，而且放冷之後更加香 Q，很適合用來做壽司。

素馨紅茶

冬山河的故鄉水源純淨，霧氣裊繞，濕度充足，造就冬山茶獨特風味。農會聘請茶葉改良場專家傳授製茶技術、每年定期舉辦評鑑分級，並選擇友善農法耕作，在自然生態中讓小綠葉蟬著涎，成就天然甘醇蜜香的紅茶。

紅柚果乾

每年柚子剝除後，柚子皮成了最大農產廢棄物。但柚子皮聚集眾多養分，因此冬山農會運用紅柚皮、麥芽糖漿、糖、檸檬汁、鹽等材料，製作美味的紅柚果乾。

有機黑木耳飲

由冬山農民生產的台灣有機黑木耳，搭配巴西有機晶冰糖製成，入口都是多醣體的濃稠滋味。二○一一年率先全國推出玻璃瓶裝、高溫高壓滅菌，即開即喝的有機飲品。二○二二年獲選為銀髮友善食品，天然無添加物。

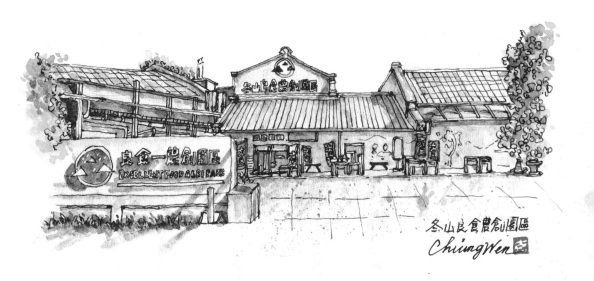

冬山良食農創園區
ChiungWen

| 遊程方案 |
品味冬山魚米之香生活美學

| 遊程時間 |（3hr，分上午與下午，時間可彈性調整）
40min　　活動解說、園區導覽，以及「種Bar」翻土、種植、採摘體驗
80min　　農村廚房料理及享用（含素馨茶、海鮮煎餅、香魚、櫻桃鴨胸、
　　　　　七葉蘭香米食、蘭陽時蔬）
30min　　甜點時間（柚花蜜雪耳飲、金柑及紅豆水羊羹）
30min　　前往「買吧」採購產地限定食材與伴手禮

| 開團資訊 |
特定開團日：週一至週日，每周二公休（成行人數：4～16人）

（上述遊程相關資訊如有變動，依店家公告為準）

冬山良食農創園區
地址：宜蘭縣冬山鄉中正路39號。電話：+886-3-9582299

農村廚房大事記

市場區隔

◆ 游文宏秘書長分析泰國「世界廚房」計畫,並與許瓊文顧問前往泰國、新加坡、韓國不同類型的廚藝教室進行了解,制定「台灣農村廚房計畫」。

◆ 從鮮味出發,融入食農教育,展現農村台灣味的「青」,包含美味、鮮味、原味、在地味、人情味。

目標市場

◆ 以國際遊客為目標市場,希望農村廚房聯合部落廚房、客家廚房、生態廚房組成「台灣味國家隊」,用台灣廚房跟世界交朋友。

市場定位

◆ 許瓊文顧問以「Taste Taiwan! 為世界上臺灣味:休閒農場烹飪課程商業模式探討」碩士論文,為農村廚房營運模式奠基。

◆ 規劃農事體驗、食材採集活動,結合廚藝學習、料理品嚐及伴手服務等元素,形成農村廚房五大核心。

2011 ～ 2016
產地到餐桌

2017
目標

食材旅行

◆ 2011 年於台北國際旅展首推食材旅行,將產地、農業、美食整合為農業體驗遊程,此後,「稻田裡的餐桌」、「婆婆媽媽逛市場」等產地到餐桌的旅行百花齊放。

品牌建構

◆ 打造「農村廚房」品牌,取得智慧財產局商標。依據商標製作圍裙、菜單、掛牌、體驗證書、文宣品等……。

◆ 至泰國清邁進行國外產業(農場型、都會型、飯店型)標竿學習。

◆ 辦理「產品開發說明會」,各農場開始設計農村廚房商品。

整合行銷

◆ 製作中英合版宣傳手冊、影片,於協會網站、農業旅遊館、農業易遊網、協會粉絲團及台灣農場趴趴走粉絲團等平台進行網路宣傳。

◆ 《農村廚房尋味之旅》專書上市於誠品、博客來及國外 (香港、新加坡、馬來西亞、泰國、澳洲等國家) 實體及網路書店等相關通路行銷宣傳販售。

◆ 辦理《農村廚房尋味之旅》達人帶路系列旅遊團,於趣吧、KKDAY 等在地旅遊體驗平台通路販售。

◆ 參加「台北國際旅展」設置農遊館,以農村廚房為主軸推薦給國人。

疫情因應

◆ 因應 COVID-19 疫情衝擊，原以國際自由行遊客為目標市場之目標，暫時調整為以國內市場深度旅遊客群為目標市場。
◆ 搭配振興方案，推出 "農村廚房 x 五倍券" 專案。

宣傳推廣

◆ 在台北捷運板南線車廂、捷運站燈箱宣傳及 ITF 台北國際旅展投放宣傳影片。
◆ 參加客家電視台 - 村民大會農村廚房專題錄影。於 momoTV 直播平台、微笑台灣 Podcast 露出推廣宣傳。
◆ 推廣食農教育產業，於宜蘭綠色博覽會設置農村廚房主題區。
◆ 辦理「全台農遊超市巡迴市集」台北、新竹、台中、高雄四場實體推廣。

018	2019～2020	2021～2022	2022～2023
行銷	整合行銷	拓展市場	國際接軌

跨域合作

◆ 與教育部國教署合作，國民中學課本 (南一書局) 社會 3 下 - 從產地到餐桌單元，以農村廚房五大核心為例說明享在地、食當季的重要性，彰顯食農教育功能。
◆ 與農業部農糧署合作辦理「農村廚房國產雜糧創意體驗競賽」，協助雜糧推廣、增加 農村廚房價值。

國際宣傳

◆ 與新加坡辦事處合作，邀請知名 DJ 林安娜 (Anna) 進行直播宣傳。
◆ 透過泰國先生親善大使 X 農村廚房料理 PK 賽，提升國際宣傳力道。
◆ 辦理國際媒體暨旅遊同業踩線團，包裝農村廚房國際遊程並搭配國際媒體報導。
◆ 參加觀光署 2023 觀光亮點獎，冬山農村廚房 - 魚米之香獲選觀光亮點，成為國際行銷示範點。

【附錄】農村廚房「奉茶有禮」兌換券

【使用注意事項】
1. 本兌換券不得與其他優惠並用。
2. 為確保權益，來店前請至少於一日前事先預約，並告知使用本書兌換券。
3. 本券為活動期間乙次性使用，並於現場由業者簽印「使用欄」後兌換。
4. 本兌換券使用說明如有未盡事宜，以活動現場公告為準。

奉茶有禮券 活動期間：113/03/14 ～ 113/12/31 （兌換簽印欄）	**梅居休閒農場**　農場資訊參照本書 P.025 凡於活動期間持本書入場，憑本券頁面即可兌換 「農場特色飲品一杯」
奉茶有禮券 活動期間：113/03/14 ～ 113/12/31 （兌換簽印欄）	**白石森活有機農場**　農場資訊參照本書 P.039 凡於活動期間持本書入場，憑本券頁面即可 「抵用農場消費100元」
奉茶有禮券 活動期間：113/03/14 ～ 113/12/31 （兌換簽印欄）	**香草野園**　農場資訊參照本書 P.053 凡於活動期間持本書入場，憑本券頁面即可兌換 「初見美好香草茶一杯 或 茶包一包」
奉茶有禮券 活動期間：113/03/14 ～ 113/12/31 （兌換簽印欄）	**好時節休閒農場**　農場資訊參照本書 P.067 凡於活動期間持本書入場，憑本券頁面即可兌換 「餐廳套餐及飲品9折」
奉茶有禮券 活動期間：113/03/14 ～ 113/12/31 （兌換簽印欄）	**水月休閒藍鯨魚寮**　農場資訊參照本書 P.081 凡於活動期間持本書入場，憑本券頁面即可兌換 「咖啡一杯」
奉茶有禮券 活動期間：113/03/14 ～ 113/12/31 （兌換簽印欄）	**卓也小屋**　農場資訊參照本書 P.109 凡於活動期間持本書入場，憑本券頁面即可兌換 「青黛冰淇淋一支（限平日）」
奉茶有禮券 活動期間：113/03/14 ～ 113/12/31 （兌換簽印欄）	**雲也居一休閒農場**　農場資訊參照本書 P.123 凡於活動期間持本書入場，憑本券頁面即可兌換 「黑糖薑麻薯一份」

活動期間：113/03/14 ～ 113/12/31

（兌換簽印欄）

向禾休閒漁場

農場資訊參照本書 P.151

凡於活動期間持本書入場，憑本券頁面即可兌換

「海藻鳳梨醋一罐（即飲罐500cc）」

活動期間：113/03/14 ～ 113/12/31

（兌換簽印欄）

仙湖休閒農場

農場資訊參照本書 P.165

凡於活動期間持本書入場，憑本券頁面即可兌換

「農場特調飲料一杯」

活動期間：113/03/14 ～ 113/12/31

（兌換簽印欄）

大坑休閒農場

農場資訊參照本書 P.179

凡於活動期間持本書入場，憑本券頁面即可兌換

「新鮮現採香草茶一杯」

活動期間：113/03/14 ～ 113/12/31

（兌換簽印欄）

頭城休閒農場

農場資訊參照本書 P.193

凡於活動期間持本書入場，憑本券頁面即可

「於門市部兌換美式咖啡一杯」

活動期間：113/03/14 ～ 113/12/31

（兌換簽印欄）

藏酒酒莊

農場資訊參照本書 P.207

凡於活動期間持本書入場，憑本券頁面即可兌換

「微酵—康普茶乙瓶」

活動期間：113/03/14 ～ 113/12/31

（兌換簽印欄）

音樂米創意產銷企業社

農場資訊參照本書 P.221

凡於活動期間持本書入場，憑本券頁面即可兌換

「第二位參與遊程者半價優惠」

活動期間：113/03/14 ～ 113/12/31

（兌換簽印欄）

梅花湖休閒農場

農場資訊參照本書 P.235

凡於活動期間持本書入場，憑本券頁面即可兌換

「住宿折價券200元（每房限用一張）」

活動期間：113/03/14 ～ 113/12/31

（兌換簽印欄）

冬山鄉農會良食農創園區

農場資訊參照本書 P.249

凡於活動期間持本書入場，憑本券頁面即可兌換

「活力香草茶體驗一份」

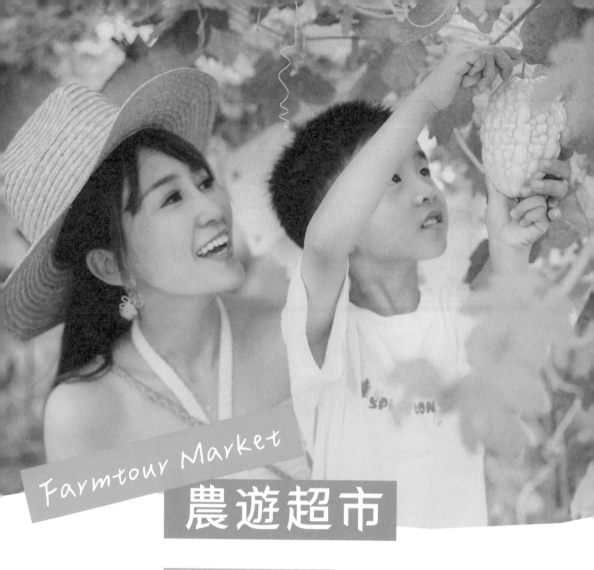

Farmtour Market

農遊超市

一站輕鬆下訂 **超過800條** 農遊行程

農場體驗 / **農村廚房** / **秘境住宿** / **食農教育**

帶您體驗全台各地特色農場, 感受台灣這片土地獨特的美好
享在地、吃當季、玩中學, 解鎖農業創意新玩法, 爺奶不累、小孩HIGH翻!

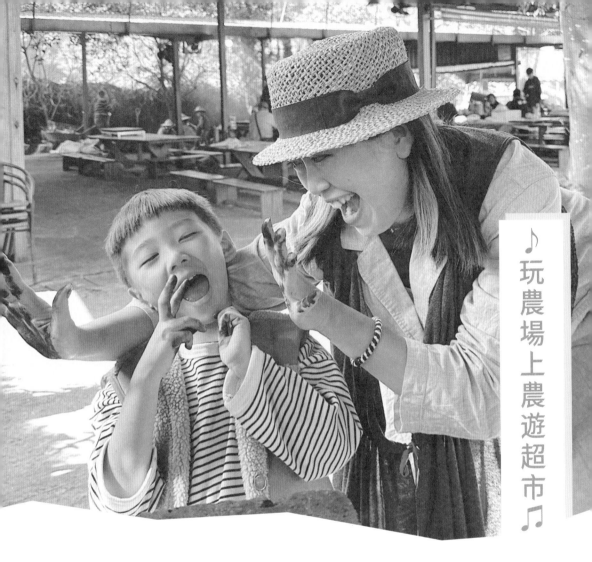

♪ 玩農場上農遊超市 ♫

全台首創 線上 **休閒農業旅遊專賣店**

台灣休閒農業
發展協會官網

特色農業旅遊
場域認證官網

農遊超市官網

GOGo
TaiwanFarm

農遊超市
Farmtour Market

台灣廣廈 國際出版集團
Taiwan Mansion International Group

國家圖書館出版品預行編目（CIP）資料

農村廚房，旅行中：看見土地的故事，領略鄉村的美味，上山下
海去挖掘豐饒物產，感受那些耕耘者在你行腳中留下的印記 /
陳志東，許瓊文，游喆，游文宏著. -- 初版. -- 新北市：蘋果屋出版
社有限公司，2023.12
256面；17×23公分
ISBN 978-626-97781-9-5(平裝)
1.CST: 休閒農場 2.CST: 臺灣遊記

992.65 112021237

蘋果屋
APPLE HOUSE

農村廚房，旅行中

打開感官迎接大地盛宴！看見土地的故事，領略鄉村的美味，上山下海去挖掘豐饒物
產，感受那些耕耘者在你行腳中留下的印記

總召策畫／台灣休閒農業發展協會　　　圖文影音授權／台灣休閒農業發展協會
採訪撰文／陳志東・許瓊文・游喆・游文宏　編輯單位／台灣廣廈行企研發中心
圖片攝影／陳志東・許瓊文・各農場　　　圖文統籌／陳冠蒨
插畫繪製／許瓊文　　　　　　　　　　　編輯協力／蔡沐晨・許秀妃
產物應用食譜設計／游喆　　　　　　　　設計排版／何欣穎
專案執行／戴子僑　　　　　　　　　　　製版・印刷・裝訂／東豪・弼聖・秉成

行企研發中心總監／陳冠蒨　　　　　　　線上學習中心總監／陳冠蒨
媒體公關組／陳柔彣　　　　　　　　　　數位營運組／顏佑婷
綜合業務組／何欣穎　　　　　　　　　　企製開發組／江季珊・張哲剛

發　行　人／江媛珍
法律顧問／第一國際法律事務所 余淑杏律師・北辰著作權事務所 蕭雄淋律師
出　　　版／蘋果屋
發　　　行／蘋果屋出版社有限公司
　　　　　　地址：新北市235中和區中山路二段359巷7號2樓
　　　　　　電話：（886）2-2225-5777・傳真：（886）2-2225-8052

代理印務・全球總經銷／知遠文化事業有限公司
　　　　　　地址：新北市222深坑區北深路三段155巷25號5樓
　　　　　　電話：（886）2-2664-8800・傳真：（886）2-2664-8801
郵政劃撥／劃撥帳號：18836722
　　　　　　劃撥戶名：知遠文化事業有限公司（※單次購書金額未達1000元，請另付70元郵資。）

■出版日期：2023年12月　　　ISBN：978-626-97781-9-5
■發行日期：2024年03月　　　版權所有，未經同意不得重製、轉載、翻印。